명화독서

* 이 도서의 국립중앙도서관 출판예정도서목록(CIP)은 서지정보유통지원시스템 홈페이지(http://seoji.nl.go.kr)와
국가자료공동목록시스템(http://www.nl.go.kr/kolisnet)에서 이용하실 수 있습니다.
(CIP제어번호: CIP2018001129)

명화독서

名畫讀書

그림으로 고전 읽기
문학으로 인생 읽기

문소영
지음

은행나무

차례

"고전이란 사람들이 '요즘 …를 읽고 있어'라고 말하지 않고 '요즘 …를 다시 읽고 있어'라고 말하는 그런 책"이라고 소설가 이탈로 칼비노는 말했다. 그의 말에 살짝 찔렸다. 이 책의 바탕이 된 글들을 신문에 연재할 때, 사신 그중 몇몇 고전은 처음 읽은 것이었으니까. 이미 학생 때 두세 번 읽은 것이라고 말하고 싶지만 말이다. 또 다른 몇몇은 청소년기에 읽다 그만둔 걸 긴 세월 후에서야 완독한 것이었다.

하지만 칼비노의 말은 용기를 주기도 했다. 수많은 고전이 사람들 입에 오르내리는 것보다 실제는 덜 읽히니 부끄러움 없이 언제라도 시작하라며 그는 이렇게 말했다. "성숙한 나이에 위대한 책을 처음 읽는 건 더 어린 시절에 읽은 즐거움과는 다른 비상한 즐거움이다. 어린 나이는 독서에 특정한 풍미와 의식적인 중요성을 부여하는 반면에, 성숙한 나이는 더 많은 디테일과 관점들과 의미들을 알아보기 때문이다." 바로 그 즐거움을 함께하고 싶은 마음이 이 책을 쓰게 된 동기 중 하나가 아닐까 싶다.

내가 학생 때 플로베르의 『마담 보바리』를 읽었다면, 주인공의 낭만에 대

한 동경이 현실에서 고작 진부하고 민폐나 끼치는 일탈로 그치는 것을 가슴으로 이해하지 못했을 것이다. 또, 이미 읽었지만 다시 읽으니 완전히 새로운 고전들도 있다. 어릴 때 읽은 셰익스피어의 『맥베스』와 『템페스트』는 흥미진진한 괴담과 환상 동화였다. 하지만 나이 들어 다시 읽은 『맥베스』는 권력을 탐해 악행을 저지르면서도 악마도 되지 못하고 예언에 휘둘리는 연약한 인간의 이야기, 『템페스트』는 낙원을 보았지만 제 발로 현실로 돌아가는 인간의 이야기였다. 그들은 모두 '나'였다.

그래서 칼비노가 "고전을 다시 읽는 것은 처음 읽는 것과 마찬가지로 새로운 발견의 여정이다"라고 말했나 보다. 그는 "고전이 하는 이야기는 결코 끝나지 않는다"라고도 했다. 그의 말마따나 나의 안데르센 『인어공주』 다시 읽기는 사랑과 이상의 관계에 대해 알아가는 긴 여정이기도 했다. 꼬마였을 때는 인어공주가 그저 불쌍했고, 한창 반항할 때는 '사랑밖에 난 몰라'이면서도 사랑을 쟁취하지 못하는 인어공주가 너무 한심했다. 왜 인어공주가 그토록 왕자를 동경했는지, 그리고 현대에는 종종 잘려버리는 원작의 진짜 결말—왕자를 향한 마음을 접고 공기의 정령으로 변한 결말—이 왜 중요한지 알게 된 것은 한참 후였다.

이렇게 고전을 새롭게 읽는 과정에는 그림이 함께하곤 했다. 화가 퓨셀리의 기괴한 마녀들 그림에 끌려 『맥베스』를 다시 읽었고, 『마담 보바리』의 구절들이 하나하나 회화 같다는 평에 끌려 그 소설을 읽으면서 사실주의 대가 쿠르베의 그림들과 놀랍게 상통하는 점을 발견했다. 그러니 이 책을 쓰게 된 또 하나의 원동력은 고전을 명화와 함께 보는 독특한 기쁨을 나누고 싶은 마음일 것이다. 사실 나의 많은 고전문학 탐험은 그림 읽기에서 출발했다.

워터하우스의 그림 〈할 수 있을 때 장미 봉오리를 모으라〉가 아름다운

수수께끼 같지 않았다면 동명의 시를 찾아 읽지 않았을 것이다. 그 그림 덕분에 영화 〈죽은 시인의 사회〉에 이 시가 나왔다는 것을, 이 시의 메시지이자 키팅 선생의 가르침인 '카르페 디엠(오늘을 잡아라)'을 다시 떠올릴 수 있었다. 그렇게 그림으로 시작된 여정은 카르페 디엠의 기원인 고대 로마 시인 호라티우스의 시로, 그리고 나 자신의 삶의 태도를 다시 생각해보는 시간으로 이어졌다.

또한, 〈절규〉의 화가 뭉크가 그린 〈유령〉에서 평범한 실내의 등 돌린 검은 안락의자가 그토록 불길하게 느껴지지 않았다면, 나는 입센의 희곡 「유령」을 찾아 읽지 않았을 것이다. 두 '유령'을 보며, 위선적 평온 밑에 꿈틀거리는 불안이라는 공통된 주제를 입센과 뭉크가 각자의 방식으로 강렬하게 표출하는 것에 감탄할 수밖에 없었다. 그 주제는 내가 사는 지금 이곳에서도 여전히 유효하다는 사실에 새삼 놀라기도 했다. 두 노르웨이 거장이 실제로 친구였다는 사실에 끌려, 오슬로에서 그들이 교유한 자취를 찾아보기도 했다.

고전을 다시 읽을 때 "더 많은 디테일과 관점들과 의미들을 알아볼 수 있게" 도운 것에는 나이와 경험의 축적 못지않게 그림의 역할이 컸다. 밀레이의 유명한 그림에서 물에 빠진 오필리아의 오묘한 해탈의 표정을 보았기 때문에 셰익스피어의 『햄릿』에서 스치듯 지나가는 그녀의 미친 노래의 의미를 더 주목할 수 있었다.

도스토옙스키가 『카라마조프 형제들』에서 중요하게 언급한 크람스코이의 그림 〈관조하는 사람〉을 비로소 마주하게 됐을 때는 얼마나 반가웠던지. 그의 여러 작품을 보니, 크람스코이를 '인간 영혼 심연의 사실주의자'인 도스토옙스키의 미술가 버전이라 불러도 좋겠구나 싶었다. 『카라마조프 형제들』의 백미인 「대심문관」 부분은 크람스코이의 〈광야의 그리스도〉와 함께

보면 더욱 강렬하다. 사탄이 광야에서 그리스도에게 제의한 세 가지 유혹을 통해 회의주의자 이반이 인류에 던지는 예리한 질문, 그리고 그에 대답해야 하는 박애주의자 수도사 알료샤의 고뇌가 한층 증폭되어 마음속에 메아리치는 것 같으니 말이다.

동서고금을 막론하고, 문학과 미술은 끊임없이 서로 대화하는, 서로 간의 영감의 원천이었다. 일찍이 호라티우스는 "우트 픽투라 포에시스(시는 그림과 같다)"라고 했고, 르네상스시대 유럽 미술 거장들은 중세 장인匠人의 지위에서 벗어나 비주얼 인문학자로 자리매김하면서 미술의 문학성을 강조했다. 동아시아에서는 북송 시인 소동파가 '시화일률詩畵一律'을 말한 이후로 시와 그림이 하나의 이치, 하나의 법칙으로 움직인다는 생각이 자리 잡게 되었다.

문학과 미술의 밀착에 부정적인 시각도 있다. 이를테면 20세기 전반 가장 영향력 있는 미술평론가였던 클레멘트 그린버그는 17~19세기 유럽 회화가 문학에 종속되어 있었고, 특히 "감상적이고 웅변조인 문학에 봉사하는 사실적 환영"으로서의 회화는 수준이 낮다고 했다. 그런 맥락에서 그는 이 책에도 자주 등장하는 라파엘전파의 그림을 무척 싫어했다. 반대로 중국 한시는 회화를 모방하고 회화의 한계까지 흡수해 "얄팍하고 단조롭다"고 말했다. 즉, 각 예술 장르는 타 장르를 모방하지 말고 각 매체의 고유한 가능성을 최대한 발휘하며 독립적으로 존재해야 한다는 게 그의 견해다. 그가 미국 추상표현주의 회화의 대표적 지지자라는 게 놀랍지 않다.

사실 라파엘전파를 비롯한 빅토리아시대 회화 중에는 문학을 1차원적으로 시각화한 삽화 수준의 작품이 적지 않은 게 사실이다. 또 이미지를 펼치는 데만 집중한 시들이 얄팍한 것도 부정할 수 없다.

하지만 '시화일률'을 이야기한 소동파의 「적벽부」를 보자. "일만 이랑의

아득한 물결을 헤쳐 나가는 한 줄기 갈대 같은 배"가 머릿속에서 한 폭의 그림처럼 펼쳐지는데 그것으로 끝이 아니다. 인간의 유한함을 자각하는 데서 오는 슬픔에 대해, 그것을 초월해 우주와 하나됨을 느끼는 데서 오는 기쁨에 대해 이 시는 처음에는 감각적으로, 그다음에는 형이상학적으로 장엄하게 펼쳐나간다.

그리고 단원 김홍도의 그림 〈적벽야범〉을 보자. 우뚝 솟은 거대하고 수려한 절벽, 그 위로 끝을 알 수 없이 하늘과 이어진 아득한 강물, 대조적으로 조그마한 배와 그곳에서 담소를 나누는 사람들. 굳이 소동파의 시를 읽지 않아도 인간의 보잘것없음에 대한 슬픔, 그리고 거대한 자연과 하나되는 기쁨이 교차한다. 소동파의 시와 단원의 그림은 서로가 없어도 마음을 꿰뚫고 울리는 힘이 있다. 하지만 그 둘이 함께하면 그 느낌은 더욱 거대하고 광활해진다. 인생이 막막하고 내 존재가 흔들릴 때 나는 이 시를 읽는다. 그리고 이 그림을 본다.

이런 것이 고전을 읽는 큰 이유 중 하나고, 고전과 명화를 함께 보는 큰 기쁨 중 하나다. 그 기쁨을 나누고 싶어서 이 책을 썼다. 편의상 '왜 사는지 어떻게 살아야 할지 궁금할 때' '사랑에 잠 못 이룰 때' '인간과 세상의 어둠을 바라볼 때' '잃어버린 상상력을 찾아서' '꿈과 현실의 괴리로 고통스러울 때' '일상의 아름다움과 휴머니즘을 찾아서'로 나눠 삶의 고민에 따라 함께 읽으면 좋을 작품들을 구분했지만 사실 한 책이 여러 카테고리에 걸쳐서 속할 때가 많다. 칼비노가 말한 대로 고전은 수많은 층위의 의미를 가지며 끝없는 이야기를 들려주는 하나의 우주이기 때문이다.

이 책은 2011~2012년 중앙일보에서 연재한 '문소영의 명화로 읽는 고전' 칼럼을 바탕으로 다시 쓴 것이다. 연재가 끝나고도 책이 나오기까지 이렇게 오래 걸린 건, 각 연재분을 두 배로 보강하겠다는 나의 커다란 야심,

그 야심이 무색하게 굼뜬 나의 글쓰기, 더 앞서 밀렸던 책의 출판, 기자 일과 학업 병행 등 여러 이유가 있었는데, 결국 나의 부족함으로 요약된다. 많은 분이 격려해주시지 않았다면 언제까지나 미완의 원고를 붙잡고 끙끙거리고 있었을 거다.

먼저 연재를 허락해주시고 혼과 힘이 담긴 글쓰기를 가르쳐주신 전영기 선배께 깊은 감사를 드린다. 또 무한한 인내심으로 원고를 기다려주시고 격려해주신 은행나무 주연선 대표님과 이진희 총괄이사님께도 정말 감사드린다. 책을 편집하고 마무리하신 최민유 편집자님께는 진짜 고생하셨다고 말씀드리고 싶다. 주로 블로그를 통해 접하게 되는 독자들께도 많은 감사를 전하고 싶다. 마지막으로, 가족과 친구들, 그리고 (진짜로) 친구와 다름없는 우리 신문사 선후배들께 이 자리를 빌려 애정과 감사를 전한다.

2018년 1월, 서울에서

문소영

名書讀書

왜 사는지
어떻게
살아야 할지
궁금할 때

"부조리한 인간은 자기의 고통을 주시할 때 모든 우상을 침묵케 한다."

_알베르 카뮈, 『시지프의 신화』

오늘 모아라, 삶의 장미를. 카르페 디엠

호라티우스와 로버트 헤릭의 '카르페 디엠' 주제시

"나는 매일 아침 거울을 보며 나 자신에게 물었습니다. '오늘이 내 생애 마지막 날이라면 내가 오늘 하려는 일을 할 것인가?' 그리고 그 대답이 '아니오'인 날들이 계속될 때마다 나는 뭔가를 변화할 필요가 있다는 사실을 알게 됩니다."

"죽음은 삶이 만든 유일한 최고의 발명품인 것 같습니다. 죽음은 삶의 변화를 가져오는 동력이니까요."

IT의 전설인 스티브 잡스Steve Jobs, 1955~2011가 췌장암 투병 끝에 결국 세상을 떠났을 때, 세계의 수많은 언론은 그의 죽음을 애도하면서 그가 남긴 말을 인용했다. 이 말은 잡스가 2005년 6월 스탠퍼드 대학교 졸업식에 초청받아 한 연설의 일부다. 연설 중에 잡스는 학생들에게 "여러분의 시간은 유한하니 다른 사람의 삶을 사느라 허비하지 마세요"라고 강조했다.

영화 〈죽은 시인의 사회〉(1989)에서 키팅 선생(로빈 윌리엄스)도 학생들에게 비슷한 말을 한다. "왜 시인은 할 수 있을 때 장미 봉오리를 모으라고 했을까? 왜냐하면 우리는 구더기 밥이니까, 제군들. 왜냐하면, 여러분이 믿든

그림1 존 윌리엄 워터하우스, 〈할 수 있을 때 장미 봉오리를
모으라〉, 1908년, 캔버스에 유채, 61.6×45.7cm, 개인 소장

안 믿든, 이 방에 있는 우리 모두는 하나같이 언젠가는 숨을 멈추고 차갑게
식어 죽을 거니까."

　키팅이 언급한 시는 17세기 영국의 시인 로버트 헤릭Robert Herrick, 1591~1674
의 「처녀들에게, 시간을 소중히 하기를To The Virgins, to Make Much of Time」이다. 시
는 이렇게 시작한다.

　　　할 수 있을 때 장미 봉오리를 모으라,
　　　시간은 계속 달아나고 있으니.
　　　그리고 오늘 미소 짓는 이 꽃이
　　　내일은 지고 있으리니.

눈부시게 피어난 장미가 하나 둘 지기 시작해 마음을 아릿하게 하는 계절에는 헤릭의 시구가 특히 와 닿는다. 문학적인 소재의 그림을 즐겨 그린 영국 빅토리아시대의 화가 존 윌리엄 워터하우스John William Waterhouse, 1849~1917도 이 시구에서 강렬한 인상을 받은 모양이다. 그 첫 행 "할 수 있을 때 장미 봉오리를 모으라Gather ye rosebuds while ye may"를 제목으로 한 그림을 여러 점 그렸으니 말이다.

그중 한 작품그림1을 보면 신록 색깔의 중세풍 의상을 입은 처녀가 탐스러운 분홍색 장미를 은 항아리에 가득 담아 들고 있다. 그녀의 뺨은 이 장미와 똑같은 빛깔을 띠고 있다. 하지만 머지않아 장미 꽃잎은 그 고운 빛깔과 보드라운 결을 잃고 시들어 쪼그라들 것이고, 그녀의 뺨도 언젠가는 그렇게 될 것이다.

또 한 작품그림2에서는 분홍색과 파란색의 고대풍 옷을 걸친 처녀들이 들장미를 따 모은다. 그들은 맨발로 들판을 밟으며 싱싱한 수풀의 촉감을 느낀다. 또 풀과 꽃의 달콤하고노 신선한 향기를 맡고, 뉘노 흐르는 시냇물의 유쾌한 노래를 듣는다. 그리고 저 멀리 숲에서 불어오는 맑은 바람과 발그레한 초저녁 햇살을 온몸으로 받는다. 활짝 핀 장미처럼 아름답고 풍성한 순간이다. 하지만 장미처럼 이 순간은 오래 지속되지 못한다. 생기 넘치고 상쾌한 초여름의 시간과 처녀들의 젊음 모두.

〈죽은 시인의 사회〉에서 키팅은 '할 수 있을 때 장미 봉오리를 모으라'는 말이 라틴어 격언 '카르페 디엠Carpe diem', 영어로는 'Seize the day'와 같은 뜻이라고 알려 준다. 모두 "오늘을 잡아라"라는 뜻이다. 그는 말한다. "카르페 디엠, 오늘을 잡아라, 제군들. 여러분의 삶을 범상치 않게 만들어라."

그런데 어떤 식으로 오늘을 잡으라는 것일까? 사실 이 말은 천차만별로 받아들여질 수 있다. 누군가는 "노세, 노세, 젊어서 노세, 늙어지면 못 노나니"

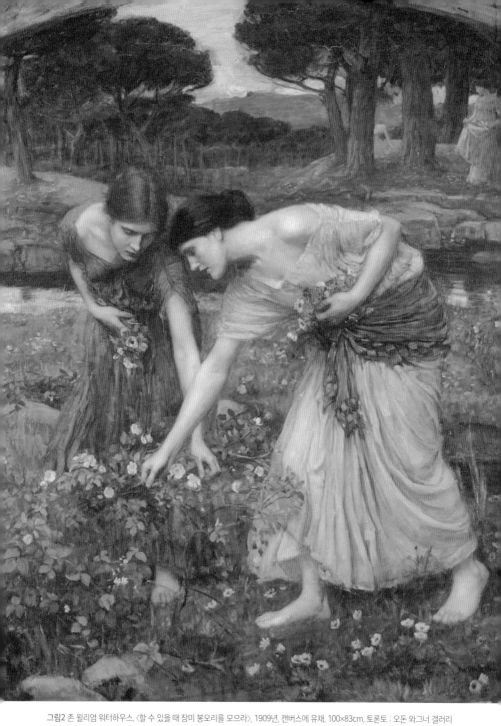

그림2 존 윌리엄 워터하우스, 〈할 수 있을 때 장미 봉오리를 모으라〉, 1909년, 캔버스에 유채, 100×83cm, 토론토 : 오돈 와그너 갤러리

라고 해석할 것이고 누군가는 '내일 죽을지 모르는 인생, 오늘 쓸데없이 낭비하지 말고 뭔가 중요한 일을 하세'라고 해석할 것이다. 어느 쪽이 맞는지 "카르페 디엠"의 기원인 로마 시인 호라티우스의 「송가 I-XI」를 살펴보자.

> 묻지 말라, 그것은 금지된 것, 나나 그대에게 신들이 어떤 운명을 주었는지,
> 레우코노에여, 바빌로니아 점(점성술)도 치지 말라.
> 무엇이 오든 그대로 받아들이는 것이 훨씬 좋지 않은가,
> 유피테르(제우스) 신이 우리에게 더 많은 겨울을 남겨두었든 혹은
> 절벽에 부딪히는 티레니아 바다 파도를 약하게 하는 이 겨울이 마지막이든.
> 현명하라, 포도주를 걸러 만들라, 길고 먼 희망을 짧은 인생에 맞춰 줄여라,
> 우리가 말하는 동안에도, 질투 많은 시간은 이미 흘러갔을 것.
> 오늘을 잡아라, 내일을 최소한만 믿으며.
> (carpe diem, quam minimum credula postero.)

포도주를 만들어 마시고 원대한 희망을 축소하라는 걸 보니 '젊어서 노세' 쪽에 가까워 보인다. 더구나 호라티우스가 분방한 연애시도 많이 남겼던 걸 고려하면 말이다. 사실 혜릭의 시 「처녀들에게, 시간을 소중히 하기를」도 수줍어하지 말고 부지런히 연애해서 결혼하라는 충고로 끝난다.

"지금 장미를 따 모아라"는 연애에 소극적인 여인을 유혹하는 시에 관용구로 등장하곤 했다. 예를 들어 르네상스 시대 프랑스의 시인인 피에르 드 롱사르Pierre de Ronsard, 1524~1585의 대표작 「엘렌을 위한 소네트Sonnets Pour Helene」를 보면, 시인은 엘렌이라는 여성에게 자신의 사랑을 거절하면 늙어서 후회할 것이라며 마지막 두 연에서 이렇게 읊었다.

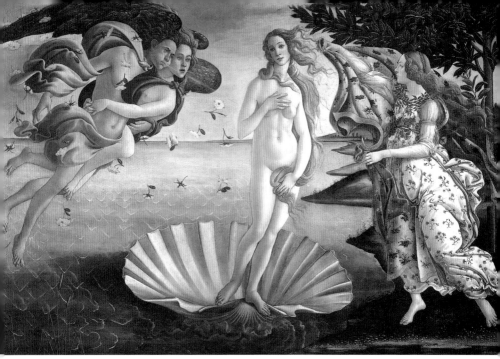

그림3 산드로 보티첼리, 〈베누스 탄생〉, 1485~1486년, 캔버스에 템페라, 172.5×278.5cm, 피렌체 : 우피치 미술관

내가 땅 속에 묻혀, 뼈도 없는 망령이 되어,

도금양 나무 그늘에서 쉬고 있을 때,

당신은 노파 되어 난롯가에 앉아 있으리라.

내 사랑 경멸한 교만, 당신은 후회하리다.

살아요, 나를 믿어요, 내일을 기다리지 말아요,

오늘 거둬들여요 삶의 장미를.

이 경우 장미는 쾌락의 상징이다. 생각해보면 고대에 장미는 로마신화의
방탕한 연애의 신 베누스Venus(그리스신화의 아프로디테)에게 바쳐진 꽃이었
다. 초기 르네상스 대가 산드로 보티첼리Sandro Botticelli, 1446~1510의 〈베누스 탄
생〉그림3을 보자. 바다의 거품에서 태어나 조가비 위에 서 있는 베누스에게 바

람의 신이 보내는 입김과 함께 분홍색 꽃이 날아오는데 이는 바로 장미다.

옛 장미는 보티첼리의 그림에서처럼 현대 장미보다 납작하고 소박한 모양이었다. 하지만 향기는 훨씬 더 강하고 깊었다고 한다. 그래서 그 향기를 사랑한 고대 로마인은 평소에 장미로 만든 향수를 몸에 발랐고, 향연에는 장미 화관을 썼고, 거리 축제 때는 산더미 같은 장미 꽃잎을 색종이처럼 뿌렸다고 한다. 믿거나 말거나, 그 짙은 향기에 질식해 죽는 사람까지 나왔다는 것이다.

이렇게 장미는 베누스의 꽃이자 향연의 꽃으로서, 화려하고 관능적인 이미지를 품고 있었다. 그러나 금욕적인 그리스도교 교회가 지배하는 중세 사회에서는 새로운 의미를 지니게 되었다. 새빨간 장미는 그리스도가 십자가에 못박히면서 흘린 피와 순교자들의 피를 상징하게 되었고 하얀 장미는 순결과 정절을 상징하게 되었다. 모든 장미는 최고의 여성인 성모마리아에게 바쳐졌다.

관능적인 연애의 신 베누스와 동정녀 마리아에게 모두 장미가 바쳐진 것은 아이러니 같기도 하나. 그러나 중세에 성모마리아에 대한 존경은 고대부터 끈질기게 이어져온 모신母神 숭배를 대체하는 측면이 있었다. 그러니 태고의 대모신大母神의 흔적인 베누스(그녀는 경박한 연애의 여신으로 격하되기 전에는 본래 모든 풍요를 관장하는 어머니신이었다)와 그를 대체한 성모마리아 모두에게 장미가 바쳐진 것은 필연인지도 모른다.

그렇기 때문에 〈헨트 제단화〉 속의 성모마리아는 찬란한 왕관에 순결을 나타내는 백합뿐만 아니라 피의 수난을 나타내는 붉은 장미를 달고 있는 것이다.그림4 〈헨트 제단화〉는 유화의 개척자로 이름 높은 북유럽 르네상스 화가 얀 반에이크Jan van Eyck, 1395?~1441와 그의 형 휘버르트Hubert van Eyck, 1370?~1426의 작품이다.

이렇게 중세를 거치면서 장미는 다양하고 복합적인 상징의 꽃이 되었다.

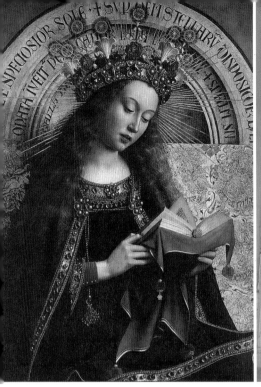

그림4 반에이크 형제, 〈헨트 제단화〉의 성모마리아 부분, 1432년, 나무에 유채와 템페라, 350×461cm(제단화 전체), 헨트 : 성 바보 성당

그림5 마르틴 루터의 장미 십자가 엠블렘이 새겨진 스테인드글라스, 루터가 활동한 독일 튀링엔 지방의 어느 교회

장미가 들어간 기호 중에 신비롭고 애매모호하기로 이름난 것이 '장미 십자가'다. 이 기호는 이미 초기 그리스도교 시대부터 존재했다고 하는데, 이후에 종교개혁가 마르틴 루터Martin Luther, 1483~1546의 인장처럼 장미 속에 십자가가 들어있는 형태그림5로 쓰이기도 했고, 신비주의와 연금술을 바탕으로 한 비밀결사 장미십자회Rosenkreuzer의 엠블렘처럼 십자가 정중앙에 장미가 있는 형태로 쓰이기도 했다. 이 기호에서 장미는 종종 영적인 각성, 영적인 환희와 평화를 의미한다. 그렇기 때문에 "장미를 따 모으라"는 때로 정신적 즐거움의 경지에 오르라는 말로 해석되기도 한다.

"카르페 디엠"을 처음 외친 호라티우스는 흔히 '쾌락주의 학파'라고 불리는 에피쿠로스학파의 영향을 많이 받았다. 사실 이 학파가 추구한 것도 육체

적·감각적 쾌락이 아니라 안분지족安分知足의 삶을 통해 얻는 정신적 쾌락이었다. 호라티우스가 「송가 I-XI」에서 말한 것은 아무 생각 없이 무절제하게 놀기만 하라는 소리는 아니었다. 출세 등의 화려한 내일에 대한 욕망으로 앞만 보고 질주하거나 막연하게 내일을 기다리면서 오늘을 무미건조하게 보내지 말고, 지금 이 순간의 소박한 즐거움도 챙기라는 것이다.

〈죽은 시인의 사회〉의 키팅은 "카르페 디엠"을 더욱 적극적인 행위로 해석한다. 그가 교사로 일하는 보수적인 명문 고등학교는 대학 진학을 위한 틀에 박힌 교육을 고집하고, 미래의 성공만 바라보며 질주하는 삶을 학생들에게 강요한다. 그런 학생들에게 키팅은 틀에서 벗어나 자유롭게 생각하라고 격려한다. 진정 자신이 좋아하고 원하는 것을 찾아 지금 당장 즐기기 시작하라는 것이다.

스티브 잡스도 스탠퍼드 졸업식 연설에서 이를 강조했다. "나를 계속 움직이게 한 유일한 것은 내가 하는 일을 내가 사랑한다는 것이었음을 나는 확신합니다. 여러분도 여러분이 무엇을 사랑하는지 찾아야 합니다." 잡스는 사랑하는 일을 일찌감치 찾아서 미래를 향해 나아가면서 또 현재를 즐겼다. 그가 하는 일은 그에게 쾌락인 동시에 소명이었다. 그렇기에 다소 이른 타계에도 불구하고 그의 삶은 진정 행복했다고 할 수 있으리라.

물론 모든 사람이 앞날을 위한 일과 현재의 즐거움이 수렴하는 행운을 누리는 것은 아니다. 그러나 그 두 가지가 너무 멀리 떨어져 있고, 잡스의 말처럼 "오늘이 내 생애 마지막 날이라면 내가 오늘 하려는 일을 할 것인가?"라는 자문에 "아니오"라고 답하는 날이 오래 지속된다면, 변화를 감행할 때인 것이다. 지금 만발한 장미를 지기 전에 따 모아야 하니까. 카르페 디엠!

호라티우스

Quintus Horatius Flaccus, B.C. 65~B.C. 8

호라티우스의 시는 쾌락과 절제의 중용中庸을 강조하는 특징이 있으며 현실적인 시각이 돋보인다. 그의 삶도 그랬다. 그는 한때 공화제 유지를 외치며 카이사르를 암살한 브루투스 군에 가담했었다. 브루투스가 패한 뒤 한동안 도망자 신세였으나 사면을 받아 로마로 돌아온다. 그 후 하급관리로 일하며 시를 썼고, 카이사르의 조카이며 새로운 권력자인 옥타비아누스의 찬사를 듣게 된다. 호라티우스도 로마에 질서와 안정을 가져온 옥타비아누스의 정책에 점차 공감하게 된다. 그러나 옥타비아누스가 로마의 첫 황제 아우구스투스가 되어 제안한 비서직은 정중히 거절한다. 또한 자신이 브루투스 군에 가담한 과거를 숨기지도 않았다. 이런 면을 감안할 때, 그는 기회주의자라기보다 현실적이고 중용을 중시하는 인물이었다고 할 수 있다.

사랑스러운 이상주의자 또는 민폐 과격분자

미겔 데 세르반테스의 『돈키호테Don Quixote』(1605)

"영화관에서 나온 관객 중 젊은이들은 여느 때보다 성큼성큼 걸으며 힘 있는 몸짓을 했다. 서부극을 보고 나오는 게 틀림없었다."

알베르 카뮈의 소설 『이방인L'Étranger』(1942)에서 주인공 뫼르소가 특유의 무심한 어조로 일요일 농네 풍경을 묘사한 구절이디. 이 구절을 보고 씩 웃은 사람이 있을 것이다. 판타지 영화나 무협 소설을 본 뒤 샘솟는 영웅적인 감정에 휩싸여 갑자기 힘차게 걸어본 경험이 있는 사람이라면 말이다. 하지만 곧 영웅의 거대 서사와 딴판인 좀스러운 일상으로 돌아가는 게 우리의 현실이다. 그런데 이 현실에 반항해 정말 소설 속 영웅이 되겠다고 나선 인물이 있었다. 그것도 나이 쉰이 넘어서! 그가 바로 돈키호테다.

에스파냐 작가 미겔 데 세르반테스의 『돈키호테』는 17세기 초 소설임에도 불구하고 놀랍도록 현대인의 공감을 일으킨다. 기사 소설에 미쳐 있는 돈키호테를 묘사한 1장부터 그렇다. 돈키호테는 "아리스토텔레스가 부활한다 할지라도 결코 해석 못할" 정도로 현학적인 멋을 부린 기사 소설의 말도 안 되는 문장들을 이해하느라 날밤을 지새운다. 십대 시절 몇몇 판타지·무협 소

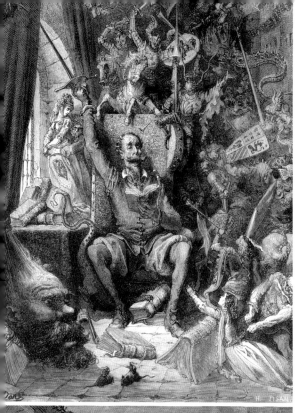

그림1
귀스타브 도레, 『돈키호테』 삽화 〈독서〉,
1863년, 35×25㎝

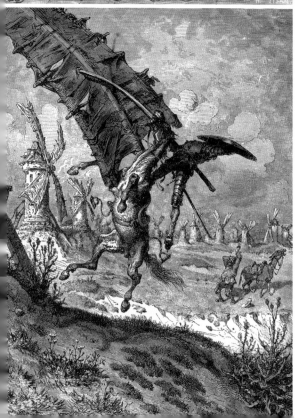

그림2
귀스타브 도레, 『돈키호테』 삽화 〈풍차〉,
1863년, 35×25㎝

설의 의미 없이 폼 잡은 대사에 열광했던 기억이 떠오르며 웃음이 난다.

사실 세르반테스가 『돈키호테』를 쓰게 된 것은 당시 유행하던 이런 기사 소설들을 비웃어주기 위해서였다. 출간되자마자 굉장한 인기를 얻었는데, 당시 독자들은 그저 재미있는 패러디 기사 소설 쯤으로 받아들였다. 그러나 18세기부터 이 소설을 패러디 이상으로 보는 움직임이 나타났다. 세르반테스가 돈키호테에게 광기뿐만 아니라 고매한 인격을 부여해서 이상과 현실의 충돌이라는 인간 보편의 문제를 풀어냈기 때문이다. 19세기에 이르러 이 소설은 낭만주의자Romanticist들의 경전으로 부상했다.

그래서 돈키호테를 묘사한 그림도 19세기 작품이 특히 많다. 당시 프랑스에서 가장 이름 높은 일러스트레이터였던 귀스타브 도레Gustave Doré, 1832~1883도 『돈키호테』의 프랑스어 번역본을 위한 일련의 삽화를 남겼다. 그의 삽화는 전반적으로 묘사가 세밀하고, 구도와 명암과 디테일을 통해 적당히 그로테스크하고 환상적이고 드라마틱한 분위기를 자아낸다. 서재에서 독서에 몰두한 돈키호테 주변으로 기사 소실의 식중 등장인물이 환영처럼 펼쳐지는 장면그림1이 단적인 예다. 이 그림에서 보듯이 도레는 돈키호테를 유머러스하게 묘사하면서도 지나치게 희화화하지는 않았다.

도레의 『돈키호테』 삽화는 당대의 낭만주의Romanticism 취향과 잘 맞아떨어져 폭발적인 인기를 끌었다. 특히 그가 시각적으로 구현한 돈키호테의 모습은 후대의 화가와 연극·영화 연출가들에게 알게 모르게 영향을 끼쳤다. 오늘날 우리가 돈키호테 하면 떠올리는 비쩍 마르고 길쭉한 체격과 얼굴, 치켜 올라간 뻣뻣한 수염 등은 원작의 묘사뿐만 아니라 도레의 삽화에 바탕을 둔 것이라 할 수 있다.

돈키호테가 풍차를 거인으로 착각해 덤벼들었다가 그 날개에 내동댕이 쳐지는 익히 알려진 장면도 오늘날까지 도레의 시각적 해석에서 벗어나지 못

하고 있다.그림2 돈키호테와 그의 늙고 여윈 말 로시난테는 공중에서 허우적거린다. 그가 종자從者로 삼은 농부 산초 판자Sancho Panza는 어처구니가 없어서 한 손은 이마를 잡고 다른 한 손은 하늘을 향해 기도하듯 들어올렸다. 산초의 당나귀는 옆에서 겁에 질려 울부짖고 있다. 이 모든 것이 사실적이고 또 은근히 우스꽝스럽게 묘사돼 있다.

그런데 수많은 풍차들의 묘사가 예사롭지 않다. 그저 풍차들일 뿐이지만 마치 일제히 돈키호테를 쳐다보고 있는 것처럼 배치되어 있다. 그래서 이 풍차들은 몽상가를 응시하며 조롱하는 현실이라는 거인 그 자체로 느껴지며, 그림의 드라마틱한 분위기를 고조시킨다.

반면에 사실주의Realism 화가 오노레 도미에Honoré Daumier, 1808~1879의 그림은 한결 차분하게 가라앉아 있다. 그는 돈키호테를 유화와 드로잉으로 수십 점이나 그렸지만 드라마틱하게 묘사한 경우는 드물었다. 주로 돈키호테와 산초가 황량한 산길을 터덜터덜 걷는 장면을 많이 그렸다. 그중 뮌헨 노이에 피나코테크에 소장된 작품그림3은 습작 스케치라서 디테일이 과감하게 생략돼 있는데, 습작이라기보다는 완결된 반추상 현대미술처럼 보이기도 한다.

사실 도미에는 생전에 순수 화가보다 시사만화가로 훨씬 유명했다. 그는 오늘날로 치면 만평에 해당하는 풍자적인 석판화를 시사 잡지에 무려 4천여 점이나 실었다. 탐욕스러운 정치가와 속물적인 부르주아지부터 일반 서민까지 풍자의 대상도 다양했다.

그중에서도 특히 국왕 루이 필리프가 그의 단골 소재였다. 루이 필리프는 1830년 7월 혁명을 통해 왕위에 오른 온건 자유주의자 입헌군주였지만, 공화제로의 급진적 변화를 원한 도미에에게는 못마땅한 존재였다. 1832년에는 루이 필리프를 서민의 양식을 빨아먹는 뚱뚱보 거인 가르강튀아로 묘사했다가 왕에게 고발당해 6개월 징역을 살기도 했다. 하지만 그는 그 뒤에도 끄떡

없이 신랄한 만평을 계속해서 그렸다.

　이처럼 반항 정신이 들끓는 화가였기에 기성 사회와 좌충우돌하는 돈키호테에 깊은 애정을 느꼈을 것이다. 그런데 왜 '돈키호테' 연작을 이렇게 쓸쓸한 분위기로 그려낸 걸까. 시사만화가로서 현실을 첨예하게 접하면서 이상이 어떻게 좌절되거나 왜곡되는지를 누구보다도 잘 알게 되었기 때문일까. 그러나 꾸벅꾸벅 조는 산초를 저만치 앞서가는 돈키호테의 꼿꼿이 세운 등과 창에는 흔들림 없이 치열한 반항 정신이 담겨 있다.^{그림4}

　돈키호테는 들판에서 양치기들과 식사를 하면서 "행복했던 시절을 황금시대라고 부르는 것은 황금이 남아돌았기 때문이 아니라 '네 것' '내 것'을 몰랐던 평화와 우애의 시대였기 때문이라오"라고 일장 연설을 펼친다. 또 그 시대에는 성폭력의 위험 없이 여자 혼자서도 자유롭게 돌아다닐 수 있었다고 말한다. 그런 시대가 가버렸기에 자신 같은 편력 기사가 여인들을 보호하고 빈민을 구제해야 한다는 것이다.

그림4 오노레 도미에 , 〈돈키호테와 산초 판자〉, 1866~1868년. 캔버스에 유채, 40.2×33㎝, 로스앤젤레스 : 아만드 해머 미술관

세르반테스의 시대는 교회를 비롯한 지배 세력이 계급과 빈부 차이를 합리화하고, 또 남성의 육욕과 죄악을 여성의 탓으로 여기던, 즉 여성의 존재 자체가 그런 죄악으로의 유혹을 초래한다고 주장하던 시대였다. 이를 생각하면 돈키호테의 말은, 그리고 돈키호테의 입을 빌린 세르반테스의 말은, 도전적인 발언이 아닐 수 없다.

세르반테스는 종교재판소가 마음에 걸렸던지 얼른 "돈키호테는 밥도 안먹고 쓸데없는 말만 늘어놓았고, 양치기들은 무슨 말인지 몰라 그저 묵묵히 있었고, 산초는 그저 먹느라 바빴다"고 유머를 섞어 얼버무렸다. 그것도 모자라 자신이 쓴 이야기의 대부분이 한 아랍 역사가의 기록을 베낀 것이라고 말해 책임을 회피했다. 마치 조선 시대 실학자 연암 박지원이 유학자들을 신랄하게 조롱한 소설 「호질」을 청나라 어느 가게에 있던 글을 베낀 것이라고 했듯이 말이다.

생각해보면 돈키호테가 묘사한 황금시대는 19세기 유럽의 공상적 사회주의와 1960년대 미국의 학생운동 및 히피 운동의 이상향, 특히 존 레넌의 감미로운 노래 '이매진Imagine'(1971)에 등장하는 유토피아와 놀랍도록 비슷하다. 또 돈키호테의 여성관도 꽤 현대적이다. 황금시대에 대한 견해에서도 엿볼 수 있지만, 아름답고 부유한 독신주의 여성 마르셀라 에피소드에서 특히 잘 드러난다.

마르셀라로 인해 수많은 남자들이 상사병에 걸리고 급기야 한 남성이 숨지자 사람들은 일제히 그녀를 비난한다. 고대 그리스와 중세 문학을 보면 이런 식으로 남자들의 사랑을 계속 거절하는 '오만한' 여인은 결국 천벌을 받는다. 그러나 『돈키호테』에서 마르셀라는 "나는 죽은 청년에게 아무런 희망도 준 적이 없으므로 그의 집착이 그를 죽인 것입니다. 나는 자유롭게 태어났고 자유롭게 살아가기 위해 고독을 선택했습니다"라고 당당하고 논리 정연하게

항변한다. 돈키호테는 엄숙한 목소리로 그녀를 지지한다.

돈키호테가 이토록 진보적인 생각과 고결한 인품을 지녔음에도 불구하고 그의 활약은 대부분 우스꽝스럽게, 때로는 심각한 민폐까지 동반하며 끝나곤 한다. 여기에 세르반테스의 심오함이 있다. 그는 단지 지배 계층의 눈총을 피하기 위해 돈키호테의 활약을 매번 어이없게 끝낸 게 아니었다. 좌충우돌하며 타협하지 않는 이상주의가 빛뿐만 아니라 그림자도 지닌다는 것을 누구보다 잘 알고 있었기 때문이었다.

돈키호테는 양떼를 군대로 착각해서 애먼 양들을 죽이는가 하면, 놋대야를 뒤집어쓴 이발사를 마법의 황금 투구를 쓴 기사로 착각해서 대야를 강탈한다. 또 한밤중 장례 행렬의 수도사를 악마로 착각해서 다리를 부러뜨리는 등 온갖 민폐를 끼치고 다닌다.

게다가 결코 사과하는 법이 없다. 다리가 부러진 수도사가 "당신은 뒤틀린 것을 바로잡는 편력 기사라더니 내 곧은 다리를 뒤틀어 놓지 않았소"라고 지적하자, 돈키호테는 "한밤에 횃불을 들고 상복을 입고 나타나니 당연히 괴물로 보이지, 나는 내 의무를 다 하고자 공격하지 않을 수 없었소"라고 우겨댄다. 이데올로기를 향해 무작정 달려가면서 부작용은 인정하지 않는 극단적 진보주의자의 모습이다.

세르반테스는 이러한 문제를 냉정하게 인정한다. 하지만 여전히 이상주의자에 대한 애정도 숨기지 않는다. 그런 작가의 마음을 반영하듯 독일 낭만주의 풍경화가 안드레아스 아헨바흐Andreas Achenbach, 1815~1910의 그림에서 돈키호테는 구름 사이로 드러난 푸른 하늘을 힘차게 가리키고 있다.그림5 이상주의자들의 길을 제시하듯.

그림5 안드레아스 아헨바흐, 〈돈키호테와 산초 판자〉, 1850년, 캔버스에 유채, 73×107㎝, 개인 소장

미겔 데 세르반테스
Miguel de Cervantes, 1547~1616

세르반테스는 젊은 시절 군인으로 활약하고 퇴역 후 관리로 일하다 비리 혐의로 징역을 살았던 적이 있다. 『돈키호테』는 바로 그때 옥중에서 구상한 것이다. 돈키호테가 갤리선 노역에 끌려가는 죄수들을 만나는 장면에 징역의 경험이 반영돼 있다. 죄수들은 죄를 반성하기보다 고문을 끝까지 못 버티고 자백한 것을, 검사를 매수하지 못한 것을 한탄한다. 이로써 작가는 그가 체험한 불합리한 사법제도를 비판한다. 하지만 막상 돈키호테가 죄수들을 풀어주자 그들은 그의 돈을 빼앗아 달아난다. 이 또한 작가가 감옥의 동료 죄수에게서 발견한 인간의 또 다른 면모이리라. 이처럼 세르반테스는 『돈키호테』에서 지배층과 제도의 문제를 꼬집지만, 민중을 무조건 미화하지도 않는다. 여기에는 작가가 산전수전 겪으며 얻은 사회와 인간에 대한 날카로운 성찰이 담겨 있다.

서른 살 대학생 햄릿의 고민,
살 것이냐 말 것이냐

윌리엄 셰익스피어의 『햄릿Hamlet』(1601)

덴마크의 왕자 햄릿은 서른 살 (늦깎이?) 대학생이었다! 윌리엄 셰익스피어의 비극 『햄릿』의 초반부 대사를 보면 그가 독일 비텐베르크 대학에서 공부하다 부왕父王의 서거 소식에 덴마크로 돌아왔다는 것을 알 수 있다. 또한 후반부에서 "햄릿 왕자가 태어난 해부터 30년긴 무덤 파기를 해왔다"는 묘지 일꾼의 대사로 햄릿의 나이도 추측할 수 있다.

참 좋은 나이, 동시에 참 어정쩡한 나이이다. 아버지의 모습을 한 유령이 나타나 자신이 독사에게 물려 죽은 게 아니라 현왕, 즉 햄릿의 숙부인 클로디어스에게 독살당했다고 말했을 때, 햄릿은 다짜고짜 복수하러 달려가지 않았다. 환각일지도 모르는 유령의 말 외에 아무 증거도 없이 현왕을 죽일 만큼 혈기가 앞서는 나이는 이미 지났으니까. 하지만 또한 부왕이 서거한지 두 달도 안 돼 숙부와 재혼한 어머니 거트루드를 깊은 충격과 분노로 바라보지 않을 만큼 노회하거나 달관한 나이도 아직 아니었다. 그러니 이 상황에서 고뇌는 더 커질 수밖에 없다.

그가 대학생인 것도 고뇌를 증폭시켰을 것이다. 햄릿이 다녔다는 비텐베

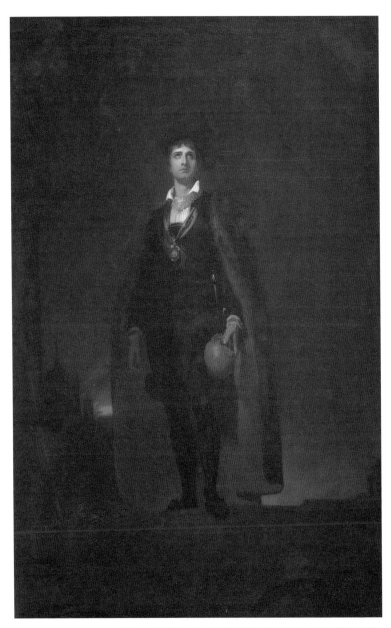

그림1 토머스 로렌스, 〈햄릿을 연기하는 존 필립 켐블〉, 1801년, 캔버스에 유채, 306.1×198.1cm, 런던 : 테이트 브리튼

르크 대학은 실제 있는 곳이다. 독일 성직자 마르틴 루터가 교수로 일하면서 교황청의 면죄부 판매에 의문을 제기하는 「95개 논제」를 대자보로 써붙였던 바로 그곳이다. 결국 루터는 파문당하고 몸을 숨겨야 했지만 유럽 사회를 근본적으로 바꾼 종교개혁의 불씨를 당겼다. 이처럼 대학은 부패하지 않은 신선한 지성으로 기존에 진리라고 믿어진 것들을 의심하고 세계의 부조리를 비판하고 행동하는—적어도 지향하는—곳이다.

대학생답게 햄릿은 자신이 처한 상황을 철학적으로, 인류 전체의 문제로 접근한다. 셰익스피어 전문가인 영문학자 재닛 애덜먼Janet Adelman, 1941~2010은 이렇게 말한다. 아버지의 죽음과 어머니의 재혼 때문에 햄릿은 필멸의 존재로서의 인간의 한계를 자각하게 되고, 에덴동산으로 남을 수도 있었던 이 세상이 타락해버린 근원을 통찰해보게 되었다고. 그래서인지 『햄릿』의 장면을 묘사한 그림들을 보면그림1 그림2 검은 상복의 햄릿은 왕자라기보다 생각에 잠긴 철학도로 보인다.

만약 햄릿이 권력 지향적 야심가였다면 고뇌는 덜했을 것이다. 물론 아버지의 죽음과 어머니의 재혼에 슬퍼하고 분노하겠지만, 무엇보다도 어떻게 하면 숙부를 빨리 처치하고 그에게로 간 왕관을 찾아올지에 더 골몰했을 테니까. 하지만 『햄릿』 전체 대사를 봐도 그는 왕위에는 큰 관심이 없다. 아버지의 살해와 어머니의 때 이른 근친 재혼에서 비롯된 근본적 질문 '왜 세상은 이 모양이며 인간은 이 따위인가'에 온통 사로잡혀 있는 것이다. 세계와 인간에 대한 배신감과 혐오감은 그가 연인 오필리아에게 거칠게 내뱉는 말에도 드러난다.

"수녀원으로나 가시오. 왜 그대는 죄인을 낳고 싶어하오? (…) 우리 인간은
다 순전히 악당들이오, 아무도 믿지 마시오. 수녀원으로나 가시오!"

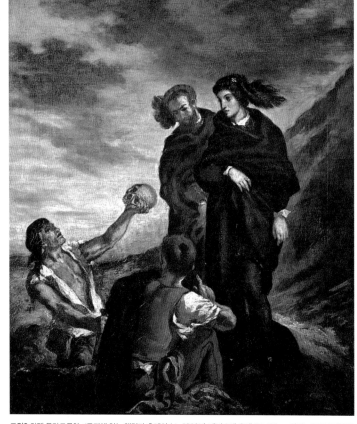

그림2 외젠 들라크루아, 〈묘지에 있는 햄릿과 호레이쇼〉, 1839년, 캔버스에 유채, 81×66cm, 파리 : 루브르 박물관

그런데 햄릿의 인간 혐오에는 복수를 결행하지 못하는 자기 자신에 대한 혐오도 포함돼 있다. "사랑하는 아버지를 살인으로 잃은 아들로서, 천국과 지옥 모두 복수를 부추기건만, 말로만 심정을 풀어내고 앉아있으니 매춘부와 다를 바 없구나"라고 독백하며 햄릿은 자신을 욕한다. 하지만 다음 순간 이렇게 독백한다. "내가 본 유령은 악마였을 수도 있어. 악마는 사람 마음을 파고드는 모습을 취할 수 있다지. 허하고 우울한 이 마음을 이용해 나를 저주에 빠뜨리려는 것일 수도 있다. 유령보다 더 확실한 증거를 얻어야겠다."

셰익스피어의 시대에는 이러한 악령이 있다는 믿음이 있었기에—현대라도 아버지 모습의 유령이 자기 자신의 강박관념이 빚어낸 환영일 수 있기

에ㅡ, 신중한 성격의 햄릿이 이런 의심을 품는 것은 당연하다. 그래서 햄릿은 어느 나라 영주의 조카가 영주를 독살하는 내용의 연극을 보여서 숙부의 심리를 압박해보기로 한다. 결과는 성공이었다. 셰익스피어 비극을 즐겨 그린 미국의 화가 에드윈 오스틴 애비Edwin Austin Abbey, 1852~1911 작품그림3에 나오는 대로 말이다.

숙부 클로디어스는 자신이 저지른 것과 비슷한 범죄가 무대에서 재현되자 그림에서처럼 얼굴이 굳어지고 급기야는 연극 중간에 일어서서 나가버린다. 그림 속 클로디어스의 타오르는 듯한 진홍색 의상은 권력에 대한 욕망, 형의 아내였던 거트루드를 향한 욕망, 그리고 그 욕망이 부른 죄악을 상징한다. 대조적으로 검은 옷 차림인 햄릿은 날카롭고 우울한 눈으로 그런 숙부의 표정을 주시한다. 손은 연인 오필리아의 손을 잡고 있지만 그의 마음은 온통 숙부의 얼굴에 가 있다. 그들 사이에 팽팽한 긴장이 흐르고, 어둠 속 횃불은 긴장감을 더욱 고조시킨다.

하지만 연극 상연 직전까지도 햄릿은 유령을 선뜻 믿지 못하고 바로 복수를 결행하지 못하는 자기 자신을 비난했었다. 그때 그의 유명한 독백이 나온다.

"살 것인가 말 것인가, 그것이 문제다To be, or not to be, that is the question. (…) 죽는 것은 잠자는 것. 잠자는 것은 어쩌면 꿈을 꾸는 것. 아, 여기에 문제가 있구나. 이승의 번뇌를 벗어버리고 죽음의 잠에 빠졌을 때 어떤 꿈이 나타날 지 모른다고 생각하면 멈칫하게 되는구나. (…) 이러한 사색은 우리 모두를 겁쟁이로 만들고 만다. 그리하여 결단의 자연스런 혈색이 생각의 창백함에 그늘져 허약한 병색이 되는 것이다. 의기충천한 중대 계획도 이 때문에 그 흐름이 꺾이고 행동이라는 이름을 잃는 것이다."

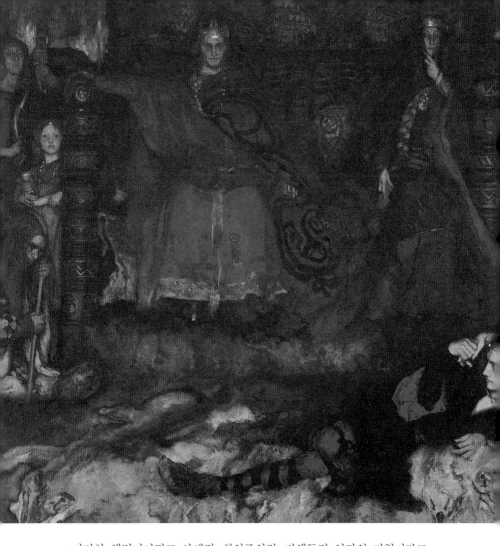

　이러한 햄릿이야말로 사색적, 회의주의적, 비행동적 인간의 전형이라고 러시아의 작가 이반 투르게네프Ivan Sergeevich Turgenev, 1818~1883는 『햄릿과 돈키호테』(1860)에서 말했다. 그는 햄릿과 돈키호테가 대조되는 두 가지 인간의 원형이라고 보았다. 돈키호테 같았으면, 즉 자신이 이상과 진리라고 생각하는 것을 의심하지 않고 무조건 헌신하여 행동하는 사람이었다면, 유령의 말이 끝나기 무섭게 달려가 숙부를 해치웠으리라. 반면에 햄릿은 "모든 것을 의

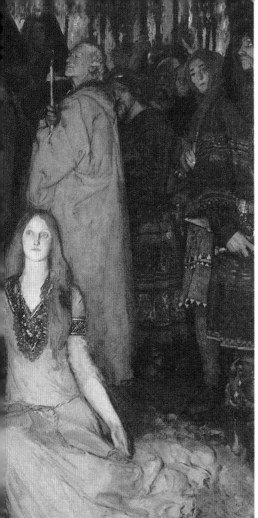

심하면서 그런 자신 또한 믿지 않는 철저한 회의주의자"라서 행동의 의지가
마비된다고 투르게네프는 말한다.

투르게네프의 견해에 따르면 햄릿은 자기애가 지나친 인물이다. 돈키호테
는 자신에 대해 깊이 생각하지 않는다. 말 그대로 스스로를 '정의의 사도'로
여길 뿐인데, 이 말이 뽐내는 말 같지만 잘 보면 '정의'라는 고결한 이데아를
실현하는 충실한 '도구'로서의 자신에 만족한다는 뜻이기도 하다. 반면에 "햄

릿에게 귀중한 것은 자신이 믿을 수 없는 그 자아"이며, 외부의 진리라는 것 중 아무것도 믿지 못해 끝없이 자기 자신에게로 되돌아오며, "항상 자신의 내면을 바라보고 스스로를 관찰하며 지나치게 비난하는 것을 즐긴다"고 투르게네프는 말한다.

그러니 돈키호테는 사방에서 두들겨 맞고 조롱당해도 확신에 차 있어 내적으로 조화롭고 행복한 반면, 햄릿은 많은 이들의 우러름을 받으면서도 자기 자신도 세계도 믿지 못하는 내적 불화에 시달려 불행하다는 것이다. 미친 돈키호테가 외치는 말은 우스꽝스러워도 순수한 열정이 담긴 웅변인 반면, 미친 척하는 햄릿이 내뱉는 말은 재치가 번뜩이면서도 아프고 차가운 날이 서 있는 빈정거림이다. 이것이 투르게네프가 본 두 가지 인간형이다. 그리고 투르게네프는 돈키호테의 손을 들어주었다. 햄릿과 같은 지나친 자기 성찰과 회의주의는 무익하고 인간을 무능하게 만들 뿐, 세계와 역사를 바꿀 수 있는 것은 돈키호테라고 역설했다.

하지만 투르게네프는 돈키호테가 초래한 각종 민폐를 비롯한 돈키호테형 인간의 부작용을 축소하고, 아버지의 살해와 어머니의 때 이른 근친 재혼이라는 하늘이 무너질 듯한 햄릿의 특수 상황을 간과한 측면이 있었다. 어쩌면 햄릿형 인간에 대한 비판은 투르게네프를 포함한 많은 19세기 지식인들이 돈키호테보다 햄릿 쪽에 더 가까웠기 때문에, 햄릿과 같은 자기 성찰과 자기혐오의 결과일지도 모르겠다. 햄릿처럼 끊임없이 의문을 제기하고 행동의 결과를 부작용을 포함해 따져보는 것은 지성인의 속성일 뿐 아니라 의무이기도 하지 않은가.

그래서 19세기 많은 문인과 예술가들은 자기애와 자기혐오가 뒤섞인 심정으로 햄릿과 자신을 동일시했다. 프랑스 낭만주의 미술의 대가 외젠 들라크루아Eugène Delacroix, 1798~1863도 그랬다. 그는 자신을 검은 상복 차림의 햄릿

으로 묘사한 자화상을 그리기도 했고, 햄릿이 제5막에서 교회 묘지 일꾼들과 만나는 장면을 유화^{그림2}와 석판화로 제작하기도 했다.

이 장면은 『햄릿』이 파국으로 치닫기 전의 마지막 하이라이트다. 그 전에 햄릿에게 여러 일들이 있었다. 우선, 연극 상연을 통해 부왕 암살에 대한 확신을 얻었다. 또, 여전히 상황의 심각성을 모르는 왕비 거트루드에게 꾸지람을 들은 햄릿은 어머니의 재혼이 주는 끔찍함과 배신감, 그리고 숙부의 암살 사실을 털어놓아 비로소 그녀를 고뇌에 빠뜨렸다. 비록 그녀는 여전히 클로디어스가 전남편을 암살했다는 사실을 믿지 못하는 듯했지만. 또한 자신을 영국에 보내 살해하려던 숙부의 계획을 좌절시키고 덴마크로 돌아왔다. 이제 햄릿에게 남은 것은 숙부와의 정면 대결이다.

그런 햄릿이 유일하게 신뢰하는 벗 호레이쇼와 접선하는 장소가 교회 묘지라니, 이는 아버지의 죽음을 되새기고 자신의 죽음을 각오하기 위한 선택일까? 그는 일꾼이 새 묏자리를 파면서 이전에 묻힌 해골들을 마구 집어던지는 것을 보면서 "알렉산더대왕도 결국 이 꼴이 됐겠지?"라고 묻는다. 특히 그 해골 중 하나가 어린 시절 자신과 놀아주던 광대 요릭이라는 것을 알고 그 해골을 든 채 유명한 독백을 한다.

"이쯤 있던 입술에 내가 얼마나 많이 입을 맞췄던가? 이제 어디 갔나, 자네의 신랄한 농담은? 자네의 장난은? 노래는? 좌중을 뒤집어놓던 번뜩이는 재담은? 이젠 이빨 드러난 제 몰골도 스스로 비웃지 못하게 됐나? 턱이 빠졌으니? 내가 아는 귀하신 여인의 방에 가서 알려주게. 1인치 두께로 화장을 해도 결국 이렇게 된다고."

하지만 이 냉소와 우수가 섞인 허무함의 정서는 곧 비통함으로 바뀐다. 거

기서 뜻밖에 연인 오필리아의 장례 행렬을 보게 되기 때문이다. 그녀는 이 비극의 애꿎은 희생자 중 하나다. 그리고 그녀를 본의 아니게, 하지만 변명의 여지없이, 죽음으로 몰아간 주범은 바로 햄릿이었다! 여기서 셰익스피어 문학 특유의 복합성과 입체성이 여실히 드러난다.

오필리아는 순수한 마음으로 햄릿을 사랑했다. 앞서 애비의 그림그림3에서도 그녀의 청순함이 강조된다. 홀로 밝은 색채의 옷을 입고 해맑은 표정을 하고 있지 않은가. 다른 주요 인물은 모두 짙은 색채의 옷에 표정이 어두운데 말이다. 오필리아는 그들과 함께 있지만 사실 홀로 동떨어져 있는 것이다.

하지만 그런 그녀도 비극의 소용돌이에 휘말리고 말았다. 햄릿이 어머니 거트루드의 재혼 이후 오필리아도 의심의 눈으로 바라보았기 때문이다. 사실 여러 학자들이 이야기하듯 인간과 세계에 대한 햄릿의 회의와 혐오는 아버지 암살보다도 어머니의 숙부와의 재혼에 더 크게 기인했다. 그는 어머니에 대한 배신감과 분노를 여성 전반으로 확대시키며, 그 유명한 대사를 부르짖는다. "약한 자여, 그대 이름은 여자로구나!"

이 맥락을 모르는 현대인들은 종종 이 대사를 틀리게 인용한다. 여기서 '약함frailty'은 엄밀하게 번역하면 '취약함'이다. 체력이나 지력의 약함을 말하는 게 아니라, 배우자에 대한 정조를 지키지 못하는 취약함, 다른 이성의 유혹에 넘어가는 취약함을 말하는 것이다. 현대적인 시각에서 볼 때, 동서고금을 막론하고 그런 '취약함'을 드러낸 건 남성이 더 많았음을 감안하면 적반하장인 대사라고 할 수 있다. 하지만 인간관계의 첫 대상이며 가장 긴밀한 존재인 어머니에게서 극심한 배신감을 느껴 세상이 다 무너진 햄릿을 붙잡고 그의 여성 혐오는 논리적 오류라고 따지는 것도 무의미하리라. 문제는 그런 혐오의 일반화가 애먼 희생자를 낳았다는 것이다. 바로 오필리아다.

오필리아가 아버지인 대신大臣 폴로니어스의 명령으로 미친 행세를 하는

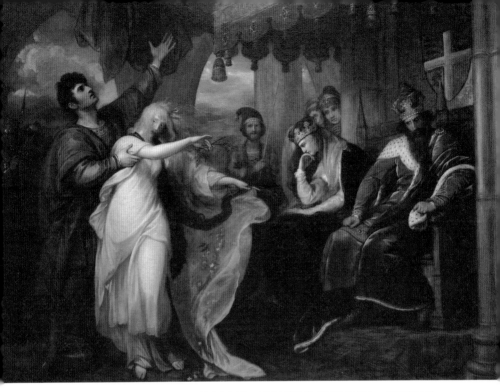

그림4 벤저민 웨스트, 〈햄릿 제4막 5장, 오필리아와 레어티즈〉, 1792년, 캔버스에 유채, 276.9×387.4cm, 오하이오 : 신시내티 미술관

햄릿의 본심을 떠보는 역할을 맡게 되면서 두 사람의 관계는 걷잡을 수 없이 틀어져 버렸다. 햄릿은 광기 어린 모욕의 말을 퍼부어 그녀에게 상처를 주었다. 거기다가 성희롱을 포함한 악의에 찬 농담을 던져서 그녀를 절망에 빠뜨렸다.

　아이러니컬하게도, 햄릿은 미치광이로 가장하고 있었던 반면에, 오필리아는 아버지 폴로니어스가 햄릿에게 죽임을 당하자 그간의 고통이 폭발해 진짜로 미쳐버리게 된다. 머리카락을 풀어헤치고 꽃을 꺾어 머리에 꽂고 또 알 수 없는 노래를 흥얼거리면서 사방을 휘젓고 다니다 궁궐로 쳐들어온다. 미국의 신고전주의 화가 벤저민 웨스트Benjamin West, 1738~1820의 작품그림4에 나오는 것처럼 왕과 왕비 앞에서도 노래를 부르며 꽃을 건네고, 그 모습을 본 그

녀의 오빠 레어티즈는 절규한다.

　오필리아의 횡설수설 노래는 미치기 전 요조숙녀의 전형과도 같았던 그녀를 생각하면 놀랄 만큼 대담하고 또 의미심장하다. 그중에는 밸런타인데이에 연인과 첫 관계를 맺자마자 배신당한 여인의 노래도 있다.

> "젊은 남자들 기회만 있으면 그런다지. 신께 맹세코, 욕먹을 건 그자들이야.
> 여자가 말했다네. "날 덮치기 전에 약속했잖아, 나와 결혼한다고." 남자가 대
> 답했다네. "맹세코, 결혼할 거였어. 네가 내 침대로 오지 않았다면.""

　이 노래 때문에 셰익스피어 연구자들 사이에는 오필리아가 햄릿과 육체관계까지 갔느냐에 대한 논의도 분분하다. 그러나 앞뒤 정황을 볼 때 그랬을 가능성은 희박하다. 오히려 이 노래는 오필리아가 햄릿에게서 받은 정신적 폭력이 당대 여인들에게 중요한 문제였던 정조의 농락 못지않게 깊은 상처를 남겼음을 암시하는 것이라 볼 수 있다.

　햄릿은 어머니의 행위로 엄청난 배신감의 고통을 겪었지만 그 자신도 연인 오필리아에게 절망적인 배신감을 안겨주었고 그걸 의식조차 하지 못했다. 극 전반부에 어머니와 여성 전반에 대한 햄릿의 분노와 냉소 어린 말들이 쏟아진 다음 극 후반부에 햄릿과 남성 전반에 대한 오필리아의 원한 서린 노래가 나오면서 교묘한 균형이 이루어진다. 이것이 셰익스피어다.

　게다가 저 노골적인 가사의 노래를 오필리아는 거리낌없이 왕 클로디어스와 왕비 거트루드 앞에서 부른다. 당황한 왕이 멈추려고 애쓰는데도 불구하고. 미치기 전의 오필리아라면 — 아버지의 설교에 순종하고 햄릿의 폭언에 눈물밖에 흘리지 못하던 가부장제의 모범 규수 오필리아라면 — 절대 하지 못했을 일이다. 미친 노래를 통해 그녀는 햄릿에 대한 원망과 분노, 믿었

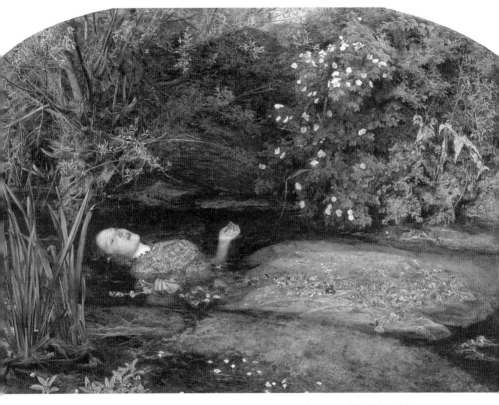

그림5 존 에버렛 밀레이, 〈오필리아〉, 1851~1852년, 캔버스에 유채, 76×112㎝, 런던 : 테이트 브리튼

던 남성에게 배신당해도 도리어 여성이 손가락질 당하는 사회에 대한 울분을 드러낸다. 이렇게 광기는 첩첩이 억눌린 오필리아에게 거의 유일한 해방구였던 것이다.

하지만 견고한 보수적 질서의 사회에서 광기로 버티는 것도 쉽지 않은 일. 결국 오필리아는 더 궁극적인 해방구로 전진한다. 죽음이다. 이 장면은 극에 직접적으로 등장하지는 않고, 거트루드가 오필리아의 오빠 레어티즈에게 전하는 대사를 통해 표현된다.

> "그 애는 화환을 늘어진 나뭇가지에 걸려고 기어오르다, 심술궂은 가지가 부러져 화환과 함께 흐느끼는 시냇물 속으로 떨어지고 말았다는구나. 옷이 활짝 펴져서 잠시 인어처럼 물에 떠 있는 동안 그 애는 자신의 불행을 모르는 사람처럼, 아니면 본래 물속에서 태어나고 자란 존재처럼, 옛 노래 몇 절을 불렀다는구나. 그러나 오래지 않아 물에 젖어 무거워진 옷은 그 가엾은 것을 아름다운 노래에서 진흙탕의 죽음으로 끌어들이고 말았다는구나."

수많은 화가들이 오필리아의 비극을 화폭에 담았지만 존 에버렛 밀레이 John Everett Millais, 1829~1896의 〈오필리아〉그림5처럼 이 장면을 절묘하게 구현해낸 작품도 없을 것이다. 물에 반쯤 떠서 먼 곳을 바라보는 듯한 그녀의 눈길과 살짝 벌린 입, 가볍게 펼친 손은 죽음에 초연한, 아니, 오히려 죽음을 기꺼이 맞아들이는 모습이다.그림6 이승의 온갖 고통과 번뇌를 씻어 보내고, 이제 아름다운 꽃들에 둘러싸인 채, 태아일 때 어머니의 양수와도 같은 다정한 물로 돌아가는 것이다.

이 그림에선 냇가의 덤불과 수초들도 오필리아를 환영하듯 그녀를 둘러싸고 있다. 이들 자연의 사실적이고 정교한 묘사는 밀레이가 속한 19세기 중반

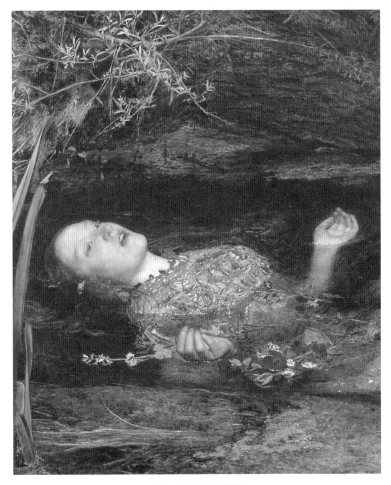

그림6 〈오필리아〉 얼굴 부분 확대

영국의 화가 그룹 '라파엘전파Pre-Raphaelite Brotherhood'의 특징이었다. 이름 그대로 라파엘로로 대표되는 전성기 르네상스 그림들 대신 그 이전 시대의 그림들에서 영감을 받는 그룹이었는데, 그 특징은 인물은 소박하고 진솔하게, 수풀 등 자연 묘사는 충실한 관찰을 바탕으로 꼼꼼하게 표현하는 것이었다. 그렇게 그려진 밀레이의 그림에서 비록 오필리아는 죽음을 맞지만 그녀를 품는 듯한 자연의 생명력 넘치는 묘사 덕분에 슬프면서도 평화롭고 치유되는 듯한 느낌을 받게 되는 것이다.

생각해보면 오필리아는 극중에서 속물적인 아버지, 탐욕스러운 왕, 권력과 쾌락의 유혹에 약한 왕비, 심지어 일변 고결하지만 일변 잔인하고 의심과 회의로 가득 찬 햄릿과도 동떨어진 인물이었다. 이 세상에 어울리지 않는 순수함을 지닌 그녀는 결국 죽는다. 하지만 동시에 그 죽음으로 인해 그녀의 순수는 더 이상 누구에게도 시달리지 않고 침해 받지 않는 불멸의 영역으로 들어간다. 밀레이의 〈오필리아〉를 보면서 극도로 애처로우면서도 기이한 카타르시스를 느끼게 된다면 그 때문일 것이다.

오필리아와 달리 햄릿은 마지막 순간에도 번민을 놓지 못한다. 그는 숙부 클로디어스의 음모로 레어티즈와의 검술 시합에서 독이 칠해진 칼을 맞고 생명이 얼마 안 남았을 때 비로소 왕을 찔러 복수를 완수한다. 어머니 거트루드는 왕이 햄릿에게 먹이려고 마련한 독주를 모르고 들이켜 막 숨을 거둔 후였다. 그는 죽음의 순간에 어머니와 화해한다. "가엾은 왕비님, 영원히 안녕." 그리고 친구 호레이쇼에게 몇 번씩 당부한다. "나는 죽네. 살아남은 자네는 나의 일을, 내가 왜 그랬는지를 모든 이들에게 바르게 알려주게."

햄릿은 또 짧은 순간 덴마크의 왕으로서 자신의 후계자를 지명하는데, 그는 부왕과 싸우다 죽은 노르웨이 왕의 아들이자 혈기 넘치는 전사 포틴브라스다. 햄릿은 예전에 포틴브라스가 연약한 기반에도 불구하고 세를 확장하

기 위해 무모한 전투를 기꺼이 치르는 모습을 보면서 그를 부러워하고 생각이 많은 자신을 탓했었다. "생각을 4등분하면 한 조각만 지혜이고 나머지 세 조각은 비겁함이다"라고 말하며.

결국 그는 투르게네프식으로 말하면 햄릿인 자신을 죽이고 돈키호테를 후계자로 지명한 셈. 하지만 과연 포틴브라스는 좋은 왕이 될까? 그는 백성을 고생시키지 않을까? 선왕이 살해당하지 않고 햄릿이 순리대로 왕위를 계승했다면 그는 신중해서 좋은 왕이 되지는 않았을까? 한 가지 확실한 것은 생각이 많은 것은 고통을 수반한다는 것, 하지만 그것은 지성인의 숙명이라는 것이다.

윌리엄 셰익스피어
William Shakespeare, 1564~1616

셰익스피어의 생애는 베일에 싸여 있어서 그 정체에 대한 논란이 끊임없이 있었다. 셰익스피어가 한 명이 아니라 작가 그룹 이름이라는 설도 있다. 철학자 프랜시스 베이컨이나 엘리자베스 1세가 셰익스피어라는 필명으로 글을 썼다는 주장도 있다. 그러나 여전히 가장 유력한 설은 셰익스피어라는 극작가 겸 배우가 실존했다는 것이다. 햄릿이 극중극 배우들에게 충고를 하는 대사를 보면 셰익스피어 자신이 배우였다는 설에 신뢰가 간다. "여느 배우들처럼 소리나 고래고래 지르고 수선을 떨 바엔 거리의 약장사들을 데려다 시키겠네…… 격정이 회오리바람처럼 일어날 때도 자연스럽게 표현할 수 있는 자제심이 필요해." 오늘날의 연기자들도 새겨들을 만한 말이다.

4월은 왜 잔인한가

T. S. 엘리엇의 『황무지The Waste Land』(1922)

우울한 뉴스는 사실 어느 때나 많지만 4월에 발생하는 우울한 뉴스에는 "4월
은 역시 잔인한 달"이라는 수식이 단골로 붙는다. T. S. 엘리엇의 시 「황무지」의
첫 구절에서 비롯된 표현이다.

> 4월은 가장 잔인한 달,
>
> 라일락을 죽은 땅에서 키우고,
>
> 기억과 욕망을 뒤섞고,
>
> 둔한 뿌리를 봄비로 흔든다.
>
> 겨울은 우리를 따뜻이 해주었다.
>
> 대지를 망각의 눈雪으로 덮고
>
> 약간의 생명을 마른 구근으로 먹여 살리며.

엘리엇은 봄비가 잠든 식물 뿌리를 뒤흔드는 4월이 가장 잔인한 달이며,
망각의 눈으로 덮인 겨울이 차라리 따뜻하다고 했다. 왜일까?

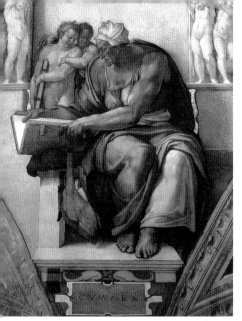

 총 5부 434행으로 된 이 난해한 작품의 실마리는 바로 '황무지'라는 제목
과 그 밑에 붙은 에피그라프epigraph다. 에피그라프는 서구 문학에서 시와 단
편소설의 첫머리, 장편소설 각 장의 첫머리에 붙는 경구나 인용구를 일컫는
데, 본문의 내용이나 분위기를 소개하는 역할을 한다. 『황무지』의 에피그라
프는 고대 로마 문인 페트로니우스의 풍자소설 『사티리콘Satyricon』(1세기 중
엽)에서 따온 것으로서, 라틴어로 이렇게 쓰여 있다.

 "나는 쿠마에(이탈리아의 한 지명)의 무녀가 항아리 속에 달려 있는 것을
 내 눈으로 보았습니다. 아이들이 무녀에게 '무엇을 원하냐'고 물으니 그녀는
 '죽고 싶다'고 하더군요."

 로마신화에 따르면 이 무녀는 젊었을 때 태양신 아폴로의 총애를 받았다.
신이 무슨 소원이든 들어주겠다고 하자, 그녀는 모래를 한 움큼 손에 쥐어 내
밀면서 그 모래알 수만큼의 햇수를 살 수 있게 해달라고 했다. 그렇게 그녀는

장수하게 되었다. 하지만, 아뿔싸! 영원한 젊음을 청하는 것은 그만 잊어버렸다. 따라서 한없이 늙어가되 죽지는 못하는 신세가 되고 말았다.

이탈리아 르네상스 거장 미켈란젤로Michelangelo di Lodovico Buonarroti Simoni, 1475~1564의 시스티나 예배당 천장화그림1에도 이 무녀가 등장한다. 비록 늙었으나 남성 같은 우람한 근육에 힘과 위엄이 넘치는 모습이다. 그러나 『사티리콘』에서는 무녀가 초라하게 늙다 못해 종국에는 몸이 쪼그라들어 항아리에 들어갈 정도였다고 한다. 살아 있지만 죽은 것과 같은 상태인 것이다. 따라서 그녀의 염원은 진짜로 죽는 것이었다. 오직 죽음에 재생의 희망이 있기에.

엘리엇은 자신을 비롯한 많은 현대인들이 무녀와 같은 "삶 속의 죽음Death in Life" 상태라고 진단했다. 그는 제1부 '죽은 자의 매장The Burial of the Dead'에서 매일매일 아무 생각 없이 9시 출근을 위해 직장으로 향하는 런던 시민들의 행렬을 이렇게 묘사했다.

> 비현실적인 도시,
> 겨울 새벽의 갈색 안개 아래로
> 이렇게 많은 군중이 런던 브리지를 넘어 흘러갔다.
> 이렇게 많은 사람을 죽음이 무無로 돌렸으리라 생각 못했다.

이 시구의 마지막 행은 중세 이탈리아의 문호인 단테 알리기에리의 『신곡』(1392) '지옥'편에서 따온 것이다. 『황무지』에는 이렇게 단테, 셰익스피어, 보들레르 등의 기존 문학을 새로운 맥락에서 함축적으로 인용한 행들이 많다. 게다가, 그리스/로마신화, 메소포타미아 신화, 인도 브라만교 우화, 영국 아서왕 전설 등 다양한 신화와 전설의 요소를 상징적으로 사용하고 있다.

따라서 이 시를 이해하려면, 걸어다니는 도서관이 아닌 이상, 한두 행을 읽

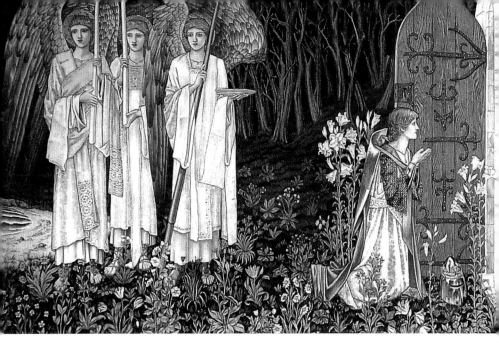

을 때마다 주석을 뒤져야 한다. 게다가 의식의 흐름에 따라 난데없이 장면이 전환되어 읽기가 더욱 어렵다. 430여 행의 시를 중간에 집어던지지 않고 다 읽으려면 꽤나 인내가 필요하다. 물론 그 인내는 시의 묵직한 울림으로 보상받게 되지만.

제1부 '죽은 자의 매장' 다음에는 제2부 '체스 한 판A Game of Chess'과 제3부 '불의 설교The Fire Sermon'가 이어진다. 2, 3부에서는 20세기 사람들의 공허한 일상, 특히 사랑과 재생산을 위한 성性이 아닌, 육욕만을 위한 습관적인 성에 빠져 있는 모습이 풍자된다. 그래서 이 시에 투영된 세상은 불모不毛의 "황무지"인 것이다. 그런 황무지 주민들에게 4월의 봄비와 꽃향기가 주는 자극은 잔인하다. 고통을 동반한 각성을 불러일으키기 때문이다.

황무지는 중세 아서왕 전설에서 원탁의 기사들이 찾는 성배The Holy Grail가 숨겨진 곳을 가리키기도 한다. 성배는 예수 그리스도가 최후의 만찬 때 사용한 잔이다. 전설에 따르면, 성인聖人 아리마테아의 요셉이 그 잔에다 십자가

그림2 에드워드 번존스, 〈성취 — 성배의 환영을 보는 갤러해드 경, 보스 경, 퍼시벌 경〉 부분, 1895~1896년, 태피스트리, 245×693cm, 영국 : 버밍엄 미술관

에 매달린 그리스도가 흘린 피를 받았으며, 그 잔을 가지고 영국 브리튼 섬으로 이주했다고 한다. 그 뒤의 이야기는 여러 중세 문학에 조금씩 다르게 나타나지만, 종합해보면 이렇다.

성배는 어느 외딴 곳에 모셔졌고, 성배를 대대로 수호하는 '성배의 왕'이 있었다. 그런데 어느 대에 이르러 성배의 왕이 사타구니에 심각한 부상을 입어 대를 잇지 못하게 되었다. 그러자 그의 영토까지 메마르고 황폐해졌다. 왕은 무기력하게 낚시로 소일하여 '어부왕Fisher King'이라는 별명을 얻게 됐다. 다행히 그와 그의 나라를 불모의 상태에서 구할 한 가지 방법이 있었다. 진정한 용기와 순결한 심신을 가진 기사가 시험을 통과해 성배를 경배하면 왕은 치유된다고 했다.

아서왕이 거느린 원탁의 기사들 다수가 여기에 도전한다. 12~13세기 로맨스(기사문학)에서는 야성적이고 순수한 기사 퍼시벌Percival이 성배에 도달해 어부왕을 치유한다. 반면에 더 후기 작품, 이를테면 아서왕 전설을 집대성

한 『아서왕의 죽음Le Morte d'Arthur』(15세기 후반)에서, 갤러해드Galahad가 성배의 기사로 선택되어 그 신비를 체험한다. 영국 빅토리아시대 화가 에드워드 번존스Sir Edward Coley Burne-Johns, 1833~1898가 도안하고 모리스 공방이 제작한 태피스트리그림2는 갤러해드가 마침내 성배를 찾는 장면을 묘사했다.

엘리엇은 주석에서 '성배 이야기'의 기원을 고대 켈트 문명의 풍요를 기원하는 제식과 신화에서 찾은 인류학자 제시 웨스턴의 저서에 기초해 시를 쓰게 되었다고 밝혔다.

엘리엇은 또 제임스 프레이저James George Frazer, 18540~1941의 저명한 신화·인류학 고전 『황금가지』(1890~1915) 속 아도니스 이야기에서 많은 영향을 받았다고 했다.

아도니스는 그리스신화에서 사랑과 아름다움의 여신 아프로디테(로마신화의 베누스)의 총애를 받는 미소년이었다. 어느 날 그는 사냥 중에 멧돼지에 받혀 죽고 말았다. 아프로디테가 너무 슬퍼하자 저승의 신들은 아도니스가 1년의 반은 저승에서 지내고 반은 이승에서 아프로디테와 지내도록 허락했다.

프레이저에 따르면 이렇게 저승과 이승을 왕복하는 아도니스는, 매년 늦가을에 죽었다가 봄이면 소생하는 식물과 곡물의 상징이며 일종의 신이다. 고대인들은 그의 죽음과 부활을 재현하는 의식을 통해 대지의 풍요를 기원했다는 것이다. 아도니스뿐만이 아니다. 더 오래된 이집트 신화에서는 이시스 여신의 남편 오시리스 신이, 서아시아 신화에서는 대모신大母神 이난나Inanna의 연인 두무지Dumuzi가 수목이나 곡물의 상징으로서 저승과 이승을 왕복한다.

여기에서 주목할 것은 신이 반드시 죽음의 과정을 거쳐야 한다는 것이다. 그래야 모든 것이 정화되고 자연의 생명력은 싱싱하게 부활할 수 있다고 고

대인은 믿었다. 이렇게 죽는 신은 희생양의 의미도 지니고 있었다. 그는 죽을 때 모든 나쁜 것들—불모와 재해와 죄—를 짊어지고 죽는다. 그래서 신의 죽음으로 세계는 정화되고, 신의 부활과 함께 새로운 풍요가 찾아오는 것이다. 이는 그리스도의 죽음과 부활과도 연결될 수 있다. 그래서 18세기 미국 화가 벤저민 웨스트의 작품그림3에서 아도니스의 시신을 잡고 비탄에 빠진 베누스의 모습은 묘하게 피에타의 도상을 닮았다.

엘리엇도 부활을 위한 죽음의 필연성에 주목했다. 정신이 반쯤 죽은 채 계속 살아가는 것은 쿠마에 무녀의 쪼그라드는 삶과 다를 바 없다. 정신의 완전한 죽음과 부활, 즉 극도의 고통을 동반한 성찰과 기존 관념의 전복과 깨달음이 필요하다. 『황무지』 제4부 '익사Death by Water'가 이런 죽음을 다룬다.

그리고 제5부 '천둥이 한 말What the Thunder Said'에서 화자는 마침내 메마른 땅에 비를 뿌려줄 먹구름을 만나게 된다. 먹구름의 천둥이 고대 인도 철학서 『우파니샤드』에 나오는 진언眞言을 말한다. "다타Datta(주라)", "다야드밤Dayadhvam(교감하라)", "닦야타Damyata(제어하라)",

다Da
다타Datta: 우리는 무엇을 주었던가?
벗이여, 내 심장을 뒤흔드는 피
순간적 굴복의 그 끔찍한 대담함
사려 분별의 시기에도 움츠릴 수 없는 그것
이것으로, 오직 이것으로, 우리는 존재해왔다
이것은 우리의 부고 기사에는 나타나지 않으리라
또한 자비로운 거미가 감싼 기억에서도
또한 우리의 빈방에서

깡마른 변호사가 뜯는 봉인된 유언장에서도

다Da

다야드밤Dayadhvam: 나는 열쇠가 문에서

한 번 돌아가는 소리를 들었다 오직 한 번

우리는 열쇠를 생각한다, 각자의 감방에서

열쇠를 생각하며, 각자 감방임을 확인한다

오직 해 질 녘에 공기 같은 풍문이

파멸한 코리올라누스*를 잠시 되살린다

다Da

담야타Damyata: 보트는 응했다

즐겁게, 돛과 노에 숙련된 손에

바다는 고요했다, 너의 심장도 응했으리라,

즐겁게, 초청받았을 때,

제어하는 손에 순순히 고동치며

　시의 화자는, 어부왕처럼 메마른 땅을 뒤에 두고 낚시질을 하면서, 진언을 따를 수 있는지 머뭇거린다. 그 사이 일말의 희망과 불확실성의 상태에서 시는 끝난다. 우리는 어떤가. 이 진언을 따를 수 있는가? 무의미한 일상을 무관심하게 보내며 4월의 각성을 두려워하지는 않는가?

* 전설상의 고대 로마의 장군. 자만으로 인한 직권남용으로 추방에 처해지자 반역을 꾀하다 파멸했다. 앞서의 행에서 "열쇠가 문에서 돌아가는 것을 들었다"는 단테의 『신곡』 '지옥'편에 등장하는 우골리노 백작이 한 말로, 그 역시 코리올라누스와 공통점이 있다. 13세기 이탈리아 피사의 귀족이었던 우골리노는 자신의 도시에서 반역을 꾀하다 아들, 손자와 함께 탑에 갇혀 굶어 죽는 형벌을 받았다. "열쇠가 문에서 돌아가는" 소리는 탑문을 잠그는 소리다.

그림3 벤저민 웨스트, 〈아도니스의 죽음을 비탄하는 베누스〉, 1768년, 캔버스에 유채, 162.6×176.5cm, 피츠버그 : 카네기 미술관

T. S. 엘리엇

Thomas Stearns Eliot, 1888~1965

미국 태생으로 영국에서 시인, 극작가, 문학평론가로 활약했다. 한때 은행원으로 근무했었는데, 그 경험이 『황무지』에 금융과 무역업자에 대한 언급으로 간혹 드러난다. 그래서 이 시가 1차 세계대전 이후 서구 사회의 물질문명을 비판하고 있다는 평론이 많다. 하지만 엘리엇 자신은 이 시가 개인적 으로 무의미한 인생에 대한 불평이라고 했다. 또 『황무지』 제5부에서 고대부터 현대까지의 여러 대 도시의 붕괴를 언급해서 정신적 황폐의 문제가 동시대에만 국한된 것이 아님을 암시했다. 엘리엇은 『황무지』로 명성을 얻었고 영시의 조류를 바꿔놓으며 현대 시의 기틀을 다졌다는 평가를 받았다.

부조리의 페스트에
시지프처럼 맞서라

알베르 카뮈의 『페스트La Peste』(1947)와
『시지프의 신화Le Mythe de Sisyphe』(1942)

"악惡은 언제나 무지에서 나온다⋯⋯ 가장 구제 불능인 악덕은 모든 것을 안다고 상상하고 그럼으로써 스스로에게 사람을 죽일 권리를 인정하는 따위의 무지함이다."

알베르 카뮈가 장편소설 『페스트』에서 한 이야기다. 이 말을 들으면 독선에서 비롯된 인류사의 각종 전쟁과 테러가 떠오른다. 가까운 과거의 예로는 2011년 노르웨이 테러가 있다. 역사, 종교, 경영학에 통달했다고 자처하는 반反다문화주의자가 "잔혹하지만 필요한 일"이라며 77명의 꽃다운 목숨을 앗아간 사건이었다. 그것도 테러와는 담쌓은 것 같았던 톨레랑스의 나라 노르웨이에서. 마치 소설 『페스트』에서 중세에나 횡행했고 근대에는 사라진 줄 알았던 역병이 20세기 도시를 덮친 상황과도 같은 참담한 일이었다.

『페스트』의 역병은 제2차 세계대전의 폭력과 파시즘을 상징한다고 흔히 해석되지만 훨씬 폭넓게 이해될 수도 있다. 이미 정복된 줄로만 알았던 역병이 현대 의학을 무력하게 하며 수많은 사망자를 내는 상황은 2011년 동일본 대지진 같은 거대한 자연재해가 현대 테크놀로지를 무색하게 하는 것과도

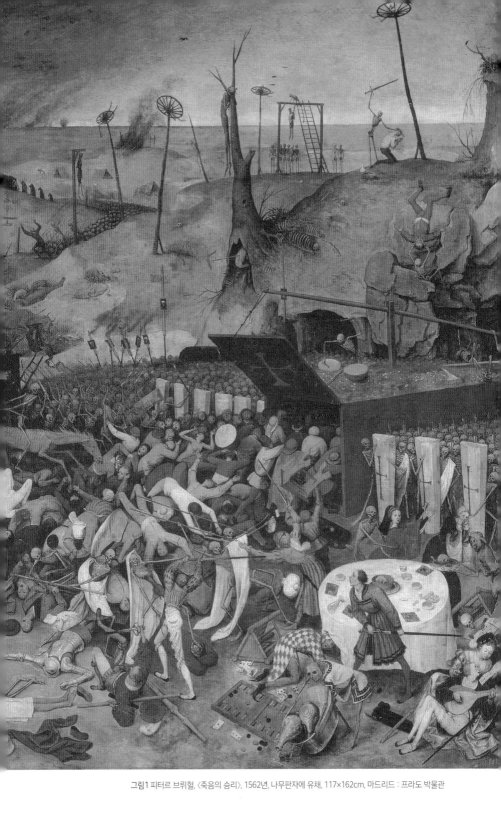

그림1 피터르 브뤼헐, 〈죽음의 승리〉, 1562년, 나무판자에 유채, 117×162cm, 마드리드 : 프라도 박물관

비슷하다. 또 정치적·문화적 관용寬容과 비폭력주의가 정착된 줄 알았던 노르웨이에서 배타주의와 폭력적 근본주의가 폭발해 테러로 이어진 충격적인 상황에도 대입될 수 있다.

즉 페스트는 인류가 애써 이룩한 이성적 문명을 무력하게 하며 인간의 존엄성을 무너뜨리는 모든 부조리不條理한 재앙을 아울러 상징한다고 할 수 있다.

이 소설에서 페스트에 대응하는 사람들의 모습은 가지각색이다. 의사인 베르나르 리외는 묵묵히 직업상 할 수 있는 최선을 다 한다. 전직 정치운동가 장 타루는 민간 구호단을 조직해 리외를 돕는다. 취재하러 왔다가 이 도시에 갇힌 신문기자 레이몽 랑베르는 연인을 보겠다는 일념으로 탈출에 골몰한다. 신부 파늘루는 죄와 심판에 대한 설교를 한다.

의사들과 민간 구호단의 사투에도 상황은 나아지지 않는다. 사망자의 수가 급격하게 늘면서 인간에 대한 마지막 예의라고 할 만한 장례 절차가 점점 간단해지더니 급기야는 크게 판 구덩이에 "벌거벗고 약간씩 뒤틀린 시신들"을 쏟아 붓는 지경에 이른다. 리외는 타루에게 페스트와의 전쟁은 "끊임없는 패배"라고 고백한다. 그의 말은 북유럽 르네상스 미술의 거장인 피터르 브뤼헐(父)Pieter Bruegel, 1525~1569의 〈죽음의 승리〉그림1를 연상시킨다.

이 그림에서 세계는 죽음과의 음울한 전쟁터다. 해골로 형상화된 죽음은 도처에 도사리고 있다. 그림 위쪽 바다에도 있고 오른쪽 아래 연회장에도 있다. 죽음 앞에서 모든 사람들은 평등해서 왕관과 갑옷을 걸친 왕(그림 왼쪽 아래)도, 평범한 농부들(그림 가운데)도, 값진 옷을 입은 귀부인(그림 오른쪽 아래)도 죽음의 손아귀에서 벗어나지 못한다. 심지어 가슴 아프게도 아기 엄마와 아기까지(그림 가운데 아래) 죽음의 희생양이 된다. 인간은 죽음의 화신인 해골 군단과 필사적인 전투를 벌이지만, 그림의 제목처럼 승리하는 쪽은 죽음이다. 인간은 패배할 수밖에 없다.

인류 역사상 폭력을 종식시키려는 노력 역시 좌절의 연속이었다. 증오가 증오를 낳고 전쟁과 테러가 또 다른 전쟁과 테러를 낳았다. 노르웨이 테러를 저지른 브레이비크는 자신이 벌인 일이 이슬람 세력에게서 유럽을 구하기 위한 성전聖戰이었다고 주장했다. 이슬람 근본주의 테러리스트들은 서구 열강의 침략에 맞서기 위한 성전을 치르는 중이라고 주장한다.

그러나 이 "위대한 성전"의 희생자는 페스트의 희생자만큼이나 무작위적이고 무고해서 부조리함만 두드러질 뿐이다. 노르웨이 테러의 희생자는 대부분 청소년이었으며 가장 어린 희생자는 14살이었다. 탈레반과 IS는 8살 소녀를 비롯한 많은 어린이들을 자살 폭탄 테러에 이용하고 있으며 희생자 중에도 다수가 어린이다.

2010년 광주비엔날레에서는 자살 폭탄 테러 희생자를 주제로 한 설치미술 작품인 스위스 작가 토마스 히르슈호른Thomas Hirschhorn, 1957~의 〈박힌 페티시〉사진2가 화제를 모았다. 일련의 마네킹 머리에 못과 나사가 잔뜩 박혀 있는데, 실제로 자살 폭탄에 못과 나사가 가득 들어 있다고 한다. 그 밑에는 남녀노소 희생자의 실제 시신을 담은 사진들이 붙어있다.

이 사진들을 마주하기가 괴로운 것은 단지 끔찍한 선혈과 드러난 장기 때문만은 아니다. 그렇게 정육점 고기처럼 해체된 육체의 주인들이 테러 직전까지만 해도 걷고 말하고 꿈꾸던 인간이었다는 점이 가장 참담하다. 어떤 명분이 이렇게 인간을 파괴하는 것을 정당화할 수 있는가?

바로 그렇기 때문에 "끊임없는 패배"에도 불구하고 폭력의 종식을 위한 투쟁은 그치지 않는다. 『페스트』에서 리외도 역병과의 싸움을 계속하며 이렇게 말한다. "병이 가져오는 비참함과 고통을 볼 때 페스트에 대해 체념한다는 것은 미친 사람이거나 눈먼 사람이거나 비겁한 사람일 수밖에 없을 겁니다."

한편 페스트가 일어나자 신부 파늘루는 "죄를 일삼고 교회를 멀리 한 여러

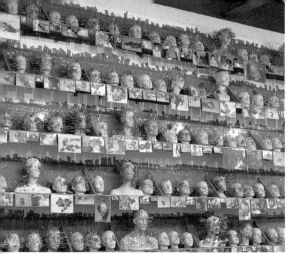

사진2 토마스 히르슈호른, 〈박힌 페티시〉, 2006년.
마네킹 두상과 나사못, 사진 등. 2010 광주비엔날레에 전시된 모습

분에게 내린 신의 경고"라고 설교한다. 수많은 인명이 희생된 2005년 서남아시아 지진해일과 2011년 동일본대지진에 대해 비슷한 말을 한 국내외 목사들이 있지 않았던가? 어린아이가 페스트의 고통으로 몸을 뒤틀다 숨을 거두자 리외는 그 자리에 있던 파늘루 신부에게 소리지른다. "적어도 그 애는 죄가 없었어요. 신부님도 알고 계시죠?"

파늘루 신부도 충격을 받는다. 그 후 그의 설교는 바뀐다. 무고한 아이의 죽음을 설명할 길이 없으니 신을 부정하든지, 알 수 없는 섭리를 받아들이고 믿든지 양자택일이지만, 그래도 신을 부정할 수는 없다는 것이다. 그 설교 뒤로 그는 정신적·육체적 고통에 시달리다 리외의 치료를 거부하고 숨을 거둔다.

2011년 동일본 대지진의 폐허 속에서 마치 〈죽음의 승리〉 그림 속 아기 엄마와 아기처럼 어린 손자를 꼭 감싸 안고 함께 숨져 있는 할머니의 시신이 발견됐었다. 그리고 수많은 증오 범죄와 테러에 아직 죄에 물들지도 않은 어린 아이들이 희생되고 있다. 그들은 죄도 없는데 왜 그렇게 죽어야 했나. 신은 과연 존재하는가. 이것은 영원히 우리를 괴롭히는 질문이다.

이 질문에 대해 카뮈는 신앙의 손을 들어주지 않고 파늘루 신부가 혼돈 속에 쓸쓸히 숨을 거두게 했다. 반면에 소설 『카라마조프 형제들』에서 부조리에 대한 통렬한 질문을 던진 러시아의 표도르 도스토옙스키는 신앙의 손을 들어주었다. 결국 사랑만이 인간을 구원할 수 있으며 무한한 사랑은 신의 사

랑에서만 시작된다고 그는 보았기 때문이다. 이렇게 도스토옙스키와 카뮈는 신을 긍정하는 문제에 있어서는 입장이 달랐지만 공통점이 있었다. 사랑을 믿었다는 점이다.

카뮈는 『페스트』에서 신문기자 랑베르를 통해 사랑에 대한 신뢰를 피력했다. 탈출을 모색하는 랑베르는 리외와 타루가 아무런 비난을 하지 않는데도 계속 그들을 의식한다. 어느 날은 그들에게 "나는 영웅주의를 믿지 않아요. 내 관심은 오로지 사랑을 위해 살고 죽는 것입니다"고 말한다. 그러나 랑베르는 탈출을 앞두고 도시에 남아 구호 작업을 돕기로 한다. 영웅주의로 돌아선 것이 아니라, 리외와 타루 그리고 시민들에 대한 애정에서 비롯된 행동이었다.

이처럼 냉소주의나 체념에 빠지지 않고, 모든 부조리에 맞서 승산이 없더라도 저항을 계속하는 인간의 모습은 카뮈의 에세이 『시지프의 신화』에서도 발견할 수 있다.

그리스·로마신화의 '시시포스Sisyphus', 프랑스어 발음으로 '시지프'는 신들을 속여 두 번이나 죽음을 피했지만 결국 저승으로 끌려갔다. 그를 괘씸하게 여긴 신들은 육체와 정신을 모두 괴롭히는 벌을 내리기로 했다. 시지프는 독일의 상징주의symbolism 미술가 프란츠 폰 슈투크Franz von Stuck, 1863~1928의 작품그림3에 나오는 것처럼 커다란 바위를 산꼭대기로 밀어 올려야 했다. 그러나 기껏 정상에 바위를 올려놓으면 허탈하게도 다시 아래로 굴러떨어졌다. 시지프는 그것을 다시 밀어 올리는 것을 영원히 되풀이해야 했다. 시지프가 겪어야 하는 무한히 반복되는 좌절이야말로 신들의 잔인한 복수였다.

전성기 르네상스 화가인 티치아노 베첼리오Tiziano Vecellio, 1488?~1576의 작품그림4에서 시지프는 아예 바위를 등에 지고 나른다. 그가 올라가는 바위산 뒤로는 지옥의 불길이 치솟고 괴물들이 눈을 번쩍인다. 고통스러운 상황에서도 시지프의 표정은 담담하고 오로지 노동에만 집중하는 양 보인다. 힘을 쓰느라 불거

진 근육과 심줄은 강건해서 믿음직스러울 정도다. 이 그림의 넘치는 힘과 약동하는 기운은 티치아노가 훗날 영향을 미친 바로크미술의 전조前兆로 느껴진다.

이렇게 화가들은 시지프가 바위를 산꼭대기로 나르는 육체적 노동의 순간을 주로 화폭에 담았다. 반면에 카뮈는 시지프가 굴러떨어진 바위를 다시 밀어 올리기 위해 내려가는 순간의 정신적 고통에 주목했다.

> "나는 이 인간이 무거운 그러나 한결같은 걸음으로, 종말을 모르는 고통을 향해 다시 내려가는 것을 본다. 휴식과도 같은 시간, 그리고 그의 불행처럼 어김없이 되찾아오는 이 시간, 이 시간은 의식의 시간이다. (…) 무력하고도 반항적인 시지프는 그의 비참한 조건의 전모를 알고 있다. 산에서 내려오는 동안 그가 생각하는 것은 바로 이 비참한 조건에 대해서이다. 아마도 그의 괴로움을 이루었을 그 통찰이 동시에 그의 승리를 완성시킨다. (…) 부조리한 인간은 자기의 고통을 주시할 때 모든 우상을 침묵케 한다."

시지프는 바위가 계속 굴러떨어지듯 세계의 부조리가 반복되는 것을 직시하고, 그와 관련한 어떤 헛된 희망과 낙관도 품지 않는다. 반대로 절망해서 굴복하지도 않는다. 그는 부조리와 영원한 긴장 상태를 유지하고 있고 그 자체에서 고통과 동시에 기쁨을 느낀다.

시지프와 같은 인류는 페스트처럼 무고한 사람들을 무작위로 희생시키는 부조리한 폭력과 증오를 종식시키기 위한 힘겨운 싸움을 계속해 왔다. 이 싸움은 결코 쉽지 않다. 상황이 좀 나아지는가 싶으면 증오 페스트가 다시 퍼지고, 시지프의 바위가 굴러떨어지듯 테러와의 전쟁이 반복된다. 하지만 시지프적 인간은 굴하지 않고 바위를 계속 밀어 올린다. 지금 필요한 것은 랑베르의 인간에 대한 사랑과 시지프의 지치지 않는 투쟁이다.

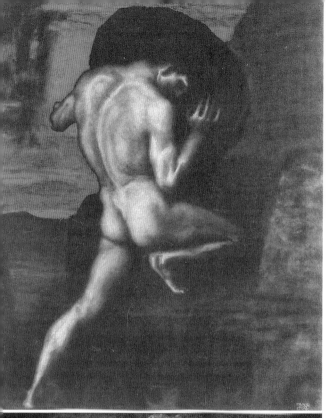

그림3
프란츠 폰 슈투크, 〈시시포스〉, 1920년,
캔버스에 유채, 103×89cm, 개인 소장

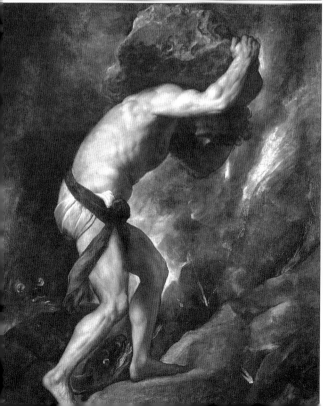

그림4
티치아노 베첼리오, 〈시시포스〉,
1548~1549년, 캔버스에 유채,
237×216cm, 마드리드 : 프라도 박물관

알베르 카뮈
Albert Camus, 1913~1960

카뮈는 언제나 행동하는 지성이었다. 프랑스가 나치 독일에 점령당한 동안 레지스탕스 기관지의 편집장으로 활약했고, 전후에도 여러 시사 문제에 대한 견해를 언론에 피력했다. 그러나 현실 참여에 열정적인 지식인이 종종 빠지는 극단주의와는 철저히 거리를 두었다. 정치적으로 좌파였으나 좌파 도그마에 빠지는 것을 경계했으며, 좌우파의 단순한 이분법을 좋아하지 않았다. 『페스트』에서 독선과 그로 인한 폭력의 합리화가 "구제 불능의 악덕"이라고 못박은 것처럼 말이다. 그래서 카뮈는 스탈린주의를 결코 용납할 수 없었고 스탈린을 옹호한 실존주의 동지 장폴 사르트르와 격렬한 논쟁 끝에 결별했다. 20세기 가장 균형 잡힌 지성인 중 하나였던 카뮈는 44세에 노벨문학상을 탔고 47세에 자동차 사고로 세상을 떠났다.

우리는 어떤 고도를 기다리는가

사뮈엘 베케트의 『고도를 기다리며En attendant Godot』(1952)

"아무 일도 안 일어나고 아무도 안 오고 아무도 안 떠나고 참 지겹군."

『고도를 기다리며』에서 에스트라공은 이렇게 투덜거린다. 이 작품의 한 줄 요약으로 손색이 없는 말이다.

좀 더 긴 요약을 원한다면 이렇게 말할 수 있다. 어느 저녁, 앙상한 나무 한 그루만 있는 어느 황량한 곳에서, '고고'라는 애칭의 에스트라공과 '디디'라는 애칭의 블라디미르가 '고도'라는 미지의 인물을 기다린다. (귀여운 애칭에 어울리지 않게 이 둘은 중년 혹은 노년의 남성이다.) 하지만 고도는 끝내 오지 않고 한 소년이 와서 그가 내일은 꼭 온다고 전한다. 다음날 같은 시각, 같은 장소에서 그들은 또 고도를 기다린다. 하지만 역시 고도는 끝내 오지 않고, 또 소년이 와서 그가 내일은 꼭 온다고 전한다. 이것으로 끝.

이 썰렁하기 짝이 없는 연극이 1953년 파리에서 초연된 이래 전 세계를 사로잡고 한국에서도 1969년 초연 후 지금껏 사랑받는 이유는 무엇일까?

아일랜드 출신 프랑스 작가 사뮈엘 베케트가 쓴 이 희곡에는 작가의 체험이 깔려 있다. 그는 제2차 세계대전 때 나치 독일에 점령당한 프랑스에서 지

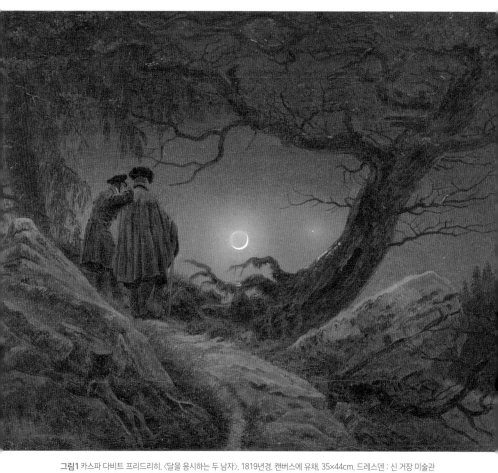

그림1 카스파 다비트 프리드리히, 〈달을 응시하는 두 남자〉, 1819년경, 캔버스에 유채, 35×44cm, 드레스덴 : 신 거장 미술관

하 저항 단체의 일원으로 활동하다가, 단체가 발각되는 바람에 외딴 미점령 시골로 피신했다. 그곳에서 전쟁이 끝나기를 하염없이 기다리며, 다른 피란민들과 끝없이 이 얘기 저 얘기를 하며 시간을 때웠다고 한다.

고고와 디디가 고도를 기다리며 지루함과 허무감을 견디기 위해 때로는 의미 없고 때로는 의미심장해 보이는 온갖 잡담과 슬랩스틱 코미디를 연출하는 것은 여기서 유래했다. 그렇다고 고도가 제2차 세계대전의 종전이나 프랑스의 해방을 의미하는 것은 아니다. 베케트는 그런 구체적인 요소를 지워버리고, 시공간적 배경과 등장인물의 신분 등 모든 것을 불분명하게 해서 보편적인 이야기를 하고자 했다. 인간의 삶 자체가 기다림의 연속 아닌가? 약속을 잡아놓고 대기한다든가, 어서 주말이 오기를 바란다든가. 이런 자잘한 기다림뿐만 아니라, 인간은 항상 더 나은 내일이라거나 삶의 변화를 가져올 무엇을 막연하게 기대하는 상태이기 마련이니까.

재미있는 것은 〈고도를 기다리며〉의 필수 요소인 고고와 디디 두 주인공과 초라한 나무 한 그루,사진3 그리고 1막과 2막 끝부분에 떠오르는 달이 19세기 독일 낭만주의 풍경화의 거장 카스파 다비트 프리드리히Caspar David Friedrich, 1774~1840의 〈달을 응시하는 두 남자〉그림1에서 영감을 받았다는 사실이다. 무덤덤한 얼굴로 농담을 하는 것 같은 연극의 전체적 분위기와 프리드리히 그림의 숭엄한 분위기는 영 딴판인데도 말이다. 베케트는 1936년 독일을 여행하면서 프리드리히의 그림들, 특히 드레스덴에 있는 이 작품으로부터 강한 인상을 받았다고 한다.

이 그림의 두 남자가 입은 옷은 당대의 일반적인 복식이 아니라 보수적 정책에 반대하던 학생운동가들이 즐겨 입어 정부 당국에서 금지한 복장이었다고 한다. 그래서 그림 가운데 무너져가는 떡갈나무 고목은 구시대적 가치관을 상징하며 왼쪽의 푸른 소나무는 독일의 새 세대를 상징한다는 정치적인

해석이 있다.

반면에 이 그림이 프리드리히의 다른 대표작 〈안개 바다 위의 방랑자〉그림2 처럼 신성하고 신비로운 자연 속에서 자기 존재의 이유와 궁극의 섭리를 고독하게 찾아 헤매는 구도자들을 나타낸다는 해석도 있다. 프리드리히의 그림 속 인물들은 대개 화면에서 등을 돌리고 있어 우리가 함께 자연을 바라보게끔 인도한다.

베케트에게는 프리드히리의 〈달을 응시하는 두 남자〉가 그 반항적인 복장에도 불구하고 "작고 힘없는" 존재들로 보였다. 그래서 이 두 남자는 『고도를 기다리며』에서 무력하고 우스꽝스러우면서 서글픈 고고와 디디가 되었다. 또 그림 가운데 고목은 더 초라한 나무가 되어 무대 가운데 세워졌다. 프리드리히의 숭고함을 비틀어서 패러디한 셈이지만 존재에 대한 의문과 고독의 정서는 이어받았다고 할 수 있다.

고고와 디디는 끝없이 말을 주고받지만 소통과 교감이 아주 잘 되는 것은 아니다. 그래서 그들은 고독하다. 고고는 극중에서 몇 번이고 "우리가 헤어지는 게 낫지 않을까"라고 말한다. 그러나 "멀리 못 가고" 또 "지금 별로 그럴 필요가 없어서" 그러지 않는다. 그들은 또 다음과 같은 대사를 여러 번 반복한다.

"띠나자구."
"그럴 순 없어."
"왜?"
"고도를 기다리잖아."
"아참, 그렇지."

이들에게는 지금 여기에 있는 이유가, 나아가서 존재의 이유가, 고도를 기

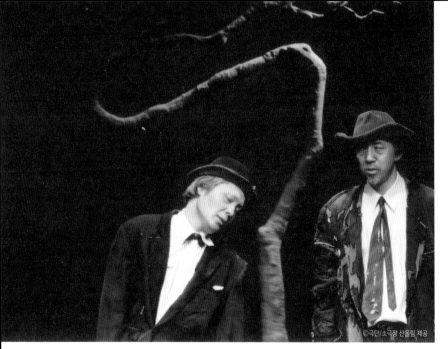

사진3 산울림에서 공연된 〈고도를 기다리며〉 (2008년, 임영웅 연출)의 한 장면

다리기 때문이다.

　그렇다면 정녕 고도는 누구란 말인가? 어떤 평론가들은 고도Godot라는 단어가 영어의 'God'과 프랑스어의 같은 뜻의 말 'Dieu'의 합성이며, 고도는 신神, 간절히 기다려도 오지 않는 구세주라고 말한다. 극중에서 디디는 예수의 십자가 양 옆에 매달렸던 죄수 이야기를 하거나 고도가 오면 "우리는 구제받을 섯"이라고 말하기도 한다. 그러나 베케트는 이 연극이 그리스도교와 상관없다고 잘라 말했다. 그러면 대체 고도가 누구냐는 질문에 "내가 그걸 알면 작품에 썼지"라고 대꾸했다고 한다.

　부조리극Theatre of the Absurd이란 말을 만들어 베케트의 연극을 설명한 영국의 연출가이자 평론가 마틴 에슬린Mantin Julius Esslin, 1918~2002은 이런 말을 했다. 1960년대 폴란드 관객은 고도가 구 소련으로부터의 해방이라고 생각했고, 알제리 농부들은 고도가 공염불이 된 토지개혁이라고 생각했다고. 이처

럼 어느 시대, 어느 장소에 있는 인간이건 그들이 처한 현실에 대입이 가능하다는 점이 『고도를 기다리며』의 매력이다. 1970~1980년대 한국인에게는 고도가 무엇이었을까. 다수의 사람들에게 경제적으로 풍요로운 내일, 그만큼의 또 다른 다수의 사람들에게 민주화를 의미했을 것이다.

그러면 지금의 우리에게 고도는 무엇인가. 예전처럼 공통적으로 갈구하는 것이 없는 가치 혼재의 시대, 우리는 막연히 무언가를 기대하면서도 그것이 무엇인지 알지 못하는 경우가 많다. 사실 이것이 『고도를 기다리며』의 상황과 더 잘 맞는다. 고고와 디디 역시 고도를 기다리지만 누군지도 잘 모르기 때문이다. 또 다른 인물 포조가 "고도가 누구요" 하고 묻자 디디는 "그냥 아는 사람이죠"라고 하고, 고고는 "아니지. 거의 모르는 사람이죠"라고 대답한다.

웃기면서도 눈물 나는 일이다. 그래서 베케트는 이 극의 부제를 '비희극A Tragic-comedy'라고 했다. 인간이 왜 존재해야 하는지 알지 못하면서 세상에 내던져진 자체가 비희극인 것이다. 베케트는 그런 자신의 연극을 그저 재미있게 즐기라고 말했다.

어떤 독자나 관객들에게는 고고와 디디보다도 포조와 럭키가 더 인상적일 것이다. (그들과 소년을 합쳐 총 다섯 명이 이 극에 등장한다.) 하인 럭키를 밧줄로 묶어 개처럼 끌고 다니는 포조와 그런 포조를 떠날 생각을 하지 못하는 럭키는 오늘날에도 만연한 착취-피착취 구조를 상징한다.

하지만 베케트가 이 문제를 분노하며 파고든 것은 아니다. 베케트는 대립적 이미지를 매우 좋아했다고 한다. 고고와 디디가 각각 보편적인 감성적 인간과 이성적 인간을 대표한다면, 포조와 럭키는 보편적인 착취자와 피착취자를 대표한다. 그들은 없어져야 할 악덕이라기보다 고고와 디디와 마찬가지로 그저 이 세상을 구성하는 요소로 나온다고 봐야 할 것이다.

이처럼 세상을 회의적이고 냉연하게 바라보는 시각이 포조의 대사에 담겨

있다. 극중에 고고가 울고 있는 럭키의 눈물을 닦아주러 접근하다가 럭키에게 도리어 걷어차이는 장면이 있다. 고고는 욕을 퍼부으며 아파 죽겠다고 울부짖고 럭키는 울음을 그친다. 그러자 포조는 말한다.

> "이제 댁이 저 녀석을 대신하는구려. (생각에 잠기며) 세상 눈물이란 게 그 양이 일정하거든. 누구 한 사람이 울기 시작하면 어디선가 다른 한 사람이 울음을 그치거든. 웃음도 마찬가지고. (웃는다.) 그러니 우리 시대를 욕하지 맙시다. 그 전 시대보다 불행한 것도 아니니까. (잠시 멈추고) 그렇다고 예찬할 것도 없고."

2막에 가면 고고와 디디 앞에 다시 나타난 포조와 럭키에게 변화가 있다. 포조는 눈이 멀었고 럭키는 벙어리가 된 것이다. 디디가 대체 언제 그렇게 된 거냐고 묻자 포조는 벌컥 화를 내며 대꾸한다.

> "언제, 언제, 그것밖에 모르나? 다른 날과 하등 다를 게 없는 어느 날이라고 하면 충분하지 않소? 저놈은 어느 날 벙어리가 됐고 난 어느 날 장님이 됐고 또 어느 날엔가는 우린 귀머거리가 될 거요. 어느 날 우리는 태어났던 것과 같이 그 어느 날과 마찬가지인 날 죽을 거요. 그러면 된 거 아뇨?"

디디가 묻는 "대체 언제"라는 질문은 곧이어 "대체 어쩌다가" "대체 왜"로 이어질 것이 뻔하다. 그러나 포조는 저 같은 대답으로 다음 질문들은 차단해버린다. 그저 어떤 날 왜 그래야 하는지 모르게 치명적인 일들이 벌어지고, 또 어떤 날 왜 그래야 하는지 모르게 인간은 태어나서 죽는다. 이것이 바로 현실 세상의 부조리함이다.

『고도를 기다리며』는 부조리를 이야기함에 있어서 알베르 카뮈 등의 부조리 문학과 궤를 같이 한다. 하지만 카뮈의 『시지프의 신화』에 나오는 것처럼 부조리를 응시하고 그에 맞서 승산 없는 투쟁을 지치지 않고 계속하는 영웅적인 분위기는 없다. 『고도를 기다리며』의 주인공들은 훨씬 소극적이고 코믹하고 애잔하다.

에슬린은 『고도를 기다리며』가 베케트의 삶에 대한 태도, "유쾌한 허무주의cheerful nihilism"를 반영한다고 보았다.

> "내 견해로는 우리가 쳐다보아야 하는 것은 멀리 있는 목표가 아니라 '여기와 지금'임을 인식해야 한다는 것이 베케트가 주창하는 삶의 태도라고 생각한다. 달리 말하자면 인생의 순간순간을 마치 그것이 유일하고도 마지막인 것처럼 여기고 살라는 것이다. 내일 온다는 어떤 것을 막연히 기다리며 살지말라는 것이다."

글쎄, 그래도 『고도를 기다리며』를 유쾌하게만 보기는 쉽지 않다. 고고와 디디가 나무 아래 우두커니 선 채 2막이 끝날 때, 프리드리히의 그림을 볼 때 느끼는 고독과 우수 속의 묘한 기쁨보다는 디디가 극중에서 말한 대로 "내가 불행한지 아닌지도 잘 알 수 없는" 복잡한 느낌이 든다. 그 인생사의 느낌이 하나로 집약되는 점에서 카타르시스가 느껴지기도 하지만.

사뮈엘 베케트

Samuel B. Beckett, 1906~1989

베케트는 처음에는 영어로 소설을 쓰다가 제2차 세계대전 후에는 파리에 정착해 주로 불어로 소설과 희곡을 쓰고 직접 영어로 옮기곤 했다. 전후戰後 작품 중에 『고도를 기다리며』가 1953년 파리의 소극장 공연에서 큰 성공을 거두면서 세계적인 명성을 얻었다. 『고도를 기다리며』도 매우 미니멀하고 추상화된 작품이지만 후기의 작품들은 더욱 간결과 여백을 지향한다. 『고도를 기다리며』 다음으로 유명한 그의 희곡 「승부의 끝Fin de partie」(1957)은 단막극이고 그의 말기 작품 중 하나인 1인극 「자장가Rockaby」(1980)는 상연 시간이 15분에 불과하다. 베케트는 대중매체 출연을 꺼렸고 심지어 1969년 노벨 문학상 수상자로 선정됐을 때도 상은 받아들였지만 시상식에는 참석하지 않았다. 한편 한국에서 40년 넘게 『고도를 기다리며』 연출을 해온 임영웅 극단 산울림 대표는 이 생소한 부조리극의 국내 초연을 준비할 때 예상치 못했던 베케트의 노벨상 수상 덕분에 예매표가 매진되는 행운이 따랐다고 회고했다.

名畵讀書

사랑에
잠 못 이룰 때

"그녀에 대해 그 전에 어느 여인에 대해서도

써진 적 없는 바를 쓰는 게 내 희망이다."

_단테,『새로운 삶』

인어공주의 진짜 결말을 아세요

한스 크리스티안 안데르센의 『인어공주Den Lille Havfrue』(1837)

　"『인어공주』의 결말을 아세요" 하고 물으면 대다수는 "인어공주가 바다에 몸을 던져 물거품이 되는 거잖아요"라고 대답한다. 그리고 그 결말에 모두 가슴 아파한다. 그래서 월트 디즈니 사社의 1989년 작 애니메이션에서는 인어공주가 왕자와 사랑을 이루고 결혼하는 해피엔딩으로 바꾸기까지 했다.

　하지만 사실은 인어공주가 물거품이 되는 것도 한스 크리스티안 안데르센 원작『인어공주』의 결말이 아니다! 왜 진짜 결말은 현대에 와서 생략되는 걸까?

　원작에서 바다로 뛰어든 인어공주는 "음악적인 소리로 말하는 투명하고 아름다운 존재들"에게 둘러싸인다. 그들에게 이끌려 자신도 그런 모습이 되어 하늘로 솟아오른다. 그들은 "공기의 딸들", 즉 바람의 정령精靈이었다. 그들은 인어공주가 삼백 년 동안 온갖 생물에게 시원한 바람을 보내주는 일을 하면 불멸의 영혼을 얻어 천국으로 들어갈 것이라고 말한다. 그들과 함께 인어공주가 창공을 날아가며 이야기는 끝난다.

　재미있는 것은 진짜 결말을 들려줄 때 사람들의 반응이다. 대부분 "인어공주를 좀 덜 불쌍하게 하려고 억지로 덧붙인 결말 같다"고 말한다. 영혼과 천

국 운운하는 부분이 특정 종교의 색채가 짙어 불편하다고 하기도 한다. 그 때문인지 현대의 책과 영화에서는 이 결말이 싹둑 잘리고 인어공주가 처연히 바다에 몸을 던지는 데서 끝나곤 한다.

이해는 가지만 그게 옳은지는 좀 더 생각해봐야 할 것 같다. 원작의 결말에는 유럽 민간의 오랜 정령 사상이 반영돼있고, 또 안데르센이 이 작품의 가제假題를 '공기의 딸들'이라고 했을 정도로 그 결말을 중시했기 때문이다.

결말에서 "불멸의 영혼" 이야기는 난데없이 나오는 것이 아니다. 현대에는 종종 생략되지만 원작에서 인어공주는 왕자의 사랑뿐만 아니라 그와 결혼하면 얻게 되는 인간의 영혼을 갈구하고 있었다. 물의 정령인 인어는 삼백 년 수명을 다하면 한낱 물거품으로 사라지게 된다. 반면 인간은 수명이 훨씬 짧지만 불멸의 영혼이 있어 사후에 "빛나는 별들 위에 있는 미지의 영광스러운 세계"로 가게 된다고 인어공주의 할머니가 이야기해준 것이다. 그 말에 인어공주는 외친다. "저는 제 수백 년 수명을 기꺼이 내놓을 수 있어요, 단 하루라도 인간으로 살 수 있다면, 그래서 별들 위에 있는 영광스러운 세계의 행복을 알 희망이 있다면요."

정령은 영혼이 없다는 것과 인간과 결혼하면 영혼을 나누어 받을 수 있다는 것은 안데르센 혼자의 발상이 아니었다. 르네상스 시대 스위스의 의학자이자 연금술사였던 파라켈수스Paracelsus, 1493~1541는 자연을 구성하는 물·불·공기·흙의 4원소에 정령이 깃들어 있는데, 이들은 인간의 모습을 취할 수 있고 인간처럼 생각하고 말할 수도 있지만 인간의 영혼은 갖고 있지 않다고 했다. 인간의 영혼이 없는 자연의 정령은 과연 어떤 성격이고 어떻게 행동할까? 자연 그 자체와 비슷하다는 게 옛 유럽인의 생각이었다. 선악 개념이 없고 때로는 인간에게 다정하지만 때로는 잔혹한, 변덕스럽고 불가사의한 자연 말이다.

그림1 존 윌리엄 워터하우스, 〈인어〉, 1900년, 캔버스에 유채, 98×67cm, 런던 : 왕립 미술 아카데미

영국 빅토리아시대 화가 존 윌리엄 워터하우스의 인어그림1가 아름다우면서도 어딘지 위협적인 것은 그 때문이다. 그녀가 상아빛 손으로 빗어 내리고 있는 매혹적인 긴 머리칼은 불그스름한 갈색이다. 중세에는 붉은 머리가 자칫 마녀나 뱀파이어로 몰릴 만큼 야성과 마력의 상징으로 여겨졌다. 청순가련한 소녀 같은 이 인어가 사실 강력하고 위험한 존재임을 슬쩍 드러내는 셈이다. 그녀는 물의 속성을 대변한다. 바다와 하천의 물은 인간에게 없어서는 안 될 생명의 근원이며 많은 것을 베풀어준다. 하지만 동시에 그 예측할 수 없는 변화는 종종 무서운 파괴를 일으키고 인간의 생명을 앗아가기도 한다.

이러한 자연의 정령이 인간과 결혼하면 인간의 영혼을 나눠 받는다는 믿음이 파라켈수스 이후에 생겼다. 독일의 작가 푸케Friedrich de la Motte Fouqué, 1777~1843는 이 믿음을 바탕으로 『운디네Undine』(1811)라는 소설을 썼다.

아름다운 물의 정령 운디네는 영혼을 얻기 위해 젊은 기사 훌트브란트와 결혼한다. 그렇게 해서 영혼을 받자 그녀는 야성적이고 제멋대로였던 소녀에서 온화하고 사려 깊은 여인으로 변한다. 그러나 세월이 흐르면서 훌트브란트는 운디네의 정체성과, 가끔씩 출몰해서 장난을 치는 그녀의 친척 정령들에게서 두려움과 거부감을 느끼게 된다. 그래서 그녀에게 냉담해지고 대신 다른 인간 여성에게 애정을 느낀다. 그러자 분노한 친척 정령들이 뱃놀이 중에 운디네를 친성인 물속으로 끌어가 버린다.

영국의 삽화가 아서 래컴Arthur Rackham, 1867~1939은 이 장면을 특유의 우수 어린 색조와 당시 유행한 일본풍의 유려한 선묘로 나타냈다.그림2 특히 격렬하면서도 우아하게 굽이치는 물결의 묘사는 일본 우키요에*의 거장 가츠시카 호

* 일본 에도시대에 유행한 대중 회화. 주로 목판화를 가리킨다. 우키요에는 19세기 후반 유럽에 돌풍을 일으킨 자포니즘(Japonism, 일본 문화의 유행)의 중심에 있었으며, 인상주의 화가들을 비롯한 수많은 미술가들에게 영감을 주었다.

그림2 아서 래컴, 『운디네』(1909) 삽화, 런던 : 윌리엄 하이네만 출판사

그림3 가츠시카 호쿠사이 '후지산 36경' 중 〈가나가와 해안의 거대한 파도〉, 1930년경, 목판화, 도쿄국립박물관

쿠사이葛飾北斎, 1760~1849의 〈가나가와 해안의 거대한 파도〉그림3를 연상시킨다. 그런데 물결 사이사이로 그로테스크한 얼굴들이 엿보인다. 이들이 바로 운디네를 물속으로 끌어들이고 있는 친척 정령들이다.

운디네가 사라지자 훌트브란트는 후회하지만 시간이 흐른 뒤 인간 여성과 재혼하기로 마음먹는다. 마침내 결혼식이 열리는 날, 샘에서 하얀 물줄기가 마치 분수처럼 드높게 솟아나온다. 물은 곧 하얀 옷과 하얀 베일을 걸친 창백한 여인으로 변한다. 기사의 목숨을 거두러 온 운디네였다. 그녀는 원치 않았으나 배신한 인간 남편은 살려두어서는 안 된다는 정령의 법칙을 거역할 수 없었던 것이다. 그녀는 눈물을 흘리며 훌트브란트를 끌어안고 "천상의 키스"로 질식시켜 죽인다.

『운디네』는 『인어공주』에 지대한 영향을 미쳤다. 운디네가 강물로 빨려 들

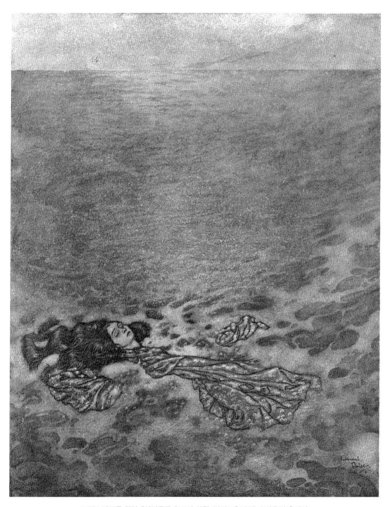

그림4 에드몽 뒬락, 『인어공주』(1911) 삽화, 런던 : 호더 앤 스타우턴 출판사

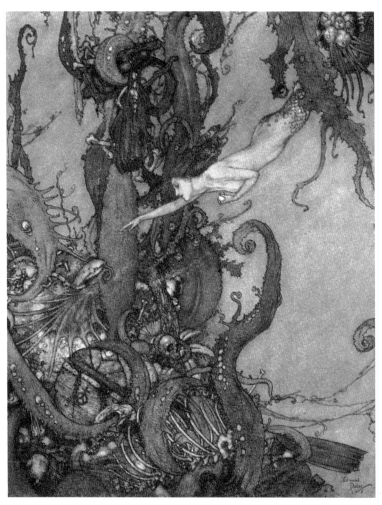

그림5 에드몽 뒬락, 『인어공주』(1911) 삽화, 런던 : 호더 앤 스타우턴 출판사

어가는 장면을 묘사한 래컴의 삽화와 인어공주가 바다에 뛰어든 장면을 애잔하게 묘사한 프랑스 일러스트레이터 에드몽 딜락Edmund Dulac, 1882~1953의 삽화그림4가 일맥상통하는 것을 보아도 알 수 있다.

래컴과 딜락은 19세기 말부터 20세기 초에 걸친 이른바 '일러스트레이션의 황금시대The Golden Age of Illustration'를 이끈 거장들이다. 당시는 인쇄 기술이 급격히 발달한 반면, 인쇄물과 경쟁할 방송과 같은 미디어는 아직 등장하기 전이라, 포스터와 책과 잡지가 쏟아져 나오고 있었다. 삽화에 대한 수요가 활발해 탁월한 일러스트레이터가 출현할 수 있는 배경이었다. 그중 래컴은 유려한 선묘와 적절한 여백과 세피아 톤이 주조를 이루는 절제된 색조로 고상하고 우수에 찬 분위기를 자아내는 작품으로 명성이 높았다. 딜락의 경우에는, 좀 더 다양한 색채를 낮은 채도로 사용해 온화하고 서정적인 분위기를 만들었다.그림5

안데르센은 운디네가 인간과 결혼까지 했지만 결국 그 사랑이 비극으로 끝난 것에, 인간의 사랑이 그토록 불완전한 것에 주목했다. 그 자신이 두 차례 쓰디쓴 실연을 겪은 뒤였다.

『인어공주』의 왕자는 『운디네』의 훌트브란트처럼 배신자라고는 할 수 없지만 둔감하고 다소 경솔하다. 그는 인어공주에게 이런 말을 한다. 그가 유일하게 사랑하는 사람은 난파한 그를 해변에서 발견해 구해줬던 수도원의 아가씨라고. 그리고 인어공주가 그녀와 닮았기 때문에 좋아한다고. 물론 왕자는 자신을 해변까지 데려다 준 것이 인어공주라는 사실을 알 수 없었다. 인어공주를 "눈으로 말하는 아가씨"라고 부르면서도 그녀의 눈동자에 가득 담긴 애정과 호소는 왜 보지 못하는 것인지.

인어공주는 왕자의 말에 탄식하지만 비록 수도원 아가씨의 대체물일지라도 사랑하는 왕자 곁에 머물길 원한다. 그러나 그 아가씨가 수녀가 아닌 이웃

나라 공주임이 밝혀지면서 남은 희망마저 산산이 부서진다. 그런 인어공주에게 왕자는 가망 없는 줄 알았던 '수도원 아가씨'를 향한 사랑이 이뤄져 너무나 행복하다고 외친다.

이처럼 짝사랑의 대상은 본의 아니게 극도로 잔인해질 수 있다. 그러나 왕자가 사려 깊게 인어공주 앞에서 기쁨을 억눌렀어도 크게 달라지는 것은 없었을 것이다. 돈이나 물건이나 의례적 호의와 달리 사랑의 감정은 받았다고 반드시 보답할 수 있는 것이 아니니까. 왕자의 마음에는 처음부터 이웃 나라 공주가 깊숙이 새겨져 있었다. 인어공주가 자신을 구해준 것을 알았다 해도 그 마음이 변하기는 힘들었을지 모른다.

보답받지 못하는 사랑의 잔인함에 사정없이 마음을 할퀴어져 본 적이 있는 안데르센은 한 인간에 대한 사랑에 자신의 전부를 거는 것이 위험한 도박이라는 결론을 내렸다. 그는 『인어공주』를 완성한 다음, 친구에게 이런 편지를 썼다. "나는 내 인어공주가 푸케의 운디네처럼 불멸의 영혼을 타인의 사랑에 의존해서 얻게 하지 않았어…… 그런 식으로 영혼을 얻는 건 순전히 운에 달린 거야."

『인어공주』는 안데르센의 연애에 대한 체념과 일종의 해탈을 반영하고 있다. 인어공주에게 왕자의 사랑을 얻는 것은 불멸의 영혼을 얻는 것과 동일한 문제였다. 왕자에 대한 연모는 미지의 더 높은 차원, 즉 바다에서 올려다보는 육지, 그리고 육지 위 하늘에 있다는 신비한 세계를 향한 동경과 융합돼 있었다. 그것은 마치 사춘기 때 자신의 모든 막연한 이상理想과 동경을 첫사랑과 동일시하는 것과 같다. 사랑의 실패를 겪으며 인간은 이상과 사랑을 분리할 수 있게 된다.

원작의 결말에서 공기의 정령이 된 인어공주는 "태양을 향해 눈을 들었고 난생 처음으로 눈물이 눈에 괴는 것을 느꼈다". 인어는 원래 눈물이 없기 때

문에, 인어였을 때 슬퍼도 울지 못했고 그래서 고통스러웠다. 이제 공기의 정령이 되어 눈물을 흘릴 수 있게 되었고, 사랑의 번민을 씻어낼 수 있게 된 것이다.

그녀가 물의 정령에서 공기의 정령이 된 것 자체도 의미심장하다. 유럽인은 자연의 4원소에서 흙과 물은 상대적으로 격이 낮은 원소로 여기고 공기와 불을 더 고귀한 원소로 생각하는 경향이 있었다. 그래서 셰익스피어의 비극 『안토니와 클레오파트라』에서도 클레오파트라가 독사로 자결하기 직전 "나는 이제 불과 공기다. 나의 다른 원소들은 천한 속세에 주고 가리라"라고 말한다. 인어공주는 물의 정령에서 공기의 정령으로 변함으로써 더 높은 곳으로 한 차원 상승한 것이다.

그렇기 때문에 『인어공주』는 그저 청순가련한 여인의 비극이 아니라 하나의 해탈과 성장의 이야기가 된다. 그리고 이것이 인어공주에게 자기 자신을 투영한 안데르센의 의도였다. 그러니 인어공주의 진짜 결말을 생략하는 게 과연 옳은 일일까?

한스 크리스티안 안데르센
Hans Christian Andersen, 1805~1875

안데르센의 많은 동화들, 특히 서글픈 이야기들은 자전적인 것이 많다. 그는 덴마크 오덴세의 빈민가에서 태어났다. 배우의 꿈을 품고 수도 코펜하겐에 가서 극단 문을 두드렸지만 번번이 실패했다. 다행히 한 자선가의 후원으로 뒤늦게 고등교육을 받았고, 장편소설 『즉흥시인』과 일련의 동화집으로 마침내 명성을 얻었다. 그의 유명한 동화 『미운 오리 새끼』는 바로 자신의 이야기라고 할 수 있다. 하지만 성공한 뒤에도 연애에는 계속 실패했고 결국 평생 독신으로 살았다. 예민하고 내성적이면서, 상대에게 지나치게 매달리는 성향이 부담스러웠기 때문이라는 후문이다. 『인어공주』는 은인의 딸에게 사랑을 거절당한 후 쓴 것으로 알려져 있다. 수줍고 일방적인 사랑을 하는 인어공주의 모습에 작가가 투영되어 있다.

삼촌 팬의 주책과 디오니소스적 황홀경 사이

토마스 만의 『베네치아에서의 죽음Der Tod in Venedig**』(1912)**

베네치아(영어식으로, 베니스)를 관통하는 대운하를 곤돌라나 수상 버스를 타고 따라가면 아름다움과 개성을 뽐내는 건물 파사드를 연이어 하나씩 보게 된다. 그러다 만나게 되는 페기 구겐하임 미술관은 비교적 소박한 하얀 파사드나. 하지만 연내미술의 작은 보불 상고답세, 운하를 향한 테라스에 이름 높은 현대 조각가의 작품이 몇 점 놓여 있다. 그중 말을 탄 남자의 브론즈가 특히 눈에 띈다.

그는 운하를 향해 팔을 활짝 펼쳤다.^{사진1} 눈부신 하얀 빛이 쏟아지는 환희에 빠진 듯 고개까지 뒤로 젖혔다. 그의 엑스터시 상태가 정신적인 데에만 머물지 않고 육체적으로도 발현돼서, 사실 이 조각의 앞면은 미성년자 관람 불가의 민망한 모습이다.

그렇지만 이 조각, 마리노 마리니Marino Marini, 1901~1980의 〈도시의 천사〉는 페기 구겐하임 미술관의 간판으로 손색이 없다. 베네치아가 불러일으키는 자유와 도취의 느낌을 절묘하게 시각화한 작품이니까. 운하가 그대로 바다로 통하는 물의 도시 베네치아는 그처럼 탁 트인 해방감과 황홀경의 도시다.

사진1 마리노 마리니, 〈도시의 천사〉, 1948년, 브론즈, 167.5×106cm, 베네치아 : 페기 구겐하임 미술관

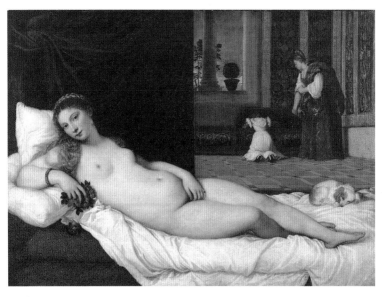

그림2 티치아노 베첼리오, 〈우르비노의 베누스〉, 1537~1538년, 캔버스에 유채, 119×165㎝, 피렌체 : 우피치 미술관

그래서 르네상스 시대 이곳에서는 분방한 붓질과 풍부한 색채와 관능적인 분위기의 베네치아파 미술이 발달했다. 피렌체파 미술이 단정한 분위기와 조각 같은 형태미를 강조한 것과 대조적이었다. 티치아노 베첼리오의 〈우르비노의 베누스〉그림2는 비록 지금 피렌체 우피치 미술관에 소장돼 있지만, 베네치아 정신이 잘 구현된 작품이다.

베누스의 풍만한 나체는 미묘한 명암 덕분에 살결의 보드라움이 만져질 듯 더없이 육감적이다. 그녀의 아이보리 피부와 금빛 머리카락, 흰색과 짙은 붉은색 침구, 어두운 녹색 벨벳 커튼, 갈색과 금색 실내장식이 풍요로운 색채의 조화를 이룬다. 한마디로 우아하고 사치스럽고 관능적인 눈의 향락이다.

이런 베네치아는 철저한 자기 절제의 삶을 살다가 뜻하지 않은 자유와 열광적 도취의 유혹에 빠져 죽음에 이른 예술가를 이야기하기에 더없이 적절한 장소다. 독일 작가 토마스 만의 『베네치아에서의 죽음Der Tod in Venedig』(1912) 말이다.

이 중편소설은 단순 무식하게 요약하자면 두세 줄로도 가능하나. 50내의 존경 받는 유명 작가 구스타프 폰 아셴바흐가 베네치아로 여행을 간다. 거기에서 "신적인 미모"의 십대 소년 타치오를 보고 반해 주변을 계속 맴돈다. 베네치아에서 콜레라가 돌기 시작했는데도 소년을 보기 위해 머물다 결국 객사한다.

이 미소년의 모습은 소설의 묘사를 바탕으로 각자 상상할 일이겠지만, 소설을 영화화한 루키노 비스콘티 감독의 1971년도 작품사진3(영화에서는 아셴바흐가 작곡가다)을 본 사람이라면 타치오 역의 배우 비요른 안드레센을 떠올릴 것이다. 그의 순수하면서도 묘하게 퇴폐적이고 양성적인 아름다움은 소설에서 그리스신화의 관능적 사랑의 신 에로스에 비유되는 타치오의 모습과 자연스럽게 일치한다.

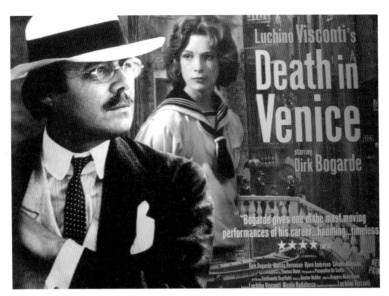

사진3 영화 〈베네치아에서의 죽음〉(1971) 포스터

　그렇다면 『베네치아에서의 죽음』은 한 마디로 점잖던 중년 아저씨가 초절
정 미소년을 보고 잠재된 변태성, 혹은 나잇값 못하는 순정이 발동해서 주책
스럽게 끙끙 앓다가 죽었다는 이야기인가? 맞다, 그런 얘기다.

　이걸 더 고차원적인 표현으로 바꿔 말하자면 이렇다. 점잖은 아셴바흐는
아폴론Apollon적인 예술가, 즉 자신의 작품과 삶에서 명쾌한 지성을 통한 자기
인식과 난아하고 절제된 고전주의적 미美를 추구해온 인간이었다. 그런데 압
도적인 아름다움이 한 소년의 모습으로 구현된 것을 보고 술에 취하듯 매혹
되면서, 그동안 억눌려왔던 그의 디오니소스Dionysus적인 면, 즉 자아를 잊는
황홀경, 무절제한 열정, 광기가 발동한다.

　그리스신화에서 아폴론(로마신화의 아폴로)은 광명과 학예의 신이고 디
오니소스(로마신화의 바쿠스)는 술의 신이다. 둘 다 아름다운 청년의 신으로
묘사되지만 성격은 정반대다. 그 차이를 17세기 프랑스 최대 화가인 니콜라

푸생Nicolas Poussin, 1594~1665의 그림 두 점에서 엿볼 수 있다.

푸생의 〈아폴론과 무사이 여신들〉그림4은 뛰어난 시인에게 월계관을 하사하고 있다. 고대판 노벨문학상 시상식인 셈이다. (노벨상 수상자를 종종 영어로 Nobel Laureate이라고 부르는데 laureate은 laurels, 즉 월계관을 받은 자란 뜻이다.) 아폴론이 시인에게 포도주를 권하지만, 절제된 한 잔일 뿐 흥청망청 마시는 술잔치를 위한 것이 아니다. 문학과 예술을 관장하는 아홉 명의 무사이(Mousa, 뮤즈) 여신과 이미 월계관을 받아 쓴 시인들 모두 단정하고 위엄 있는 모습이다.

반면에 〈미다스와 디오니소스〉그림5에서 디오니소스를 따르는 자들은, 그의 바로 옆에 있는 뚱뚱한 실레노스Silenus를 비롯해서, 대부분 벌거벗고 술에 취해 해롱거리는 상태다. 심각한 표정을 한 사람은 한쪽 무릎을 꿇은 소아시아의 왕 미다스 뿐이다. 그는 디오니소스의 스승이기도 한 실레노스를 잘 대접한 덕분에 디오니소스에게 소원을 빌 기회를 얻었었다. 만지는 건 죄다 황금이 되게 해달라는 어리석은 소원을 빌었다가 실제로 소원이 이루어져 밥조차 황금으로 변해 아무것도 못 먹는 지경에 이르렀다. 그래서 다시 디오니소스에게 와서 소원을 취소해달라고 간청하는 중이다. 디오니소스는 어느 강으로 가서 손을 씻으면 마법이 풀릴 것이라고 대답하고 있다.

그들이 이런 대화를 하거나 말거나 주변인들은 술에 취해 아무 관심이 없어 보인다. 아래쪽의 여인은 아예 만취해서 뻗어 있다. 그런데 이 육감적인 여인에게 함부로 다가갔다가는 큰코다칠 수가 있다. 그녀는 마이나데스Mainades, 즉 '광란하는 여자들'이라고 불리는 디오니소스 여신도의 일원일 테니까. 신들린 상태로 산과 들을 뛰어다니며 춤추고 노래하다 종종 괴력을 발휘해 야수를 갈가리 찢어 생으로 먹곤 한다.

디오니소스 축제는 이들이 벌이는 질펀한 광란의 잔치다. 타치오에 대한

그림4 니콜라 푸생, 〈아폴론과 무사이 여신들〉, 1631~1632년, 캔버스에 유채, 145×197cm, 마드리드 : 프라도미술관

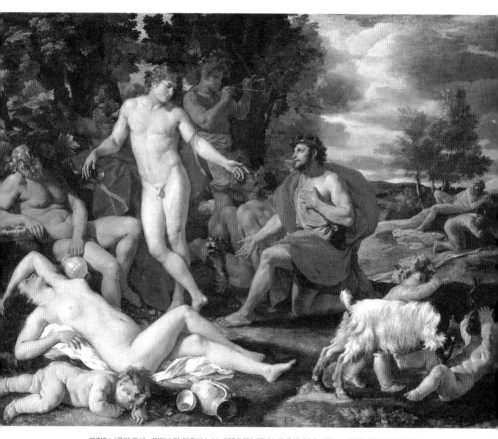

그림5 니콜라 푸생, 〈미다스와 디오니소스〉, 1624년경, 캔버스에 유채, 98.5×153cm, 뮌헨 : 알테 피나코테크

갈망이 깊어진 아셴바흐는 어느 날 디오니소스 축제에 참가하는 꿈을 꾼다. 그것은 그에게 관능적인 환희와 동시에 부끄러움과 고통을 준다. 푸생의 그림을 빌려 표현하자면 아셴바흐는 아폴론에게서 월계관을 받는 기품 있는 시인이었다가 디오니소스 옆에서 벌거벗은 채 만취해서 졸고 있는 실레노스로 변하게 된 것이다.

예술을 아폴론적인 것과 디오니소스적인 것으로 구분한 것은 본래 독일의 철학자 프리드리히 니체였다. 토마스 만의 『베네치아에서의 죽음』 전반에는 니체의 영향이 짙게 나타난다.

아셴바흐를 그렇게 만든 것은 아름다움에 대한 동경과 도취였다. 그는 처음에는 자신의 이성과 단정함을 유지하면서, 또 타치오를 그저 플라토닉한 사랑의 대상으로 바라보면서, 그에게서 영감을 받아 아름다움을 글로 재생산하려고 했었다. 그러나 그게 생각처럼 잘 되지 않는다. 사실 미美라는 것은 육체의 오감으로 느끼는 것이기에 미묘한 육체적 욕망이 배제될 수 없다. 마리니의 말 탄 남자 조각에서 그 격렬한 정신적 환희가 육체의 민망한 변화로도 이어지는 것처럼 말이다. 마침내 아셴바흐는 글쓰기도 집어치우고 "비경제적인 감각적 도취"의 상태로 살아간다.

그렇다고 아셴바흐가 이 미성년자에게 무슨 짓을 하려고 하지는 않는다. 그는 그서 바라볼 뿐이다. 도덕적인 문제도 있겠지만 더 접근하는 순간 그들의 만남이 추해질 수도 있음을 경계하는 것이다. 하지만 동시에 미에 도취되지 않고, 또 욕망하지 않고, 냉정하게 바라만 보는 것이 불가능하다는 것 또한 실감한다. 이 딜레마를 어떻게 할 것인가. 아셴바흐는 속으로 외친다. "우리 시인들은 에로스가 옆에 와서 안내자로 나서주지 않으면 아름다움의 길로 나아갈 수가 없다…… 그것은 우리의 즐거움인 동시에 치욕이야."

초기에 아셴바흐는 그것을 인정하려 하지 않았고 그래서 도망치려 했다. 그는 베네치아의 습한 바람과 무더위에 가슴이 답답해지고 열이 나 떠나야 겠다고 마음먹었다. 사실 그 증상은 기후 때문만은 아니었을 것이다. 타치오에 대한 감정, 자신이 그동안 제어해왔던 분방하고 퇴폐적인 감성이 솟아나는 것에 대한 두려움 때문이었을 것이다.

그는 떠나기 위해 운하를 따라가면서 존 싱어 사전트John Singer Sargent, 1856~1925의 그림에도 등장하는 베네치아의 명물 리알토 다리 아래를 통과한다.그림6 초상화의 대가인 미국 화가 사전트도 다른 수많은 예술가와 문인처럼 영감을 받기 위해 베네치아를 방문했고 그림으로 남겼다.

그런데 리알토 아래를 지나는 순간 아셴바흐는 눈에 눈물이 맺힐 정도로 이 도시에 애착을 느낀다. 물론 타치오 때문이었다. 하지만 동시에 "믿기 어려운 미녀 같은, 어쩌면 동화 같고 어쩌면 나그네를 유혹하는 함정 같은" 도시의 속성 때문이기도 했다. 베네치아는 진정 그런 도시다. 티치아노의 그림에서 입가에 알 듯 말 듯 한 미소를 띠고 새침하면서도 교혹적인 눈동자로 관람자를 바라보는 베누스 같은 도시인 것이다.

운명처럼 짐이 잘못 부쳐진 까닭에 돌아오게 된 아셴바흐는 점점 더 노골적으로 타치오의 주변을 서성거리다가 소년이 그를 향해 한 번 미소 짓자 그대로 도망쳐서 털썩 주저앉는다. 그러고는 "널 사랑해"라고 중얼거린다. 얼마나 주책스럽고 우스꽝스러운가. 하지만 또 얼마나 슬프고 진실한가.

『베네치아에서의 죽음』을 진지하게 읽은 사람이면 미소년, 미소녀 아이돌에게 수줍게 열광하는 이모 팬과 삼촌 팬을 마음 놓고 비웃지 못하게 될 것이다. 그 또한 일종의 신선한 아름다움에 대한 동경이기 때문이다. 나이를 먹는다고 사라지지 않는, 아니, 오히려 더 애틋해지는 동경인 것이다. 그 아름다움이 비록 기획사에 의해 제조되는 얄팍한 대중문화의 미일지라도.

그림6 존 싱어 사전트, 〈리알토 다리〉, 1911년, 캔버스에 유채, 56×92cm, 펜실베이니아: 필라델피아 미술관

아셴바흐는 나중에 타치오에게 잘 보이고 싶은 마음에 염색과 간단한 화장까지 한다. 베네치아로 오는 길에 지나치게 젊게 차려입은 노인네를 보고 꼴불견이라고 생각했던 그가 말이다. 그러나 이 모든 '주책'에도 불구하고 오랜 세월 아폴론의 시인으로 살아온 그가 디오니소스의 신도로 변모하는 것은 쉽지 않은 일이다. 결국 이 혼돈 속에서 그에게 남은 것은 죽음이었다. 그는 바닷물 속에 서 있는 타치오를 바라보며 해변 의자에 앉아 숨을 거둔다. 그가 갈등을 끝내고 완전한 아름다움과 합일하는 마지막 길이었다.

우리는 비록 직업 예술가가 아니지마는 각자 자기 삶을 창조하는 예술가라고 할 수 있다. 그래서 우리 또한, 아셴바흐처럼 극단적인 갈등에 빠지진 않더라도, 삶에서 아폴론적인 건조한 품위를 유지할 것인지 디오니소스적인 채신머리없는 열광에 어느 정도까지 스스로를 내맡길 것인지 종종 고민에 빠질 수밖에 없다. 『베네치아에서의 죽음』이 범속한 일상에서도 울림을 갖는 이유다.

토마스 만

Thomas Mann, 1875~1955

토마스 만의 편지에 따르면 『베네치아에서의 죽음』은 독일의 대문호 괴테가 70이 넘은 나이에 17세 소녀 울리케에게 반해서 청혼했으나 거절당한 사실에 영감을 받아 쓰게 된 것이라고 한다. 그렇다면 왜 이 소설에는 소녀가 아니라 소년이 등장할까? 만은 여성과 결혼해 행복한 가정생활을 했지만 동성애 기질이 있었다고 한다. 그래서 이 작품을 일종의 커밍아웃으로 보는 평론가들도 있다. 하지만 그보다는 고대 그리스에 만연했던 소년애(성인 남자와 소년과의 동성애)와 연관이 있어 보인다. 아셴바흐라는 캐릭터를 이성에 치우친 철학자 소크라테스에 바탕을 두고 창조하면서, 결국엔 소크라테스도 인정했으나 경계했던 소년애를 다룬 것이다. 물론 아폴론적인 절제된 미와 디오니소스적인 광란의 미 사이에서 갈등하는 아셴바흐는 작가의 자화상이기도 하다. 토마스 만은 1929년 노벨 문학상을 수상했다.

아름답지만 잔인한 환상의 속성

존 키츠의 「무자비한 미녀La Belle Dame Sans Merci」(1819)

해 질 녘 외딴 호숫가에 한 여인이 앉아 금빛이 도는 불그스름한 머리카락을 쓸어 올리고 있다.그림1 그녀의 옷에는 짙은 빨간색의 양귀비꽃이 대담하게 그려져 있다. '아편꽃'이라고도 불리는, 매혹적이고 위험한 꽃 양귀비가 그녀 둘레에도 가득 피어 있다. 저녁놀을 받아 그녀의 옷과 꽃은 더욱 붉게 타오르고 그녀 발치에 누워 있는 기사의 갑옷에는 금빛 광택이 흐른다. 눈을 감은 그의 얼굴 위로 거미줄이 처져 있다. 그는 죽은 것일까, 아니면 마법에 걸려 그토록 오래 잠들어 있는 것일까?

놀랍게도 영국 화가 프랭크 캐도건 카우퍼Frank Cadogan Cowper, 1877~1958가 이 그림을 그린 것은 1920년대, 즉 아방가르드 미술의 시대였다. 이미 피카소의 입체파 회화와 몬드리안의 격자 추상화가 나온 시점이었다. 이런 시대에 카우퍼는 고집스럽게 19세기 중반의 화풍과 감성으로 신비로운 중세 전설을 그렸던 것이다. 그래서 카우퍼는 종종 '최후의 라파엘전파 화가'라고 불린다.

본래 라파엘전파는 이름 그대로 "라파엘 이전으로 돌아가자"는 모토를 내세운 19세기 중반 영국의 미술 운동이었다. 전성기 르네상스 미술의 거장 라

그림1 프랭크 캐도건 카우퍼, 〈무자비한 미녀〉, 1926년, 캔버스에 유채, 102×97cm, 개인 소장

파엘로 산치오가 정립한 고전주의 화법으로부터, 그리고 라파엘로를 일종의 교과서로 여긴 미술 아카데미의 화법으로부터 벗어나자는 것이 활동 취지였다. 고전주의 화법은 대상을 정교한 원근법과 명암법으로 표현해 최대한 3차원 실제처럼 보이게 하면서, 또한 균형과 조화를 통해 이상적인 모습으로 나타내는 것이다. 이것이 이후 미술 아카데미를 통해 답습되고 심화되면서 진부하게 매끈한 전형적인 화법으로 굳어지게 되었다.

라파엘전파 화가들은 그런 화법에 대한 반발로 중세와 초기 르네상스 그림에 눈을 돌렸다. 이 시기 그림들은 입체적이기보다 평면적이고, 인물 묘사는 소박하고 진솔하면서, 수풀 등 자연묘사는 디테일을 꼼꼼하게 살린 것이 많다. 그래서 전반적으로 순진하면서 신비로운 느낌을 풍긴다. 라파엘전파 화가들은 이런 화법을 응용했다. 또 고전주의 화가들이 선호한 고대 그리스·로마 신화보다는 아서왕 전설을 비롯한 중세 기사도 이야기, 중세를 배경으로 한 후대의 문학작품을 소재로 삼곤 했다.

좁은 범위의 라파엘선파는 ㄱ 운동을 처음 일으킨 단테 가브리엘 로세티 Dante Gabriel Rossetti, 1828~1882를 비롯한 몇몇 화가들과, 그들과 직접 교류한 몇몇 후배 화가들만 포함한다. 하지만 넓은 의미에서는 라파엘전파를 일으킨 화가들에게 영향을 받아 중세 전설과 문학을 소재로 다룬 카우퍼 같은 후대 영국 화가들도 포함한다. 얄궂은 것은, 처음 일어날 때만 해도 라파엘전파 운동은 반反고전주의적이고 파격적인 것으로 여겨졌는데, 조금 뒤 프랑스 인상주의Impressionism를 비롯한 훨씬 더 파격적인 모던아트가 일어나면서 라파엘전파의 후계자들은 상당히 고전주의적으로 보이게 됐다는 것이다. 이들은 '지금, 여기, 보이는 모던한 광경'만을 소재로 삼고자 한 사실주의와 인상주의 미술의 거센 물결 속에서도 '옛 이야기를 담은 그림'의 전통을 이어나갔다.

그러면 카우퍼 그림 속 진홍 양귀비 무늬의 옷을 입은 미녀와 죽은 건지

자는 건지 알 수 없는 기사는 어떤 이야기를 담고 있는 것일까? 이 그림의 제목은 〈무자비한 미녀La Belle Dame Sans Merci〉. 영국의 대표적인 낭만주의 시인인 존 키츠의 동명 시(1819)를 묘사한 것이다. 총 12연 48행으로 된 이 시는 키츠의 다른 대표작에 비해 길이가 꽤 짧고, 또 민요풍의 운율과 구조, 설화를 연상케 하는 내용을 지니고 있어 단숨에 읽힌다. 그러나 다 읽고 나면 묘한 여운이 오래 남아 의미심장한 단어 하나하나와 행간을 다시 더듬게 되는 작품이다.

이 시를 읽으면 카우퍼의 그림 속 기사는 죽은 것이 아니라 잠들어 있다는 것을 알게 된다. 마침내 기사가 잠에서 깨어 방황하고 있을 때 시인이 그에게 말을 건네는 것으로 시가 시작한다.

오 무엇이 그대를 괴롭히오, 갑옷의 기사여,
홀로 창백한 얼굴로 헤매고 있으니
호숫가의 사초는 시들고
새들도 노래하지 않는데.

오 무엇이 그대를 괴롭히오, 갑옷의 기사여,
홀로 창백한 얼굴로 헤매고 있으니
다람쥐의 창고는 가득 차고
추수도 끝났는데.

나는 봅니다, 그대 이마 위에서
고뇌와 열병의 이슬로 젖은 백합꽃을.
그리고 그대의 뺨에 희미해지는 장미꽃

역시 빨리 시드는 것도.

이렇게 시인의 질문이 세 연에 걸쳐 계속된 후에야 기사는 입을 연다. 잠에서 깬 후에도 한동안 넋이 나가 있었던 모양이다.

나는 초원에서 한 아가씨를 만났소,
아름다움으로 충만한 ─요정의 아이를.
그녀의 머리칼은 길고, 그녀의 발은 가볍고
그녀의 눈은 야성적이었소.

나는 그녀 머리에 꽃으로 관을 만들어주었소,
그리고 팔찌와 향기로운 허리띠도,
그녀는 마치 사랑하듯 나를 바라보며
달콤한 신음을 내었소.

나는 그녀를 천천히 걷는 내 말에 태웠고
온종일 다른 것은 보질 못했소,
비스듬히 그녀가 몸을 기울여
요정의 노래를 불렀기 때문에.

그녀는 나에게 달콤한 풀뿌리와
야생 꿀과 감로를 찾아주며
이상한 언어로 틀림없이 말했소─
"나는 당신을 정말 사랑해요."

그림2 프랭크 딕시, 〈무자비한 미녀〉, 1902년, 캔버스에 유채, 137×188cm 브리스틀 시립 미술관

그림3 단테 가브리엘 로세티, 〈무자비한 미녀〉, 1855년경, 종이에 펜과 연필, 33×43cm, 런던 : 대영박물관

카우퍼보다 한 세대 앞선 영국 화가 프랭크 딕시Frank Dicksee, 1853~1928도 이 시를 묘사했다.그림2 이 그림에서 기사는 "다른 것은 보지 못했다"는 그의 말처럼 요정에게 눈길을 고정한 채 넋을 잃고 있다. 요정은 아름다운 얼굴뿐만 아니라 감미롭고 마술적인 노래로 기사를 완전히 사로잡는다.

라파엘전파를 처음 일으켰던 로세티도 이 장면을 묘사한 스케치를 남겼다.그림3 여기서는 기사가 요정과 함께 말을 타고 있다는 게 다르지만 눈길이 오직 요정을 향하고 있는 것은 마찬가지다. 이어지는 다음 연부터는 이렇다.

> 그녀는 나를 요정 동굴로 데리고 가서
> 거기서 울며 비탄에 찬 한숨을 쉬었소.
> 거기서 나는 그녀의 야성적인, 야성적인 눈을 감겨줬소,
> 네 번의 입맞춤으로.
>
> 거기서 그녀는 나를 어르듯 잠재웠고,
> 거기서 나는 꿈을 꾸었소—아! 슬프게도!
> 이 싸늘한 산허리에서
> 내가 꾼 마지막 꿈을
>
> 나는 보았소 창백한 왕들과 왕자들을,
> 창백한 용사들도, 그들은 모두 죽음처럼 창백했소.
> 그들은 부르짖었소—"무자비한 미녀가
> 그대를 노예로 삼았구나!"
>
> 나는 보았소 그들의 굶주린 입술이 어스름 속에서,

섬뜩한 경고로 크게 벌어진 것을,

그리고 나는 잠에서 깨어 내가 여기,

이 싸늘한 산허리에 있음을 알았소.

이것이 내가 여기 머물며

홀로 창백한 얼굴로 헤매는 이유라오.

비록 호숫가의 사초는 시들고

새들도 노래하지 않지만.

이렇게 시는 맨 마지막 연이 처음 연과 대구를 이루며 갑작스럽게 끝이 난다. 하지만 시가 끝난 뒤에도 주인공 기사가 왜 폐인처럼 방황하는지 정확히는 알 수 없다. 떠나가버린 요정에 대한 사랑과 그리움이 그토록 강하기 때문인지, 다른 이유가 있는 것인지.

동서고금을 막론하고—유럽의 뱀파이어부터 한국의 구미호까지—아름다운 여인의 모습을 한 요괴가 남자를 홀려 죽이는 전설은 흔하다. 하지만 이 기사는 그런 남자들처럼 잡아먹히지도, 피를 빨리지도 않았다. 단지, 아늑한 동굴 속 요정의 품에서 잠들었다가 "싸늘한 산허리에서" 홀로 깨어났을 뿐이다. 그러고는 반쯤 넋을 잃은 것처럼 산야를 헤맨다. 그렇게 끊임없이 방황하며 시들어가는 모습이 요괴에게 단번에 죽임을 당하는 모습보다 은근히 더 섬뜩하기도 하다.

요정은 이를 의도했을까? 처음부터 마음먹고 기사를 "노예로 삼은" 것일까? 그렇다면 동굴에서 그녀가 "울며 비탄에 찬 한숨을" 쉰 것은 악어가 다른 동물을 잡아먹으면서 흘린다는 눈물과 같은 것이었으리라. 아니면 그녀 또한 진심이었고, 기사와 계속 함께 할 수 없기에 슬퍼한 것일까?

그림4 존 윌리엄 워터하우스, 〈무자비한 미녀〉, 1893년, 캔버스에 유채, 112×81cm, 다름슈타트 : 헤센 주립 미술관

영국 화가 존 윌리엄 워터하우스의 그림에 나타난 요정이라면 전자일지도 모르겠다.그림4 이 요정의 앳되고 순진한 얼굴은 자신의 머리카락과 스카프를 기사의 목에 둘러 끌어당기는 고혹적인 행동과 묘한 대조를 이룬다. 그의 그림에는 이처럼 청순한 얼굴을 한 위험스러운 여인들이 자주 등장한다. 워터하우스 또한 신화와 문학을 소재로 즐겨 그려서 라파엘전파의 후계자로 분류되곤 한다.

그러나 '무자비한 미녀'는 악마가 아니라 요정이다. 유럽 전설에서 요정은 선하지도 악하지도 않은 중간적 존재다. 인간에게 도움을 주기도 하고 해를 끼치기도 하지만 어느 쪽도 목적에서라기보다는 즉흥적으로 그렇게 되어버리는 경우가 많다. 그렇기 때문에 키츠의 요정이 옛날이야기 속 여자 요괴들처럼 처음부터 기사를 파멸시킬 목적으로 그를 유혹했다고 보기는 어렵다. 그보다는 요정의 변덕에, 또는 근본적으로 인간과 결합할 수 없는 요정의 속성에 기사가 희생되었다고 보는 편이 나을 것이다.

여기에 평론가들은 흥미로운 사실을 지적한다. 기사는 요정이 "묘한 언어로" 그를 사랑한다고 말했다고 했다. 아마도 그녀는 인간의 언어가 아닌 요정의 언어로 말했을 것이다. 그렇다면 그것이 "당신을 진정으로 사랑해요"라는 뜻이었는지 어떻게 알 수 있었을까? 그보다 앞서 기사는 요정이 자신을 "마치 사랑하듯" 바라보았다고 했다. 이것 또한 기사의 짐작이지 않을까? 기사는 요정의 가벼운 호의를 오해하고 있었던 것은 아닐까?

유럽 전설에서 요정은 인간의 사랑과 증오 같은 감정을 깊게 지속적으로 느끼지 못한다. 따라서 그들은 경박하고 변덕스러운 존재인 동시에 초월적이고 자유로운 존재이다. 인간은 눈부시게 아름다운 요정을 동경하지만 요정의 이런 속성 때문에 오래 가까이 할 수는 없다. 이런 요정을 기사는 "꽃으로 만든 관"과 "팔찌와 향기로운 허리띠" 등으로 구속하려고 했다. 그러나 그

녀는 "야성적인, 야성적인 눈"을 지니고 있었다.

　미국의 문학평론가 해럴드 블룸은 요정의 예전 희생자들이 "굶주린 입술"을 지니고 있다는 것을 지적한다. 즉 "달콤한 풀뿌리와 야생 꿀과 감로" 같은 신비롭고 감미로운 요정의 음식을 맛본 사람들은 그 후로는 평범한 인간의 음식을 먹을 수 없기에 죽어간다는 것이다. 이때 요정과 "그녀"가 제공한 음식은 극도로 아름답고 풍미 넘치는 낙원의 구체화된 모습이다. 낙원을 한번 체험한 사람은 더 이상 무미건조하거나 남루한 현실을 견딜 수 없게 된다. 하지만 문제는 그 낙원이 계속 머물게 허락하지 않는다는 것.

　비슷한 시각에서, 영미시 비평가인 이정호 서울대 교수는 "아름다움으로 충만한" 요정을 현실에는 존재할 수 없는 이상 세계의 환영으로 보았다. 그에 따르면 요정에게 집착하는 기사의 모습은 상상의 세계에서 도피처를 구하는 인간의 모습이다. 인간이 환상 속 이상 세계에 매혹될수록 현실과는 괴리된다. 그리고 그 환상이 사라질 때 인간은 끝없이 그리워하며 현실에서의 제자리로 돌아가지 못하고 방황하며 시들어가는 것이다.

　어쩌면 요정도 이것을 경고했는데 기사가 못 알아들은 것인지 모른다. 동굴에서 요정이 보인 한숨과 눈물은 그 의미가 아니었을까. 그녀가 요정어語로 말한 것도 "당신을 진정으로 사랑해요"가 아니라 경고의 메시지였는지도 모른다.

　이런저런 추측에도 불구하고 요정의 의도는 끝끝내 애매모호하게 남는다. 아마도 그녀가 환상 자체이기 때문일 것이다. 환상은 아름답지만 무자비하다. 우리를 매혹하지만 오래도록 함께 있어 주지 않고 아무것도 책임져주지 않는다.

존 키츠
John Keats, 1795~1821

무심코 키츠의 생몰년을 보다가 그 생애가 너무 짧은 것에 놀란 사람들이 적지 않을 것이다. 이토록 짧은 기간에, 또 바이런이나 셸리 같은 귀족 출신 시인들에 비해 훨씬 빈약한 집안 배경과 교육 기회에도 불구하고, 키츠는 이들과 어깨를 나란히 하는 영국의 대표적인 낭만주의 시인으로 남게 되었다. 타고난 천재이기도 했지만, 도서관에서 엄청난 양의 책을 섭렵하는 지독한 노력파였다. 1817년 데뷔 시집 출간 후, 자신에게 남은 시간이 얼마 남지 않았음을 예감했는지 1819년 수많은 수작들을 쏟아냈다. 「그리스 항아리에 부치는 송가」, 「나이팅게일에게 부치는 송가」 등의 대표작이 이때 나왔다. 곧 폐결핵이 발병해 로마로 요양을 떠났고, 거기서 세상을 떠났다. 만 26세가 되기도 전이었다.

그게 진짜 사랑이었을까?
단테와 베아트리체, 로세티와 엘리자베스 시달
단테 가브리엘 로세티가 번역한
단테 알리기에리의 『새로운 삶La Vita Nuova』(1295)

내가 몇백 년 전 사람의 환생이거나 그와 비슷한 운명이라고 상상해본 적이 있는가? 영국 빅토리아시대 화가 겸 시인 단테 가브리엘 로세티는 아무래도 그랬던 것 같다.그림1 그의 마음을 떠나지 않은 옛 인물은 바로 『신곡』을 쓴 중세 이탈리아 문호 단테였다. 단테의 시와 산문을 탐독하면서 로세티는 부모가 자기 이름에 '단테'를 넣은 것이 운명이라고 생각했을 것이다. 사실은 반대로 그렇게 지어진 이름이 로세티의 취향을 결정지은 것인지도 모르지만. 아무튼 로세티는 단테를 숭배했고, 원래 자기 이름 중간에 있던 '단테'를 맨 앞에 오게 고칠 정도였다.

로세티가 화가 친구들과 함께 라파엘전파 운동을 일으키게 된 것도 중세 시인 단테의 영향이 컸을 것이다. 라파엘전파는 이름 그대로 '르네상스 거장 라파엘로 이전으로 돌아가자. 전성기 르네상스 이전으로 돌아가자. 르네상스에 정립된 고전주의 미술 형식에서 벗어나 중세의 스타일과 소재, 정신을 다시 보자'는 운동이었으니까.

그런 로세티에게는 단테처럼 베아트리체가 있어야 했다. 널리 알려진 대

그림1 단테 가브리엘 로세티, 〈자화상〉, 1847년, 종이에 연필, 19.6×19cm, 런던: 국립 초상화 미술관

로 베아트리체 포르티나리Beatrice Portinari는 단테가 연모한 여인이다. 그런데 그 연모는 참 기이하고 신비로운 것이었다. 산문과 시가 섞인 단테의 『새로운 삶』에 나오듯이 그가 일생에 걸쳐 베아트리체와 만난 건 고작 몇 번에 지나지 않았고 서로 길게 이야기를 나눈 적도 없었으니 말이다.

그들이 처음 만난 건 단테가 열 살이 되기 직전, 베아트리체의 아버지인 부유한 피렌체 시민 폴코 포르티나리가 베푼 잔치에서였다. 그때 그녀는 갓 아홉 살이었고 품위 있게 톤을 낮춘 진홍색 드레스를 입고 있었다. 소녀를 보는 순간 "내 심장의 가장 은밀한 방에 거처하던 생명의 기운이 격렬하게 떨기 시작해서 내 가장 미세한 혈관까지 고동칠 정도였다"고 단테는 썼다. 그 후 소년 단테는 먼발치에서라도 베아트리체를 보기 위해 그녀의 집 근처를 서성거리곤 했다. 하지만 첫 짧은 대화를 나누게 된 건 9년이 흘러서였다.

그때 단테는 길을 걷다가 하얀 드레스를 입은 베아트리체가 두 귀부인과 함께 걸어오는 것을 목격하고 마음을 졸이며 멈춰 섰다. 영국의 삽화가 헨리

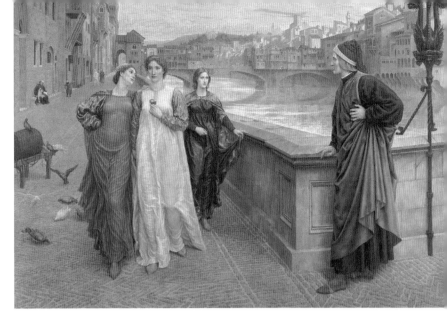

그림2 헨리 홀리데이,<단테와 베아트리체> 1882~1884년, 캔버스에 유채, 142×203cm, 리버풀:워커 아트 갤러리

홀리데이Henry Holiday, 1839~1927의 그림에 나오는 것처럼 말이다.그림2 베아트리체는 그의 앞을 지나며 인사말을 건넸는데, "너무나 고결한 자태의 인사여서 그 순간 거기에서 축복의 정점을 본 것 같았다"고 단테는 썼다. 황홀경에 빠진 채 집에 돌아와 기이한 꿈을 꿀 정도였다.

꿈에서 무시무시한 사랑의 신이 기쁨에 찬 모습으로 나타났는데, 한 팔에는 베아트리체를 안고 다른 한 손에는 화염에 싸인 단테의 심장을 들고 있었다. "그는 손에서 불타는 것을 그녀에게 먹게 했고, 그녀는 두려운 듯 먹었다." 그리고 신은 갑자기 통곡하며 그녀를 안고 하늘로 올라가버렸다는 것이다.

그 후에도 단테는 피렌체 곳곳에서 그녀와 마주치기를 고대했다. "어느 곳에건 그녀가 나타나면 그녀의 훌륭한 인사를 받으리라는 희망으로, 더 이상 그 누구도 적이 아니었고 과거에 내게 상처 입힌 사람도 다 용서할 수 있을 만큼 따뜻한 자비심이 솟아날 정도였다." 하지만 단테는 인사 그 이상을 바라지는 않았다. 오히려 베아트리체를 향한 자신의 사랑이 들킬까 다른 여인에

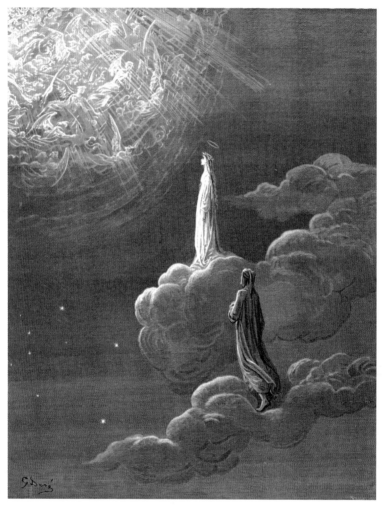

그림3 귀스타브 도레, 『신곡』 「천국」 편의 한 장면 〈화성으로 올라가는 베아트리체와 단테〉, 1868년, 판화

게 관심 있는 척할 정도였다.

그가 다른 여인에게 부담스럽게 추근댄다는 왜곡된 소문이 퍼지는 바람에 어느 날 베아트리체가 그에게 인사를 하지 않았을 때 그는 "매를 맞은 아이처럼" 울었다. 그리고 오해를 풀기 위해 시로 진심을 전하기로 마음먹었다. 하지만 진심을 아주 완곡하고 은밀히 담아 보통 사람들은 알아차리기 힘들게 쓰고, 또한 그 시를 직접 전달하는 게 아니라 대중에 발표해서 그녀의 귀에 들어가게 하는 방식이었다. 참으로 알 수 없는 사랑 아닌가.

이런 식으로 단테는 베아트리체가 다른 남성과 결혼하고 몇 년 뒤 24세의 나이로 요절할 때까지 자신의 사랑을 직접 고백하지도 않았다. 하지만 그는 그녀가 세상을 떠난 후, "내 여인이 새로운 삶을 시작한 이후, 나는 살아서도 죽어 있는 삶이었다"고 말할 정도로 고통스러워했고 그녀를 더욱 열렬히, 조용히 연모했다. 『새로운 삶』 마지막에서 그는 말한다.

> "그녀에 대해 그 전에 어느 여인에 대해서도 씌신 적 없는 비를 쓰는 게 내 희망이다."

그것이 바로 『신곡』의 「천국」편일 것이다. 단테는 베아트리체가 아름다움의 화신으로 자리잡게 했다. 세속적·육체적 아름다움이 아니라 드높은 덕과 하나된 숭고한 아름다움의 화신으로 말이다. 『신곡』에 나타난 베아트리체는 프랑스 낭만주의 일러스트레이션의 대가 귀스타브 도레의 판화그림3에 드러나듯 지혜로운 천사처럼, 또는 인자하고도 엄한 어머니처럼 단테를 신의 광휘로 인도한다. 그 모습은 그녀의 이름과 잘 어울린다. '베아트리체'는 '(신성한) 행복을 주는 여인'이라는 의미를 지녔다.

하지만 단테가 사랑한 게 베아트리체라는 피와 살을 가진 진짜 사람일까?

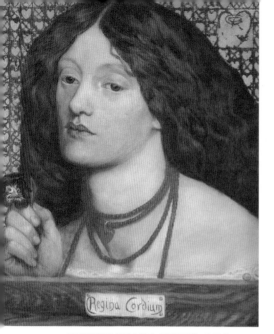

그림4 단테 가브리엘 로세티, 〈마음의 여왕〉, 1860년,
패널에 유채, 25.4×20.3cm, 요하네스버그 미술관

그는 그녀를 몇 번 마주쳤을 뿐이다. 게다가 그가 시에서 묘사한 베아트리체는 인간이기보다 성스러운 아름다움 그 자체다. 그래서 심지어 어떤 학자들은 그녀가 단테의 상상 속 존재일 뿐 실존하지 않았다고 주장한다.

하지만 지배적인 견해는 베아트리체란 여인이 실존했다는 것, 다만 단테가 사랑한 것은 베아트리체 그 자체는 아니라는 것이다. 단테는 자신의 이상과 환상을 그 수준에 근접해 보이는 베아트리체라는 인물에 덧입혀 연모했던 것이다. 그가 정작 베아트리체에게 구애하지 않은 것은 그 환상이 깨질까 두려웠기 때문은 아니었을까.

단테의 경우처럼 중세 기사도 문학풍의 '정중한 사랑Courtly Love', 즉 혼자만 간직하는 플라토닉한 짝사랑이라면, 이 사랑은 별 문제가 없을 것이다. 하지만 자신과 실제로 사귀는 여인에게 베아트리체가 되어주기를 원한다면 그건 정말 비극의 시작이다. 바로 로세티가 이런 경향이 있었다고 한다.

그는 『새로운 삶』을 영어로 번역하고 그 장면 장면을 그의 독창적 상상력으로 구현하면서 자신을 위한 베아트리체를 찾았다. 그가 결국 찾은 것은 아름답고 병약한 엘리자베스 시달Elizabeth Siddal이었다. 라파엘전파 동료 화가 존 에버렛 밀레이가 그린 유명한 〈오필리아〉의 모델 말이다(이 그림에 대해서는 47쪽 『햄릿』 챕터 참고).

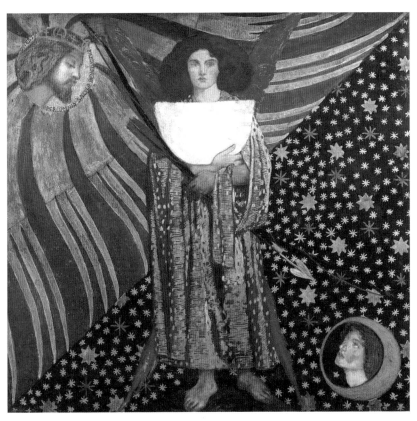

그림5 단테 가브리엘 로세티, 〈단테의 사랑〉, 1860년, 마호가니 패널에 유채, 74.9×81.3cm, 런던 : 테이트 브리튼

시달은 런던의 모자 가게 점원으로 일하다 어느 화가의 눈에 띄어 모델로 발탁되었다. 19세기 유럽에서는 가난한 집안의 외모가 뛰어난 젊은 여인들이 주로 모자 가게나 향수 가게에서 일했다. 요즘에도 잘생긴 알바를 앞세워 손님을 끄는 카페들이 있는 것처럼, 당시 유럽 패션의 첨단을 이끌던 모자 가게와 향수 가게는 세련된 미모의 점원을 내세워 손님을 끌었다.

로세티가 그린 초상화그림4에서 볼 수 있듯이 시달은 고전적인 미인은 아니었지만 개성 있는 얼굴에 늘씬하고 우아한 몸매, 환한 피부, 풍성하고 붉은 금빛 머리카락, 커다란 청록색 눈동자를 지니고 있었다. 그녀는 곧 신선한 매력을 찾는 라파엘전파 화가들의 뮤즈로 떠올랐다. 그중에서도 가장 그녀에게 열광하고 결국 그녀를 차지한 사람이 로세티였다. 로세티는 시달을 모델로 여러 베아트리체를 그렸다. 미완성 그림 〈단테의 사랑〉그림5에서 해시계를 든 사랑의 신을 사이에 두고 태양 속의 그리스도와 초승달 속의 베아트리체가 마주 보고 있는데, 그 얼굴이 바로 시달이다. 그만의 베아트리체가 마침내 나타난 것이었다.

하지만 오랜 동거 끝에 결혼한 그들의 관계는 삐걱거렸다. 두 사람의 계급 차이, 시달의 건강 문제, 아이 사산 등 여러 원인이 있었다. 하지만 무엇보다도 시달에게서 자꾸 베아트리체를 찾으려 하는 로세티의 성향도 한몫했다고 한다. 아내와 현실의 생활을 함께 해나가기보다 아내를 방치하고 자신의 연애 감정에 도취되는 일이 잦았던 것이다.

로세티는 '지상의 사랑'과 '천상의 사랑'을 분리했고 시달과는 '천상의 사랑'을 원했다. 심지어 나중에는 '지상의 사랑'을 위해 외도도 했다. 아내 시달은 베아트리체로서, '천상의 사랑'으로서 놓아두고 말이다. 시달은 이 괴이한 상황 속에서 병과 극심한 우울증에 시달리다가 결국 자살에 가까운 약물 과다 복용으로 숨졌다.

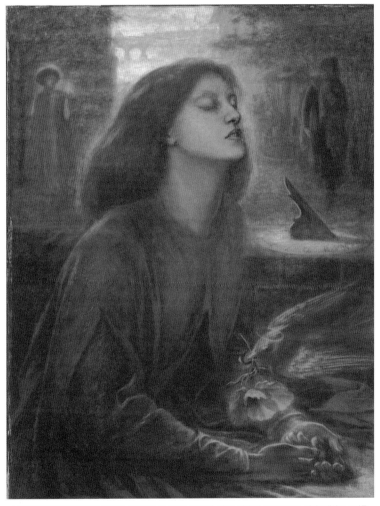

그림6 단테 가브리엘 로세티, 〈베아타 베아트릭스〉, 1864~1870년, 캔버스에 유채, 86.4×66cm, 런던 : 테이트 브리튼

그 뒤에 로세티가 그린 것이 명작으로 꼽히는 〈베아타 베아트릭스〉그림6다. '베아트릭스Beatrix'는 베아트리체의 변형된 이름이고 '베아타Beata'는 '축복받은', '성스러운 복을 받은'의 뜻이다. 결국 '성스러운 복을 받은, 성스러운 복을 주는 여인'이 되는 셈인가. 하지만 이 그림이 말하는 '성스러운 복을 받은 상태'는 죽음을 통해 신의 품으로 들어가는 상태이다. 중세 시인 단테의 베아트리체가 죽음을 맞는 순간을 상징적으로 묘사하는 동시에, 베아트리체의 모델이자 자신의 아내인 시달의 죽음을 나타내는 그림인 것이다.

이 작품을 통해 엘리자베스 시달은 완전한 베아트리체가 되었다. 이제 베아트리체가 시달이고 시달이 베아트리체인 것이다. 베아트리체-시달은 황홀경에 빠져 목을 뒤로 젖힌 채 죽음을 온전히 받아들인다. 『새로운 삶』에서 단테가 베아트리체의 죽음을 예견하는 환영을 보았을 때 쓴 시와 같다.

> 그녀의 모습에 그토록 겸허함이 있어
> '나는 평화롭다'라고 말하는 것만 같았네.
> 그녀에게서 심오한 겸손을 보고
> 나 또한 슬픔 속에서도 지극히 겸허해져
> 이렇게 말했네. '죽음이여, 나 이제 그대를 지극히 선한 존재로,
> 디없이 부드럽고 달콤한 안식으로 여기겠노라,
> 나의 소중한 사랑이 그대와 함께 거하기로 했으니.

이 그림에서는 죽음의 사자마저 아름답다. 섬뜩한 검은 후드의 해골이 낫을 들고 나타나는 대신, 사랑스러운 붉은 새가 날아와 베아트리체-시달을 영원한 잠으로 인도할 아편꽃 양귀비를 떨어뜨린다. 뒤편 오른쪽에는 녹색 옷을 입은 단테가 서 있고, 왼쪽에는 붉은 옷을 입은 사랑의 신이 불꽃—아마

도 화염에 싸인 단테의 심장─을 들고 서 있다. 그 모든 것이 따스한 석양 같은 금빛 안개에 휩싸여 꿈속처럼 아스라하게 펼쳐진다.

아름답다…… 정말 아름답다. 그런데 로세티와 시달의 이야기를 생각하면 한 줄기 불편한 감정의 어두운 그림자가 이 그림의 광휘를 덮는다. 미신적으로 생각하면 로세티는 시달의 생명력을 갉아 넣어 찬란한 꽃을 피운 것 같다. 마치 벚나무가 시신의 피를 빨아들여 눈부신 꽃을 피운다는 일본 전설처럼.

그렇게까지 비약하지 않아도 이 그림은 시달에 대한 강렬한 그리움보다는 오히려 시달과의 비극적인 사랑 그 자체에 도취된 것 같은 그림으로 느껴진다. 사랑을 이야기하지만 진정한 사랑의 그림이 아닌 것이다. 차라리 "just the way you are(당신의 지금 상태 그대로)" 당신을 사랑한다는 팝 가사 한 줄이 더 진정한 사랑으로 느껴지지 않는가.

단테 알리기에리
Dante Alighieri, 1265~1321

단테 인생의 절반은 정치적 망명자, 추방자, 난민의 삶이었다. 도시 공화국 피렌체의 귀족으로 태어난 그는 학문 못지않게 정치에도 관심이 많았고, 30대 초에 여러 요직을 거쳐 통령 지위에까지 올랐다(오늘날 우리에게 익숙한 단일 대통령 제도와 달리 피렌체는 6명 다수 통령 제도였다). 그러나 집권당이 흑백 양당으로 분열하고 흑당이 정권을 잡으면서 단테의 시련이 시작됐다. 흑당이 백당 소속인 단테를 직권남용으로 몰아 벌금과 추방을 선고했고, 피렌체에 다시 나타나면 화형에 처한다고 한 것이다. 그때부터 단테는 이탈리아의 이 도시 저 도시를 떠돌았다. 자신이 태어난, 가족·친구와의 추억이 서린, 특히 동경하는 베아트리체의 성소인 피렌체를 향한 끝 모를 그리움의 삶이었다. 또한 끊임없이 좌절되는 귀환을 위한 삶이기도 했다. 개인적 고통에서 비롯된 인류 사회의 죄와 신의 섭리에 대한 끝없는 의문으로 마침내 거작 『신곡』을 써내려 가게 되었다. 물론 글의 동력에는 고통뿐만 아니라 기쁨도 있어야 했고, 그 기쁨의 원천은 그의 영원한 연인 베아트리체였다. 1318년 라벤나 영주의 도움으로 그곳에 정착한 단테는 마침내 『신곡』을 완성했다. 하지만 영원히 피렌체로 돌아가지 못한 채 세상을 떴다.

5일간의 철없는 사랑이 불멸이 된 이유

윌리엄 셰익스피어의 『로미오와 줄리엣Romeo and Juliet』(1595)

『로미오와 줄리엣』의 도시 베로나에는 해마다 수천 통의 편지가 전 세계에서 날아온다. 마치 줄리엣이 실존하는 것처럼 그녀에게 자신의 연애 사연이나 고민을 털어놓는 편지들이다. '줄리엣 클럽'이라는 자원봉사자들의 모임이 편지에 답을 하고, 밸런타인데이에는 가장 아름다운 편지를 선정해 시상도 한다.

그런데 만약 진짜 줄리엣이 편지를 받는다면 진지한 연애 상담을 해줄 수 있을까? 셰익스피어 원작에서 그녀는 만 14세도 채 안 되었으니 말이다(로미오의 나이는 나오지 않지만 15~20세로 추정된다). 게다가 그녀가 로미오와 사랑에 빠진 후 죽음에 이르기까지 걸린 기간은 불과 닷새였다!

줄리엣이 그녀의 집에서 열린 무도회에서 로미오를 처음 만난 것은 어느 일요일 저녁, 그들이 로런스 신부神父의 도움으로 비밀 결혼식을 올린 것은 바로 다음날인 월요일 오후였다. 그 월요일에는 참 많은 일이 일어났다. 몇 시간 후 길거리에서 몬터규와 캐풀렛 양가 친척 사이에 또다시 싸움이 붙었다. 로미오는 줄리엣을 생각해서 싸움을 말리려 했지만 줄리엣의 외사촌 티

볼트가 로미오의 친구 머큐쇼를 죽이자 그만 티볼트를 죽이고 말았다. 그 때문에 영주로부터 추방형을 받았다. 그날 밤 로미오는 줄리엣의 방에서 그녀를 몰래 만나 눈물의 첫날밤을 치렀다.

영국의 라파엘전파 화가인 포드 매독스 브라운Ford Madox Brown, 1821~1893의 〈로미오와 줄리엣〉그림1은 다음날인 화요일 동틀 무렵 로미오가 떠나는 장면을 묘사했다. 로미오는 날이 더 밝기 전에 베로나에서 모습을 감추지 않으면 목숨이 위험하기에 서둘러 줄사다리에 한 발을 걸쳤다. 하지만 더 내려가지 못하고 다시 줄리엣의 목덜미에 키스한다. 그런 로미오를 줄리엣은 꼭 끌어안는다, 두 손에 핏기가 가시도록.

그들의 고요하고 격렬한 포옹을 이른 아침의 온화한 금빛 햇살이 감싼다. 왼쪽 아래 꽃나무에는 아침을 알리는 종달새가 무심하게 지저귀고 있다. 평소라면 기쁨을 가져다줄 아침 햇살과 종달새의 지저귐이 원망스럽기만 하다. 원작의 대사가 이 장면을 다룬 또 다른 작품그림2 양쪽 아랫부분에 조그맣게 적혀 있다.

"가려는 거예요? 걱정에 찬 당신 귀에 들린 소리는 종달새가 아니라 나이팅
게일이었어요."
"그건 나이팅게일이 아니라 아침을 알리는 종달새였어요. 봐요 내 사랑, 질
투에 찬 빛줄기가 동녘 구름의 갈라진 틈마다 뻗어 나오는 걸."

이 그림은 벤저민 웨스트의 작품으로 추정된다. 미국 화가 웨스트는 영국에서 왕립 아카데미 원장을 지낼 정도로 명성을 얻은 손꼽히는 화가였으며, 초기 미국 미술 발전에 중요한 역할을 했다.

이 그림은 브라운의 그림보다 좀 더 이른, 어두운 새벽이 배경이다. 동이

그림1 포드 매독스 브라운, 〈로미오와 줄리엣〉, 1870년, 캔버스에 유채, 135.7×94.8㎝, 버밍엄 미술관

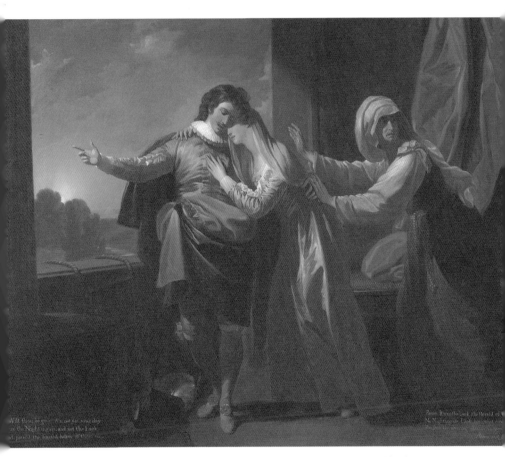

그림2 벤저민 웨스트로 추정, 〈로미오와 줄리엣—3막 5장〉, 캔버스에 유채, 112.3×146.1cm, 개인 소장

터온다고 가리키는 로미오의 눈에는 작은 눈물방울이 하얗게 반짝인다. 줄리엣의 볼에도 눈물이 굴러떨어진다. 아마도 집안 사람들이 일어난 기적을 들은 듯, 유모가 문 쪽으로 얼굴을 돌리며 두 사람을 재촉한다. 아카데미의 고전주의를 따른 그림이라서 브라운의 그림보다 화면이 더 뚜렷하고 인물의 자세는 양식적이고 설명적이다. 이 때문에 침묵의 격정으로 가득 찬 브라운의 그림보다 무미건조하게 보이기도 한다.

마침내 로미오는 이웃 도시 만토바로 떠났고, 줄리엣은 목요일에 패리스 백작과 결혼하라는 부친의 명을 받았다. 다급해진 줄리엣은 로런스 신부로부터 42시간 가사假死 상태에 빠지는 약을 받았다. 약을 마시고 납골당에 안치되면 신부의 연락을 받은 로미오가 구하러 와서 둘이 함께 만토바로 도망칠 계획이었다.

결혼식이 수요일로 앞당겨지자 줄리엣은 화요일 밤에 약을 삼킨다. 그러나 신부의 편지가 로미오에게 제때 전달되지 못했고, 줄리엣이 죽었다는 소식만 받은 로미오는 절망한 채 납골당으로 달려와 그녀 옆에서 음독 자살을 한다. 한발 늦게 깨어난 줄리엣은 로미오의 단검으로 목숨을 끊는다. 목요일 밤에 일어난 일이었다.

정말 속전속결의 러브 스토리가 아닐 수 없다. 두 생명을 순식간에 소진해버릴 정도로 강하고 찬란한 불꽃이긴 했지만, 얼마나 오래 타오를만한 심지를 가진 불꽃이었을까? 그 짧은 기간 동안 그들은 서로를 얼마나 알았을까? 그래서 로미오와 줄리엣이 죽지 않았다면 나중에 이혼했을 거라는 우스갯소리까지 나온다.

윌리엄 셰익스피어도 이 점을 모르지 않았다. 아니, 오히려 셰익스피어는 그들의 사랑을 완전한 사랑의 모범으로 포장하기보다 성급한 풋사랑이라는 점을 로런스 신부의 여러 대사를 통해 강조했다.

"이런 격렬한 기쁨은 격렬하게 끝나는 법, 불과 화약이 키스하면 소진되듯 승리의 순간에 죽는 법, 가장 달콤한 꿀은 그 맛 때문에 오히려 싫어지고 입맛을 잃게 한다. 그러니 사랑은 알맞게 해야 한다. 지속되는 사랑은 그런 법이다."

사실 로미오에게 줄리엣은 첫사랑이 아니었다. 로미오는 로잘린이라는 아가씨를 향한 짝사랑으로 방황하고 있었다. 보다 못한 친구들이 세상에 로잘린 말고도 예쁜 여자는 많다고 캐풀렛가의 무도회에 끌고 간 것이었다.

과연 친구들의 목적은 기대 이상의 성과를 거뒀다(덕분에 로미오의 수명은 향후 5일로 단축됐지만). 독자나 관객은 로미오가 줄리엣에게 한눈에 반하는 장면을 보고 '뭐야, 이 인간은 로잘린을 진짜 사랑하긴 한 거야?'라고 생각할 것이다. 셰익스피어 자신도 그것을 예상하고 신부의 입을 빌려 로미오에게 핀잔을 준다.

"이게 무슨 변화냐? 네가 그토록 사랑하던 로잘린을 이렇게 금방 잊다니? 젊은이들의 사랑이란 과연 마음 속에 있지 않고 눈 속에 있구나. "
"제발 꾸짖지 마세요. 지금 제가 사랑하는 그녀는 은총에는 은총으로, 사랑에는 사랑으로 답해줍니다. 로잘린은 그렇지 않았어요."
"로잘린이 알았던 게지, 네 사랑이 마음으로 쓴 시가 아니라 암기해서 읽는 시라는 걸."

그럼에도 로런스 신부는 이 철없는 연인들을 도와 결혼식을 올려주기로 약속한다. 그 무모할 정도로 대담한 열정만이 두 가문의 해묵은 증오와 폭력을 종식시킬 수 있으리라는 판단 때문이었다.

그림3 프레더릭 레이턴, 〈로미오와 줄리엣의 시신 위에서 화해하는 몬터규와 캐퓰렛〉, 1855년, 캔버스에 유채, 178×231㎝,
조지아 : 애그니스 스콧 대학교

이 어린 연인들의 사랑이 진중하지 못하다면 양가의 가장과 그들을 맹목적으로 따르는 식솔 간의 싸움은 성숙한가? 그들의 원한이 어디에서 비롯됐는지는 작품에 나오지 않는다. 다만 양가의 하인들까지 멋모르고 서로를 적대시하는 것이 우스꽝스러우면서도 섬뜩하게 그려질 뿐이다.

로미오의 친구이자 영주의 친척인 머큐쇼는 혈기 넘치고 과격한 젊은이답게 자기 일도 아니던 양가 싸움에 신이 나서 끼어들곤 한다. 그러다 티볼트에게 죽임당하는 순간에 이것이 얼마나 어리석고 허망한 일인지를 깨닫는다. 그리고는 그를 부축하러 달려온 로미오에게 악을 쓴다. "너희 두 집안 다 망해버려!"

그 외침은 저주인 동시에 일말의 축복인 결말로 실현된다. 프레더릭 레이턴Frederic Leighton, 1830~1896의 작품그림3을 통해 『로미오와 줄리엣』의 마지막 장면을 보자. 레이턴 역시 영국 왕립 아카데미 원장을 지냈고 아카데미의 고전주의 화법에 충실한 화가였다. 캐퓰렛가 납골당의 어두운 공간 속에 줄리엣이 천사처럼 하얀 옷을 입고 로미오를 끌어안은 채 숨져 있다. 두 연인의 시신 위에서 그들의 아버지이자 오랜 원수인 캐퓰렛과 몬터규가 악수를 하고 있다. 그들 사이의 붉은 옷을 입은 영주가 이런 말을 한 후였다.

"그래, 두 원수는 어디 갔소? 캐퓰렛, 몬터규! 보시오, 그대들의 증오에 어떤 채찍이 내렸는지를. 하늘이 그대들의 기쁨을 죽이기 위해 찾은 방법은 사랑이었소."

결국 몬터규와 캐퓰렛은 악수를 하며 오랜 반목의 허무함과 어리석음을 깨닫는다. 로미오와 줄리엣의 철부지 사랑이 가문과 도시에 평화를 가져온 위대한 사랑으로 승화되는 순간이다.

그러니 사랑의 바보가 된 줄리엣의 대사에 지혜도 담겨 있다고 할 수 있다. 그녀와 로미오가 서로의 마음을 고백하는 그 유명한 발코니 장면에서 그녀는 말한다.

"당신은 몬터규가 아니어도 당신이잖아요…… 우리가 장미라 부르는 것은 다른 이름일지라도 똑같이 향기로울 거예요. 로미오도 로미오라고 불리지 않아도 그가 지닌 사랑스러운 완전함을 유지할 거예요. 로미오 당신 이름을 버리세요. 그리고 당신의 일부도 아닌 그 이름 대신 나를 온전히 가지세요."

가문의 이름과 자존심에 사로잡힌 맹목적인 증오와 폭력보다는, 차라리 어리석은 사랑이—비록 청소년기 이성에 대한 막연하고도 폭풍 같은 열정과 서로의 잘생기고 예쁜 외모에서 비롯된 경솔한 사랑일지라도—더 나은 것이다.

『로미오와 줄리엣』이 여전히 인기 있는 이유는 이 세상에 수많은 증오의 벽들이 사랑의 균열로 붕괴되길 바라는 마음 때문이 아닐까. 또 사랑에 참 많은 조건과 계산이 따르는 현실에서 오직 순수하던 시절에만 할 수 있는 무모할 정도로 대담한 열정을 동경하기 때문은 아닐까.

『로미오와 줄리엣』영화들

『로미오와 줄리엣』을 영화화한 작품은 미국 인터넷무비 데이터베이스(IMDb)에 있는 것만 해도 수십 편이 넘는다. 현재까지 가장 인기를 누리는 작품은 프랑코 제피렐리Franco Zeffirelli, 1923~ 감독의 1968년 작과 바즈 루어만 감독의 1996년 작일 것이다. 오페라 연출가로도 유명한 제피렐리의 〈로미오와 줄리엣〉은 배경, 대사 등이 원작에 충실하면서 고전적인 영상미가 뛰어났다. 또 원작 주인공들의 이미지와 잘 맞아떨어지는 나이와 외모를 갖춘 두 주연배우 레너드 화이팅과 올리비아 허시가 화제를 모았다. 특히 청순한 미모의 허시는 이후에 줄리엣의 대명사가 되었다. 루어만의 〈로미오+줄리엣〉의 경우는 배경을 현대로 바꾸고 MTV적인 현란한 영상을 선보였다. 로미오와 줄리엣 역은 각각 리어나도 디캐프리오와 클레어 데인즈가 맡았는데 특히 디캐프리오는 이 영화로 스타로 부상하게 되었다.

名書讀書

인간과
세상의
어둠을
바라볼 때

"우리는 정도의 차이가 있을 뿐 모두 다 유령이라는 생각이 들어요.
어머니 아버지로부터 받은 것만이 아니라 이미 죽어 없어진 생각들,
죽어 없어진 마음 같은 것들이 우리를 붙어 다닌단 말이에요."

_헨리크 입센,「유령」

악마의 세 가지 질문, 인류의 영원한 숙제

표도르 도스토옙스키의 『카라마조프 형제들Братья Карамазовы』(1879~1880)

"화가 크람스코이의 〈관조하는 사람〉이라는 뛰어난 그림이 있다. 겨울 숲을 묘사한 그림으로, 그 숲속에 길 잃은 작은 몸집의 농부가 다 해진 카프탄*을 입고 짚신을 신은 모습으로 홀로 깊은 고독 속에 서 있다. 그는 그렇게 서서 생각에 잠긴 것 같지만 사실 어떤 생각을 하는 게 아니라 그저 멍하니 뭔가를 '관조'하는 것이다. 만약 그를 툭 친다면 그는 흠칫 놀라 마치 잠에서 깬 것처럼 어리둥절해서 바라볼 것이다. 그는 곧 제정신을 차리겠지만 그렇게 서서 무슨 생각을 하고 있었냐는 질문을 받는다면 거의 아무것도 기억해내지 못할 것이다. 그렇지만 그가 관조 중에 받은 인상은 그의 가슴 속 깊은 곳에 간직될 것이다. (…) 그렇게 여러 해 동안 그런 인상들을 쌓아 올리다가, 결국에는 모든 것을 내던지고 영혼의 구원을 위해 예루살렘으로 순례를 떠날지도 모르고, 혹은 갑자기 자기 동네에 불을 지를지도 모르며, 어쩌면 그 두 가지를 동시에 저지를지도 모른다."

* 서아시아와 러시아의 민속 의상 겉옷.

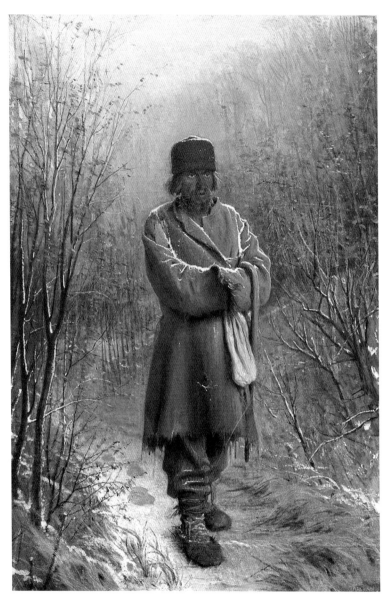

그림1 이반 크람스코이, 〈관조하는 사람〉, 1876년, 캔버스에 유채, 85×58cm, 키예프 : 러시아 미술관

그간 많은 소설에서 어떤 그림을 묘사해 이야기의 분위기를 함축하고 복선과 상징으로 삼는 구절을 봐왔다. 하지만『카라마조프 형제들』에 나오는 이 구절만큼 흥미진진하면서도 불길한 그림자를 던지는 구절은 보지 못했다. 한 평범한 인간의 무의식, 특히 당대 러시아에서는 이렇게 깊은 심리를 지녔다고 여기지도 않았던 한 가난한 농부의 무의식이 마치 단편 스릴러처럼 드라마틱하게, 그러면서도 현실적으로 그럴 듯하게 펼쳐진다. 과연 도스토옙스키는 스스로 말한 대로 "인간 영혼의 심연을 묘사하는 사실주의자"인 것이다.

도스토옙스키가『카라마조프 형제들』에서 이 그림을 이야기한 이유는 주요 등장인물인 스메르자코프의 성격을 설명하기 위해서다. 너무 잘 맞아떨어져서, 이 그림이 마치 그가 만들어낸 '가상의 화가의 가상의 작품'인 것 같을 정도다. 하지만 이 그림은 실존하는 작품이다.그림1 게다가 그림을 그린 이반 크람스코이Иван Николаевич Крамской, 1837~1887는 러시아 미술사에서 손꼽히는 중요 인물이기도 하다.

가난한 프티부르주아 집안 출신의 크람스코이는 미술 아카데미 재학 시절 졸업전의 보수적인 주제에 반발하다가 졸업 직전 아카데미를 뛰쳐나온 반항아였다. 그는 미술이 지배계급의 전유물이 되는 대신 민중에게 다가가고 사회 개혁에 영감을 주어야 한다고 생각했다. 그러니까, 그 출신이나 사상이나 도스토옙스키와 닮은 점이 많은 화가였다. 이런 의식은 그들뿐 아니라 당대 격변의 러시아를 사는 젊은 인텔리겐치아(지식계급)를 관통하는 것이기도 했다.

크람스코이는 뜻이 같은 화가들과 '이동 전시 협회'를 결성해 러시아 곳곳을 돌며 전시했다. 이들의 그림 스타일과 주제 또한 민중을 위한 것이었다. 스타일은 이해하기 쉬운 사실주의였고, 주제 또한 농민과 도시인들의 일상을

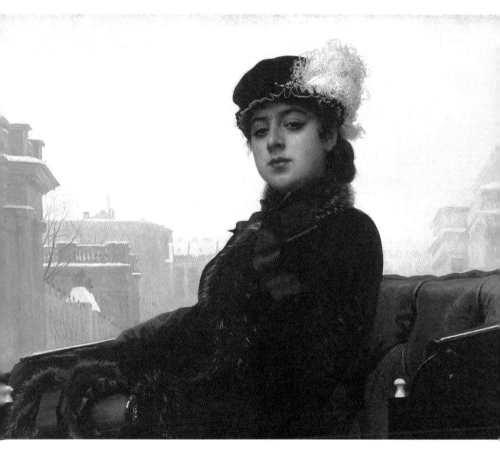

그림2 이반 크람스코이, 〈미지의 여인〉, 1883년, 캔버스에 유채, 75.5×99cm, 모스크바 : 트레차코프 미술관

다룬 사실주의였다. 그래서 이들을 가리키는 '이동파Peredvizhniki'는 단지 하나의 그룹일 뿐만 아니라 훗날까지, 즉 20세기 공산혁명 이후까지, 러시아 미술에 영향을 미치는 주요 사조를 가리키는 말이 되었다.

이동파 화가들 중 크람스코이는 특히 초상화에 강했다. 아카데미 초상화들이 귀족적으로 무표정하거나 의례적인 가벼운 미소를 띤 것과 달리 크람스코이의 초상화들은 각각 특유의 표정이 있다. 그런 표정들에서 초상화 주인공의 내면이 수면 위로 떠오르고 하나의 심리 드라마가 펼쳐진다.

대표적인 작품이 〈미지의 여인〉그림2이다. 벨벳과 모피로 된 옷을 걸치고 마차에 앉아 관람객을 내려다보는 여인의 표정이 오만하면서도 유혹적이고 그러면서도 세상에 대한 염증과 냉소를 품고 있다. 그 독특한 표정 때문에 그림이 처음 발표됐을 때 논란이 일었다. 어떤 이들은 이 여인이 도시의 고급 매춘부라 했고, 어떤 이들은 안나 카레니나라고 했다. 러시아의 또 하나의 문호 레프 톨스토이의 소설에 나오는 불륜에 빠진 귀부인 말이다. 실제로 이 그림은 지금까지 『안나 카레니나』의 표지 그림으로 많이 쓰인다. 하지만 크람스코이는 그에 대해서 가타부타 설명하지 않고 관람객이 각자 상상하도록 맡겨두었다.

이렇게 크람스코이 특유의 심리학적이고 문학적인 초상화가 그의 민중에 대한 오랜 관심과 결합된 게 바로 〈관조하는 사람〉인 것이다. 그러니 이 그림을 도스토옙스키가 러시아 민중의 미래에 관한 심리학적 소설 『카라마조프가의 형제들』에서 언급한 건 너무나도 적절한 일이었다.

당시 러시아 민중 중에 불가사의하고 막연한 '관조'에 빠지는 사람들이 많았던 모양이다. 때는 격변의 시대였다. 농노(農奴, 조선 시대 상민과 노비의 중간 위치쯤)로서 귀족에 예속돼 있던 민중이 1861년 농노제가 폐지되면서 갑자기 자유민이 되었다. 그렇다고 그들이 진정한 자유와 자립을 누리게 된

것도 아니었지만. 또한 농노제에 기반한 러시아의 경제와 사회 문화가 송두리째 변하게 되었다. 그와 함께 서유럽의 자유주의, 사회주의 등 새로운 사상이 퍼지면서 국교인 러시아정교회의 권위는 흔들리고 있었다.

즉, 늘 있었던 세상의 부조리와 새로 추가된 혼란을 더 이상 전통적 가치관으로 설명할 수 없게 됐다. 그런 와중에 인텔리겐치아는 신사상을 적극 흡수한 반면, 그럴 기회가 적은 민중 중에는 넋을 놓고 '관조'에 잠기다 복고적 광신에 빠지거나 반대로 인텔리겐치아의 감화로 급진적인 무신론에 빠지는 사람들이 있었다.

『카라마조프 형제들』에서 스메르자코프는 후자였다. 그는 탐욕스럽고 음탕한 지주인 표도르 카라마조프의 하인으로서, 떠돌아다니는 바보 여인에게서 태어났다. 그 여인은 표도르에게 겁탈당한 것으로 추정되므로 스메르자코프는 아마도 표도르의 사생아일 것이다. 그는 자신의 출생과 그를 둘러싼 인간들과 세상에 깊은 혐오와 분노를 품고 있었다. 그러다가 표도르의 둘째 적자인 젊은 무신론자 지식인 이반의 영향을 받게 된다. 이반의 사상은 도스토옙스키의 또 다른 명작 『죄와 벌』에 나오는 라스콜니코프의 사상과 같은 것으로서 요약하면 다음과 같다.

'신이 있다면 세상은 왜 무고한 이들의 눈물로 흠뻑 적셔져 있는가? 왜 아무 죄도 없는 어린아이들까지 끔찍한 일을 당하고 고통스러워해야 하나? 인과응보는 왜 내 눈앞에서 이루어지지 않는가? 신이 있어서 그런 고통을 거름으로 미래의 평화와 조화를 이룬다는 따위의 말을 믿을 수 없다. 설령 신이 존재한다 해도 그가 만든 부조리투성이의 세상을 인정할 수 없다. 이 문제를 고민하고 인류를 사랑하는 영웅적 인간은 부조리를 없애기 위해 기존 종교의 도덕률과 법을 초월한 행위를 할 수 있다.'

이반의 영향을 받은 스메르자코프는 누가 봐도 인간 이하인 표도르를 살

해하고, 자신이 보기엔 같은 쓰레기인 표도르의 첫째 적자 드미트리에게 죄를 뒤집어 씌운다. 드미트리는 야생 맹수를 연상시키는 거칠고도 순수한 성격으로 주변 사람들에게 나름 인기도 있었지만, 스메르자코프에게는 종종 폭력을 휘둘러왔다. 게다가 방탕하여, 아버지와 한 여인을 두고 다투며 그를 죽여버리겠다고 공공연히 떠들고 다녔던 것이다. 그 둘의 싸움을 냉소적으로 바라보며 이반은 "독사가 독사를 잡아먹는 일이 결국 일어날 것"이라고 했었다. 그런 이반에게 스메르자코프는 표도르의 살해가 일어날 최적의 조건이 곧 형성될지도 모른다는 암시를 애매하게 던진다.

그러나 정작 살인이 일어났을 때 이반은 그것이 자신의 사상적 영향을 받은 스메르자코프의 짓이라고 생각하지 못한다. 아니, 그렇게 생각하는 게 두려웠을 것이다. 그러는 순간 그는 전통적 도덕관에서 최악의 범죄인 부친 살해에 간접적으로라도 관여한 것을 인정하는 게 되니까. '공익을 위한 초법'을 논했지만 기존의 양심 체계에서 벗어나는 게 이론만큼 쉬운 일이 아니었던 것이다. 그래서 이반은 나중에 자신의 사상적 영향을 인정하게 됐을 때 극심한 죄의식에 시달려 건강까지 해치게 된다. 그런 이반을 보며 스메르자코프는 깊은 회의에 빠진다.

이처럼 『카라마조프 형제들』의 막장 드라마 같은 줄거리를 들춰보면 21세기에도 끝없이 되풀이되는 철학적 질문들이 심연의 깊이를 지니고 깔려 있다. 이 책에서 그런 질문들이 가장 뚜렷하게 집약되어 있는 부분은 살인 사건이 일어나기 전 이반이 그의 동생이자 사상적 대결자인 수습 수도사 알료샤에게 자작 서사시 「대심문관」에 대해 이야기해주는 대목이다.

「대심문관」은 이런 내용이다. 15세기 무렵 무시무시한 종교재판이 횡행하던 에스파냐 세비야에 예수 그리스도가 조용히 당도한다. 그는 자신을 드러내지 않지만 민중은 알 수 없는 힘에 의해 그가 그리스도임을 느끼고 그를

둘러싸고 따른다. 이때 종교재판의 대심문관이며 그곳의 절대 권력자인 늙은 추기경이 이 장면을 목격한다. 대심문관 또한 그가 예수임을 눈치채지만, 기뻐하거나 두려워하며 경배하기는커녕 그를 당장 체포하라고 명령한다. 그간 대심문관에게 길든 민중은 감히 막지도 못한다. 감옥에 갇힌 예수에게 대심문관이 한밤에 찾아와 이런 말을 한다.

"왜 우리를 방해하러 왔소?"

곧이어 대심문관은 말한다. 우리는 당신의 이름으로 당신이 하기를 거부했던 일들을 하고 있다고. 그런데 왜 다시 나타나 방해하는 거냐고. 대심문관이 말한 '예수가 거부했던 일들'이란 무엇일까? 바로 신약성경 마태오복음서와 루가복음서에 나오는 '세 가지 유혹'이다. 예수가 본격적으로 활동하기 전 광야에서 홀로 고행할 때 악마가 나타나 세 가지 제안을 던졌다.

'당신이 신의 아들이면 돌을 빵으로 만들어보라.'
'성전 꼭대기에서 뛰어내려 보라. 당신의 신의 아들이라면 천사가 받쳐줄 것이다.'
'나에게 엎드려 절을 하라. 그러면 세상의 모든 나라와 그 영광을 주겠다.'

예수는 그 제안을 모두 물리쳤다. 베네치아 산마르코 대성당의 모자이크그림3에 중세적으로, 문자 그대로 묘사된 것처럼 말이다.

대심문관은 그 세 가지 물음이야말로 "인간 본성의 해결할 수 없는 모든 역사적 모순들을 집약해 놓은 것"이라고 말한다. 그는 왜 예수가 그 제안들을 물리쳤는지도 잘 알고 있다. 인간을 식량과 신비의 기적으로 굴복시키고 그 노예적인 믿음으로 전 세계를 통합하는 게 아니라, 인간이 자유의지로 신을 믿기를 바랐기 때문이다.

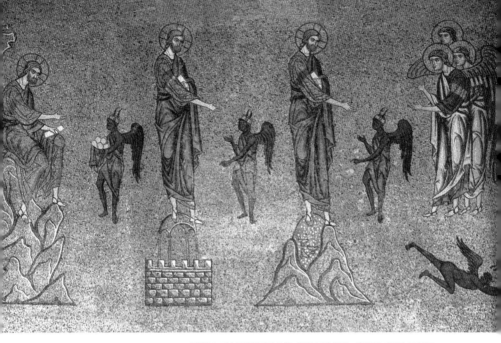

그림3 〈그리스도의 세 가지 유혹〉, 12세기, 베네치아 : 산마르코 대성당 모자이크

"당신은 인간의 자유로운 믿음과 자유로운 사랑을 갈망했을 기요. 단번에 영원토록 공포를 불러일으키는 위력 앞에서 인간이 불가항력적이고 노예적인 황홀에 빠지는 것을 원하지 않았던 거야. 하지만 당신은 인간을 너무 높이 평가했소."

대심문관은 예수가 오히려 그 제안을 받아들였어야 한다고 주장한다. 돌을 빵으로 만들었어야 한다고 한다.

"인간들은 '일단은 먹여 살려라. 그런 다음에 선행을 요구하라'라고 외치며 당신에게 대항하고 당신의 사원을 무너뜨릴 거요…… 하지만 결국은 자신들의 자유를 우리 발아래 갖다 바치며 '노예로 삼아도 좋으니 먹여 살려주

십시오'라고 말할 것이오. 자유라는 것과 누구나 넘치게 먹을 수 있는 지상의 빵이라는 것이 양립할 수 없다는 것을 깨달을 테니까. 왜냐하면, 자기들끼리 빵을 분배할 능력이 없는 족속이니까!"

참 그럴듯하기에 더욱 무서운 말이 아닌가! 그래서 이탈리아 르네상스 말기 화가 틴토레토Tintoretto, 1519~1594의 그림그림4에서 돌을 빵으로 만들라며 쳐들고 있는 악마가 아름다운 천사의 모습을 하고 있는가 보다. 산마르코 대성당 모자이크에서 악마는 중세 이미지답게 시커멓고 조그만 모습으로 낮은 곳에 나타나서, 처음부터 그의 유혹이 예수 그리스도의 크고 거룩한 신성에 비해 초라하고 저열했음을 강조하고 있다. 틴토레토의 악마 역시 예수보다 아래에 있기는 하지만 대천사처럼 아름답고 장밋빛 날개까지 반쯤 펼치고 있다. 그처럼 지상의 빵에로의 유혹은, 그리고 그런 빵을 나눠주는 절대적인 손에 대한 유혹은, 강렬한 것이다.

성전 꼭대기에서 뛰어내려 다치지 않는 기적을 보이라는 유혹에 대해서도 대심문관은 이렇게 말한다.

"과연 인간의 본성이라는 것이 인생의 무서운 순간에도 기적을 거부할 수

있도록, 오직 마음의 자유로운 선택만을 가질 수 있도록 창조되었겠소? 당신은 인간이 기적을 필요로 하지 않으면서 신과 함께 머물기를 원했지만, 인간이 기적을 거부하는 그 순간, 곧바로 신도 거부할 것을 모르고 있었소. 인간은 신보다 기적을 따르는 법."

또한 마지막 유혹인 전 세계를 얻는 것에 대해서 대심문관은 말한다.

"인간은 모든 사람이 반드시 경배할 수 있는 그런 존재를 찾기 위해 노심초사하고 있지…… 함께 공통적으로 경배하기 위해 그들은 서로를 서로의 검으로 박멸해 나갔소. 각자 신들을 창조하고 서로서로에게 '너희 신을 버리고 우리 신에게 경배하라. 그러지 않으면 죽음뿐이다!'라고 외쳐대면서."

그러니 그들의 자유를 박탈하고 그들을 하나로 통합해 이끄는 게 오히려 이 어리석고 가여운 양들을 구원하는 길이 아니겠냐는 게 대심문관의 말이다.

하나하나 가슴과 머리를 칼로 찌르는 듯한 말들을 읽고 있으면 크람스코이의 또 하나의 작품 〈광야의 그리스도〉그림5가 떠오른다. 그의 철저한 사실주의에 걸맞게 환상적인 악마의 존재는 이미지로 나타나지 않는다. 하지만 이 그림 어딘가에 그 악마―논리적으로 반박하기 힘든 시험의 말을 속삭이는 "무섭고 지혜로운 영혼"―가 존재하는 게 틀림없다. 그렇지 않다면야 예수 그리스도가 고행으로 앙상해진 손을 저리 꽉 맞붙잡고 퀭한 눈을 한 곳에 고정시키고 있을 리가 없다.

예수는 무슨 말을 주의 깊게 듣고 있고 그 말과 고요히 싸우고 있는 것처럼 보인다. 어쩌면 악마는 그 순간 예수의 한없이 깊고 어두운 눈에 깃들어 세 가지 물음을 펼쳐 보였는지도 모른다. 아니, 어쩌면 악마는 예수가 신이자

그림5 이반 크람스코이, 〈광야의 그리스도〉, 1872년, 캔버스에 유채, 180×290cm, 모스크바 : 트레차코프 미술관

인간으로서 품어온 회의와 의문 그 자체가 분리되어 구체화된 존재였는지도 모른다. 그 세 가지 유혹은 다름 아닌 예수 자신의 질문이었는지도. 예수는 그 질문에 자답했다. 유혹을 물리치는 방향으로.

그런데 예수를 본받아 광야에서 고행했던 대심문관은 정반대의 결론에 이르렀다. 대심문관의 말을 요약하면 결국 이렇다. '대부분의 인간은 자유를 감당해내지 못한다. 당신은 인간을 너무 존중해서 그들에게 너무 무거운 짐을 지운 것이다. 그들은 먹을 것을 위해 자유를 기꺼이 희생할 수 있으며, 기적과 통일된 권위에 매달린다. 그러면 당신 예수는 이 인간들은 버릴 것인가? 자유의지로 당신을 믿는 소수의 지혜롭고 강한 인간들만 돌볼 것인가? 우리는 당신의 이름으로 나약한 인간들에게 먹을 것을 주고, 기적과 신비와 권위로 그들의 영혼을 지배해서 평화를 주었다. 우리를 방해하지 말라!'

이러한 대심문관이 추구하는 사회는 실제 인류의 역사와 문학, 예술 속에서 각기 다른 겉모습과 파괴력으로 있어 왔다. 작게는 오늘날 한국 지하철에서 '불신 지옥, 예수 천국'을 외치는 일부 광신적 기독교 단체로. 더 심각하게는 세계 곳곳에서 테러를 일으키는 IS 등의 이슬람 근본주의 집단으로. 그리고 더욱 강력한 파괴력을 가졌던 나치 독일과 스탈린 치하 소비에트연방 같은 파시스트 사회로. 또는 올더스 헉슬리의 『멋진 신세계』(1932)와 조지 오웰의 『1984』(1949) 및 그 소설들에서 영감을 받은 여러 SF영화에 나오는 디스토피아적 미래 사회로.

이반은 대심문관이 위선자가 아니라 인간의 고통에 대한 진정한 고민으로, 연약하고 어리석은 인간을 구원하겠다는 열망으로, 결국 그런 파시스트적 결론에 이르렀다고 했다. "모든 운동의 선두에 섰던 인간 중에는 반드시 대심문관 같은 인간이 있었다"고 이반은 단언한다. 과연 그렇지 않은가. 진정 국민 또는 인민을 구원하겠다는 열망으로 혁명을 일으킨 다음 가혹한

독재자가 된 동서고금의 정치 지도자들에게는 대심문관의 그림자가 드리워져 있는 것이다. 이반은 파멸도 예감한다. 그러나 세계의 부조리와 인간의 고통을 참을 수 없고, 달리 그 길밖에 없으니 입장을 고수할 수밖에 없는 것이다.

그런 내적 갈등을 겪는 이반에게 알료샤는 조용히 키스를 해준다. 이반의 「대심문관」에서 늙은 대심문관의 장광설을 조용히 다 듣고 난 예수도 그렇게 했다. 대심문관은 한동안 부르르 떤다. 그리고 당초 예수를 화형에 처하겠다는 계획을 바꿔 놓아준 다음 다시는 돌아오지 말라고 소리를 지른다. 그리고 "입맞춤은 노인의 가슴 속에 불타올랐지만 그는 여전히 예전의 이념을 고수했다".

그런데 정작 젊은 이반은 아직 대심문관처럼 구체적인 행위를 하고 어떤 구체적인 시스템을 구상해서 그를 위한 운동을 펼치기도 전에 부친 표도르 살해 사건 때문에 완전히 혼돈에 빠져버린다. 스메르자코프에 대한 자신의 사상적 영향을 인정했을 때 그는 자신의 초법적 영웅에 대한 가설이 가장 추악한 형태로 실현된 꼴을 확인하게 된다. 알료샤는 그의 고통을 꿰뚫어보고 "형이 아버지를 죽인 게 아니야"라고 말해준다.

이반이 회의적 지식의 결정체라면 알료샤는 인간에 대한 사랑과 행동의 결정체다. 그는 이반에게 논리적으로 제대로 반박하지 못한다. 그러나 알료샤는 언제나 행동하고 있고, 그 행동에는 좀처럼 꺾이지 않는 인간에 대한 사랑과 믿음이 깃들어 있으며, 그것이 그와 접촉하는 사람들을 따뜻하게 위로하고 힘을 준다. 하지만 알료샤는 이반의 마음을 바꾸지는 못한다. 이반은 알료샤를 존중하지만, 그와 같은 힘이 세계의 부조리를 해결할 수 있다고 믿지 않기 때문이다. 대심문관이 예수의 입맞춤에도 끝내 마음을 돌리지 못했듯이.

아니, 소설이 더 전개되었다면 어떻게 되었을지 모르겠다. 사실 『카라마조프 형제들』은 도스토옙스키가 죽는 바람에 미완성으로 끝났기 때문이다. 도스토옙스키는 이 소설을 2부작의 제1부로 생각하고 있었다고 한다. 물론 쓰인 부분만으로도, 그중에서 「대심문관」만으로도 걸작으로 여겨질 만하며 수많은 이들에게 영감을 주고 있지만. 그런데 어쩌면 『카라마조프 형제들』이 미완성인 것이 이 소설에 가장 어울리는 '완성'인지도 모르겠다. 오늘날에도 대심문관의 질문, 즉 이반의 질문은 계속해서 천둥처럼 울리고 있으니까. 그에 대한 알료샤의 대답은 가능성의 빛으로 점점이 빛날 뿐 아직 완성된 모습을 보이지 않고 있으니까.

표도르 도스토옙스키

Фёдор Михайлович Достоевский, 1821~1881

『카라마조프 형제들』의 이반은 부조리로 가득 찬 현실에 분노하고 그에 맞서기 위해 '초법적 영웅'을 꿈꾼다. 하지만 자신의 사상을 완전히 확신하지 못해 고뇌한다. 그는 어느 정도 작가의 자화상이라고 할 수 있다. 일찍이 사회문제에 관심이 많던 도스토옙스키는 20대에 공상적 사회주의 서클에서 활동했다. 그러다 1849년 체포되어 시베리아에서 5년간 유형 생활을 했다. 그동안 그는 슬라브적 그리스도교 신비주의에서 영혼의 위안을 받아 신자가 되었으며 좀 더 온건한 개혁주의자로 변했다. 이때 겪은 내적 갈등과 사상의 변화 과정이 그의 소설 『죄와 벌』과 『카라마조프 형제들』에 생생한 심리묘사와 함께 담겨 있다. 그는 이렇게 말했다. "사람들은 나를 심리학자라고 부르지만 나는 단지 더 높은 의미에서 사실주의자일 뿐이다. 즉 나는 인간 영혼의 모든 심연을 묘사한다."

악惡은 악惡을 낳는다

윌리엄 셰익스피어의 『맥베스Macbeth』(1603~1607)

몇 년 전 들은 어이없는 일이다. 한 남자가 무속인을 찾아갔다가 "3개월 안에 관재수*가 있다"는 말을 듣고 격분해 칼을 휘둘러 부상을 입힌 것이다. 그는 곧바로 경찰에 끌려가서 "관재수" 예언을 아주 신속하게 실현했다.

사실 예언을 맹신해서 좋을 일은 없다. 나쁜 예언이면 불안감으로 일을 망치고 좋은 예언이면 무모함으로 일을 그르치기 때문이다. 예언에 휘둘려 스스로를 파멸로 내몬 대표적인 이야기로는 셰익스피어의 4대 비극 중 하나인 『맥베스』를 들 수 있을 것이다.

스코틀랜드 덩컨Duncan왕의 사촌이자 뛰어난 무장武將인 맥베스는 승전하고 돌아오는 길에 세 마녀를 만난다. 19세기 프랑스 화가 테오도르 샤세리오Théodore Chassériau, 1819~1856는 이 장면을 낭만주의 미술 특유의 분방하고 풍부한 색채로 재현했다.그림1 원작에 충실하게 하늘은 먹구름으로 컴컴하고 천둥 번개가 야릇한 빛을 비춘다. 그 가운데 마녀들이 맥베스를 향해 "글래

* 관청으로부터 재앙을 받을 운수

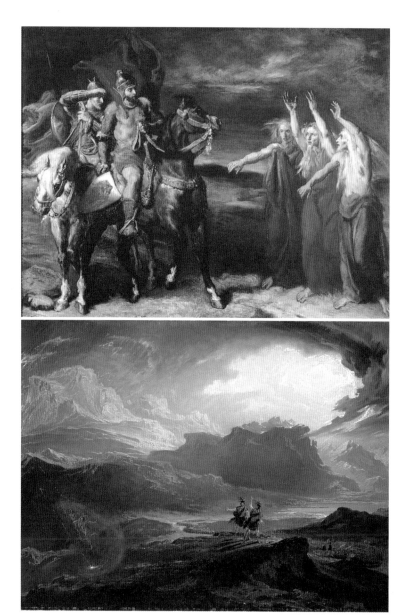

(上)그림1 테오도르 샤세리오, 〈맥베스와 세 마녀〉, 1855년, 캔버스에 유채, 83.5×101.5cm, 파리 : 오르세 미술관

(下)그림2 존 마틴, 〈맥베스〉, 1820년, 캔버스에 유채, 65.1×86cm, 에든버러 : 스코틀랜드 국립미술관

미스의 영주!" "코더의 영주!" "장차 왕이 되실 분!"이라고 외치며 만세를 부른다.

아직 글래미스의 영주일 뿐인 맥베스는 경악한다. 그의 망토는 아마도 투구 속에서 곤두섰을 그의 머리카락만큼 솟구쳐 바람에 펄럭이고 있다. 그 망토의 짙은 붉은색은 마녀들의 예언에 홀린 그가 앞으로 손에 묻히게 될 피를 상징하는 것이 아닐까.

영국의 낭만주의 화가 존 마틴John Martin, 1789~1854은 이 장면을 또 다르게 풀어냈다. 그는 성서나 문학의 에피소드를 신비로운 기상 현상이 일어나는 스펙터클한 풍경과 결합하곤 했다. 그래서 그의 그림들은 마치 아이맥스 스크린으로 보는 판타지 영화의 한 장면 같은데, 〈맥베스〉그림2 역시 예외가 아니다.

거대한 황야의 장관 속에 스코틀랜드 전통 의상 킬트Kilt를 입은 맥베스와 동료 무장 뱅코우가 조그맣게 등장한다. 마녀들은 이미 예언을 마치고 그림 위쪽에서 한 줄기 번개와 함께 사라지는 중이다. 맥베스는 물론 뱅코우까지 놀라서 팔을 들어올리고 있다. 뱅코우는 마녀들로부터 왕은 못되나 자손이 왕이 될 거라는 예언을 들었다. 그림 전체를 뒤흔들며 위협적으로 몰려오는 폭풍우는 마녀들의 예언으로 인한 맥베스의 혼란과 솟아오르는 어두운 야심, 그리고 그 야심이 불러올 재앙을 상징한다.

곧 덩컨왕의 사자使者들이 와서 왕이 맥베스의 전공戰功을 기려 코더의 영주로 봉했다고 알린다. 맥베스가 마녀들의 말이 맞았다고 감탄하자 뱅코우가 경고한다. "흔히 암흑의 앞잡이들은, 우리를 해치기 위해, 하찮은 일에는 진실을 말해 우리 마음을 사고, 가장 중대한 순간에는 배신하지요." 이것은 오늘날에도 경계해야 할 사기꾼의 전형적인 수법이다. 그러나 이미 마녀들의 휘황찬란한 예언에 잠재된 야심이 끓어오르기 시작한 맥베스에게는 그

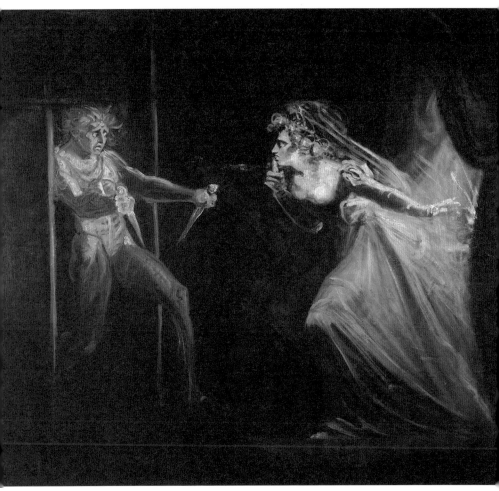

그림3 헨리 퓨셀리, 〈단검을 잡는 맥베스 부인〉, 1812년, 캔버스에 유채, 101.6×127cm, 런던 : 테이트 브리튼

경고가 들리지 않았다.

덩컨왕이 장남 맬컴을 태자에 봉하자, 맥베스는 예언이 틀렸다고 생각하기는커녕 반역을 감행하라는 계시로 해석한다. 게다가 마침 왕이 맥베스의 성을 방문해 하루 묵겠다고 하니, 운명이 시해弑害의 기회를 주는 것이라고 생각한다. 막연한 예언에 발동한 탐욕 때문에, 예언을 자기 좋을 대로 해석해 결국 비극이 일어나게 되는 것이다.

왕이 성에 도착했을 때, 맥베스는 최후의 올바른 조언자인 자기 양심良心의 속삭임을 듣고 잠시 망설였다. 그러나 맥베스 못지않게 검은 야심으로 가득한 부인의 교사敎唆로 다시 결심을 굳힌다. 결국 그는 잠든 덩컨왕을 한밤중에 시해한다.

스위스에서 태어나 영국에서 활동한 헨리 퓨셀리Henry Fuseli, 1741~1825의 작품그림3은 시해를 마치고 나오는 맥베스와 그를 맞이하는 부인을 묘사한 것이다. 다른 모두가 잠든 밤의 암흑 속에서 깨어 있는 단둘, 이 살인 공모자들은 머리부터 발끝까지 유령처럼 창백하나. 맥베스의 손과 그 손에 들린 빈 검만이 그가 살해한 왕의 피로 붉다. 퓨셀리는 셰익스피어의 여러 작품을 화폭에 담았는데, 그중에서도 음울하고 섬뜩한 환영이 자주 등장하는 『맥베스』는 그의 기괴하고 몽환적인 화풍과 잘 맞아떨어져 매력적인 작품들을 탄생시켰다.

비틀거리며 왕의 침소를 나온 맥베스는 초조하게 기다리고 있던 부인에게 이렇게 말한다. "이런 외침을 들은 것 같았소. '더 이상 잠을 못 잔다! 맥베스는 잠을 죽였다!'라고." 그러고는 피로 물든 자기 손을 바라보며 그 유명한 독백을 한다.

"넵튠*의 대양이라면 이 피를 내 손에서 깨끗이 씻어낼 수 있을까? 아니다,

오히려 이 내 손이 광대한 바다를 물들여 푸른 물을 붉게 바꾸리라."

아침이 되어 덩컨왕을 깨우러 간 신하들이 그가 시해된 것을 발견했다. 맬컴 태자와 그의 동생은 신하들이 공모했다고 생각하고 급히 국외로 피신한다. 그러자 혐의는 왕자들에게 돌아가고, 그들을 제외한 가장 가까운 친척인 맥베스가 왕으로 추대된다.

하지만 소원대로 왕과 왕비가 된 맥베스 부부는 불안과 허무감에 시달린다. 맥베스는 이게 다 뱅코우의 자손이 왕이 된다는 예언 때문이라고 생각한다. 저지른 범죄에 대한 불안으로 병든 영혼은 예언을 광신하게 되고, 그것이 또 다른 죄악을 불러온다. 맥베스는 "악惡으로 시작한 일은 악으로 강해져야 하는 법"이라며 자객을 보내 뱅코우를 암살한다.

곧이어 열린 연회에 벌어지는 일도 화가들이 즐겨 그린 장면 중 하나다. 그중 빅토리아시대 화가 스티븐 레이드Stephen Reid, 1873~1948의 작품그림4을 보자. 맥베스는 연회장 가운데 있는 자신의 빈 의자를 보며 비틀거린다. 주위 신하들은 영문을 모른 채 몇몇은 의아하게, 몇몇은 걱정스럽게 그를 쳐다본다. 맥베스의 눈에는 그 의자에 앉아 노려보는 피로 얼룩진 뱅코우의 유령이 보인다. 맥베스 부인은 한 손으로는 맥베스를 부축하고 다른 손으로는 잔을 들어올리며 신하들의 주의를 돌리려고 애쓰는 중이다.

유령이 사라진 후 맥베스는 이렇게 중얼거린다.

"인도적인 법률이 생겨서 사회를 정화하기 전인 옛날에는 피가 많이 흘렀지.

* 바다의 신.

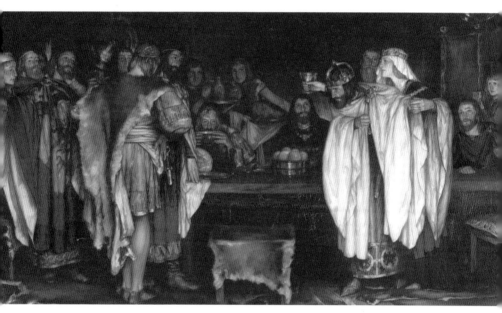

그림4 스티븐 레이드, 〈맥베스〉, 연도 미상, 캔버스에 유채, 99×183.5cm, 개인 소장

(…) 그런데, 그때는 골이 터지면 사람은 죽고 그것으로 끝이었어. 그러나 지금은 정수리에 스무 군데나 치명상을 입고도 다시 일어나 사람을 의자에서 밀어내다니, 이것이 살인보다 더욱 괴이하단 말이다."

이 대사를 통해 셰익스피어는 선과 악을 구별하는 양심과 죄의식이 태초부터 있었던 것이 아니라 인간 사회의 합의와 제도에 의해 형성된 것이라고 말하고 있다. 살인자의 죄의식이 희생자의 유령을 불러내는 법. 죄의식이 없던 시대에는 유령도 없었던 것이다. 맥베스는 그 사실을 의식하며 죄의식을 떨쳐버리려 하지만 이미 형성된 양심의 굴레에서 빠져나오지 못한다.

맥베스는 철저히 악마가 되지도 못하고, 악행으로의 유혹을 뿌리치고 스스로 죗값을 치르지도 못한다. 어찌 보면 연약한 인간이다. 그러한 자신을 분석하는 지성도 갖추었으나 극복하지는 못한다. 정도의 차이는 있지만 인간이면 그런 속성이 없지 않기에, 이런 맥베스를 용납할 수는 없으나 이해하기 어렵지 않다. 연약한 인간은 끊임없이 불안에 시달리며 계속 예언을 갈구하기 마련이다.

그래서 맥베스는 다시 마녀들을 찾아간다. 마녀들은 커다란 가마솥에 옴두꺼비, 독사의 갈라진 혀, 사형수가 교수대에서 흘린 기름땀 등 괴이한 재료를 넣어 끓인다. 그러자 솥 속에서 환영들이 나타난다. 퓨셀리는 이 장면을 원작의 묘사에 걸맞게 음침하고 그로테스크하게 그려냈다.그림5

첫째 환영은 투구를 쓴 머리인데, 반항적인 영주 맥더프Macduff를 조심하라고 말한다. 이어서 둘째 환영인 피투성이 갓난아이가 "여자가 낳은 자는 아무도 맥베스를 해칠 수 없다"라고 말한다. 셋째 환영은 나뭇가지를 들고 왕관을 쓴 소년으로, "맥베스는 결코 정복되지 않으리라, 버넘의 큰 숲이 움직이지

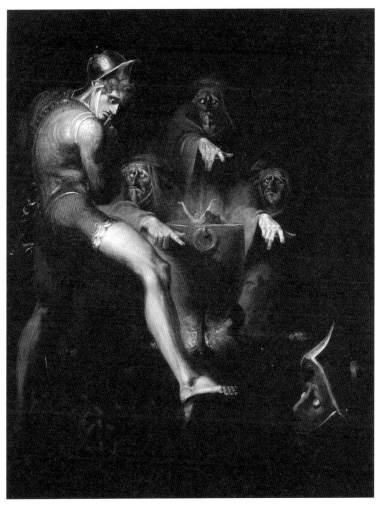

그림5 헨리 퓨셀리, 〈투구 쓴 머리의 환영에게서 조언을 듣는 맥베스〉,
1793년, 캔버스에 유채, 167.7×134.3cm, 워싱턴DC : 폴저 셰익스피어 도서관

않는 한"이라고 말한다. 맥베스는 "유쾌한 예언이다!" 하고 외친다.

하지만 맬컴 왕자와 맥더프가 이끄는 반란군이 쳐들어오자 전황은 맥베스에게 불리하게 돌아간다. 그를 진심으로 따른 적이 없던 신하들도 하나 둘 반란군 편에 가담한다. 설상가상으로 유일한 동지였던 맥베스 부인이 죄의식에 시달리다 미쳐서 목숨을 끊는다. 극한의 상황에 몰린 맥베스는 도리어 덤덤하다.

> "왕비도 언젠가는 죽어야 했겠지. (⋯) 인생은 걸어 다니는 그림자에 불과한
> 것, 무대 위에서 자기가 맡은 시간 동안 흥을 내고 안달하다 그것이 지나면
> 잊혀지는 불쌍한 배우에 불과하다. 그것은 백치가 지껄이는 이야기처럼 소
> 리와 분노*로 가득 차 있지만 아무런 의미도 없는 것."

이때 맥베스에게 경악할 보고가 올라온다. 버넘의 숲이 움직인다는 것이다. 이것은 사실 맬컴의 반란군이 나뭇가지로 위장한 채 이동하는 모습이 그렇게 보인 것이었다. 그래도 예언에 대한 집착을 버리지 못한 맥베스는 자신은 여자가 낳은 자에겐 지지 않는다고 외친다. 그러자 맥더프가 비웃으며 자신은 달이 차기 전에 어머니의 배를 가르고 나왔다고 말하고 맥베스를 죽인다.

그러니까 마녀의 가마솥에서 나왔던 피투성이 갓난아이의 환영은 제왕 절개로 태어난 맥더프였고 나뭇가지를 들고 왕관을 쓴 소년의 환영은 맬컴 왕자를 뜻하는 것이었다. 즉 가마솥 환영들은 말로는 맥베스를 안심시키면서도 이미지로는 예언의 참모습을 보여준 것이다. 마치 마녀들이 가마솥 속에

* 이 독백의 "소리와 분노"는 훗날 20세기 미국 작가 윌리엄 포크너의 유명한 소설 제목이 된다.

넣은 독사의 두 갈래로 갈라진 혓바닥처럼.

이처럼 예언이라는 것은 고대 그리스 델포이 신전의 애매모호한 예언부터 시작해서 언제나 이중·삼중적 해석이 가능하며, 그것에 매달리는 인간을 농락하곤 한다. 그런 예언에 놀아나며 악행을 거듭하는 맥베스의 모습은 너무나 '인간적'이다. 그래서 쉽게 욕하거나 비웃게 되지도, 그렇다고 감싸게 되지도 않는다. 마치 우리 내면의 어두운 일부를 관찰하듯 묵묵히 바라보게 될 뿐이다. 그 응시는 결코 지루하지 않다. 셰익스피어의 4대 비극 중에서 가장 짧고, 짧은 만큼 맥베스는 스스로의 파멸로 박력 있게 질주한다. 그리고 마침내 그가 최후를 맞을 때 마치 우리 내면의 암흑을 끌어내 처형하는 것과 같은 기이한 카타르시스를 느끼게 된다.

맥베스 부인에 대하여

미국 출신의 인기 초상화가 존 싱어 사전트가 그린 맥베스 부인을 연기하는 엘렌 테리Alice Ellen Terry, 1847~1928를 보라. 그녀는 전설적 배우라는 명성에 걸맞게 맥베스 부인에 완전 동화된 모습이다. 중세풍의 어두운 녹색 의상에 풍성한 붉은 머리카락을 길게 땋아 늘어뜨리고 황홀경에 빠져 그토록 갈구하던 찬란한 왕관을 머리 위로 치켜들고 있다. 그 모습은 사악한 광기가 풍기면서도 장려하고 매혹적이다. 사전트 특유의 시원스러우면서도 우아한 필치가 그림에 힘을 불어넣는다.

맥베스 부인은 맥베스만큼이나 흥미로운 인물로 평론가들의 주목을 받아왔다. 맥베스가 덩컨왕을 시해하고 죄의식에 몸을 떨자 맥베스 부인은 그렇게 심각하게 생각하면 미치게 될 거라며 달랜다. 그러나 정작 막판에서 미친 쪽은 부인이었다. 행동형 인간인 맥베스 부인은 맥베스보다 결단이 빠른 반면 생각이 단순해서 사후에 자신을 덮칠 불안과 죄의식의 무게를 예상치 못했던 것이다.

이러한 맥베스 부인에 대한 재해석도 다양하다. 중세 일본으로 배경을 옮긴 구로사와 아키라 감독의 영화 〈거미집의 성〉(1957)에서 맥베스 부인은 시종일관 가면 같은 얼굴을 하고 맥베스를 악으로 내모는, 인간이라기보다는 악마 같은 존재로 등장한다. 반면 한태숙 연출의 연극 〈레이디 맥베스〉에서는 죄를 범할 수밖에 없었던 복잡한 심리의 한 인간이자 극의 주인공으로 등장한다.

하얀 눈 속, 검은 점의 눈물

윌리엄 블레이크의 「굴뚝 청소부The Chimney Sweeper」(1794)

추운 겨울에 벽난로 그림은 무척 유혹적이다. 특히 구스타프 클림트Gustav Klimt, 1862~1918의 〈벽난로 곁의 숙녀〉그림1처럼 벽난로 불의 발그레한 빛과 온기가 주변 공기로 은은히 퍼져나가고 있는 그림은 말이다.

이 그림은 클림트가 특유의 황금빛 패턴과 아르누보Art Nouveau적인 우아하고 율동적인 선묘에 집중하기 전의 작품이다. 초기에 그는 이렇게 채도가 낮고 윤곽이 희미해 몽환적인 분위기가 감도는 작품을 내놓았다. 왼편의 붉은 불빛과 안락의자에 몸을 파묻은 여인의 자세와 감은 눈을 보고 있으면 기분 좋은 따스함과 몽롱함의 기운이 그림 밖으로까지 퍼지는 것 같다.

그런데, 겨울철의 로망인 유럽 벽난로는 이른바 3D(dirty, dangerous and demeaning — 더럽고, 위험하고, 위신 없는) 노동과 떼려야 뗄 수 없는 관계였다. 벽난로에는 굴뚝이 연결돼 있고, 불이 잘 타오르려면 굴뚝의 재와 그을음을 제때제때 청소해야 했다. 그래서 굴뚝 청소부라는 직업이 있었고 그들은 종종 그림에 등장했다.

그중 이탈리아 화가 안젤로 잉가니Angelo Inganni, 1807~1880의 작품그림2을 보

그림1 구스타프 클림트, 〈벽난로 곁의 숙녀〉, 1897년, 캔버스에 유채, 41×66cm, 빈 : 벨베데레 궁전 미술관

자. 차가운 하얀 눈발과 대조적으로 온통 검댕을 뒤집어쓰고 있는 굴뚝 청소부가 어린아이인 것을 볼 수 있다. 굴뚝 청소부 같은 3D 업종에 어린아이라니! 이 작가의 모델이 특이했던 것일까, 아니면 이탈리아가 특이했던 것일까? 어느 쪽도 아니다. 19세기 유럽에서 어린 굴뚝 청소부는 일반적인 현상이었다.

그러니 현대 서구 선진국의 아동복지도 하루아침에 이루어지지 않은 것임을 알 수 있다. 특히 산업혁명기 영국은 아동노동으로 악명 높았다. 그래서 영국의 시인 겸 화가 윌리엄 블레이크는 굴뚝 청소부 아이들에 대한 연민과 사회에 대한 분노를 담아 시를 쓰고 삽화를 그렸다.그림3

블레이크가 직접 개발한 독특한 채색 판화 기법으로 글과 그림을 함께 찍어낸 시집 『순수와 경험의 노래Songs of Innocence and Experience』(1794)에는 「굴뚝 청소부」라는 제목의 시가 두 편 실려 있다. 하나는 제1부 '순수의 노래'에 있

그림2 안젤로 잉가니, 〈굴뚝 청소부〉, 1870년,
캔버스에 유채, 40.5×33cm, 개인 소장

고 나머지 하나는 제2부 '경험의 노래'에 있다. '순수의 노래' 버전 「굴뚝 청소부」는 이렇게 시작한다.

내 어머니는 돌아가셨죠, 내가 아주 어릴 때.
내 아버지는 나를 팔았죠, 아직 내 혀가
'weep!' 'weep!' 'weep!' 'weep!'라고 제대로 외치지도 못할 때.
그래서 나는 여러분의 굴뚝을 청소하고 검댕 속에서 잠든답니다.

블레이크가 살던 시대, 급격한 산업화와 도시화 속에서 수많은 소작농과 영세농민이 경작할 땅을 잃고 상경해 도시 빈민이 되었다. 그 중 자식 부양을 감당하지 못해 아이를 버리는 이들이 적지 않았다고 한다. 이런 아이들을 모아서 각종 노동이나 소매치기 같은 범죄를 시키는 악질 앵벌이 조직도 많았

그림3 윌리엄 블레이크, 「굴뚝 청소부」(1794) 시와 삽화, 채색 판화

그림4 프란스 빌헬름 오델마르크, 〈굴뚝 청소부〉, 1880년, 캔버스에 유채, 58.4x48.3cm, 개인 소장

다. 런던의 어두운 빈민가와 위선적인 빈민 구제 기관의 실태를 고발한 찰스 디킨스의 장편소설 『올리버 트위스트Oliver Twist』(1838)에도 그런 앵벌이 조직이 등장한다.

블레이크의 시 속 화자는 조직에 팔린 아이다. 이런 아이들은 불과 대여섯 살의 나이에 굴뚝으로 내몰렸다. 어린아이의 작은 몸집이 좁은 굴뚝을 드나들기에 알맞다는 이유에서였다.

위 시구에서 "weep!"는 굴뚝 청소부들이 거리를 돌아다니면서 고객을 찾으며 외치는 말 "sweep!(청소하세요!)"의 잘못된 발음이다. 시의 화자가 아직 발음도 서툰 혀 짧은 아이임을 암시한다. 게다가 "weep"는 영어로 "울다"라는 뜻이라서 묘한 여운을 남긴다. 더욱 슬픈 시구가 이어진다.

톰 대커란 애가 있는데요, 양털처럼 곱슬곱슬한 머리가

빡빡 밀렸을 때 걔는 울었어요. 그래서 난 말했죠,

"쉿, 톰! 신경쓰지 마, 머리칼이 없으면

　검댕이 네 하얀 머리칼을 더럽힐 수 없으니 좋잖아."

　굴뚝 청소 조직에서 아이의 머리칼에 그을음이 계속 엉겨 붙으면 골치가 아파지니 아예 밀어버린 모양이다. 머릿속에 그려보면 그려볼수록 잔인한 장면이다. 그러나 이것은 굴뚝 청소부 아이들이 처한 참혹한 상황 중 일부에 불과했다. 아이들은 종종 열기가 채 식지 않은 굴뚝에 들어가야 해서 화상을 입었다. 연기에 질식하거나 발을 헛디뎌 추락해 숨지기도 했다. 이런 사고를 당하지 않더라도, 일을 하며 계속 들이마셔야 했던 잿가루 때문에 나중에 무서운 병에 걸리기 일쑤였다.

　블레이크의 삽화나 스웨덴 화가 프란스 빌헬름 오델마르크Frans Wilhelm Odelmark, 1849~1937의 작품그림4에서 굴뚝 청소부는 하얀 풍경 속에 검은 점처럼 나타난다. 특히 오델마르크의 그림을 보면, 하얀 눈에 붉은 석양을 받아 더 아름답고 낭만적으로 보이는 도시 정경 속에 시커먼 굴뚝 청소부는 하나의 오점汚點처럼 보인다. 그러나 진실은, 이처럼 검댕을 뒤집어쓴 존재들이 이 도시의 아름다움을 지탱하고 있는 것이다. 그런데도 도시는 그들의 비참한 상황을 저 싸늘한 하얀 눈처럼 무심하게 묵인하고 있다.

　다시 시로 돌아가서, 그날 밤 꼬마 톰은 꿈을 꾼다. 수천 명의 굴뚝 청소부가 검은 관 속에 갇혀 있는데, 천사가 와서 그들을 해방시켜 주는 꿈이다. 그들은 모두 검댕을 씻어내고 푸른 들판에서 즐겁게 논다. 천사는 착한 아이가 되면 언제나 기쁨이 넘칠 것이라고 말해준다. 곧 꿈은 끝나고 톰과 다른 청소부들은 일어난다. 화자가 이런 말을 하며 시는 끝난다.

　우린 가방과 솔을 챙겨 일하러 갔답니다.

비록 아침은 차가웠지만 톰은 행복하고 따뜻했어요.

모두들 자기 임무를 다하면 해를 두려워할 필요가 없는 거예요.

마지막 부분이 심히 거슬리는 이들이 많을 것이다. 그러면 이런 학대와 착취를 그냥 받아들이는 "착한 아이"가 되어 천국의 보상이나 기대하란 말인가? 그러나 이것은 결코 시인의 결론이 아니다. 이 시는 '순수의 노래' 버전이라는 것을 명심해야 한다. 시인은 낙천적인 아이의 천진난만한 목소리를 통해 그 아이의 부당하고 처참한 처지가 더 생생히 드러나게 아이러니의 방법을 쓴 것이다. 시인의 사회 비판은 제2부 '경험의 노래' 버전 「굴뚝 청소부」에 잘 나타난다.

> 눈 속의 작은 검은 것
>
> 비통한 음으로 "weep!" "weep!" 외치네
>
> "네 아버지 어머니는 어디 계시니? 말해 봐라"
>
> "두 분 다 교회에 기도하러 가셨어요.
>
> (…)
>
> 내가 행복해하고 춤추고 노래하니
>
> 그분들은 내게 아무 상처 입히지 않았다 생각해요.
>
> 그래서 신과 성직자와 왕을 찬양하러 가셨답니다.
>
> 우리의 비참함으로 천국을 이루는 그분들을."

마지막 연에서 가혹한 아동노동을 해결하지 못하는 종교·정치 지도자들(시 속의 "성직자와 왕"), 또 어리석고 무책임한 "아버지 어머니"가 대표하는 모든 어른에 대한 블레이크의 격렬한 분노가 드러난다.

심지어 블레이크는 "신" 또한 문제로 삼았다. 그러나 그가 무신론자였던 것은 아니다. 기이한 상상력을 지닌 신비주의자였던 시인은 성경에서 비롯된 자신의 환영을 통해 신을 접하곤 했다. 다만 그는 '경험의 노래'의 다른 시에서 말한 것처럼 빈민에게 "술집만큼도 따뜻하지 못한" 당대 교회의 무관심과 위선을 혐오했다. 그리고 그런 교회가 가르치는 차갑고 전제적인 신의 모습을 거부했다.

블레이크 외에 많은 문인들이 산업혁명기 아동노동의 문제를 강렬한 작품으로 고발했다. 생각해보면 우리가 너무나 잘 아는 안데르센의 아름답고 슬픈 동화 『성냥팔이 소녀Den Lille Pige med Svovlstikkerne』(1845)도 그런 이야기가 아닌가.그림5 훗날 아동노동이 금지되고 다수의 유럽 국가들이 강력한 아동복지 제도를 갖추게 된 데에는 이런 문학작품들이 한몫했을 것이다.

그림5 앤 앤더슨, 『성냥팔이 소녀』(1934) 삽화

윌리엄 블레이크
William Blake, 1757~1827

블레이크는 자신의 작품 '순수의 노래'와 '경험의 노래'가 인간 영혼의 두 상반된 상태를 나타내며 짝을 이룬다고 했다. '순수의 노래'의 시들은 대개 밝고 낙관적이고 천진한 아이 같은 시각에서 전개된다. 반면에 '경험의 노래'의 시들은 어둡고 회의적이고 반항적인 어른의 시각에서 전개된다. 블레이크의 대표작이며 몰아치는 힘이 돋보이는 탐미적 시 「호랑이The Tyger」와 「병든 장미The Sick Rose」는 모두 '경험의 노래'에 수록된 것이다. 블레이크는 이렇게 인간과 세계의 양면적 속성을 대비하고 그 조화와 평형을 추구하는 것을 좋아했다. 이것이 그의 그림에도 반영되어서 그의 수채화와 판화는 기이하게도 매우 영적인 동시에 매우 관능적이다. 토머스 해리스의 현대 소설 '한니발'시리즈 중 『레드 드래곤Red Dragon』(1981)에 영감을 준 블레이크의 대표작 〈거대한 붉은 용과 태양을 입은 여인〉에 그런 특성이 극명하게 드러난다.

입센과 뭉크가 본
일상과 사회의 불안과 비명

헨리크 입센의 「유령Gengangere」(1881)

"뭉크 씨도 내가 체험한 걸 겪게 될 겁니다. 적이 많아질수록 친구도 많아진다는 걸!"

1895년, 에드바르 뭉크Edvard Munch, 1863~1944의 전시회를 방문한 헨리크 입센이 뭉크에게 해준 말이다. 혹평으로 난타당하던 30대 초반 화가 뭉크에게 60대 후반 대大극작가의 말은 크나큰 힘과 영감이 되었을 것이다. 그림 〈절규〉(1893)그림1와 희곡 「인형의 집」(1879)으로 '현대성'의 아이콘이 된 두 노르웨이 거장의 인연은 이때부터다.

입센은 젊은 뭉크에게서 자신과의 어떤 공통점을 보았을까? 그것은 아마도 삶과 세계에 깃든 '어둡고 불편한 진실', 그것의 '숨김 없는 노출'이었을 것이다. 입센의 희곡이 그랬다. 특히 그의 대표작 「인형의 집Et dukkehjem」과 「유령」은 '위선적 평화를 유지하는 가정은 진실을 밝히고 해체하는 게 낫다'는 명제—심지어 21세기에도 반대자들이 있는 명제—를 보수적인 19세기 사회에 과감히 던져 엄청난 물의와 비난을 초래한 바 있었다.

그 전시회 이후 뭉크는 입센의 초상화를 여럿 그렸다. 그중 하나그림2를 보

그림1 에드바르 뭉크, 〈절규〉,
1893년, 마분지에 유채, 템페라,
파스텔, 91×73.5cm, 오슬로 :
국립미술관

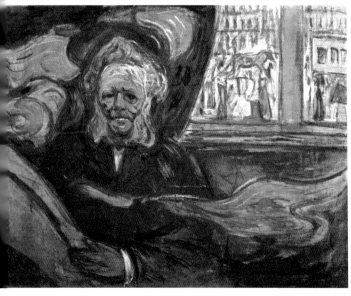

그림2 에드바르 뭉크, 〈그랑 카페의
입센〉, 1908년, 캔버스에 유채, 115×
180.5cm, 오슬로 : 뭉크 미술관

면 입센은 그가 평소에 즐겨 앉던 카페에 앉아 신문을 들고 신비한 안개 같은 담배 연기에 둘러싸여 선지자의 얼굴로 관람자를 꿰뚫어보고 있다.

사실 뭉크 전시회에서의 만남이 두 사람의 첫 만남은 아니었다. 뭉크는 입센의 작품 「유령」의 열렬한 팬이어서 전시회 훨씬 전에 입센의 집에 인사를 하러 간 적도 있었다. 1884년 뭉크가 친구에게 보낸 편지를 보면, 어느 미술 전시를 평하면서 "그중 어떤 그림도 입센 드라마의 몇 페이지만큼도 인상적이지 못하더라"라고 쓴 구절이 보인다. 또 뭉크가 「유령」의 주인공 오스왈드Oswald를 언급한 노트와 편지도 여럿 남아 있다.

뭉크는 오스왈드를 자신과 거의 동일시하고 있었다. 오스왈드는 뭉크처럼 화가이고, 태아 때부터 아버지의 방탕으로 인한 성병에 감염된 불운한 인물이다. 뭉크는 자기 가문의 육체적·정신적 병력이 자신에게 이어질 것이라는 불안과 공포에 시달리고 있어서 오스왈드가 남 같지 않았던 것이다. 뭉크의 어머니는 그가 다섯 살 때 폐결핵으로 세상을 떠났고 한 살 위의 누나도 그가 열네 살 때 폐결핵으로 요절했다. 그리고 아버지 쪽은 정신적으로 불안정했다.

뭉크의 죽은 누나는 그의 그림에 '유령'처럼 반복해서 출몰하며 그의 작품 세계 전반을 영적으로 지배하는 존재다. 누나가 등장한 대표 초기작 〈아픈 아이〉그림3에 대해서 뭉크는 이렇게 설명했다. 입센의 「유령」 속 오스왈드처럼 자신도, 또 자신의 죽은 가족도 "의자에 앉아 태양을 갈구했다"고.

〈아픈 아이〉를 기점으로 뭉크의 작품 세계는 사실적인 묘사에서 벗어나, 내면의 감정을 강렬한 색채와 형태의 비틀림으로 표출해 시각화하는 표현주의Expressionism의 세계로 들어가게 된다. 그 절정이 너무나도 유명한 〈절규〉다. 이 그림을 설명해주는 실마리로 작가의 1892년 일기에 있는 구절이 많이 회자된다.

그림3 에드바르 뭉크, 〈아픈 아이〉, 1885~1886년,
캔버스에 유채, 120×118.5cm, 오슬로 : 국립미술관

"나는 두 친구와 함께 길을 따라 걷고 있었다. 해가 지고 있었다. 나는 우울
함이 밀려오는 것을 느꼈다. 갑자기 하늘이 핏빛으로 변했다. 나는 멈춰 서
서 난간에 몸을 기댔다. 극도로 피곤해져서, 불타는 구름이 피와 칼과 같은
형태로 짙은 푸른색의 피오르와 도시 위에 걸려 있는 것을 바라보면서. 내
친구들은 계속 걸었다. 나는 그대로 서 있었다. 불안으로 몸을 떨며. 그 순간
거대한, 무한한 비명이 자연을 꿰뚫는 것을 느꼈다."

이 그림의 노르웨이어 원제는 'Skrik'고 영어로는 흔히 'Scream'으로 번역
된다. 이것은 아주 날카로운 비명 같은 외침, 우리말 의성어로 치자면 "끼야
악" 같은 소리 지름을 의미한다. 그러니 '절규'라는 번역은 정확하지 않다. 절
규는 더 시적이고 위엄 있으며 비교적 절제된, 그래서 형태로는 뭔가 더 뭉툭
한 느낌, 색깔로는 어둡게 가라앉은 느낌을 주는 외침이다.

하지만 뭉크가 그림으로 나타내고자 한 것은 그런 외침이 아니다. 그것은
저녁놀 지는 하늘을 아름다운 붉은 금빛 대신 선홍색 "핏빛"으로 보이게 하
는 "칼" 같은 내면의 외침이다. 나를 찢고 튀어나와 "자연을 꿰뚫는", 그렇게

그림4 에드바르 뭉크, 〈유전〉, 1898년, 캔버스에 유채, 141×120cm, 오슬로 : 뭉크 미술관

자연 전체를 메아리쳐서 다시 내 고막을 찢는 외침, 더 동물적이고 극한의 공포와 패닉과 고통을 드러내는 아주 날카로운 외침이다. 그러니 '비명'으로 번역하는 게 더 낫지 않을까.

한편, 역시 표현주의적인 〈유전〉(1898)그림4은 입센의 「유령」과 한층 더 밀접한 작품이다. 검은 옷의 여인이 소름 끼치도록 하얀 아기를 무릎에 안고 울고 있다. 아기의 창백한 몸에는 붉은 반점이 가득하고 그 비쩍 마른 몸과 퀭한 눈은 아기라기보다 늙어서 쪼그라든 것처럼, 미라처럼 보인다. 무시무시하면서 참담하게 슬픈 이 존재는 그림의 다른 제목대로 '매독에 걸린 아이'다. 「유령」의 오스왈드처럼 아무 죄도 없는데 아비의 음탕함의 대가를 아들이 받은 것이다.

「유령」은 구체적으로 어떤 이야기인가. 「유령」을 알기 위해서는 먼저 입센의 대표작 「인형의 집」을 알아야 한다. 둘은 관련되어 있으니까.

「인형의 집」에서 주인공 노라는 신혼 시절 남편이 위독했을 때 대금업자에게 급히 돈을 빌려 요양비를 마련했다. 그 뒤 남편 몰래 부업을 하면서 이 돈을 갚아나가고 있다. 노라는 이 일을 스스로 대견하게 여기지만, 자신을 귀여운 어린애로만 생각하는 남편이 자존심 상할까 봐 말하지 못한다.

그런데 당시 노라가 이미 사망한 친정아버지를 보증인으로 세웠던 일로 대금업자가 남편을 협박하면서 남편도 이 일을 알게 된다. 그는 노라가 철없는 짓을 해 자신의 명예를 더럽혔다며 욕을 퍼붓는다. 노라는 환멸에 빠진다.

나중에 노라 친구의 도움으로 대금업자가 협박을 철회하자 남편은 아무 일 없었던 듯 다시 전과 같은 화목한 일상으로 돌아가려 한다. 그러나 노라의 생각은 다르다. 그녀는 남편에게 "나는 그간 당신의 인형에 불과했어"라고 말하고 집을 나간다. 남편이 아내와 어머니로서의 의무를 요구하며 말리자 "나는 그 전에 한 인간으로서, 나 자신에 대한 의무를 다 해야겠어요"라고 대답한다.

188

이 작품은 처음 나왔을 때 충격 그 자체였다. 민주주의와 평등을 입에 달고 살던 당대의 남성 지식인들도 그것을 가정과 부부 관계에 적용하는 것은 대부분 원치 않았던 것이다. (심지어 지금도 적지 않은 사람들이 그렇지 않은가?) 바로 이 때문에 지금껏 입센이 참다운 진보주의자로 평가받는 것이다.

하지만 당시 입센은 가정 파괴를 부추긴다는 비난을 엄청나게 받았다. 그러자 투사 기질이 있는 입센은 더 '센' 후속작을 내놓았다. '억지로라도 가정을 지키기만 하면 만사형통인 줄 알아?'라는 주제를 담은 희곡, 바로 「유령」이다.

주인공 알빙 부인은 남편 알빙 대위의 사망 10주기를 맞아 그를 기념하는 고아원의 개관을 앞두고 있다. 파리에서 화가로 활동하는 아들 오스왈드도 오랜만에 집에 오고, 고아원 행정 일을 맡아볼 오랜 친구 만데르스 목사도 방문한다. 그러나 축하 분위기로 넘쳐야 할 집이 어째 음산하고 불길하다. 불편한 진실은 서서히 이들의 대화를 통해 드러난다.

사실 알빙 부인은 결혼 1년 만에 집을 뛰쳐나갔었다. 결혼 전부터 시작된 알빙 대위의 방탕이 결혼 후에도 계속됐기 때문이다. 그러나 그녀는 목사의 선득으로 집으로 돌아갔고, 그 뒤 오스왈드가 태어났다. 알빙 대위는 지역의 자선가로 존경을 받았다. 그래서 목사는 자기 덕에 모든 게 잘 됐다고 생각한다.

그러나 실상은 달랐다고 알빙 부인이 고백한다. 남편은 죽는 날까지 난봉꾼이었고 결국 죽은 것도 성병 때문이었다고. 오스왈드를 일찍부터 외국에 보낸 것도, 남편의 이름으로 부인이 자선 활동을 한 것도, 지금 고아원을 여는 것도, 모두 그의 본모습을 감추기 위해서였다고. "평생 내 아이에게 아버지가 어떤 사람인지 숨기기 위해 죽기 살기로 싸워야 했어요."

목사는 그것 또한 잘 한 일이라고 주장하지만 알빙 부인은 확신이 없으며 불안에 싸여 있다. 결국 환부가 곪아터진다. 오스왈드와 하녀 레지네가 연애하는 기색을 보이자 알빙 부인은 레지네가 사실 알빙 대위의 사생아, 즉 오스

그림5 에드바르 뭉크, 〈헨리크 입센의 '유령'의 장면〉, 1906년, 캔버스에 템페라, 61×99.5cm, 바젤 미술관

왈드의 배다른 누이임을 밝혀야 할 기로에 놓인다. 게다가 오스왈드는 집에 오기 전 치명적인 뇌 질환 발작이 있었음을 고백한다. 의사는 그것이 부친의 성병 때문에 선천적으로 얻은 병이라고 말해주지만, 알빙 부인의 말만 믿고 자란 오스왈드는 알빙 부인의 고군분투로 부친의 본모습을 모르고 성장했기에 그 말을 믿지 않는다.

마침내 알빙 부인은 오스왈드에게도 진실을 밝힌다. 그러자 오스왈드는 자신이 두 번째 발작을 일으키는 날 완전히 정신을 놓게 될 거라며 어머니에게 안락사를 부탁한다. 그리고 동이 트는 순간 발작을 일으키며 "어머니, 태양을 주세요"라고 말한다.

성병, 출생의 비밀, 근친 연애, 안락사 등이 나오는 이 극을 보면서 요즘 한국 티브이의 막장 드라마를 떠올릴 수도 있을 것이다. 그러나 난데없이 '좋은 게 좋은 거다'라는 식의 억지 화해와 해피엔딩으로 끝나는 드라마와 달리, 이

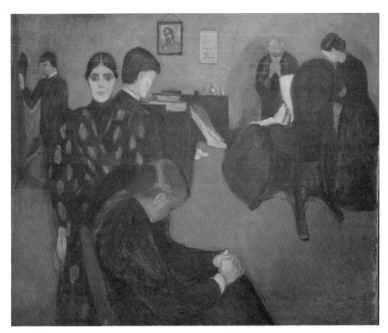

그림6 에드바르 뭉크, 〈병실에서의 죽음〉, 1895년경, 캔버스에 유채, 149.8×167.6cm, 오슬로 : 국립미술관

작품은 불편한 진실의 은폐는 더 큰 비극을 초래한다는 묵직한 메시지를 던지며 끝난다. 입센은 아마도 '좋은 게 좋은 거다'라는 말을 가장 증오했으리라.

이 연극의 제목 '유령'은 이미 죽은 알빙 대위의 악덕이 그의 아들딸 세대에 가져온 재앙인 동시에, 알빙 부인이 그 재앙을 미리 떨쳐버리지 못하게 만든 낡은 도덕관과 인습을 상징한다.

뭉크는 마침내 그가 오랫동안 열광해온 연극 〈유령〉의 미술을 맡게 됐다. 입센이 세상을 떠난 1906년의 일이었다. 당시 독일에서 활동한 유명 연출가 막스 라인하르트가 자신이 이끄는 도이체스 테아터(독일 극단)에 관객 밀착형 소극장을 오픈하면서 개관작으로 〈유령〉을 선택하고, 뭉크에게 '분위기 그림'을 주문했던 것이다. 당시 '분위기 그림'은 무대 디자인의 바탕이 됐을 뿐만 아니라 배우들에게 연기의 느낌을 지도하는 가이드라인이 되었다. 또한 연극이 시작되면 극장 로비에 전시되어 관객들이 연극의 분위기를 미리

파악할 수 있도록 돕는 설명서 구실도 했다.

뭉크는 〈유령〉의 분위기 그림을 제작하면서 입센의 대본에 나오는 묘사를 충실히 따랐다. 하지만 동시에 자신만의 독특한 시각적 언어를 이 스케치에도 구사했다. 오랫동안 그를 둘러싼 병과 죽음, 그 병과 죽음이 불러낸 불안과 공포, 상실감과 슬픔, 바로 그것들을 온몸으로 받아들여 화폭에 다시 뿜어내며 구축한 뭉크만의 시각적 언어.

뭉크가 연극 〈유령〉을 위해 제작한 분위기 그림그림5을 보면, 그의 유명한 작품 〈병실에서의 죽음〉(1895)그림6과 상당히 닮은 데가 있다. 특히 관람자를 향해 등을 돌리고 있는 커다랗고 음침한 등받이 의자가 그렇다. 〈병실에서의 죽음〉에서 그 의자는 죽은 누이가 앉은 장소다. 그리고 〈유령〉에서 그 의자는 오스발트가 "어머니, 태양을 주세요"라고 외치며 정신적 죽음을 맞이하는 장소다.

뭉크가 「인형의 집」이나 「유령」에 나타난 여성의 권리와 같은 사회적 이슈에 얼마나 공감했는지는 미지수다. 뭉크의 그림은 내면적인 데 초점이 맞추어져 있고 또 여성 혐오적 특성도 보이기 때문이다. 그러나 뭉크는 「유령」에서 진실의 은폐와 허위로 지탱되는 사회 밑을 흐르는 은밀한 공포와 참을 수 없는 불안에 깊이 공감했다. 그것은 불우한 가정에서 자란 뭉크에게도 익숙한 것이었다.

대표작 〈절규〉와 매우 닮게 그린 〈불안〉그림7을 보면, 핏빛 노을 아래 한 방향으로 걷고 있는 인물 군상의 그로테스크하고 공허한 얼굴이 흡사 유령에 씐 사람들 같다. 이 그림은 알빙 부인의 대사와 절묘하게 맞아떨어진다.

"우리는 정도의 차이가 있을 뿐 모두 다 유령이라는 생각이 들어요. 어머니 아버지로부터 받은 것만이 아니라 이미 죽어 없어진 생각들, 죽어 없어진 마음 같은 것들이 우리한테 붙어 다닌단 말이에요."

뭉크도 이런 말을 했었다. 죽은 사람들이 자기를 붙어 다니는 것 같다고.

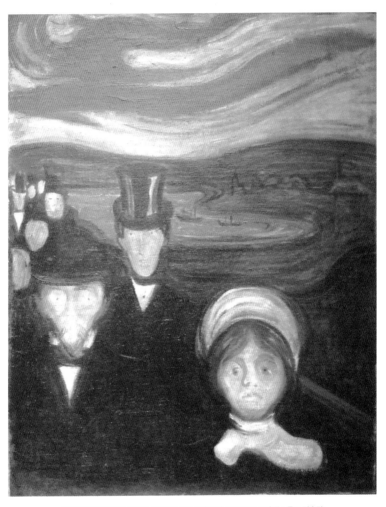

그림7 에드바르 뭉크, 〈불안〉, 1894년, 캔버스에 유채, 94×74cm, 오슬로 : 뭉크 미술관

헨리크 입센
Henrik Ibsen, 1828~1906

입센은 젊은 시절 실패를 거듭하다가 「브랑Brand(1866)」과 「페르 귄트Peer Gynt」(1867)를 발표하면서 드디어 명성을 얻었다. 그 후 사회적 이슈를 다룬 「인형의 집」과 「유령」으로 당대 가장 논쟁적인 작가이자 사실주의 근대극의 창시자가 되었다. 「유령」이 비평가와 대중에게 난타당하고, 부도덕하다는 이유로 여러 지역에서 상연이 금지되자 「민중의 적En Folkefiende」(1882)을 내놓았는데, 이 작품은 불편한 진실을 폭로하는 지식인이 어떻게 사회적으로 집단 따돌림을 당하는지에 대한 이야기다. 입센의 극은 사회적으로 민감한 이슈를 사실적으로 다루지만, 「유령」에서 보듯이 대사와 분위기는 상징적이고 시적이다. 그런 면에서 뭉크 같은 미술가에게도 많은 영감을 주었다.

박해받는 창조자와
혁명적 창조물의 명암

아이스킬로스의 『결박된 프로메테우스Promētheus Desmōtēs』(B.C. 460년대)

> "인간을 동정한 대가로 나는 이런 동정 없는 징벌을 당하고 있는 겁니다. 나
> 는 인간에게 불을 선사했소. 그로 인해 그들은 많은 기술에 통달하게 될 겁
> 니다. 나는 또 문자를 고안해 그들에게 주어 예술과 학문의 어머니인 기억이
> 되게 했지요."

고대 그리스 비극『결박된 프로메테우스』에서 최고신 제우스에 의해 제목
처럼 외딴 암벽에 쇠사슬로 묶인 프로메테우스가 한 말이다. 문명 형성에 결
정적인 "불을 선사"했다는 것, 또 "문자를 고안"했다는 그의 말에서 세종대왕
이 연상되기도 한다. 세종은 "어린 백성"을 "어여삐 여겨" 배우기 쉽고 표현영
역이 광대한 획기적인 문자, 한글을 창제했지만 관료와 유생의 격렬한 반대
로 마치 프로메테우스가 제우스의 독수리에게 간을 쪼이는 것과 같은 심적
고통을 겪었으니 말이다.

제우스는 왜 프로메테우스가 인간에게 불을 준 것에 분노했고, 최만리崔萬理
를 비롯한 조선의 문신들은 왜 세종의 한글 창제를 반대했을까? 먼저 프로메

그림1 장 델빌, 〈프로메테우스〉, 1907년, 캔버스에 유채,
500×250cm, 브뤼셀 자유 대학교

테우스의 경우를 보자.

아이스킬로스의 『결박된 프로메테우스』에 따르면 제우스는 티탄(타이탄)
신족인 아버지 크로노스를 몰아내고 권좌에 오르면서, 인간 종족도 쓸어버
리고 새로운 종족을 만들려고 했다. 티탄 신족이지만 제우스 편에 가담했던
프로메테우스는 인간을 멸하는 것에 강하게 반대했다.

제우스가 인간에게 불을 주기를 거부하자 프로메테우스는 천상의 불을 훔
쳐 인간에게 주었다. 19세기 말 상징주의 화가인 벨기에의 장 델빌Jean Delville,
1867~1953은 그 장면을 웅장하게 묘사했다.그림1 거신巨神 프로메테우스가 쳐든
불의 광채에 먹구름이 흩어지고 수많은 조그만 인간들이 그림 아래쪽 먹구

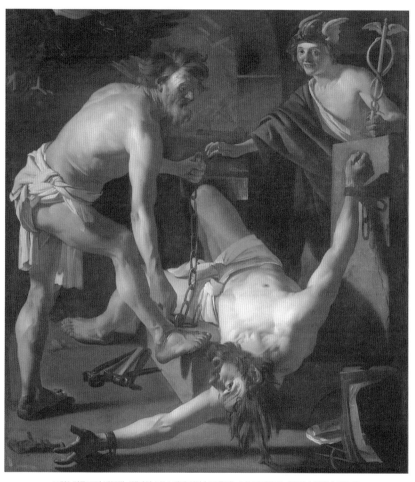

그림2 디르크 판 바부렌, 〈헤파이스토스에게 쇠사슬로 묶이는 프로메테우스〉, 1623년, 캔버스에 유채,
202×184cm, 암스테르담 : 국립박물관

름 속에서 솟아나온다. 불의 사용으로 인간이 무지몽매에서 깨어나 기술과 문명의 시대로 도약함을 상징하는 것이다.

격노한 제우스는 프로메테우스를 붙잡아 대장간의 신 헤파이스토스를 시켜 그를 코카서스(캅카스, 현재 러시아 남부 지역)의 황량한 절벽에 쇠사슬로 묶어놓았다. 연극 〈결박된 프로메테우스〉는 이 장면에서 시작한다.

바로크 시대의 네덜란드 화가 디르크 판 바부렌Dirck van Baburen, 1595~1624의 작품그림2도 이 장면을 묘사했다. 연극에서와 마찬가지로 대장장이신은 프로메테우스에 대한 측은한 심정을 드러낸다. 하지만 그는 쇠사슬을 고정하는 일을 지체할 수 없는 상황이다. 감시자가 둘이나 있기 때문이다. 하나는 그림 왼쪽 위에 있는 제우스의 신조神鳥 독수리고, 다른 하나는 그림 오른쪽에 나타난 제우스의 전령 헤르메스다. 헤르메스는 전형적인 도상圖像대로 날개 달린 모자 페타소스를 쓰고 뱀 두 마리가 감긴 지팡이 케리케이온을 들었다.

아이스킬로스의 연극에서는 헤르메스가 마지막에만 등장한다. 그 대신 제우스의 '권력'과 '폭력'을 의인화한 인물들이 대장장이신을 감시하며 재촉한다. 프로메테우스는 쇠사슬에 묶이는 동안에는 의연한 침묵을 유지한다. 하지만 묶이고 나서는 그를 위로하러 온 바다의 님프들(합창단이 연기한다)에게 지금의 괴로움과 닥쳐올 더 큰 고통에 대한 두려움을 숨김없이 털어놓는다.

이것을 염두에 두고 프랑스 낭만주의 시대에 화가였으며 일러스트레이터로 특히 이름 높았던 귀스타브 도레의 〈오케아니데스〉(바다의 님프)그림3를 보면 재미있는 것을 발견할 수 있다. 언뜻 보기에는 바다의 님프들이 노니는 흔한 모습을 담은 그림으로 보인다. 그러나 그림 속 바위섬 꼭대기를 잘 살펴보면 어렴풋하게 날개를 펼친 커다란 새와 한 인물이 보인다. 바로, 결박된 프로메테우스와 그를 위협하는 제우스의 신조 독수리다. 아이스킬로스의 희곡을 반영하고 있는 것이다.

그림3 귀스타브 도레, 〈오케아니데스〉, 1860년, 캔버스에 유채, 127×185.5cm, 개인 소장

그림4 귀스타브 모로, 〈프로메테우스〉, 1868년, 캔버스에 유채, 205×122cm, 파리 : 귀스타브 모로 박물관

프로메테우스는 자신의 공포를 솔직히 고백하면서도 제우스에게 머리 숙이지 않겠다고 다짐한다. 또한, 제우스의 운명에 관한 중대한 비밀을 절대 말해주지 않기로 한다. (그 비밀은 제우스가 바다의 여신 테티스와 결합하면 그들 사이에 태어나는 아들에게 권좌를 빼앗기리라는 것.) 그러자 헤르메스가 제우스의 메신저로서 나타나, 비밀을 말하지 않으면 매일 독수리가 와서 네 간을 쪼아먹을 것이라고 협박한다. 그의 간은 계속 다시 자랄 것이므로 순간의 죽음보다도 더 고통스러운 영원한 형벌이 되리라는 것이다. 그럼에도 불구하고 프로메테우스는 끝내 말하기를 거부한다. 결국 제우스의 진노로 천둥 번개가 치는 가운데 연극은 끝이 난다.

이러한 모습 때문에 현대에 이르기까지 프로메테우스는 선각자(그의 이름은 '먼저 생각하는 사람'이란 뜻)이자 압제에 저항하는 투사의 대표로 여겨진다. 상징주의 미술의 선구자인 프랑스의 귀스타브 모로Gustave Moreau,1826~1898의 작품그림4에서 결박된 프로메테우스는 형형한 눈빛을 잃지 않은 채 아득하게 펼쳐진 하늘과 대지를 응시한다. 그의 머리 위에는 그가 인간에게 준 선물이자 지혜의 상징인 불꽃이 타오른다. 간을 쪼러 온 독수리들조차 프로메테우스에 압도된 것처럼 보인다.

『결박된 프로메테우스』는 고대 그리스의 여러 폴리스가 참주僭主·tyrannos의 독재에서 민주정치로 이행하던 시기에 쓰였다. 그래서 참주는 제우스, 아테네의 페리클레스 같은 민주정치 지도자는 프로메테우스, 폴리스의 시민은 인간에 대입할 수 있다. 제우스가 지혜의 상징이며 기술의 시작인 불을 인간에게 주기를 거부한 것은 인간을 무력하게 만들어 저항을 예방하고 지배를 쉽게 하기 위함이었을 것이다.

세종의 경우는 프로메테우스와 조금 다르다. 그 자신이 최고 권력자였고, 한글 창제와 보급으로 관료를 통하지 않고 여론과 직접적으로 가까워짐으로

써 신권을 제한하고 왕권을 강화하며 '민중의 지지를 받는 독재자'의 지위를 굳힐 수 있었다. 마치 페리클레스가 프로메테우스 같은 민주주의 운동가로 등장해서 시민의 지지를 받는 실질적인 독재자가 되어 '지상의 제우스'라는 소리를 들은 것처럼 말이다. 그러나 한글 창제가 애민愛民에서 비롯되었으며 인간의 삶에 혁명적인 변화와 혜택을 가져왔다는 점은 프로메테우스의 불의 전달과 일치한다.

또 대표적인 한글 반대자 최만리에게는 일반 백성의 권리와 언로 확대에 대한 두려움과 한문을 독점한 엘리트로서의 특권을 유지하고픈 마음이 깔려 있었으리라. 연산군도 백성의 입을 막기 위해 '언문 금지령'을 내렸다.

한편, 기술과 지식 대중화에 부작용이 없는 것은 아니다. 그리스신화에서 인간이 받은 불의 결정적인 혜택은 조명과 난방보다도 금속을 다룰 수 있게 된 것이었다. 그러자 인간은 금속으로 무시무시한 무기를 만들어 전쟁과 살육이 난무하는 '철의 시대'를 가져왔다.

또 오늘날 한글의 발명을 잇는 지식 대중화 혁명인 인터넷과 SNS를 보면 악성 루머와 각종 괴담이 수적 우세를 통해 진실을 뒤덮는 현상, 말하자면 나무꾼 셋이서 공자가 맹자 스승이냐, 맹자가 공자 스승이냐를 놓고 싸우다 두 명이 맹자가 공자 스승이라고 우기자 그렇게 결론 났다는 이야기 같은 현상을 종종 볼 수 있다. 그래서 인터넷 지식 민주주의가 인터넷 지식 중우정치衆愚政治로 변질되어간다는 우려도 나온다.

아이스킬로스의 『결박된 프로메테우스』가 나올 즈음, 아테네는 민주정치를 꽃피우며 황금시대를 맞이했다. 프로메테우스의 불씨가 모든 시민에게 전달된 것이다. 그러나 그 이후 아테네는 점차 몰락했는데 철학자 플라톤과 그의 제자 아리스토텔레스는 민주주의가 중우정치로 타락했기 때문이라고 보았다. 중우정치의 병폐는 대중 인기에 영합하는 정책, 소수 의견 억압, 특

히 자기 마음에 들지 않는 의견을 악으로 간주하며 선동을 통해 수적 우세를 확보해 탄압하는 것이라고 플라톤은 말했다.

그러나 "구더기 무서워서 장 못 담그랴"는 속담처럼 지식 대중화의 흐름을 부정하거나 원천적으로 규제할 순 없다. 인터넷 지식의 중우화를 막기 위해서는, 잘못된 정보나 의견이 득세할 때 '침묵하는 다수'에서 벗어나 사실과 의견을 제시해야 한다. 또한 자기 자신도 중우가 될 수 있다는 사실을 명심하고, 다른 의견을 악으로 매도하지 말아야 한다. 엘리트 계층과 어리석은 대중은 따로 존재하는 것이 아니다. 지식과 정보를 충분히 지닌 사안에 대해 누군가 코멘트를 하면 그는 엘리트로서 말하는 것이고, 동일한 사람이 모르는 사안에 대해 떠든다면 그 순간 그는 어리석은 군중, 중우의 한 명이 되는 것이다. 이를 망각할 때 프로메테우스의 불씨는 반대로 화마가 되어 우리를 덮칠 것이다.

아이스킬로스

Aeschylos, B.C. 525?~B.C. 456?

아이스킬로스는 소포클레스, 에우리피데스와 더불어 고대 그리스의 3대 비극 시인으로 불리는데, 세 명 중 가장 윗세대이다. 그는 그리스 학자들에게 '비극의 아버지'라고 불리곤 했다. 종래의 고대 그리스 연극은 1명의 주연배우와 합창단이 등장할 뿐이었는데, 아이스킬로스가 처음으로 조연 배우를 등장시키고 합창단의 역할을 줄여, 훨씬 긴장감 있는 대화와 역동적인 사건 전개가 이루어지도록 했기 때문이다. 또 아이스킬로스는 당시의 기술이 허용하는 최대한의 웅장한 무대장치와 특수 효과를 동원했다고 한다. 80~90편의 비극을 썼다고 하지만 지금까지 전하는 작품은 7편뿐이며 그 중 '오레스테이아' 3부작이 특히 유명하다.

名畵讀書

잃어버린
상상력을
찾아서

"인류는 소멸해 가고 있는 것 같은 생각이 든다.

그러나 '도서관'은 영원히 지속되리라.

불을 밝히고, 고독하고, 무한하고, 부동적으로,

고귀한 책들로 무장하고, 쓸모없고, 부식하지 않고, 비밀스러운 모습으로."

_호르헤 보르헤스, 「바벨의 도서관」

흰토끼를 쫓아가면 무엇이 나올까

루이스 캐럴의 『이상한 나라의 앨리스』
Alice's Adventures in Wonderland』(1865)

"이 근처엔 어떤 사람들이 사니?"

"저쪽에는" 고양이가 오른쪽 앞발을 저으며 말했다. "모자 장수가 살아. 그리고 저쪽엔" 이번엔 왼쪽 발을 저으며 말했다. "3월 토끼가 살지. 어느 쪽이든 좋을 대로 만나봐. 걔들은 둘 다 미쳤어."

"하지만 미친 사람들한테 가긴 싫은데." 앨리스의 의견이었다.

"아, 그거야 어쩔 수 없지." 고양이가 말했다. "여기서 우린 다 미쳤다고. 나도 미쳤고. 너도 미쳤고."

체셔 고양이Cheshire Cat가 특유의 능글맞은 웃음을 띠며 말한 것처럼, 이상한 나라Wonderland 사람들과 동물들의 상태는 두 가지로 요약된다. 조금 미쳤거나 많이 미쳤거나.

어렸을 때 『이상한 나라의 앨리스』를 읽고 은근히 마음의 상처를 받았다는 사람들이 있을 정도다. 알 수 없는 말장난 때문에 짜증이 났다는 사람들은 더 많다. 영어 문화권이 아니면 이해하기 힘든, 비슷한 발음의 영어 단어

를 이용한 농담이 계속 나오니까. 심지어 이 동화가 쓰여진 빅토리아시대 영국인만이 알아들을 수 있는 농담도 여러 번 나온다. 모자 장수와 3월 토끼만 해도, 당대 영국에서는 미치광이의 대명사였다고 하지만, 우리가 그걸 어떻게 알겠나.

언어유희가 가장 집중적으로 나오는 가짜 거북Mock Turtle 대목에 이르면 현대 비영어권 독자들의 짜증은 극에 달하게 된다. 게다가 이 가짜 거북이라는 녀석은 훌쩍훌쩍 울다가 갑자기 신이 나서 춤을 추다가 또 갑자기 버럭 화를 내는 등 심각한 조울증 증세를 보인다. 녀석의 목을 움켜잡고 집어던지고 싶은 마음이 울컥 솟아오른다.

그럼에도 불구하고 『이상한 나라의 앨리스』는 초판이 나오고 250년이 흐른 현재에도 한국을 포함한 세계 각지에서 지속적인 인기를 누리고 있다. 왜일까? 일단 기발하면서 시각적으로 아기자기하게 예쁘고 재미있는 요소들 때문일 것이다. 너무나 깊어서 천천히 떨어지게 되는 토끼 굴, 몸이 작아지거나 커지게 만드는 "Drink Me" 음료와 "Eat Me" 케이크, 하얀 장미를 페인트로 빨갛게 칠하는 카드 정원사들, 살아 있는 홍학을 방망이 삼아 역시 살아 있는 고슴도치 공을 치는 하트 여왕의 크로케 등등……

여기에 진부한 줄거리나 따분한 교훈이 나오지 않는 것이 이 동화의 큰 매력이다. 틀에 박힌 등장인물도 없다. 너무 틀을 벗어나 제대로 미친 것이 탈일 지경이다. 이들의 광기는 짜증도 유발하지만, 어이없어서 나오는 웃음과 함께 때로 와일드한 해방감까지 준다. 특히 모든 문제의 해결이 "저자의 목을 쳐라!"인 무시무시한 하트 여왕과 그런 여왕의 귀를 갈기는 사나운 공작부인과 그런 공작부인에게 갑자기 프라이팬과 접시를 집어던지는 모든 음식에 후추를 듬뿍 넣는 광폭한 요리사 같은 캐릭터 말이다.

주인공 앨리스 역시 전형적인 어린 천사도 전형적인 악동도 아니다. 그

그림1 살바도르 달리, 〈토끼 굴 속으로〉, 1968년, 종이에
과슈, 56×40cm, 카다케스 : 페로 무어 미술관

녀는 이상한 나라의 이상한 주민들을 상대하면서 혼란스러워 하면서도 주
관을 잃지 않는 멋진 꼬마다. 그래서 옥스퍼드 대학의 괴짜 수학자 루이스
캐럴이 『이상한 나라의 앨리스』를 처음 내놓았을 때 빅토리아시대의 따분
한 교훈 동화에 하품하던 아이들이 열광했던 것이다.

그리고 그 기발한 상상과 유머가 지금까지도 수많은 예술가와 과학자를
매혹하고 있다. 우선, 20세기 초 초현실주의surrealism 예술가들이 큰 영감을
받았다. 억압된 무의식을 표출하고 불합리하고 불가사의한 것을 좇는 초현
실주의자들에게, 이상한 나라야말로 모범적인 무의식의 세계였다. 살바도
르 달리Salvador Dali, 1904~1989는 1969년 뉴욕에서 출판된 『이상한 나라의 앨
리스』의 삽화를 그리기도 했다.그림1

달리의 다른 그림 속 무의식의 세계는 그 찬란한 햇빛에도 불구하고, 아
니 오히려 그 햇빛과 선명한 그림자 때문에, 신비롭고도 불길한 분위기가
넘친다. 억눌린 무의식이란 게 위험하기 때문일 것이다. 하지만 달리의 앨

리스 일러스트레이션은 그런 음산함이 없이 발랄하고 유머러스하다. 앨리스와 같은 어린아이는 무의식이 많이 억압되지 않았기 때문일 것이다. 달리는 또 앨리스를 머리와 두 손이 장미꽃 다발로 된 소녀가 줄넘기를 하고 있는 모습의 조각으로 표현하기도 했다. 그의 대부분의 인물 조각이 지팡이에 떠받쳐진 모습인 반면에 앨리스는 지팡이와 떨어져서 발랄하게 줄넘기를 하고 있다.

예술가들만 앨리스에 열광한 게 아니다. 캐럴처럼 수학 퍼즐의 대가이며 대중 과학 저술가인 마틴 가드너Martin Gardner, 1914~2000는 이 동화의 여러 난해한 농담에 상세한 배경 설명을 붙여 『주석이 달린 앨리스The Annotated Alice』(1960)를 펴냈다. 이 책을 보면 『이상한 나라의 앨리스』에 등장하는 이상야릇한 노래들이 사실 빅토리아시대 건전 가요들의 심술궂은 패러디라는 사실을 알게 된다. 예를 들어 보자.

> "작은 악어는/ 꼬리를 빛나게 손질하죠. (…)
> 얼마나 기분 좋게 씨익 웃고/ 얼마나 맵시 있게 발톱을 펼치는지.
> 부드럽게 미소 지으며 턱을 벌려/ 작은 물고기들을 맞아들이죠."

원래의 시는 빅토리아시대에 유행했던 다음과 같은 교훈시였다.

> "부지런한 작은 꿀벌은/ 시간을 빛나게 활용하죠! (…)
> 얼마나 솜씨 좋게 집을 짓고/ 얼마나 맵시 있게 밀랍을 바르는지!
> 달콤한 양식을 만들어/ 잘 저장하려고 애쓰지요."

분주하게 날아다니며 꿀을 모으고 집을 짓는 꿀벌을, 음흉한 미소를 지

그림2 아서 래컴, 『이상한 나라의 앨리스』(1907) 「앨리스의 증언」 삽화, 런던 : 윌리엄 하이네만 출판사

으며 나른하게 입을 쩌억 벌리고 물고기들을 기다리는 악어로 바꾸어버림으로써, 캐럴은 근면을 권장하는 교훈시를 효과적으로 조롱하고 있다. 교훈시가 지겨웠던 아이들이 (그리고 그런 어른들도) 얼마나 좋아했을까.

게다가 이 부분에는 철학적인 면도 있다. 앨리스가 이 시를 외운 이유는 이상한 나라에 와서 몸이 작아졌다 커졌다 하니, "내가 여전히 내가 맞나"하는 불안한 마음에 평소에 잘 알고 있던 시를 외워본 것이었다. 그러나 보다시피 결과는 이상야릇한 것이었고, 뭔가 틀린 것 같기는 한데 정확하게 어디가 틀렸는지는 알지 못한다. 그러자 앨리스는 "이게 아닌데…난 정말 다른 사람이 되어버렸나 봐"라며 울먹인다. 그렇다면 앨리스는 인간 정체성의 많은 부분이 축적된 기억이라는 명제를 깔고 있는 것이다. 이것은 철학과 과학에서도 많이 다루는 이슈다.

또 동화의 하이라이트인 과일 파이 재판에서, 사건과는 아무 상관도 없는 증인들과, 그들이 하는 무의미한 증언에 심각하게 반응하는 하트왕과, 판결보다 선고가 먼저라고 주장하는 하트 여왕을 보고 있으면 베케트식 부조리극, 나아가서 부조리로 가득찬 현실 세상을 보는 기분이 든다.

그렇기 때문에 『이상한 나라의 앨리스』의 요소들은 세상의 부조리를 다루는 영화에서 암호나 실마리로 쓰이는 경우가 굉장히 많다. SF의 고전이 된 〈매트릭스〉(1999)를 보면 도입부에 "흰토끼를 따라가라"는 암호가 등장하지 않던가.

이렇게 현대에 이르기까지 막강한 영향력을 떨치고 있는 동화의 주인공 앨리스의 모습을 떠올려보라고 하면 대부분의 사람은 앞치마가 달린 푸른 원피스를 입은 긴 금발 소녀를 떠올릴 것이다.

이런 이미지가 박힌 것은 무엇보다 1951년에 나온 월트 디즈니의 애니메이션 때문이겠지만, 그 전에 나온 수많은 책의 삽화에도 앨리스는 대개 원피

스를 입은 긴 금발머리 소녀였다.그림2 하지만 앨리스의 실제 모델인 앨리스 리델Alice Liddell, 1852~1934은 전혀 다르게도 검은 단발머리를 하고 있었다.사진3

앨리스 리델은 캐럴이 수학 교수로 일하던 옥스퍼드 대학 크라이스트 처치 칼리지의 학장인 리델의 딸들 중 하나였다. 캐럴이 어느 화창한 여름날 아이들과 뱃놀이를 하면서 즉흥적으로 들려준 이야기가 바로 『이상한 나라의 앨리스』의 시초였다. 사진 속 앨리스 리델은 새침한 검은 단발머리에 총명해 보이는 강렬한 눈매를 지니고 있다. 긴 금발머리보다 훨씬 인상적이고 매력적이다. 이런 독특한 매력 때문에도 캐럴이 앨리스 리델을 그토록 사랑했던 게 아닐까. 캐럴이 앨리스 리델을 얼마나 사랑했는지는 동화 속에서 앨리스가 토끼 굴에 빠진 날이 5월 4일로 설정된 것에서도 알 수 있다. 5월 4일은 바로 앨리스 리델의 생일이었다!

그런데 앨리스 리델이 이렇게 검은 단발머리였다면, 우리에게 익숙한 긴 금발을 한 앨리스의 이미지는 대체 어디에서 시작된 것일까? 그것은 바로 존

그림4
존 테니얼, 『이상한 나라의 앨리스』(1865)
「미친 다과회」 삽화.
런던 : 맥밀런 앤 코 출판사

그림5
존 테니얼, 『이상한 나라의 앨리스』(1865)
「가짜 거북의 이야기」 삽화.
런던 : 맥밀런 앤 코 출판사

테니얼John Tenniel, 1820~1914이 그린 최초의
〈이상한 나라의 앨리스〉 삽화그림4에서 비
롯된 것이다. 이 삽화를 보면 디즈니 애니
메이션 속 앨리스의 복장이 테니얼의 그
림을 거의 그대로 따랐음을 알 수 있다.

테니얼은 당대의 주간지인 『펀치
Punch』에서 시사만화가로 활약하고 있었
는데, 그의 재치 넘치는 그림이 역시 기
이한 상상으로 가득 찬 캐럴의 동화와 만
나면서 매력적인 삽화를 탄생시켰다. 그
한 예가 바로 앨리스가 '가짜 거북mock
turtle'을 만나는 장면이다.그림5

그림6 아서 래컴, 『이상한 나라의 앨리스』(1907)
「가짜 거북의 이야기」 삽화. 런던 : 윌리엄 하이네
만 출판사

가짜 거북은 비록 그 조울증적 행태가 독자의 짜증을 유발하지만 그 캐
릭터 컨셉 자체는 아주 재미있다. 영국에는 가짜 거북 수프Mock Turtle Soup라
고 거북 대신 소머리 고기를 넣고 초록빛 거북 수프와 비슷하게 만든 요리
가 있다. 그런데 캐럴은 가짜 거북 수프의 재료인 가짜 거북이란 게 따로 있
다는 기발한 생각을 한 것이다. 테니얼은 그 가짜 거북을 거북 등껍질에 소
머리와 뒷발굽, 꼬리를 가진 기괴한 동물로 멋지게 표현해 냈다.

오래된 책의 최초 삽화는 새로운 삽화들이 나오면서 잊히기 마련이지만
테니얼의 삽화는 아직도 생명력을 유지하고 있다. 이후의 수많은 『이상한
나라의 앨리스』 삽화가 테니얼의 영향에서 벗어나지 못했기 때문이다.
역대 최고의 동화 일러스트레이터 중 한 명으로 손꼽히는 아서 래컴의 앨
리스 삽화그림6 역시 기본적으로 테니얼의 삽화 이미지를 바탕에 깔고 있다.

루이스 캐럴

Lewis Carroll, 1832~1898

수학자이자 논리학자인 캐럴(본명, 찰스 L 도지슨Charles Lutwidge Dodgson)은 독특한 종이접기나 퍼즐을 고안해서 여자아이들과 즐겨 놀았다고 한다. 그는 여자아이들을 사랑하는 만큼 남자아이들은 싫어했다고 한다. 그리고 평생 독신으로 지냈다. 후대 비평가들에게 롤리타 신드롬이 있는 사람으로 의심받는 것도 무리가 아니다. 하지만, 주변인들의 증언에 따르면, 캐럴이 아이들에게 부적절한 행동을 보인 적은 한번도 없었다고 한다.

그런 그도 아슬아슬한 선까지 가기는 했다. 여자아이의 누드 사진을 찍곤 했던 것이다. 물론 아이와 부모의 허락을 받고 아이 엄마가 입회한 자리에서만 찍었고, 사진도 모델에게 주었다. 현대인의 시각에서 그다지 긍정적으로 보이지는 않지만 빅토리아시대에는 순수한 육체를 예술로 찬양하는 경향이 있어서, 아이의 누드도 그런 예술의 일부로 받아들여졌다. 의도가 없다고 해도, 아이들의 육체적·정신적 순수함에 대한 사랑과 숭배가 극단에 이르면 변태와 종이 한 장 차이가 되는 법이다.

어쨌거나, 적어도 지금까지의 증거들로 봐서는, 캐럴이 그 선을 넘어간 적은 없었다. 그런 그가 누구보다 소중하게 여겼던 것이 앨리스 리델이었다. 이 소녀에 대한 그의 애정은 단지 귀여워하는 차원을 넘는 강렬한 것이었지만, 그렇다고 어떤 성적인 측면이 있었던 것도 아닌, 아주 기이한 사랑이었다고 마틴 가드너는 말한다.

어쩌면 캐럴은 롤리타 신드롬이 아니라 피터 팬 신드롬이 있었던 건지도 모른다. 앨리스 리델에 대한 캐럴의 감정은 그의 내면에 존재하는 성장하지 못한 소년이 같은 또래의 소녀에게 바치는 순수한 열정이었는지도.

인간이 창조주가 되는 날, 기억할 것

메리 셸리의 『프랑켄슈타인Frankenstein』(1818)

영화 〈블레이드 러너〉(1982)와 그 속편 〈블레이드 러너 2049〉(2017), 〈혹성탈출〉 리부트 3부작(2011~2017), 〈아이, 로봇〉(2004). 어떤 공통점이 있을까. 모두 인간의 과학기술로 지력智力이 생긴 새로운 존재가 자기 정체성을 고민하고 창조주인 인간에게 반기를 드는 내용의 SF영화다. 〈혹성탈출〉에서는 동물실험의 여파로 높은 지능을 얻게 된 침팬지가, 〈아이, 로봇〉에서는 인공지능 로봇이, 디스토피아 SF의 고전이 된 〈블레이드 러너〉에서는 유기체 안드로이드가 등장했다. 이렇게 거슬러올라가는 계보의 시작에는 메리 W. 셸리의 소설 『프랑켄슈타인』이 있었다.

이미 아는 사람들도 자꾸 잊어버리는 사실이지만, 프랑켄슈타인은 거구에 깍두기 머리를 지닌 인조인간의 이름이 아니라, 그를 창조한 젊은 과학자의 이름이다. (깍두기 머리 역시 영화 때문에 굳어진 이미지고, 원작 소설에서는 산발한 긴머리다!) 빅터 프랑켄슈타인은 어릴 때부터 생명과 죽음의 문제에 관심이 많았다. 어머니가 일찍 세상을 떠나면서 관심이 더 깊어져 결국 대학에서 생명 창조 실험을 하는 데 이르렀다. 〈혹성 탈출〉의 과학자 윌이 아버

그림1 렘브란트, 〈툴프 박사의 해부학 강연〉, 1632년, 캔버스에 유채, 170×216cm, 헤이그 : 마우리츠하이스 미술관

지의 알츠하이머병 때문에 치료제 실험을 반복하다 인간보다 똑똑한 침팬지 '시저'를 얻게 된 것처럼.

다른 점이 있다면 시저는 의도하지 않은 부산물인 반면에, 프랑켄슈타인의 인조인간은 처음부터 목표였다는 것이다. 그러나 이 창조자들은 모두 똑같은 실수를 저질렀다. 프랑스 철학자 르네 데카르트의 제1원리 "나는 생각한다, 고로 나는 존재한다"처럼, 인간 수준의 피조물은 독립된 자아를 지닌다는 것을, 창조자의 생각대로만 움직이지 않는다는 것을 간과한 것이다. 여기에서 모든 비극이 시작된다.

빅터 프랑켄슈타인은 납골당에서 사람의 뼈를 모으고 해부실과 도살장에서 조직을 모아 인체를 만든 다음 전기 충격을 주어 생명을 불어넣었다. 19세기 초 소설의 한계로 이 과정은 그저 애매모호하게 묘사돼 있다. 하지만 이런 이야기가 나올 만큼 당시에 이미 해부와 전기 실험이 성행했다는 점이 흥미롭다. 사실, 바로크미술의 거장 렘브란트Rembrandt Harmenszoon van Rijn, 1606~1669의 작품그림1에서 볼 수 있듯이 이미 17세기부터 해부학 강연은 인기가 많았다.

이 그림은 사실 해부 자체보다 해부학 강연을 듣는 사람들이 주제인 단체 초상화다. 당시 네덜란드는 유럽 상공업의 중심지로 황금시대를 누려서 다양한 전문직 조합이 있었고, 이들 조합이 주문하는 단체 초상화가 하나의 독특한 장르로 발달한 상황이었다. 이 그림의 주문자이자 등장인물은 암스테르담 외과 의사 조합원들이다. 그들은 당대 해부학의 권위자였던 니콜라스 툴프 박사를 초청해 강연을 듣는 중이다. 해부학 강연을 단체 초상화의 배경으로 삼은 것이 렘브란트의 생각이었는지, 아니면 조합원들의 생각이었는지 몰라도, 덕분에 틀에 박힌 단체 사진 같은 그림이 아니라 기이한 긴장감이 넘치는 작품이 탄생하게 됐다. 당시 20대 중반에 불과했던 렘브란트는 이 그림

을 계기로 출세 가도에 올랐다.

툴프 박사는 유명 의학박사다운 자신감 넘치는 몸짓으로 시체의 절개된 팔의 힘줄을 해부용 핀셋으로 집어올리며 무엇인가를 설명하는 중이다. 외과 의사들은 진지한 표정으로 귀를 기울인다. 몇몇은 박사와 시체에게, 다른 몇몇은 시체 발치에 펼쳐진 해부도를 향해 시선을 던진다. 조합원들이 이루는 대각선 구도와 강렬한 명암 대비가 그림의 긴장감을 극대화한다. 여기에 산 자들과 죽은 자가 이루는 대조가 참으로 묘하고 드라마틱하다. 박사와 조합원들은 한껏 위엄을 돋보이게 해주는 검은 정장을 차려 입었고 얼굴에는 발그레한 생기가 감돈다. 반면에 시체는 발가벗겨진 창백한 몸이 집중적으로 빛을 받아 더욱 적나라하게 드러나 있는 한편, 경직된 얼굴에는 죽음의 그림자가 드리워져 있다.

며칠 전만 해도 이 사나이는 의사들과 동등한 인간이었다. 어쩌면 거리를 걷다가 서로 스쳤을지도 모른다. 하지만 지금은 의사들의 수업 도구로 전락해, 인격이 사라진 채 하나의 물건처럼, 해부대 위에 놓여 있다. 이 그림이 한결같이 소름 끼치는 느낌을 주는 이유는 바로 그 때문일 것이다. 단지 죽은 시체가 등장하거나 인체가 절개된 모습이 보이기 때문이 아니리라.

이 사나이는 강도죄로 강연 당일 아침에 교수형을 당했다. 이렇게 과거에는 사형수의 시신으로 해부실의 수요를 해결하곤 했다. 19세기에 이르러서는 공급이 모자라 의사가 시신을 도굴하는 경우도 있었다고 한다. 심지어 노숙자 등을 살해해 그 시신을 의사에게 밀매하는 범죄자까지 나타났다고 한다. 생명의 비밀에 대한 호기심과 생명 연장을 위한 열정이 도리어 죽은 이의 인격을 모욕하고 나중에는 산 사람의 목숨까지 위협하는 아이러니를 낳게 된 것이다.

그 아이러니는 『프랑켄슈타인』에도 적용된다. 빅터 역시 생명 창조의 열망

에 사로잡혀 별 죄책감 없이 시신을 도굴하고 그것을 이용해 인간을 만들었다. 그러나 막상 완성된 인간의 외모가 끔찍하기 짝이 없고 그런 모습으로 그에게 다가오자 그대로 방치하고 달아난다. 후에 빅터를 다시 만난 인조인간이 "당신은 어찌 그렇게 생명을 갖고 논단 말인가?"라고 일갈했듯, 그는 생명의 문제를 너무 가볍게 생각했던 것이다. 소설이 진행됨에 따라 빅터는 혹독한 대가를 치르게 된다.

이 소설에서 빅터 프랑켄슈타인이 완성된 인조인간에게 충격을 받고 도망치는 장면은 특히 중요하다. 셸리는 소설의 1831년판 서문에서 어떤 악몽을 꾸고 영감을 받았다고 했는데, 그 악몽의 내용이 바로 이 장면에 해당하기 때문이다. 빅터는 인조인간이 미라 같은 피부에 "흐리멍덩한 노란 눈을 뜨고 경련을 일으키며 사지를 꿈틀거리는" 너무나 흉측한 모습을 보고 충격을 받는다. 그래서 맥이 빠져 잠이 들었다 깨어나보니 이번에는 인조인간이 침대 커튼을 들추고 노란 눈으로 그를 내려다보고 있는 게 아닌가! 빅터는 공포에 질려 그대로 달아나버린다.

이 장면은 영국 낭만주의 화가 헨리 퓨셀리의 〈악몽〉그림2에서 영향을 받았으리라고 미술사가들은 추측한다. 과연 말이 눈에서 이상한 빛을 내며 커튼 사이로 머리를 디밀고 있는 모습이 『프랑켄슈타인』의 인조인간의 모습과 연결된다.

이 그림의 부제는 '인큐부스Incubus'. 우리말의 '가위'가 본래 잠든 사람의 몸을 누르는 귀신을 뜻했던 것처럼, 옛 유럽인들 또한 가위 눌림이 인큐부스라는 악마의 짓이라고 생각했다. 그러니까 그림 속 하얀 잠옷을 입은 여인은 지금 가위에 눌리고 있는 것이다. 상체를 활처럼 뒤로 젖힌 채 침대에 걸쳐져 있는 그녀의 모습은 상당히 에로틱한 느낌을 준다. 유럽 전설에서 인큐부스는 잠자는 여성과 성관계를 맺는 음란한 악마라고 했다. 게다가 말은 악몽

그림2 헨리 퓨셀리, 〈악몽〉, 1790~1791년, 캔버스에 유채, 76.5×63.5cm, 프랑크푸르트 : 괴테 박물관

을 뜻하는 영어 단어인 나이트메어nightmare의 어원과도 관련있지만(mare는
암말을 뜻한다), 동서고금을 막론하고 절제되지 않는 정욕의 상징으로 쓰이
곤 한다.

그래서 이 그림은 섬뜩한 초자연적 현상을 묘사한 것 같기도 하지만, 인간
의 잠재된 성적 충동이 이성理性이 잠든 사이에 깨어나 인간을 압박하는 것
을 절묘하게 상징적으로 묘사한 것으로 보이기도 한다. 그런 점 때문에 〈악
몽〉은 1781년 최초 버전그림3이 발표된 후 폭발적인 인기를 끌었다. 당시는 고
딕소설Gothic Novel이라고 해서 중세의 고성을 배경으로 유령, 흡혈귀, 악마가
출몰하고 마법과 음모가 펼쳐지는 섬뜩하고도 낭만적인 이야기들이 유행했

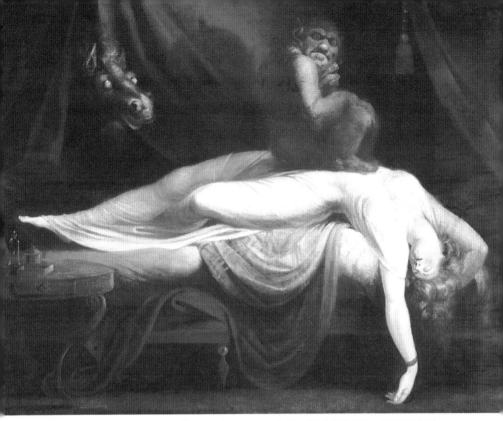

그림3 헨리 퓨셀리, 〈악몽〉, 1781년, 캔버스에 유채, 101.6×127cm, 디트로이트 미술관

기 때문이다. 이런 유행은 일종의 반동이었다. 당시에 계몽주의 철학과 함께 인간의 이성과 과학에 대한 굳은 신뢰가 주류로 자리잡아감에 따라 신비의 영역이 사라지는 것에 대한 반발이었다.

이런 시대에 퓨셀리의 〈악몽〉은 고딕 낭만주의의 정수와도 같았다. 그래서 엄청난 인기 속에 퓨셀리는 이 그림을 여러 버전으로 다시 그렸고, 판화 인쇄본과 패러디도 널리 퍼졌다. 그러니 셸리도 분명 이 그림을 알았을 것이다. 그녀의 『프랑켄슈타인』 역시 이런 상황에서 태어났고, 그래서 현대 SF의 선구적 소설이기도 하지만 동시에 당대 고딕 소설의 변형이기도 했다. 그림 〈악몽〉이 억눌린 리비도와 광기가 만들어낸 괴물이 인간을 압박하는 장면이라

사진4 영화 〈프랑켄슈타인〉(1931) 포스터

면, 『프랑켄슈타인』에서 침대 커튼을 들추고 빅터를 바라보는 인조인간의 묘사는 과학기술의 부작용에 대한 간과가 빚어낸 괴물이 인간을 위협하는 장면이라고 할 수 있다.

빅터가 달아난 후 인조인간은 홀로 인간의 말과 글을 흉내내며 익혔고 곧 "나는 누구인가, 어디에서 왔는가"를 자문하게 됐다. 마침내 빅터의 연구 일지를 읽게 되고 "저주받을 창조자여, 왜 당신은 스스로도 역겨워 고개를 돌릴 만큼 끔찍한 괴물을 만들었는가?"라고 절규한다.

그래도 인조인간은 인간과 유대하는 꿈을 버리지 못하고 물에 빠진 아이를 구해주는 등 선행을 한다. 그러나 답례로 돌아온 것은 공포의 비명과 적대적 폭력뿐이었다. 결국 인조인간은 "전인류, 특히 누구보다도 나를 창조해서 이렇게 견딜 수 없는 비참한 상황으로 몰아넣은 자에 대해 영원한 전쟁을 선포한다"고 다짐하고 사람들을 해치기 시작한다.

그러다 인조인간은 빅터를 만나게 되고 자신과 비슷한 여자 친구를 만들어주면 멀리 사람 없는 외딴 곳으로 떠나겠다고 타협안을 제시한다. 하지만 빅터는 괴물을 또 하나 창조하는 것이 두려워 거부한다. 그러자 인조인간은 "그럼 너도 나처럼 철저한 고독을 겪어보라"고 외친다. 그러고는 빅터의 결혼식 첫날밤 나타나 그의 소중한 신부新婦를 목 졸라 살해한다. 1931년 작 고전 영화 〈프랑켄슈타인〉 역시 살해된 신부의 모습을 퓨셀리의 〈악몽〉에서 따왔다.사진4

절망과 광분에 휩싸인 빅터는 인조인간을 뒤쫓는다. 인조인간은 빅터가 끝

없는 고통 속에 자신을 추적하는 것을 즐기듯, 흔적을 남기면서 세계 곳곳을 돌아다닌다. 마침내 그들이 북극에 이르렀을 때 빅터는 극도의 피로 속에 혹한을 견디지 못하고 숨을 거둔다. 빅터의 시신을 거둔 배에 인조인간이 나타나 슬픈 한숨을 쉬며 선장에게 말한다. "이제 내 일은 거의 끝났소…… 나는 지구 최북단으로 가서 내 장례식을 위한 장작을 모아 불 피우고 이 비참한 몸을 재로 태워버리겠소…… 내게 생명을 준 사람이 죽었으니 나만 죽으면 우리 둘에 대한 기억은 영원히 사라질 것이오." 그러고는 사라진다.

『프랑켄슈타인』은 과학적으로 엄밀한 작품은 아니지만, 과학기술이 야기할 수 있는 사회·인권 문제를 최초로 진지하게 다루었기에, SF의 시조라고 할 만하다. 빅터는 자신의 피조물이 훗날 정체성에 대해 고민하고, 사회와 충돌할 것을 생각해보지 않은 채 함부로 창조했다. 나중에는 이미 독립된 인격체가 된 피조물을 창조자의 자격으로 함부로 파괴하려고 했다. 그런 빅터에게 인조인간은 "당신은 어찌 그렇게 생명을 갖고 논단 말인가?"라고 항거한다. 머지않아 체세포 목제 연구와 인공지능 개발로 저 인조인간의 후예를 본지도 모르는 우리는 그 말을 기억할 필요가 있다.

메리 W. 셸리

Mary W. Shelley, 1797~1851

여성은 SF와 친하지 않다는 고정관념이 있다. 그러나 SF의 시조로 손꼽히는 『프랑켄슈타인』을 쓴 메리 셸리는 여성, 그것도 코르셋으로 조인 허리에 풍성한 드레스를 걸친 19세기 여성이었다. 그녀의 남편은 대표적인 영국 낭만파 시인인 퍼시 셸리다. 1816년 남편과 함께 낭만주의 문학의 거성인 조지 G. 바이런의 스위스 제네바 별장에 머물 때 이 소설을 쓰기 시작했다. 별장에서 무서운 이야기 짓기 게임을 며칠째 이어가던 어느 날 밤에 꾼 꿈에서 영감을 받았다고 한다.

메리 셸리의 부모가 매우 급진적인 인물인 무정부주의자 윌리엄 고드윈과 여성운동가 메리 울스턴 크래프트였다는 것을 감안하면, 그들의 딸이 『프랑켄슈타인』을 쓴 것이 그렇게 놀라운 일도 아니다. 부모의 영향을 받은 메리 셸리는 소설 속 인조인간에게 사회적 마이너리티의 분노를 투영했다. "부 富나 좋은 혈통이 없으면 부랑자나 노예 취급을 받으면서 선택 받은 소수의 이익을 위해 자신의 능력을 낭비하게 되지. 게다가 나는 외모조차 흉측하지 않은가?" 하고 인조인간은 토로한다. 메리 셸리 자신도 마이너리티로서 고통을 겪었다. 『프랑켄슈타인』의 작가가 여성임이 밝혀지자 그에 관한 악의적인 평이 쏟아졌던 것이다.

19세기형 로봇이 등장하는 잔혹 동화

E.T.A. 호프만의 「모래남자 Der Sandmann」(1816)

미술관에서 로봇을 작품으로 볼 일이 있을까? 놀랍게도 있다. 20세기 초 기계문명의 도래에 충격과 공포, 혹은 매혹을 느낀 화가들은 종종 로봇 비슷한 존재를 그림에 등장시키곤 했다. 게다가 20세기 중반부터는 아예 로봇을 제작해 자기 예술의 일환으로 사용한 미술가들이 나타났다. 그 선구자 중 한 명이 바로 한국이 낳은 비디오 아티스트 백남준1932~2006이다. 백남준 아트센터에 가보면 그가 1960년대에 일본 공학자 아베 슈야와 함께 제작한 〈로봇 K-456〉을 볼 수 있다.사진1 걷기도 하고 곡식을 먹고 배설(!)도 하는 이 로봇은 "최초의 비인간 행위예술가"로 불린다.

그렇다면 로봇이 문학에 처음 등장

사진1 백남준, 〈로봇 K-456〉, 1964년, 70×55×185cm, 경기도 : 백남준 아트센터

그림2 세르게이 수데이킨, 오페라 〈호프만의 이야기〉 올림피아의 집 무대 디자인,1915년, 종이에 수채·과슈, 모스코바 : 바크루쉰 극장 미술관

한 것은 언제였을까? 로봇robot이란 단어는 20세기 초 체코 작가 카렐 차페크가 쓴 희곡 「로섬의 만능 로봇」에서 처음 나왔다. 인간 대신 노동을 하는 인간형 기계를 가리키는데, '부역'을 뜻하는 체코어 '로보타robota'에서 따온 신조어였다. 그러나 그 전에도 자동인형 같은 유사 로봇이 등장하는 문학이 간혹 있었다. 대표적인 것이 19세기 초 독일 작가 E.T.A. 호프만이 쓴 「모래남자」다.

영화 장르로 치자면 'SF 판타지+공포+블랙코미디'라고 할 만한 이 그로테스크한 단편소설은 두 개의 이야기 축을 갖고 있다. 하나는 주인공 나타나엘이 아름다운 자동인형 올림피아를 진짜 사람으로 착각하고 사랑에 빠지는

사진3 뉴욕 메트로폴리탄 오페라 〈호프만의 이야기〉(2009)에서 자동인형 올림피아를 연기하는 레이첼 길모어(가운데)

사건인데, 이것은 나중에 호프만의 여러 단편을 엮어 만든 오페라 〈호프만의 이야기〉(1881)^{그림2}와 발레 〈코펠리아〉(1870)의 중요한 모티브가 된다. 오페라와 발레에서는 이 자동인형 에피소드가 꽤 코믹하게 묘사된다.^{사진3}

하지만 원작 소설에서는 나타나엘의 자동인형을 향한 사랑이 우스꽝스러우면서도 불길하게 묘사되고, 결국 섬뜩한 결말로 이어진다. 두 이야기 축 중 다른 하나인 나타나엘의 '모래남자'(독일어로 잔트만, 영어로 샌드맨)에 대한 강박관념과 공포 때문이다.

모래남자는 늦게까지 자지 않는 아이들 눈에 모래를 뿌려 눈알을 빼 간다는 무시무시한 괴담 속 존재다. 나타나엘은 어린 시절에 유모에게서 그 얘기

를 듣고 극심한 두려움에 빠졌다. 그러고는 아버지의 친구인 몸집이 크고 험상궂은 외모의 늙은 변호사 코펠리우스가 바로 모래남자일 것이라고 혼자 생각한다. 나타나엘은 밤에 종종 이 변호사가 계단을 삐걱삐걱 밟고 올라 아버지의 서재로 향하는 소리를 들으며 공포에 떨곤 했던 것이다.

어느 날 어린 나타나엘은 서재로 숨어들어가 아버지와 코펠리우스가 불을 피우고 연금술 실험을 하는 것을 목격한다. 그런데 그 연기 너머로 눈이 없고 검은 눈구멍만 있는 수없이 많은 하얀 얼굴들이 보이는 것이었다! 이것이 어린 나타나엘의 악몽이었는지 진짜 현실이었는지는 불분명한 채로 남는다.

얼마 후 아버지는 실험 중에 폭발 사고로 죽고 코펠리우스는 그 도시를 떠났다. 나타나엘은 코펠리우스가 모든 불행을 가져왔다고 생각하며 그에 대한 원한과 공포에서 벗어나지 못한다. 그런데 나중에 성장해서 대학에 다니고 있는 나타나엘에게 안경과 망원경 따위를 파는 기계공 코폴라가 나타난다. 나타나엘은 그가 코펠리우스와 동일 인물이며 자신에게 새로운 불행을 주러 왔다고 생각한다.

나타나엘의 아름답고 총명한 약혼녀 클라라는 그럴 리가 없다고 그를 달랜다. '모래남자 = 코펠리우스 = 코폴라'라는 생각은 어린 시절 모래남자 이야기를 듣고 느낀 충격과 공포, 또 변호사 코펠리우스에 대한 혐오감과 반감, 그리고 아버지의 때 이른 사고사로 인한 깊은 상처가 결합해 빚어낸 어두운 망상일 뿐이라고 설명한다.

"코펠리우스든 코폴라든 당신에게 어떤 영향도 끼칠 수 없다는 것을 알아둬요. 그자들에게 적대적인 힘이 있다는 믿음만이 당신에게 실제로 해를 끼칠 수 있어요"라고 그녀는 말한다. 재미있는 것은 흔히 남성을 이성적, 여성을 감성적으로 보는 경향이 아직도 지배적인데, 이 단편에서는 이성적이고 논리적인 쪽이 클라라고 감성적이고 신비주의에 휩싸인 쪽은 나타나엘이라는 것이다.

나타나엘은 그녀의 말에 반신반의하지만 여전히 모래남자에 대한 강박관념을 떨쳐버리지 못하고 어느 날 그를 소재로 기괴한 환상 시를 짓는다. 나타나엘과 클라라가 결혼식을 위해 마주보고 있을 때 갑자기 코펠리우스가 나타나 클라라의 아름다운 두 눈동자를 뽑아 나타나엘의 가슴에 던지고 나타나엘을 불의 회오리 속으로 밀어버리는 내용이다.

나타나엘은 그 환영을 끔찍해 하면서도 거기에 은근히 도취돼 스스로의 시에 감동한다. 어이없지만 한편으로 낯설지 않은 인간의 이상심리라서, 그것을 유머러스하고도 날카롭게 짚어낸 호프만에게 새삼 놀라게 된다. 나타나엘은 심지어 그 시를 클라라에게 읽어준다. 그녀는 (당연하게도) 그런 시는 당장 불태워버리라고 말한다. 나타나엘은 클라라가 자신을 이해하지 못한다며 "영혼 없는 자동인형" 같은 여자라고 소리지른다. 그는 곧 사과하지만 이 말은 아이로니컬한 복선伏線이 된다.

대학으로 돌아온 나타나엘은 다시 코폴라가 나타나자 내심 공포를 느끼지만 클라라의 말대로 그는 안경상商일 뿐이리고 마음을 다잡으며 그에게서 망원경을 하나 산다. 망원경으로 무심코 교수가 사는 옆집을 보게 된 나타나엘은 창가에 꼼짝 않고 앉아 있는 눈부시게 아름다운 여인을 보고 반하게 된다. 얼마 뒤 교수는 그 여인이 자신의 딸 올림피아라면서 파티에서 사람들에게 소개한다.

사람들은 올림피아의 완벽한 아름다움에 놀라지만 그녀의 눈이 생기가 없고 걸음걸이와 몸짓이 자로 잰 듯하고 딱딱한 데다. 노랫소리가 지나치게 맑고 선명한 것에서 야릇한 불쾌감, 심지어 무서운 느낌을 받는다. 사실 그녀는 자동인형이었던 것이다.

사람들이 그녀를 보고 받은 느낌은 오늘날 우리가 실제 사람과 거의 비슷한 CG 애니메이션 캐릭터나 밀랍 인형을 볼 때 받는 바로 그 느낌이었을 것

이다. 그 어쩐지 섬뜩한 느낌을 독일어로 '운하임리히unheimlich', 영어로 '언캐니uncanny'라고 표현한다. 현대미술가 중에 호주의 극사실주의 조각가 론 뮤엑Ron Mueck, 1958~의 작품들사진4이 이런 언캐니한 분위기로 유명하다.

일본의 로봇 공학자 모리 마사히로는 로봇의 외모가 인간을 닮을수록 사람들의 호감도가 상승하지만, 어느 수준에 이르러 거의 비슷하면서도 똑같지는 못할 때 사람들의 호감도가 뚝 떨어지는 '언캐니 밸리uncanny valley'가 발생한다고 했다. 올림피아는 언캐니 밸리를 극복하지 못한 자동인형이었던 것이다.

그러나 대부분의 사람들과 달리 나타나엘은 그녀에게 완전히 빠져든다. 그래서 매일 교수의 집으로 가서 그녀 옆에 하루 종일 붙어 있곤 한다. 마리오 라보세타Mario Laboccetta의 『호프만의 이야기』 일러스트레이션그림5이 묘사한 것처럼 말이다. 라보세타는 20세기 초 파리에서 패션 일러스트레이터로 명성을 얻었던 이탈리아 화가다.

나타나엘이 지루한 자작시를 읊어댈 때 딴짓을 하곤 했던 클라라와 달리 올림피아는 자세도 바꾸지 않고 그만을 뚫어지게 응시하며 간혹 "아,아!" 소리를 낼 뿐 아무 말도 하지 않는다. 그러자 나타나엘은 그녀가 심오한 정신으로 자신을 이해하고 그것을 침묵으로 웅변하고 있다고 착각한다. 대학 친구가 "그 여자는 이상하게 뻣뻣하고 영혼이 없는 것 같았어…… 우리는 올림피아가 무섭네"라고 말하자 나타나엘은 화를 내며 대꾸한다. "차갑고 무미건조한 자네들은 올림피아가 두려울 수 있어. 시적인 영혼이 쌍둥이 영혼에게만 자신을 열어 보인 거야."

이렇듯 자동인형을 향한 나타나엘의 사랑은 나르시시즘Narcissism의 반영이다. 이런 자기애가 천성인지, 아니면 어릴 때의 트라우마로 인한 자기방어와 연민에서 비롯된 것인지는 알 수 없지만.

사진4 론 뮤엑, 〈침대에서〉, 2005년, 파리 : 카르티에 재단, 2017년 서울 시립미술관에 전시된 모습

그림5 마리오 라보세타, 『호프만의 이야기』(1932) 중 「모래남자」의 일러스트레이션 〈자동인형 올림피아에게 매혹된 나타나엘〉

올림피아의 깜빡거리지도 않는 초점 없는 눈을 자신의 환상으로 채색해서 열정 어린 눈으로 받아들이는 나타나엘의 정신 상태는 오페라 〈호프만의 이야기〉를 위한 세르게이 수데이킨Sergey Yurievich Sudeikin, 1882~1946의 무대 디자인에도 반영된다.그림2 교수 집 실내는 초록색과 노란색과 붉은색이 주조를 이루는 가운데 수많은 조명이 빛나도록 디자인되어 있다. 화려하고 환상적이면서도 불안한 느낌을 자아낸다. 마치 나타나엘이 빠져 있는 일종의 환각상태처럼. 러시아 출신 미술가인 수데이킨은 발레뤼스*의 무대를 비롯한 무대 디자이너로 활약했다.

나타나엘은 마침내 클라라도 잊고 올림피아에게 청혼하러 가지만 그곳에서 충격적인 장면을 접한다. 교수와 기계공 코폴라가 올림피아를 붙잡고 싸

* Ballets Russes. 러시아의 기획자 세르게이 댜길레프가 바츨라프 니진스키, 안나 파블로바를 비롯한 뛰어난 러시아 무용수들과 파리에서 조직한 발레단. 20세기 발레에 큰 영향을 끼쳤다.

우고 있는데, 올림피아의 하얀 얼굴에 눈 대신 검은 눈구멍 두 개만 있는 것이다! 올림피아의 기계장치를 만든 교수와 눈을 만든 코폴라 사이에 소유권을 놓고 싸움이 붙은 것이었다. 마침내 코폴라가 생명 없이 흔들거리는 올림피아를 어깨에 메고 가버리고, 교수는 그를 붙잡으라면서 올림피아의 눈알을 나타나엘의 가슴에 던진다.

자작시의 무서운 환영이 현실로 나타난 순간 나타나엘은 미쳐버린다. "불바퀴야 돌아라…… 나무 인형아 돌아라"라는 이상한 가사의 노래를 부르면서. 그 뒤 나타나엘은 회복되지만 다시 한 번 비참한 반전이 기다리고 있다.

나타나엘의 파멸이 그의 예상대로 모래남자이자 코펠리우스인 코폴라가 획책한 것인지, 아니면 나타나엘의 불안정한 정신과 망상이 초래한 것인지는 끝내 모호하게 남는다. 이는 현대의 심리 공포 영화에 자주 쓰이는 장치인데, 이미 19세기 초 소설에 등장한 것이다. 또, SF 판타지, 공포, 블랙 코미디 등의 장르를 자유롭게 넘나들며 자연스럽게 융합시킨 것도 이 단편소설의 놀라운 점이다.

그런데 설령 코폴라가 망원경에 저주를 걸어 나타나엘이 자동인형에게 홀리게 했다고 해도, 나타나엘이 본래 스스로가 만든 망상에 빠지는 경향이 있어서 덫에 쉽게 걸렸다는 것을 부인할 수 없다. 나타나엘은 자신과 다른 생각을 가진 클라라를 자동인형이라고 욕하며 소통을 거부하고, 진짜 자동인형에게 자기 환상을 덧씌워 일방적인 사랑을 한다.

혹시 적지 않은 현대인이 이런 성향을 가지고 있는 것은 아닐까. 그래서 인간형 로봇이 보급되는 날, 인간 연인을 포기하고 언캐니함에도 불구하고 로봇을 연인으로 삼는 일이 생기지 않을까?

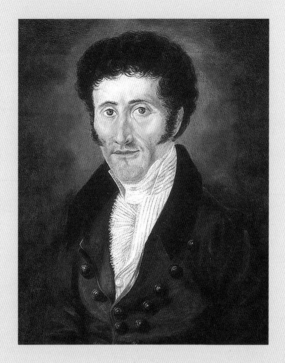

E.T.A. 호프만

E. T. A. Hoffmann, 1776~1822

오스트리아의 정신분석학자 지그문트 프로이트Sigmund Freud, 1856~1939는 그의 유명한 에세이 「운하임리히」(1919)에서 어떤 것이 친숙하면서 동시에 낯설 때의 그 불편하고 섬뜩한 느낌을 언캐니하다고 하면서 호프만이야말로 문학에서 언캐니한 효과를 내는 데 으뜸이라고 했다. 프로이트는 「모래남자」에서 자동인형보다 눈을 빼앗기는 모티브의 반복에 더 주목하여 '거세 공포'와 연관시켰다. 프로이트식 해석에는 찬성하지 않더라도, 「모래남자」가 자동인형뿐만 아니라 여러 부분에서 의미심장하고 흥미로운 작품인 것은 사실이다. 작가 호프만은 본래 법학 교육을 받아 처음에 법관으로 근무했고, 그 다음에 발레와 오페라의 작곡가로 일하며 환상소설을 발표하기 시작했으며, 나중에는 다시 법관으로 일하며 소설을 썼다. 그의 소설 중에는 발레 〈호두까기 인형〉의 원작인 「호두까기 인형과 생쥐 임금」(1819)도 있다.

무도회에 출현한 죽음의 신

에드거 앨런 포의 「붉은 죽음의 가면The Masque of the Red Death」(1842)과

「홉프로그Hop-Frog」(1849)

"그러자, 절망 끝에 광기 어린 용기를 불러일으킨 가장무도회 참석자들은 검은색 방으로 뛰어 들어갔다. 그들은 흑단 시계의 그림자 속에 움직이지 않고 꼿꼿이 서 있는 키가 큰 가면인을 붙들고 그의 수의와 시체 같은 가면을 마구 거칠게 잡아 뜯었으나 그것들이 손에 만져지지 않는 깃임을 알고 이루 말할 수 없는 공포에 헐떡였다. 이제 그들은 '붉은 죽음'이 나타났다는 것을 깨달았다. 그는 밤도둑처럼 온 것이었다."

'붉은 죽음'은 에드거 앨런 포가 설정한 가상의 전염병 이름이다. 땀구멍으로 피가 배어나와 얼굴과 온몸에 붉은 얼룩이 생기는 발작을 동반하는, 발병 반 시간도 못 되어 사망에 이르는 끔찍한 병이다. 아마도 이 병의 모델은 '검은 죽음the Black Death' 즉 '흑사병黑死病'일 것이다. 14세기 유럽 인구 3분의 1의 생명을 앗아갔다는 무시무시한 전염병 페스트 말이다.

포의 단편 「붉은 죽음의 가면」은 이런 이야기다. 옛날 어느 지역에 '붉은 죽음' 전염병이 창궐하자 그곳의 영주는 아직 건강한 귀족들을 데리고 고립

그림1 제임스 엔소르, 〈죽음과 가면들〉, 1897년, 캔버스에 유채, 78.5×100cm, 리에쥬 근현대 미술관

된 성으로 도피한다. 그리고는 바깥세상의 참혹한 상황을 방관하며 흥청망청 지낸다. 그러다 어느 날은 성대한 가장무도회를 개최하는데, 파티 장소는 독특하게 구불구불 연결되어 있는 일곱 개의 홀이다. 이 홀들은 노랑색, 푸른색, 자주색 등 각기 다른 빛깔이고, 그중 일곱째 홀은 온통 검은색에다 조명은 붉은 핏빛이며 벽에 거대한 흑단 괘종시계가 걸려 있다. 그런 색색의 방들에서 화려하고 그로테스크한 의상에 가면을 쓴 귀족들이 열광적으로 무도회를 즐긴다.

하지만 이들은 매시간마다 괘종시계가 땡땡 울리는 동안은 알 수 없는 불안으로 음악과 춤을 멈추고 그 소리에 귀를 기울인다. 그러던 중 자정이 되어 괘종시계가 열두 번—가장 오래—치고 나자, 가장무도회 참석자들은 못 보던 한 사람이 섞여 있는 것을 발견한다. 그의 의상은 피로 얼룩진 수의였고 가면은 시체의 썩어가는 얼굴과도 같았다. 마치 '붉은 죽음' 병으로 죽은 사

238

람의 시신처럼.

이를 본 영주는 급소를 찔린 듯 부들부들 격분한다. 그러고는 검은 방 흑단 시계 밑에 서 있는 정체불명의 사람을 죽이려다 도리어 죽임을 당한다. 귀족들은 멍하니 있다가 앞의 구절대로 달려가 가면인을 둘러싼다. 그 모습은 벨기에 상징주의 화가 제임스 엔소르James Ensor, 1860~1949의 〈죽음과 가면들〉그림1과 비슷하지 않았을까? 해골 가면은 사실 가면이 아니라 죽음의 진짜 얼굴이다. 그를 둘러싼 무표정하고 그로테스크한 가면들 밑에는 죽음의 두려움에 떠는 인간의 얼굴이 있을 것이다. 곧 귀족들은 피에 젖은 가면인이 바로 '붉은 죽음' 자체라는 것을 깨닫게 된다. 그 뒤가 어떨지는 굳이 여기 쓰지 않아도 될 것이다.

이 이야기는 다양한 코드로 읽을 수 있다. '국가 재난 상황에서 재난 극복에 앞장서기는커녕 자기들만 살겠다고 도피한 위정자와 엘리트층이 벌을 받는 이야기'로 읽을 수도 있을 것이다. 아마 우리나라를 비롯한 동양 독자들은 특히 이쪽에 초점을 맞출 깃 같다. 반면에 '죽음의 부도' 전통이 있는 서양에서는 '아무리 발버둥 쳐도 인간은 모두 죽음의 손길을 피할 수 없다'는 것에 더 초점을 둘 것이다. 화려한 무도회에 죽음의 신이 출현한다는 설정 자체가 유럽 문학과 예술의 독특한 '죽음의 무도' 전통에 바탕을 둔 것이니까.

그 전통은 페스트와 함께 시작되었다. 언젠가는 죽을 수밖에 없다는 건 동서고금의 보편 명제지만 특히 페스트가 막 휩쓸고 지나간 중세 말기 유럽에서는 강박관념과도 같았던 것이다. 그때 〈죽음의 춤〉이라는 연극이 상연되기 시작했다. 그 내용은 해골 모습을 한 죽음이 다양한 신분과 직업의 사람들—왕과 왕비, 성직자, 기사, 귀부인, 상인, 농노 등—을 하나씩 불러내 춤을 추고 그들이 갖은 이유를 대며 몸부림치는데도 불구하고 결국 무덤으로 끌고 들어가는 것이었다. 곧 〈죽음의 춤〉은 그림으로도 많이 그려지게 되었다.

'죽음의 춤' 그림들은 꽤나 허무주의적이고 냉소적이지만 그것이 다는 아니었다. 이런 그림들이 궁극적으로 의미하는 것은 죽음 앞에서는 부귀영화나 남녀 간의 애정 같은 세속적 가치들은 덧없으며 따라서 죽음에 대비해 불멸의 영적인 가치를 추구해야 한다는 것이다. 즉 이런 그림들은 종교적인 교훈을 담고 있었다. 실제로 '죽음의 춤' 연극은 교회에서 많이 상연되었고 그림도 교회 묘지나 예배당 벽화로 많이 쓰였다.

반면에 포의 「붉은 죽음의 가면」은 교훈적이라기보다는 탐미주의Aestheticism적인 면이 강하다. 마음 깊은 곳에서 죽음을 예감하고 있는 가장무도회 참석자들은 시간이 흐르는 것을 알리는—즉 죽음이 한 발 한 발 다가오고 있는 것을 알리는—괘종시계 소리를 들을 때마다 불안과 전율에 휩싸인다. 그리고 시계를 치는 소리가 멈추면 더 열광적으로 무도회를 즐긴다. 그래서 이 무도회는 마치 꺼지기 직전 확 타오르는 불꽃처럼 절망적으로 눈부신 광채를 발하게 된다. 그러고는 피가 흩뿌려지는 과정을 거쳐 장엄한 암흑의 지배로 들어가는 것이다. 이 모든 과정이 섬뜩한 아름다움을 지니고 있다.

'공포 환상 문학의 대가' 포는 현대에도 강력한 팬덤을 가진 몇 안 되는 19세기 작가다. 하지만 정작 생존 당시 고국 미국에서는 별로 인기가 없었다고 한다. 그가 처음 주목을 받은 곳은 오히려 프랑스였고, 여기에는 『악의 꽃』으로 유명한 상징주의 시인이자 평론가인 샤를 보들레르Charles-Pierre Baudelaire, 1821~1867가 큰 몫을 했다. 보들레르는 포의 책을 펼쳤을 때 자신이 쓰고 싶었던 것을 이미 그가 쓴 것을 보고 충격을 받았다고 말했다. 그는 곧 포의 여러 단편과 시를 불어로 번역해 소개했다. 덕분에 많은 프랑스 작가들과 화가들이 그 영향을 받았고, 그중 대표적인 사람이 바로 오딜롱 르동Odion Redon, 1840~1916이다.

르동은 우리에게 영묘한 색채의 마법사로 알려져 있다. 그저 인물 두상이

그림2 오딜롱 르동, 〈황금 방〉, 1892년,
종이에 유채와 금, 30.1×24.6cm, 런던 : 대영박물관

나 정물화의 경우에도, 르동이 그린 것은 그 오묘한 빛을 품은 색채 때문에
뭐라 말하기 힘든 신비로운 분위기를 풍긴다. 〈황금 방〉그림2이 그 대표적인
예다. 명상에 잠겨 눈을 감은 얼굴은 푸른빛인데, 그것도 달밤의 청정한 하늘
이나 대양의 깊은 곳에서 퍼올린 것 같은 심오한 푸른빛이다. 또 배경은 금빛
인데, 그것도 수천 년 된 황금 유물에서 나는 것 같은 금빛이다. 그 색채의 조
화가 어딘지 모르게 영적이고 숭고하기까지 하다.

놀라운 건, 이렇게 색조만으로 신비함을 창출한 르동이 놀랍게도 40대 중
반까지 거의 무채색의 그림만 그렸다는 사실이다. 그리고 또 하나 놀라운 건,
그런 흑백 에칭과 석판화, 목탄 드로잉이 그의 마술적인 색채화 못지않게 신
비롭다는 것이다. 이 경우에는 숭고함이나 달콤한 신비로움보다는 기괴한
악몽의 한 조각 같다는 차이가 있겠지만. 이들은 르동의 'noirs', '검은 그림
들'이라고 불린다.

그중 포의 작품에서 영감을 받은 일련의 목탄 드로잉과 석판화들이 있다.
대표적인 것이 〈'눈-기구' 또는 '기묘한 기구 같은 눈알이 무한대로 올라간
다'〉그림3라고 불리는 그림이다. 기구의 커다란 풍선은 거대한 눈이며 기구에

그림3 오딜롱 르동, 〈'눈-기구' 또는 '기묘한 기구 같은 눈알이 무한대로 올라간다'〉, 1878년.
색지에 목탄과 분필, 42.2×33.2cm, 뉴욕 : 현대미술관

매달려 있는 것은 머리만 있는 사람이다! 이건 포의 그로테스크함을 뺨치는 그로테스크함이다. 포의 단편에 기구가 간혹 나오긴 했지만 이런 괴상한 '눈 알 기구'는 나오지 않았으니 말이다. 미술사학자들에 따르면 르동은 포 단편과 시의 장면을 그대로 일러스트레이팅한 것이 아니라 거기서 받은 자신의 영감을 시각화했다고 한다. 르동에게 안구가 제멋대로 움직이는 증상이 경미하게 있었다고 하니, 그것이 이 자유롭게 떠다니는 눈 풍선의 배경인지도 모르겠다.

'눈 기구'에 비하면 르동의 〈붉은 죽음의 가면〉그림4은 그리 그로테스크하지 않다. 포의 원작보다도 충격이 덜한 편이다. 하지만 저 가면인들의 알 수 없는 텅 빈 검은 눈동자들과 깃털이 달린 시곗바늘은 원작과는 다른 결의 으스스한 신비로움을 풍긴다.

앞서 언급한 엔소르는 르동과는 전혀 다른 스타일이면서 또한 포와 잘 맞는 상징주의 화가다. 엔소르 역시 직접적으로 포에게서 영감을 받은 작품들이 있다. 그중 〈홉프로그의 복수〉그림5는 포의 단편 「홉프로그」의 마지막 장면을 묘사한 것인데, 이 단편 역시 가장무도회에서 일어나는 죽음 이야기이다. 이번에는 무도회 참석자들이 모두 죽는 것이 아니라, 그들이 속수무책으로 바라보는 가운데 무도회장 한가운데서 사람을 산채로 불태워 죽이는 소름 끼치는 살인이 일어난다.

'홉프로그'는 먼 나라에서 끌려와 중세 유럽 어느 왕의 광대가 된 절름발이 난쟁이의 별명이었다. 이 할 일 없는 왕은 익살꾼인 일곱 대신들과 함께 장난으로 세월을 보내며 특히 홉프로그를 희롱하는 것을 큰 즐거움으로 삼고 있었다. 한편 왕의 노리개로 사는 홉프로그의 유일한 벗이자 위안은 함께 끌려온 난쟁이 처녀 트리페타Trippetta였다.

어느 날 이 두 난쟁이들은 왕과 일곱 대신들이 가장무도회에서 입을 의상

그림4 오딜롱 르동, 〈붉은 죽음의 가면〉, 1883년, 종이에 목탄과 분필, 43.7×38.3cm, 뉴욕 : 현대미술관

을 정하는 것을 거들게 되었다. 이때 또다시 장난이 치고 싶어진 왕은 홉프로그가 술을 못하는 것을 알면서도 억지로 술을 먹이기 시작했고, 일곱 대신들은 싱글거리며 부추겼다. 트리페터가 나서서 그만두어 달라고 애원하자 왕은 건방지다며 그녀에게 폭력을 휘둘렀다.

이것을 보고 조용히 이를 갈던 홉프로그는 갑자기 좋은 생각이 떠올랐다면서 왕과 대신들에게 쇠사슬에 묶여 있는 오랑우탄들로 분장하라고 제안한다. 무도회 참석자들이 방금 우리에서 뛰쳐나온 진짜 짐승인 줄 알고 기겁할 것이라는 얘기였다. 장난을 좋아하는 왕은 기꺼이 이 제안을 받아들였다. 홉프로그는 그들에게 끈적끈적한 타르를 칠하고 아마亞麻로 된 털을 붙여 오랑우탄으로 분장시켰다.

드디어 가장무도회가 열렸고 오랑우탄 분장을 한 왕과 대신들이 뛰어 들어가자 과연 비명과 함께 일대 혼란이 일어났다. 이를 보며 왕은 더없이 흡족해했다. 그러나 다음 순간 왕과 대신들을 묶고 있는 쇠사슬이 낮게 내려진 샹들리에 고리에 걸렸다. 그리고 샹들리에 고리가 다시 드높은 천장으로 끌어올려지면서 왕과 대신들도 끌려 올라가 허공에 매달리게 되었다.

이것이 바로 홉프로그의 계획이었다. 영문을 모르는 가장무도회 참석자들이 멍하니 올려다보는 가운데, 샹들리에 고리에 타고 있던 홉프로그는 이제 큰소리로 이를 갈며 허공에서 발버둥치는 왕과 대신들에게 횃불을 갖다 댔다. 불에 잘 타는 타르와 아마로 만들어진 오랑우탄 의상 때문에 왕과 대신들은 순식간에 불덩어리가 되어 타올랐다. 화형식이 끝나자 홉프로그는 이렇

그림5 제임스 엔소르, 〈홉프로그의 복수〉, 1898년, 옻칠에 에칭, 35.4×24.5cm, 파리 : 콜렉시옹 미라 자콥

그림6 제임스 엔소르, 〈가면들 중의 엔소르〉, 1899년, 캔버스에 유채, 120×80cm, 고마키 : 메나도 미술관

게 외친다.

> "이들은 위대한 왕과 그의 일곱 추밀 고문관들이라오. 무방비 상태의 소녀를
> 거리낌 없이 때리는 왕과 그런 무도한 짓을 부추기는 일곱 고문관들 말이오.
> 나로 말할 것 같으면, 나는 그저 홉프로그, 어릿광대요. 그리고 이것은 나의
> 마지막 장난이라오."

"그저 장난"으로 타인을 괴롭히다가 결국 "장난으로" 처참하게 죽는 수가
있다는 이 이야기는 학교 폭력이나 사이버불링 가해자들에게 읽어주어도 좋
을 것이다. 하지만 복수의 방법이 워낙 치밀하고 잔인해서 통쾌함을 섬뜩함
이 압도하기도 한다. 게다가 맨 마지막 장면에서 화려한 가장무도회장 한가
운데 "악취 나는, 시커먼, 소름 끼치는, 그리고 분간할 수 없는 덩어리인 채
쇠사슬에 매달려 흔들리는" 왕과 대신들의 시체는 공포의 압권이다. 이것이
가면과 죽음과 그로테스크와 '원한과 복수의 정시'에 끌렸던 화가 엔소르를
매혹했을 것이다.

이 그림을 그렸을 당시 엔소르는 그의 작품들을 이해하지 못하는 가족과
미술계 양쪽에서 구박을 받고 있었다. 엔소르가 그의 주변 사람들에 대해 어
떻게 생각하고 있었는지는 그의 독특한 자화상 〈가면들 중의 엔소르〉그림6에
잘 나타나 있다. 여기서 그는 친지들과 군중의 진정한 얼굴이라 할 만한 추악
하고 어리석고 무관심한 가면들에 둘러싸여 있으며 철저히 소외되어 있다.

에드거 앨런 포
Edgar Allan Poe, 1809~1849

포의 시와 단편은 종종 그의 삶을 반영했다. 죽은 연인에 대한 광기 어린 영원한 사랑을 노래한 시 「애너벨 리」(1849)는 1847년 요절한 그의 사촌이자 어린 아내 버지니아에게 바치는 노래였을 것이다. 대표적 공포 단편 「검은 고양이」(1843)에서 폭음하고 분노의 발작을 일으키는 주인공은 알코올 장애가 있던 자신의 어두운 단면을 극단으로 밀어붙인 캐릭터였을 것이다. 정확한 사인은 알 수 없으나 포가 길거리에서 최후를 맞은 것도 폭음이 한몫한 것으로 추측된다.

그러나 포의 작품을 자전적인 것만으로 보기는 어렵다. 그에 대한 여러 낭만적 '신화'에 나오는 것처럼 그가 늘 취해 있고 음울한 모습이었던 것은 아니었다. 오히려 주변인 사이에 다정하고 이성적인 사람으로 알려져 있었다. 죽은 연인에 대한 강박적 환상을 담은 「리지아」(1838)와 「갈가마귀」(1845) 같은 여러 단편과 시도 아내가 세상을 떠나기 전에 창작했던 것으로, 19세기 고딕 낭만주의 시대의 유행을 따랐다. 포 자신이 밝혔듯이 광기 넘치는 그의 시와 단편은 운율과 환상의 아름다움을 효과적으로 구체화하기 위해 수학적이고 정밀한 구성을 바탕에 깔고 있다.

이처럼 포에게 기괴한 상상과 수학적 논리는 상극이 아니어서, 그는 불합리하고 기괴한 환상을 담은 단편을 쓰는 동시에 이성적이고 논리 정연한 추리소설의 대가이기도 했다. 최초의 추리소설로 불리는 「모르그 가의 살인 사건」(1841), 「도둑맞은 편지」(1845) 등이 그 예다. 일본 추리소설의 선구자이자 대가인 에도가와 란포江戶川亂步, 1894~1965는 그런 포에 대한 경의를 자신의 필명(에드거 앨런 포 → 에도가와 란포)에 담았다.

우주가 책들로 이루어져 있어도 읽을 수 있을까

호르헤 보르헤스의 「바벨의 도서관La Biblioteca de Babel」(1941)

2011년 아르헨티나의 수도 부에노스아이레스에는 한국어를 포함한 세계 각국의 언어로 쓰인 3만 권의 책이 높이 25미터의 거대한 '바벨탑'을 이뤘다.사진1 유네스코가 이 도시를 '2011년 세계 책의 수도'로 지정한 기념으로 미술가 마르타 미누힌Marta Minujín, 1943~이 만든 작품이었다. 나중에 탑은 해체되어 관람객들이 한 권씩 가져갔고 남은 책들은 새로운 아카이브에 보관되었다. 미누힌은 그 아카이브의 이름을 '바벨의 도서관La Biblioteca de Babel'이라 붙였다. 아르헨티나 작가 호르헤 보르헤스의 단편소설 제목에서 따온 이름이다.

보르헤스가 생각한 바벨의 도서관은 어떤 모습일까? 독특한 일본 코미디 호러 만화 『시오리와 시미코』에서 주인공인 여고생 시오리가 묻는 장면이 있다. 책벌레인 시오리의 단짝 친구 시미코가 설명한다. "바벨탑처럼 무한히 계속되는 거대한 도서관에 무수한 책들이 정리돼 있는 거야. 책으로 만들어진 우주지." 그러자 시오리가 대꾸한다. "책 읽기 싫어하는 사람에겐 지옥이겠구나. 만화책도 있니?"

불행히도 보르헤스의 바벨의 도서관에는 만화책이 없다. 그곳의 책들은

사진1 마르타 미누힌, 〈바벨탑〉, 2011년. 각국 대사관 및 일반인에게서 기증 받은 3만 권의 책으로 이루어진 설치미술. 높이 25m. 부에노스아이레스

모두 같은 규격에 검은 활자로만 구성 돼 있다. 이런 책들로 벽면이 가득 찬 육각형의 수많은 방들이 위, 아래, 옆으 로 끝없이 이어져 있는 것이 바벨의 도 서관이다. 이 도서관은 누구도 끝을 알 지 못하는 우주 자체이며 인간은 처음 부터 이 안에 있었고 이 안에서 죽는다. 시오리가 알았다면 기절할 일이다.

더 끔찍한 것은 이 도서관이 책 읽기 를 좋아하는 사람에게도 지옥일 수 있 다는 것이다. 왜냐하면 이곳의 책들에 는 22개의 알파벳(영어 알파벳은 26개 글자지만)과 쉼표, 마침표, 띄어쓰기 공 간, 이렇게 25가지 기호가 완전히 무작위로 조합돼 있기 때문이다. 예를 들어 어떤 책은 MCVMCVMCV 식으로 MCV만 반복되다 끝난다. 어떤 책은 단어, 또는 문장이 되는 문자 조합을 이루고 있지만 무슨 뜻인지 아리송하다.

이렇게 광대하고 혼돈스러운 공간이기에 '바벨의 도서관'인 모양이다. 구 약성서를 보면 인류가 이름을 떨치고자 하늘에 닿는 거대한 '바벨탑'을 세우 는 이야기가 나온다. 신은 이것을 막고자 인간의 본래 하나였던 언어를 여럿 으로 갈라놓았다. 결국 탑 건설자들은 혼돈 속에서 흩어지고 탑 건설은 중단 됐다. 북유럽 르네상스 미술의 거장 피터르 브뤼헐의 〈바벨탑〉그림2은 이 탑의 이미지를 가장 웅장하고 정교하게 구현한 것으로 이름 높다. 한창 공사 중인 탑의 상부는 이미 구름 위로 솟아 있다. 미누힌의 3만 권 책 '바벨탑'은 이 그 림에 바탕을 두었다.

그러나 보르헤스의 「바벨의 도서관」은 바벨탑과 달리 인간이 만든 공간이 아니다. 그 육각형 방들과 책들은 태초부터 있었다. 아마도 보르헤스는 서구에서 중세 때부터 이어져온 '자연의 책' 개념에서 영감을 받았으리라. 자연, 또는 우주는 하나의 책과 같아서 모든 자연현상은 의미가 있으며 읽어낼 수 있다는 사상이다. 중세철학의 거성 아우구스티누스는 신의 뜻을 담은 두 가지 신성한 책이 있는데 하나는 성서이고 다른 하나는 자연이며, 이 '자연의 책'은 무식한 사람도 읽을 수 있다고 했다. 근대과학의 장을 연 갈릴레오 갈릴레이도 그 두 가지 책에 대한 이야기를 했는데, 갈릴레이는 반대로 '자연의 책'이 더 해독하기 어렵다고 했다.

사실 우리는 늘 자연과 우주의 현상을 보고 있지만 과연 그 의미를 읽고 그 법칙을 꿰뚫고 있는가? 동서고금의 수많은 학자와 종교인과 예술가들이 그에

그림3 작자 미상, 〈책 정물〉, 1628년경, 판자에 유채, 61×97cm, 뮌헨 : 알테 피나코텍

대한 나름의 답을 내놓았지만 무엇이 절대적인 답인지 아는가? 아니, 그 현상에 정말 의미와 법칙이 있긴 하나? 그런 고민에 빠져 있는 우리는 바로 바벨의 도서관에서 해독할 수 없는 책을 붙잡고 고민하는 인간과 같은 존재이다.

바벨의 도서관은 25개 기호로 가능한 모든 조합의 책을 다 포함할 정도의 크기이다. 똑같은 책이 있지 않다고 전제하면, 총 몇 권의 책이 있을까? 각 책은 하나같이 410페이지, 각 페이지마다 40줄, 각 줄마다 80개의 글자로 구성돼 있다고 했다. 여기에 책 표지와 등에도 글씨가 써 있다고 했다. 그러니 책 한 권에 들어가는 글자 수는 (410×40×80)+α인 셈이다. 책마다 최소 1,312,000개의 글자가 있는 것이다 그렇다면 가능한 조합의 수는?

학교 다닐 때 배운 '확률, 조합' 실력을 발휘해 생각해보면 (수학이 싫어서 문과를 택한 사람은 보르헤스가 짜증나리라) 한 글자마다 가능한 경우의 수가 25가지이니 25×25×25×…… 이런 식으로 25를 1,312,000제곱해야 한다. 즉 가능한 조합의 수이자 바벨의 도서관의 책의 수는 최소한 25의 1,312,000제곱이다…… 바벨의 도서관이 우주라는 말이 무리가 아니다.

아무튼 가능한 모든 조합이므로 가능한 모든 책이 있다. 뒤죽박죽 문자 조합으로만 된 책도 있겠지만 이 도서관의 기원과 인간의 운명이 적힌 지혜의 책들도 어딘가에 있는 것이다. 도서관 속 인간들은 그런 책들을 찾아 육각형 방들을 순례한다. 그러나 그것은 우주 속에서 먼지 찾기다. 게다가 잠깐! 도서관의 기원과 인간의 운명에 대해 말해주는 것 같은 내용의 책을 발견했다고 해도 그것이 진실인지 어떻게 알 수 있을까? 가능한 모든 조합의 책이 있으니 그것과 정확히 반대되는 내용의 책도 있을 것이 아닌가. 둘 중 어느 쪽이 진실인지 둘 다 아닐지 어떻게 알 수 있을까.

절망한 인간들은 서로 싸운다. 어떤 이들은 자신이 쓸모없다고 판단한 책들을 마구 파괴한다. 동서고금을 통해서 볼 수 있는 '반反지성주의'다. 결론을 먼저 내려놓고 거기에 맞는 정보와 데이터만 받아들이고 나머지는 배척하고 파괴하는 것이다. 어떤 이들은 일종의 구세주―지혜의 책을 읽어 신의 경지에 올랐다는 '책의 인간'―를 찾아다닌다.

보르헤스는 이렇게 말한다.

그림6 도메니코 렘프스, 〈호기심의 방〉, 1690년대

그림7 주세페 카스틸리오네(중국 이름. 랑시닝), 〈다보각경도〉, 18세기

그림5 〈책가도〉 부분 확대

"인류는 소멸해 가고 있는 것 같은 생각이 든다. 그러나 '도서관'은 영원히
　지속되리라. 불을 밝히고, 고독하고, 무한하고, 부동적으로, 고귀한 책들로
　무장하고, 쓸모없고, 부식하지 않고, 비밀스러운 모습으로."

그러나 보르헤스는 동시에 "무질서의 반복인 신적인 질서"를 발견할 영원
한 순례자를 기대한다.

이 말은 바로크 시대 네덜란드의 대학 도시 레이던에서 그려진 책 정물화^{그림3}
를 연상시킨다. 이 그림은 거대하고 영원한 '자연의 책' 앞에서는 인간의 책이
보잘것없고 시간과 함께 허물어진다는 것을, 그래도 인간의 수명보다는 길게
남으며, 대를 이어가며 '자연의 책'을 해독하려는 후대의 인간들에게 희미한
빛이 되어준다는 것을 암시한다. 거대한 '바벨의 도서관', 즉 자연 혹은 우주 속
에서 그 비밀을 알려고 몸부림치는 인간의 순례는 계속될 수밖에 없는 것이다.

그러고 보니 한국에도 세상의 모든 지식에 대한 욕망을 담은 책 정물화가
존재했다. 조선 후기의 '책거리'와 그중에서 책장에 꽂힌 책을 묘사한 그림
들을 가리키는 '책가도' 말이다. 주로 왕실과 사대부를 위해 그려진 책가도
에는 한국 전통 채색화법과 중국을 통해 들어온 서양화의 투시원근법이 절
묘하게 결합돼 있고, 단정하게 쌓인 책들 사이로 값진 문방구와 중국 도자
기, 향로, 산호가지에 매달린 서양 시계를 비롯한 각종 진기한 물건이 등장
한다.^{그림4 그림5}

미술사학자 조이 켄세스Joy Kenseth와 김성림에 따르면, 이러한 책가도
의 기원은 르네상스 시대 유럽의 왕족과 학자들이 만든 'The Cabinet of
Curiosities', 즉 '호기심의 방' 또는 '진기한 것들의 방'으로 번역되는 초기 소
형 박물관과 그것을 묘사한 서양화라고 한다.^{그림6} 이것이 예수회 선교사들을
통해 청나라에 전해져 황실의 다보각多寶閣이 되었고, 선교사들이 서양화법으

그림8 장한종, 〈책가도〉, 18세기 말, 경기도 박물관

로 다보각을 묘사한 그림 〈다보각경도〉^{그림7}가 조선에 알려져 책가도로 발전했다는 것이다.

그런데 조선의 그림은 진기한 물건보다 책이 중심이 된다는 점에서 차별화되며,^{그림8} 더구나 이것이 하나의 그림 장르로 집중 발달한 예는 세계에서도 찾기 어렵다고 한다. 즉 책가도는 서양을 포함한 낯선 세계에 대한 개방적호기심과 중국인도 인정한 조선인의 유별난 책 사랑이 결합된 세계적이면서한국적인 그림인 셈이다.

바벨의 도서관을 대를 이어 순례하는 우리들이 가장 주의해야할 어리석음은 자신이 쓸모없다고 생각하는 책들을 파괴하는 반지성주의다. 세상의 다양한 것들을 알고자 하는 백과사전적 지식에 대한 열망이 스며 있는 책가도는 이에 대한 경계가 된다. '호기심의 방'이 유행한 르네상스 시대 유럽의 인문학자들은 편협함을 피하고 다양한 지식과 학파를 섭렵해야 한다고 역설했다. 조선 중기 문장의 대가 장유張維 역시 다양한 지식과 철학을 배워야 한다면서 그의 『계곡집』에서 이렇게 말했다.

"우물 안 개구리는 바다를 의심하고 여름 벌레는 얼음을 의심하니,* 이는 식견이 좁기 때문이다. 세상의 군자라고 하는 이들 역시 (…) 자기 식견으로 이해가 되지 않는다 하여 없는 것으로 치부해 버리고 마니, 얼마나 식견이 고루한가. 옛날 위 문제魏 文帝가 『전론典論』을 지을 때, 처음에는 화완포(火浣布, 불에 타지 않는 직물)가 없다고 했다가 나중에 그 잘못을 깨닫고는 다시 바로잡았다. 위 문제처럼 박학한 사람도 이런 실수가 있었는데, 하물며 후대 사람들이야."**

이처럼 책가도에 담긴 호기심과 열린 마음으로 지식을 섭렵하며 답을 찾아 나간다면, 진영 논리나 독선에 빠져 답을 미리 정해 놓고 거기에 지식과 정보를 끼워 맞추는, 즉 바벨의 도서관에서 쓸모없다고 생각하는 책들을 파괴하는 것과 같은, 반지성주의 유혹에서 벗어날 수 있지 않을까. 그리고 그렇게 대를 이어 순례를 계속하다 보면 보르헤스의 말대로 "무질서의 반복인 신적인 질서"를 발견할 수 있지 않을까.

* 『장자莊子』에 나오는 이야기.
** 한국고전번역원 책임연구원 김낙철 옮김.

호르헤 L. 보르헤스
Jorge Luis Borges, 1899~1986

「바벨의 도서관」에 등장하는 인간은 모두 필연적으로 사서司書다. 이 단편소설은 늙어서 눈이 거의 보이지 않는 한 사서의 독백으로 되어 있다. 이 소설이 발표될 당시 보르헤스는 40대 초의 나이로 부에노스아이레스 시립도서관에서 사서로 일하고 있었다. 중도우파 성향의 그는 페론 정권의 포퓰리즘 정책을 비판하다 도서관에서 해고당했다. 10년이 지난 후 페론 정권이 군사 쿠데타로 무너지자 국립도서관 관장 직을 맡아 사서 일에 복귀했는데, 이때 그는 유전적 문제로 시력을 거의 잃고 있었다. 그의 말대로 "80만 권의 책과 어둠을 동시에 갖다 준 신의 아이러니"였다. 「바벨의 도서관」은 자기 자신에 대한 예언적인 작품이기도 했던 셈이다.

名畵讀書

꿈과
현실의
괴리로
고통스러울 때

"두려워 말아요. 이 섬은 소음으로 가득해요. 갖가지 소리와 감미로운 음악,

이들은 즐거움을 주지 해를 주진 않아요. 때로는 수천 가지 현악기가,

내 귓가에서 울리기도 하죠. 때로는 노랫소리가 들리는데,

설령 내가 긴 잠에서 깨어났다 해도 다시 잠들게 하죠.

그러면 꿈에서 구름이 열리고 보물이 내 위로 쏟아질 듯하죠.

잠에서 깨면 다시 꿈을 꾸고 싶어 울게 되죠."

_윌리엄 셰익스피어, 『템페스트』

낭만이 불륜과 명품 중독으로

귀스타브 플로베르의 『마담 보바리Madame Bovary』(1857)

'지방 의사의 아름다운 부인이 지루한 일상을 견디다 못해 남편 몰래 바람을 피우고 빚을 내 명품을 사고 데이트 비용으로 쓰다가 빚 독촉을 받고 압류가 들어오자 자살했다.'

최근의 사건 사고 뉴스일까? 사실은 19세기 중반 프랑스에서 일어났던 일이다. 그리고 그 실화를 바탕으로 한 소설『마담 보바리』의 줄거리이기도 하다. 국내외 권장 도서 목록에서 빠지는 법이 없는 고전의 줄거리 치고는 좀 막장 드라마 같지 않은가? 실제로『마담 보바리』의 작가 귀스타브 플로베르는 당시 보수적인 제2제정* 정부로부터 "공중도덕을 해친 죄"로 고발까지 당했다. 하지만 판결은 무죄였다.

일단 이 소설 어디에도 노골적으로 선정적인 묘사는 없다. 가장 자극적

* 1852년부터 1870년까지 나폴레옹 3세(루이 나폴레옹)가 프랑스를 통치한 시기. 1848년 2월 혁명으로 입헌군주정이 무너지고 공화정이 들어섰을 때 대통령에 당선된 나폴레옹은 1851년 쿠데타를 일으켜 의회를 해산하고 국민투표로 신임을 얻으며 황제로 즉위한다. 그의 제위 기간 동안 프랑스의 산업과 자본주의는 발전했으나 민주주의는 후퇴했다. 1870년 프로이센-프랑스 전쟁에서 패해 나폴레옹 3세가 포로가 되면서 제2제정은 막을 내렸다.

이라고 할 만한 엠마 보바리와 연인 레옹의 마차 속 정사 장면도 마차 바깥에서의 시점으로만 묘사된다. 연인은 마부에게 아무 데로나 가자고 하고, 마차가 멈출 때마다 계속 달리라고 안에서 소리 지른다. 이어지는 구절은 이렇다.

> "이따금 마부는 마부석에 앉아서 거리의 술집 쪽으로 절망적인 시선을 돌리곤 했다. 대체 무슨 미치광이 같은 격정에 사로잡혔기에 도무지 멈출 줄 모르고 내쳐 달리고만 싶어하는 것인지 그로서는 이 손님들을 이해할 수 없었다."

이 장면은 단지 정사의 격렬함을 암시할 뿐만 아니라 엠마가 욕망에 굴복해 불확실한 미래로 폭주하는 상황을 상징한다. 이렇게 플로베르는 말초적 묘사 대신 객관적이고 치밀한 묘사와 시적 은유를 절묘하게 결합해 이야기를 이끌어나간다.

플로베르는 엠마의 연애를 미화하지도 않는다. 첫 정부情夫인 바람둥이 독신 지주 로돌프는 엠마가 함께 달아나자고 하자 부담을 느껴 모습을 감춰버린다. 두 번째 정부인 미남 서기 레옹과의 관계에서는 나중에 서로가 환멸과 권태를 느낀다. 엠마는 진부한 현실에 반항하는 꿈과 같은 '로맨스'를 떠올리며 진지하고 열정적으로 시작하나, 하나같이 현실에 엉킨 구질구질한 '불륜'으로 끝날 뿐이다.

심지어 엠마가 비소를 삼켜 자살할 때도 그녀가 동경하던 소설 속 여주인공들처럼 우아하게 숨을 거두지 못한다. 그녀는 끊임없이 구토를 하고 나중에는 제발 좀 빨리 끝내달라고 악을 쓴다. 마침내 숨을 거둔 후 남편의 소원대로 웨딩드레스를 수의로 입은 그녀의 시신을 보며 마을 여인들은 그녀가 여전히 아름답다고 말한다. 하지만 화관을 씌우기 위해 머리를 조금 위

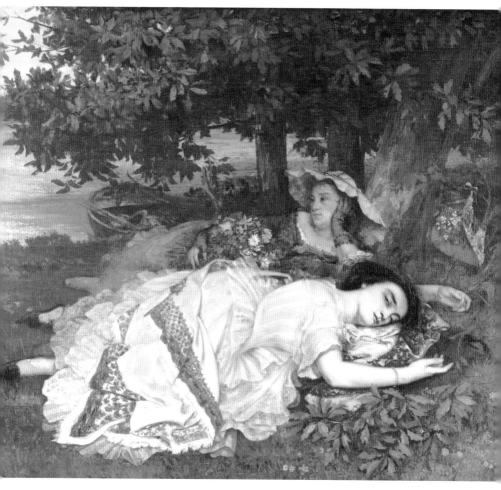

그림1 귀스타브 쿠르베, 〈센강 변의 아가씨들〉, 1856~1857년, 캔버스에 유채, 174×206cm, 아비뇽 : 프티팔레 미술관

로 쳐들었을 때 그녀의 입에서는 시커먼 액체가 흘러나온다.

그런데 이런 냉혹한 묘사에도 불구하고, 엠마에 대한 구체적인 비난이나 훈계의 메시지는 찾을 수 없다. 이것이 『마담 보바리』를 고발한 정부 당국의 불만이었으리라. 플로베르는 자연이 의미심장한 현상을 일으키나 그 의미를 스스로 말하지 않는다고 하면서, 그런 자연과 같은 소설을 쓰고자 했다. 이것이 플로베르의 사실주의였다.

이 소설이 출판된 바로 그해에 '사실주의 미술의 기수' 귀스타브 쿠르베 Jean Désiré Gustave Courbet, 1819~1877는 〈센강 변의 아가씨들〉그림1을 살롱에 출품했다. 이 그림은 『마담 보바리』와 직접 상관은 없지만 여러 면에서 연결 고리가 있다.

우선, 소설처럼 이 그림도 퇴폐적이라는 비판을 받았다. 앞쪽 여인은 야외에서 모자와 장갑을 벗는, 당시 숙녀라면 해선 안 될 짓을 하고 있는 데다가, 자기 드레스를 반쯤 올려 깔고 엎드린 채로 게슴츠레하게 눈을 뜨고 있지 않은가. 이들은 엠마 같은 소小부르주아지가 아니라 그리제트Grisette라고 불리는 하층 여인들로, 파리에서 트렌디한 모자 가게 점원 등으로 일하며 보헤미안 예술가들과 어울려 '좀 노는 언니들'이었다. 이런 여자들이 공공장소에서 나른한 자태로 뒹구는 장면을 그렸으니 문란하다는 것이었다.

그런데 만약 쿠르베가 이 여인들을 평범한 자세와 눈빛에다 고대 그리스식 의상을 걸친 모습으로 그리고 '님프들' 같은 제목을 붙였다면 오히려 비난 받지 않았으리라. 신화나 역사를 테마로 한 그림은 에로틱하더라도 고상한 장르로 인정받았으니까. 그러나 "내게 천사를 보여줘, 그래야 천사를 그리지"라고 말했던 쿠르베는 신화 속 상상의 존재를 그릴 생각이 없었고, 관능적인 여인들을 비너스 여신이나 님프로 포장해서 위선을 떨 생각은 더더욱 없었다. 그는 "지금, 여기" 살아 숨쉬는 현실을 보이는 대로 그릴 것을 고

집했다.

이것이 쿠르베의 사실주의였으며 플로베르와 상통하는 점이었다. 그래서 이 화가와 소설가는 생전에 별 친분은 없었으나 후대에 한데 묶여 현대적Modern 문화의 창시자들로 연구되곤 한다.

게다가, 이 그림에서 나른함과 권태 속에 은근한 갈증과 욕망을 보이고 있는 여인들은 엠마 보바리를 은근히 닮았다. 엠마가 불륜에 빠지면서 한층 관능적이며 위태로운 아름다움을 띨 때의 묘사를 보자.

그림2 〈센강 변의 아가씨들〉 부분 확대

"그녀의 눈꺼풀은 사랑에 빠진 나머지 눈동자가 꺼져 들어간 기나긴 시선을 위해서 일부러 새겨놓은 것 같았고 (…) 그녀의 목소리는 한층 더 나긋나긋한 억양을 띠었고 몸매도 그러했다. 그녀의 주름지는 옷자락이나 발을 굽히는 태도에서 마음을 파고드는 야릇한 그 무엇이 발산되고 있었다."

이 구절은 〈센강 변의 아가씨들〉의 반쯤 감은 눈, 살짝 벌어진 입술, 미묘하게 올라간 입꼬리, 손가락과 잘 맞아떨어진다.그림2 이처럼 플로베르의 글과 쿠르베의 그림은 현실 세태를 그대로 보여주면서도 섬세한 묘사로 시적인 아름다움을 띠기도 한다.

쿠르베가 이 그림보다 몇 년 앞서 내놓은 〈오르낭의 매장〉도 『마담 보바리』의 장례식 장면과 상통하는 데가 있다. 엠마의 장례식 장면을 포함해

그림3 귀스타브 쿠르베, 〈오르낭의 매장〉, 1849~1850년, 캔버스에 유채, 311.5×668cm, 파리 : 오르세 미술관

서, 이 소설의 많은 부분은 엠마의 일탈보다도 그녀를 둘러싼 지방 소도시의 풍경과 인간 군상의 모습에 할애돼 있다. 〈오르낭의 매장〉 역시 화가의 고향 마을인 오르낭의 평범한 인간 군상을 덤덤하게 묘사하고 있다.그림3 이 그림에서 고인은 세상을 떠난 쿠르베의 친척 아저씨이며 다른 인물들도 그 장례식에 참석한 실제 마을 사람들이라고 한다.

〈오르낭의 매장〉은 처음 발표됐을 때 큰 물의를 일으켰다. 현대인이 보기에는 이해하기 힘들 것이다. 선정적인 부분도 없고, 화풍도 파격적일 것이 없지 않은가? 그러나 당시로서는 충격적이었는데, 일단 세로 3m, 가로 6.5m를 넘는 거대한 크기가 문제였다. 그전까지 이런 크기의 화폭은 '역사화', 즉 성서 내용이나 그리스·로마 신화, 역사를 다룬 그림에만 사용됐다. 이런 역사화는 교회, 왕궁, 공공기관 등에 걸려서 그 권위를 드높이고 보는 사람들의 신앙심이나 애국심을 고취하는 역할을 했다.

그런데 거대한 〈오르낭의 매장〉에 등장하는 사람들은 신화와 역사의 영웅이 아닌 그야말로 별 볼 일 없는 보통 사람들이다. 이것 자체가 당시에는 어이없거나 도전적인 것으로 받아들여졌다. 게다가 장례식에 모인 사람들이 모두 비탄에 빠져 있는 것도 아니다. 눈물을 흘리는 유족도 있지만 무표정한 사람도 있고, 어린 성가대원처럼 한눈파는 사람도 있다. 한쪽 무릎을 꿇은 무덤 파는 인부나 관을 맨 운구인들은 무심하게 신부의 기도가 끝나기를 기다릴 뿐이다.

장례식 그림이라고 하면 으레 영웅이나 성자의 장례식에서 양식적인 몸짓으로 비탄을 표하는 사람들을 볼 것이라 기대했던 비평가들에게 이 그림은 충격이었다. 하지만 실제 장례식장이 이렇지 않은가? 그래서 이 그림은 '사실주의 미술의 기념비적 작품'으로 불리곤 한다.

『마담 보바리』의 장례식 장면에서도 조문객들은 엠마에게 집중하지 못

한다. 그녀의 시신 옆에서 밤샘하는 조문객 중 진보적 지식인을 자처하는 약제사 오메는 신부神父와 한바탕 종교 논쟁을 벌인다. 엠마의 죽음과 남편 샤를 보바리의 비탄에 그들이 느꼈던 얼마간의 슬픔과 동정은 이미 뒷전이다. 그러다 그들은 나란히 잠들어 버린다. "그들은 서로 옥신각신한 끝에 드디어 똑같은 인간적인 약점에서 서로 일치를 본 셈이었다."

사건의 최대 피해자이면서도 여전히 엠마를 사랑하는 남편만이 깨어 베일에 덮인 엠마의 시신을 바라보며 절규할 뿐이다. 프랑스의 화가 알베르 오귀스트 푸리Albert Auguste Fourie, 1854~1896의 작품그림4은 이 장면을 담았다. 그러나 소설의 문장이 이 그림보다 더 회화적으로 생생하고 구체적이다.

이렇게 인간을 정밀하게, 또 종종 냉소적이면서도 되도록 객관적으로 묘사했기에 『마담 보바리』는 후대에 '사실주의 문학의 성서'로 각광받게 됐다.

『마담 보바리』가 오늘날까지 회자되는 또 다른 이유는 사실주의가 외부적 사건뿐만 아니라 인간 내면에도 적용돼 심리묘사가 정밀하고 개연성이 있다는 점 때문이다. 심리묘사를 통해 드러난 엠마는 비성상적으로 음녕하기니 담욕스러운 인간이 아니다. 다만 낭만적인 것에 대한 동경이 너무 강할 뿐이다.

엠마는 수도원학교 시절 성당 행사에도 남들보다 열심이었다. 신앙심이 깊어서가 아니라 성당이 자아내는 "낭만적인 우수"가 좋았기 때문이다. 통속적인 티브이 드라마를 보면 여주인공이 예쁜 스테인드글라스가 있는 성당에서 예쁜 레이스 베일(미사포)을 쓰고 청순가련한 얼굴로 기도드리는 장면이 쓸데없이 한 번씩 나오지 않는가. 그것과 같은 이유다.

엠마는 그저 아름답고 드라마틱한 무언가가 너무 좋았다. 그러나 스스로 예술가가 되어 그 성향을 독창적이고 생산적으로 꽃피우기에는 처한 환경, 교육 수준, 자질 등 모든 게 모자랐다. 그녀는 그저 "장식해 놓은 꽃 때문에 교회를 사랑하고, 연애를 이야기하는 가사 때문에 음악을 사랑하고, 정념을

그림4 알베르 오귀스트 푸리, 〈마담 보바리의 죽음〉, 1889년, 캔버스에 유채, 141×208cm, 루앙 미술관

자극하는 맛 때문에 문학을 사랑"하는 수준에 지나지 않았다. 그녀는 몰개성·몰취미의 따분한 남편을 경멸하지만 그녀의 낭만적인 취향도 사치품 쇼핑과 불륜이라는 가장 속되고 진부하고 민폐 끼치는 형태로 나타나고 만다.

플로베르는 엠마의 이런 심리를 현실감 있고 정교하게 묘사한다. 성별도 신분도 다른 그가 어떻게 그럴 수 있었을까? 실화를 바탕으로 했음에도 그는 엠마의 모델이 누구냐는 질문에 "나 자신"이라고 종종 대답했다. 그 말은 어느 정도 진심이었다. 플로베르 자신에게 공상적이고 유치하게 낭만적인 일면이 있었고 그것을 엠마에게 투영한 것이다. 다만, 그는 엠마와 달리 그런 자신의 일면을 냉정하게 관조하는 능력이 있었다.

플로베르는 "작가는 작품에서 우주의 신처럼 어디에나 존재해야 하지만, 어디에서도 눈에 띄면 안 된다"라고 했다. 그래서 엠마의 심리 역시 정밀하게 표현하되 작가의 주관이 드러나지 않게 하려고 애썼다. 하지만 "그녀는 욕망에 눈이 어두워진 나머지 물질적 사치의 쾌락과 마음의 기쁨을 혼동하고, 습관에서 오는 우아함과 감정의 섬세함을 혼동하고 있었다"와 같은 구절을 보면, 엠마와 작가 자신의 어리석은 면에 대한 냉소와 연민이 미묘하게 나타난다.

오늘날 명품 옷을 입거나 고급 차를 타면 고상한 존재가 되며 낭만을 실현하는 것이라고 착각하는 이들에게도 이 문장이 해당되지 않을까. 사실 수많은 광고들이 그런 착각을 열심히 부추기며 "이걸 사면 멋진 사람, 멋진 인생 되는 거야" 하고 속삭이지 않는가. 그러나 그 유혹에 끝없이 굴복하면 보바리 부인처럼 '아름다운 무언가'에 대한 동경이 가장 추한 꼴이 되는 걸 보게 되리라. 그게 현실이다.

귀스타브 플로베르
Gustave Flaubert, 1821~1880

플로베르는 친구의 권유로 『마담 보바리』를 쓰게 됐다. 그가 막 완성한 낭만적인 작품을 친구에게 읽어주자 친구가 혹평을 하고 좀 더 현실적인 이야기를 써보라면서 『마담 보바리』의 바탕이 된 실화 '들라마르 부인 자살 사건'을 들려준 것이다. 그런데 플로베르가 이 소설을 완성하는 데는 5년이나 걸렸다. 배경·장소 등을 꼼꼼히 취재했기 때문이기도 하지만 그뿐만이 아니었다. 그는 글을 쓰면서 무엇을 표현하기 위해 단어를 고르고 골라 "오직 하나뿐인 딱 맞는 낱말"을 찾아내야 한다고 생각했고, 그 단어들이 시적인 운율을 가지기를 원했고, 서로 잘 어울려 화음을 이루기를 바랐다. 그렇게 보석을 연마하는 것처럼 문장을 다듬은 끝에, 강물에 비친 달빛을 "빛나는 비늘로 덮인 머리 없는 뱀"에 비유한 구절을 비롯한 『마담 보바리』의 아름답기로 유명한 구절들이 탄생하게 되었다.

가을 달밤에 대동강 변에서 선녀를 만나다

김시습의 『금오신화金鰲新話』 중 「취유부벽정기醉遊浮碧亭記」(15세기 중반)

사육신死六臣의 단종 복위 운동이 실패로 끝난 뒤, 처형당한 이들의 참혹한 시신을 위험을 무릅쓰고 거두어 묻은 이는 당시 불과 22세의 김시습이었다. 그는 5세 때 세종대왕 앞에서 시를 지을 정도로 신동이었지만, 21세 때 수양대군의 왕위 찬탈 소식을 듣고는 책을 다 불태워 버리고 방랑길에 오른 상태였다.

사육신의 시신을 수습한 뒤 그는 관서 지방을 방황했다. 그의 발길이 평양 대동강에 닿은 때는 아마도 그의 소설집 『금오신화』 중 「취유부벽정기」(취해서 부벽정에서 놀다)에서와 같은 가을 달밤이었을 것이다. 정치적 격랑 속에서 빛나던 포부를 모두 버리고 떠나야 했던 청년 김시습이 가을 달밤 고도古都를 가로질러 유유히 흐르는 강을 보면서 느낀 것은 무엇이었을까.

그는 훗날 30대에 쓴 「취유부벽정기」에서 주인공 홍생을 통해 그때의 감회를 풀어냈다. 소설에서 개성 부호의 아들이며 "젊고 잘생기고 풍류를 알고 글도 잘 하는" 홍생이 장사 겸 유람을 위해 대동강에 온 것은 정축년丁丑年 한가윗날로 설정돼 있다. 이때는 세조 3년이자 단종이 죽임을 당한 해로, 김시습이 23세 나이에 평양을 포함한 관서 지방을 방랑하던 때였다.

홍생은 친구와 술을 마신 후 취흥을 이기지 못해서 늦은 밤 혼자 조각배를 타고 강을 거슬러 올라가 부벽정 밑에 이르렀다. 부벽정은 평양의 명소인 부벽루浮碧樓로 '푸른 물 위에 떠 있는 것 같은 누각'이라는 뜻이다. 이곳에서 일찍이 고려의 왕들이 풍류를 즐겼고, 〈부벽루연회도浮碧樓宴會圖〉에 나오듯이 조선 시대의 '신이 내린 직업' 평안감사가 화려한 잔치를 벌였으며, 일제시대 이수일과 심순애 같은 연인들이 데이트를 하곤 했다.

단원 김홍도金弘道, 1745~1806?가 그린 것으로 전해지는 〈부벽루연회도〉그림1 그림2를 보면, 색색의 옷을 입고 춤추는 기녀들이 있는 마당과 그것을 흐뭇하게 바라보는 평안감사가 앉아 있는 누각 뒤로, 시원스러운 강줄기와 강 한가운데 섬 능라도와 강 건너편에 병풍처럼 서 있는 산들이 보인다. 그림만으로도 부벽루에서 보는 경치가 얼마나 운치 있을지 상상할 수 있다.

홍생이 배를 갈대밭에 매어두고 부벽루에 올라서니 "달빛은 바다처럼 널리 비치고 물결은 흰 비단 같았다". 이렇게 탁 트이고 서늘하고 극도로 청아하고 고요한 경치 속에 있을 때 인간은 그 신비로운 아름다움으로 인해 벅찬 기쁨을 느끼면서 동시에 묘한 슬픔을 느끼기도 한다. 그것은 북송北宋의 시인 소동파蘇東坡, 1037~1101의 「적벽부赤壁賦」에서 소동파와 달밤 뱃놀이를 즐기던 객客이 탄식한 것처럼, 무한한 우주와 영원한 시간으로 이어지는 듯한 자연의 거대한 아름다움 속에서 인간은 너무나 작고 유한한 존재임을 문득 깨달

았기 때문인지
도 모른다.

홍생 역시
슬픈 감상에
빠졌다. 그는
이곳이 고조선
과 고구려의
도읍이었음을

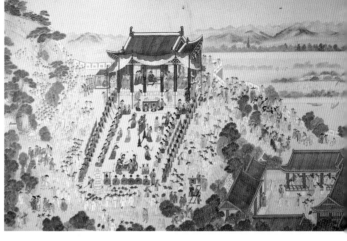

그림2 〈부벽루연회도〉의 부벽루 부분 확대

상기하고 "임금 계시던 궁궐에는 가을 풀만 쓸쓸하고, 돌층계는 구름 덮여 길
마저 아득해라" "기자묘 뜨락에는 교목이 늙어 있고, 단군 사당 벽에는 담쟁이
가 얽혀 있네. 영웅들 적막하니 지금은 어디 있나, 초목만 희미하니 몇 해나 되
었던가" 등 인간의 덧없음에 대한 시들을 즉흥적으로 지어 읊었다.

그가 흐느끼며 시를 읊는 소리는 "깊은 구렁에 잠긴 용을 춤추게 하고, 외
로운 배에 있는 과부를 울릴 만하였다"고 한다. 이 표현은 원래 「적벽부」에서
객의 구슬픈 피리 소리를 묘사한 시구로, 이렇게 「취유부벽정기」 여기저기에
는 「적벽부」의 영향이 스며 있다.

「적벽부」는 김시습뿐만 아니라 조선의 수많은 문인과 예인들이 매혹된 시
였다. 그들은 적벽부의 배경인 "칠월 기망(음력 7월의 보름이 갓 지난 16일)"
은 물론, 어느 날이든 달이 충분히 밝은 초가을 밤이면, 앞다투어 배를 띄워
'적벽 놀이'를 하며 시를 읊었고 「적벽부」의 장면을 그림으로 그렸다.

특히 불세출의 조선 화가 김홍도의 〈적벽야범赤壁夜泛〉그림3을 보면, 전경의
수려한 절벽과 후경의 외로운 둥근 달 사이, 아득한 강물과 하늘이 하나로 이
어진 여백에서 「적벽부」의 맑고 서늘하고 광막한 분위기가 그대로 살아난다.
절벽을 막 지나치는 배에서 객은 피리를 불고 있고 소동파는 몸을 일으키며

그림3 김홍도, 〈고사인물도故事人物圖
—적벽야범〉, 연도 미상, 비단에 담채,
98.2×48.5cm, 서울 : 국립중앙박물관

왜 그렇게 피리 소리가 슬프냐고 묻고 있다.

객은, 그 옛날 적벽대전에서 싸우던 일세의 영웅들도 지금은 세상에 없음을 상기시키면서 "우리 인생 짧은 것이 슬프고 긴 강의 끝없음이 부럽습니다"라고 답한다. 그러자 소동파는 이렇게 위로한다.

> "이 물과 저 달을 아십니까? (물이) 흘러가는 것이 이와 같으나 일찍이 메마르
> 지 않았으며 (달이) 차고 비는 것이 저와 같으나 끝내는 줄지도 늘지도 않았
> 습니다. 변한다는 관점에서 보면 천지도 한 순간일 수밖에 없으며 변치 않는
> 다는 관점에서 보면 사물과 내가 모두 다함이 없으니 무엇을 부러워합니까?"

소동파는 또 "강 위의 맑은 바람과 산 사이 밝은 달은, 들으면 음악 되고 보면 그림 되어, 가져도 금하는 이 없고 써도 다함이 없으니, 이는 조물주의 무진장無盡藏이니 나와 그대가 함께 누릴 것입니다"라고 말한다. 이 호쾌하고 자연과 일체된 초월적인 생각에 객은 비로소 우울함을 떨쳐버린다.

「적벽부」에서 객의 피리 소리에 소동파가 이렇게 화답했다면「취유부벽정기」에서 홍생의 시 읊는 소리에 화답한 것은 갑자기 나타난 아름다운 여인이었다. 몸가짐으로 보아 고귀한 신분인 듯한 그 여인은 홍생에게 시를 다시 읊어달라고 해서 들은 뒤 "그대와는 시를 논할 만하군요"라고 말한다. 그러고는 자신도 가을 달밤의 아름다움과 요란한 인간사의 덧없음과 찰나의 교유交遊의 소중함을 노래한 시를 써서 준다. 그 시의 운치와 여인의 기품 있는 아름다움에 반한 홍생이 그녀의 신분을 묻자 그녀는 자신이 옛 기자조선箕子朝鮮의 마지막 왕녀였다고 말해준다.

공주가 "나의 선친(기자조선 마지막 왕인 준왕)께서 필부匹夫의 손에 패하여 종묘사직을 잃으셨습니다. 위만衛滿이 보위를 훔쳤으므로, 우리 조선의 왕

업은 끊어지고 말았소"라고 말하는 대목은 세조가 단종의 왕위를 찬탈한 것
에 빗댄 것이라고 할 수 있다. 또 그녀의 말, "나는 그때 절개를 지키기로 맹
세하고 죽기만을 기다렸습니다"는 생육신生六臣의 한 사람으로서 김시습의
각오를 나타낸 것이기도 하다.

그런 공주에게 그녀의 조상이자 신선이 되어 수천 년을 살아온 기자箕子가
나타났다고 한다. 그가 불사약을 주어 공주도 선녀가 되었고, 그 후로 세상
곳곳을 유람하다가 마침내 달로 가서 달나라의 선녀 항아姮娥를 벗하며 살게
되었다는 것이다.

그러다 문득 생각이 나 인간 세상을 굽어보니, 산천은 그대로인데 사람들
은 변했고, 그녀의 원수인 위만의 나라도 이미 사라진 지 오래였다. "선경仙境

은 광활한데 티끌로 찬 속세는 세월도 빠르구나"라고 그녀는 시를 읊는다. 어쩌면, 세조와 정치 현실에 대한 김시습의 분노와 슬픔이, 그 또한 덧없는 속세의 일이라는 초연함으로 변해가고 있었는지도 모른다.

공주는 이렇게 홍생과 시를 주고 받다가 날이 새자 홀연히 전설의 새 난조鸞鳥를 타고 날아가 버렸다. 그 모습은 아마도 중국 5대 10국 시대의 대가 주문구周文矩, 907?~975?(송나라 때 무명 작가의 작품이라는 설도 있다)의 〈선녀승란도仙女乘鸞圖〉그림4를 닮았을 것이다. 옅은 구름을 헤치고 날아가는 오색찬란한 난조 위에 한 선녀가 흰 옷깃을 휘날리며 앉아 있다. 그녀는 날아가면서 구름 사이로 드러난 푸른 하늘과 금빛 보름달을 잠시 돌아본다. 청나라 때 이 그림을 평한 어느 글을 보면 "품격이 뛰어나 의기양양하고, 세속을 벗어난 듯한 자태를 지니고 있다"고 했는데, 과연 그림 전체의 분위기와 선녀의 모습에 멋들어지고 초연한 운치가 있다.

홍생은 공주가 떠난 후 그녀를 잊지 못해 시름시름 앓기 시작했다. 단지 그녀에 대한 연모뿐만 아니라 "티끌 많은 속세, 하루살이 같은 삶" 속에서 맑은 선계仙界를 동경하는 마음 때문이었을 것이다. 마침내 꿈속에서 선계로 오라는 초청을 받고 그는 세상을 떠난다.

이 결말은 현실도피적이다. 그렇다고 김시습이 체념적이고 현실도피적인 삶을 산 것은 아니었다. 사육신의 시신을 목숨 걸고 수습한 것이나 세조의 부름을 계속 거절한 것은 간접적이지만 분명한 저항이었고, 끊임없이 글을 쓰며 자아를 실현했다. 다만, 시공간적으로 끝없이 이어지는 자연의 아름다움과 그 자연과 일체가 되는 신선의 꿈은, 현실에 지친 그에게 서글픈 위안이 되었을 것이다. 여전히 티끌 많은 이 세상에서 가을 달밤에 읽는 「취유부벽정기」 한 줄은 우리에게도 위안이 되어주리라.

김시습

金時習, 1435~1493

매월당梅月堂 김시습은 불과 5세 때 세종대왕 앞에 불려가 시를 지을 정도로 신동이었으나, 수양대군의 왕위 찬탈 소식을 듣고 촉망되던 장래를 모두 내던졌다. 머리를 깎고 '설잠'이라는 승려를 자처하며 관서·관동·호남·영남 지방을 두루 10년 가까이 방랑했다. 그래도 그는 붓을 꺾는 법이 없어서 방랑의 기록 또한 틈틈이 『탕유관서록宕遊關西錄』 등으로 정리해서 남겼다. 전국을 방랑한 경험과 유교와 불교와 도교를 아우르는 섭렵은 그의 사상과 글을 독특하고 생기 있게 만들었다. 30대에 경주 남산 금오산실金鰲山室에서 쓴 『금오신화金鰲新話』에 이런 특징들이 잘 나타난다. 성종 즉위 후 새 조정의 관직을 맡으려 했으나 이어지지 않았고, 40대 후반에 환속해 아내를 맞았으나 곧 사별하고 다시 방랑길에 올랐다.

희망 없는 젊은이들의 도피처, 유리 동물원
테네시 윌리엄스의 『유리 동물원The Glass Menagerie』(1944)

"이제 할리우드 주인공들이 미국의 모든 사람을 대신해서 온갖 모험을 다 하게 돼있어. 미국의 모든 사람은 컴컴한 영화관에 앉아 그들의 모험을 보기만 한다고! 그래, 전쟁이 날 때까지는 그럴 테지. 전쟁이 나면 대중도 모험을 할 수 있게 돼!"

얼마나 철없는 소리인가. 당장 이 말을 한 자의 멱살을 잡아서 지구촌 곳곳의 참혹한 분쟁 지역에 내던져 현실을 깨우치게 하고 싶다. 하지만 막상 연극 〈유리 동물원〉에서 이 대사를 들을 때는 분노보다 서글픔이 앞선다. 이 대사를 던지는 톰 윙필드가 1930년대 미국 대공황기 아무 희망 없는 초라한 직장의 단조로운 노동에 지칠 대로 지친 영화광 청년이기 때문이다.

현실이 지긋지긋해서 전쟁으로라도 깨부수고 싶은 톰의 모습이 왠지 낯설지 않다. 그로부터 80여 년이 지난 지금, 경제적 활력과 일자리를 찾고 싶어 신고립주의를 지지하는 미국과 영국의 가난한 젊은이들이 연상된다. 아니, 누구보다 '헬조선 탈출'을 외치는 한국의 '흙수저' 젊은이들이 먼저 떠오른다.

그림1 레지널드 마쉬, 〈이십 센트 영화〉, 1936년, 보드에 에그 템페라, 76.2×101.6cm, 뉴욕 : 휘트니 미술관

그림2 레지널드 마쉬, 〈왜 L을 이용하지 않나요?〉, 1930년, 캔버스에 에그 템페라, 91.4×121.9cm, 뉴욕 : 휘트니 미술관

미국 극작가 테네시 윌리엄스의『유리 동물원』은 대공황 시기에 한 중하층 (lower middle class, 중산층 중에서 하층) 가족이 해체되어 가는 이야기다. 방랑벽이 있던 톰의 아버지는 예전에 집을 나가 소식이 끊긴 지 오래다. 남부의 부유한 집안 출신인 어머니 어맨다는 화려했던 처녀 시절 이야기를 지겨울 정도로 되풀이한다. 그래도 그녀는 가족에 대한 책임 의식이 강해서, 잡지 판매원 등으로 억척스럽게 일하며 자식들의 세속적 행복을 기원한다.

톰의 누나 로라는 어머니의 무한 반복 추억담도, 동생 톰의 불만도 모두 이해하고 받아주는 따스하고 섬세한 성품을 지녔다. 하지만 한쪽 발을 저는 장애가 있는 탓에 대인 기피증에 가까울 정도로 낯선 사람을 두려워하고 어울리지 못한다. 그녀는 온종일 유리 동물 수집품이나 닦으며 자기만의 세계에 틀어박혀 산다.

한편 톰은 구두 공장에 다니고 있지만 직장에 잘 적응하지 못한다. 그는 화장실에서 몰래 시를 쓰고 또 밤마다 영화를 보러 간다. 영화관은 톰 외에도 현실에서 꿈을 잃은 당대의 미국인들이 대리 만속을 위해 찾는 장소였다. 아마 그가 간 세인트루이스의 극장은 미국 화가 레지널드 마쉬Reginald Marsh 1898~1954의 〈이십 센트 영화〉그림1에 나오는 대공황 시대 뉴욕 타임스퀘어 영화관과 크게 다르지 않았을 것 같다.

이 그림을 소장한 휘트니 미술관에 따르면, 대공황기 미국인의 절반 이상이 매주 극장으로 도피했다고 한다. 그러니, 포토저널리스트와 같은 눈으로 사회 현실을 함축한 일상의 장면들을 포착해 그림으로 담아온 마쉬가 이런 영화관을 소재에서 놓쳤을 리가 없다. 그런데 이 그림은 현실적이면서도 어딘지 초현실적으로 오묘하다. 요란한 포스터 속 영화배우 얼굴들이 그 아래 실제 사람들보다 더 뚜렷하게 돌출돼 있다. 그리고 관객 대다수가 마치 그 시대 할리우드 배우처럼 한껏 차려입고 서 있는데 그들의 공허한 얼굴 너머 내

면은 전혀 읽을 수가 없다. 영화에서 얻은 환상을 그대로 몸에 덧입고 있어서가 아닐까?

이렇게 마쉬는 대공황 시대의 도시 풍경을 사실적이면서도 동시에 상징적으로 그려냈다. 〈왜 L*을 사용하지 않나요?〉그림2도 그렇다. 이 그림의 제목은 그림 위쪽, 전철 차창에 붙은 광고 문구를 그대로 따온 것이다. "지하철도 빠르지만, 고가철도 전철도 빠르고 더욱 편안합니다." 그런데 그 밑에서 입까지 떡 벌리고 잠들어 있는 노숙인 같은 남자와 넋 놓고 앉아있는 여자에게 빠른 게 다 무슨 소용이란 말인가? 바삐 출근할 곳도, 즐겁게 가고 싶은 곳도 없는 사람에게 말이다.

톰은 아침마다 출근할 곳은 있으나 그곳이 기꺼이 가고 싶은 곳은 아니었다. 나무라는 어머니에게 톰은 악을 쓴다. "난 아침마다 거기 출근하느니 누가 쇠지렛대로 내 머리통을 박살내줬으면 좋겠어요! 그래도 나는 가요! (…) 한 달에 65달러를 벌려고, 하고 싶은 것, 되고 싶은 꿈, 다 포기하고 말이에요!"

실직해서 당장 굶어 죽게 생긴 노동자에게는 배부른 소리로 들릴 수 있다. 하지만, 한창 큰 꿈을 지닐 나이에 더 나은 일을 찾지 못하는 톰의 절규가 충분히 이해된다. 그는 자신처럼 영화관이나 댄스홀에서 희망 없이 흐느적거리는 젊은이들을 보며 전쟁이라도 터지길 원한다. 그 장면에서 몇 년 전 영국에서 젊은이들이 폭동을 일으키고 약탈 쇼핑을 했던 사건이 떠오른다. 양쪽 다 용납할 수 없는 일이다. 하지만, 그들 뒤에는 모두 높은 청년 실업률, 고급 일자리 부족, 계층 이동 가능성이 점점 축소되는 닫힌 사회가 도사리고 있음을 기억할 필요가 있다. 그리고 이것이 남의 나라 일이 아니라는 것도.

물론 대공황 시대에 짐 같은 이른바 '모범 청년'도 있다. 로라에게 남자 좀

* 고가철도 전철.

284

그림3 '여인과 유니콘' 연작 중 〈시각〉, 1484~1500년, 태피스트리, 파리 : 클뤼니 중세 박물관

소개하라는 어머니의 성화에 톰은 같은 공장에 다니는 짐을 집으로 초대한
다. 그는 톰처럼 별 볼 일 없는 집안 출신이지만 고교 시절에 공부·운동 모두
뛰어났던 '엄친아'였고, 지금 직장에서도 성실로 인정받는 데다 야간 대학에
다니며 성공의 꿈을 다지고 있다. 공교롭게도 그는 고교 동창 로라가 유일하
게 짝사랑한 대상이다.

　짐은 톰의 집에 와서 어맨다를 기쁘게 하며 활기를 불어넣고 로라의 진가
도 알아봐준다. 이대로만 가면 해피엔딩. 하지만 짐에게는 이미 약혼자가 있
었다. 로라는 이 사건을 계기로 타인에 대한 마음의 문을 완전히 닫아버리게
되고, 톰은 이 일로 어머니와 크게 싸운 뒤 집을 뛰쳐나간다.

　로라는 그녀가 수집하는 유리 동물 조각품처럼 "참으로 아름답고 깨지기

쉬운" 존재다. 로라는 유리 동물 중에서도 그녀처럼 독특하고 고독한 유니콘을 특히 아낀다. 전설 속 유니콘은 오직 자신처럼 순결하고 아름다운 여인에게만 마음을 열고, 때로는 여인에게 기대어 잠들기도 한다. 만약 이 여인이 배신해 사냥꾼들에게 알리면 유니콘은 죽는다. 찬연한 뿔을 강력한 무기로 휘두르는 일각수가 사냥당하는 일은 오직 이때뿐이다.

파리 클뤼니 중세 박물관에 있는 중세 태피스트리 연작 '여인과 유니콘'그림3에 그렇게 여인에게 마음을 연 유니콘이 등장한다. 식물 무늬로 뒤덮인 화사한 붉은 바탕에 초록 섬이 낙원처럼 떠 있고, 그 낙원에는 눈처럼 하얀 유니콘이

앞발을 여인의 무릎에 강아지처럼 사랑스럽게 올려놓고 있다. 여인은 유니콘의 목을 다정하게 끌어당기며 거울을 비춰준다. 마치 아기를 데리고 거울 장난을 치는 것처럼. 거울이 나오는 이유는 여섯 개로 이뤄진 이 태피스트리 연작이 청각, 미각을 비롯한 인간의 다섯 가지 감각과 한 가지 소망을 상징하는데, 그중 이 작품은 시각을 상징하기 때문이다. 거울을 보는 너무나 맑고 순한 유니콘의 눈동자를 보니 사냥 전설이 떠올라 서럽다. 이 여인은 배신할 것 같진 않지만.

유니콘이 배신으로 사냥당하는 장면은 다른 태피스트리 연작—뉴욕 메트로폴리탄 박물관에 소장된 '유니콘 사냥' 연작그림4—에서 볼 수 있다. 사냥꾼들의 창과 사냥개들에게 무참히 공격당하는 유니콘의 눈동자가 오래도록 뇌리에 남는 작품이다.

짐은 로라와 춤을 추다가 실수로 유리 유니콘의 뿔을 부러뜨렸다. 짐이 무척 미안해하자 로라는 유니콘이 수술을 받아 보통 말처럼 됐다고 재치 있게 대답한다. 그녀는 자신도 정신적 수술을 받고 짐과 함께 세상으로 나갈 수 있다고 믿은 것이다. 그러나 곧 짐이 약혼 상태임을 알게 되고, 잠시 침묵하던 그녀는 뿔이 떨어져나간 유니콘을 작별 선물로 짐에게 준다. 이렇게 보통 말이 된 유니콘은 짐과 함께 떠났고, 로라는 유니콘으로 남는다. 모처럼 마음을 열었다가 죽임을 당한 유니콘으로.

윙필드 가족이 행복하지 못한 것을 반드시 사회 탓이라고 할 수는 없을 것이다. 대공황 시대가 아니었더라도, 또 자본주의 산업사회가 아니더라도, 이 가족의 몽상가적 꿈을 사회가 해결해줄 수는 없을 것이다. 하지만 그렇다고 모두 '모범 청년' 짐처럼 살아야 하고, 톰과 로라는 도태돼 마땅한 것일까? 그보다 열려 있고 다양한 꿈을 줄 수는 없는 것일까? 우리 사회에도 수많은 톰과 로라가 있기에 『유리 동물원』은 먼 이야기로만 들리지 않는다.

테네시 윌리엄스
Tennessee Williams, 1911~1983

『유리 동물원』은 작가의 자전적 작품이다. 테네시 윌리엄스의 가족은 남부에서 세인트루이스로 이주했고 그 역시 톰처럼 신발 공장에서 일하며 밤에 극작에 몰두했던 것이다. 톰의 어머니와 누나 로라 역시 작가의 모친과 누나 로즈를 모델로 했다. 작가는 누나와 특히 친했는데, 정신분열증 증세가 있던 누나가 뇌 수술을 받고 정신을 완전히 잃어 깊은 충격과 슬픔에 빠졌다. 『유리 동물원』에서 집을 떠난 톰이 로라를 기억에서 떨치지 못하는 대목은 작가가 누나와 겪은 정신적 이별과 애틋한 감정을 반영한 것이다. 이 작품으로 윌리엄스는 명성을 얻고 다음 작품 『욕망이라는 이름의 전차』 (1947)로 퓰리처상을 받았다.

낙원의 섬을 떠나 현실의 '멋진 신세계'로

윌리엄 셰익스피어의 『템페스트The Tempest』(1611)

짙푸른 수평선과 하늘을 배경으로 하얀 옷자락과 금빛 머리카락을 세찬 바람에 휘날리는 소녀. 머리에는 붉은 산호 머리띠를 두르고 목에는 하얀 진주 목걸이를 걸쳤다. 이 모든 것들로 봐서, 빅토리아시대 화가 프랭크 딕시가 그린 소녀 〈미란다〉그림1는 파도치는 드넓은 바다를 뒤에 두고 하얀 모래를 밟고 있을 것이다. 외딴 섬에 아버지와 단둘이 사는 소녀에게, 바닷가를 거니는 건 몇 안 되는 소일거리 중 하나였을 것이다.

미란다는 윌리엄 셰익스피어 말기 대표적인 로맨스극 『템페스트』의 주요 캐릭터다. 정확히는 아버지인 마법사 프로스페로 외에도, 인간인지 괴물인지 알 수 없는 존재인 칼리반과 요정들도 함께 살고 있다. 바깥세상을 모른 채 마법사와 요정과 괴물과 함께 사는 커다란 눈동자의 소녀라니. 딕시 그림처럼 해맑은 동화라도 펼쳐지는 것일까.

하지만 사실 『템페스트』를 이끌어나가는 주인공은 아버지 프로스페로다. 어릴 때부터 섬에서 자라 여기서 태어난 것과 다를 바 없는, 섬처럼 순수하고 평화로운 미란다와 달리, 프로스페로는 혼탁한 문명 세계에서 왔고 복수심

그림1 프랭크 딕시, 〈미란다〉, 1878년, 캔버스에 유채, 개인 소장

과 번뇌로 가득 차 있다.

　그는 본래 밀라노의 영주였다. 12년 전에 동생 안토니오가 나폴리 왕과 결탁해 반역을 일으키면서, 프로스페로는 어린 미란다와 함께 강제로 작은 배에 실려 바다를 떠돌다 이 섬에 이르렀다. 그는 12년 동안 마법을 연마하며 복수의 칼을 갈아왔다. 마침내 안토니오와 나폴리 왕이 탄 배가 섬을 지나가는 날이 오자, 프로스페로는 계획을 품고 마술로 템페스트, 즉 폭풍우를 일으켜 배를 난파시킨다. 연극은 여기에서부터 시작한다.

　그런 맥락에서 역시 빅토리아시대 화가인 존 윌리엄 워터하우스의 그림

그림2 존 윌리엄 워터하우스, 〈미란다〉, 1916년, 캔버스에 유채, 100.4×137.8cm, 개인 소장

〈미란다〉그림2를 보면, 마치 아버지와 딸의 상반된 정체성, 그 둘의 상반된 세계가 집약된 것처럼 보이기도 한다. 비록 프로스페로의 모습은 보이지 않지만 거칠게 휘몰아치는 파도가 그를 대변한다. 원수가 탄 배를, 그가 속했던 문명 세계를 원망하고 또 집착하며 뒤흔드는 그의 분노를. 반면 미란다는 거친 파도에 대한 두려움 없이, 다만 신기한 배에 탄 문명인들의 운명을 걱정하면서, 순진한 눈으로 배를 바라보고 있다.

어쩌면 딕시와 워터하우스의 그림들은 그 자체로 미란다와 섬의 속성을 닮았다. 이 그림들이 나오던 19세기 후반, 이미 사진이 전통적인 회화를 위협하고 있었고, 프랑스에서는 전례 없이 빠르고 거친 붓질과 평면적인 화면으로 당대의 모던한 풍경과 삶을 그려내는 인상주의 미술이 일어나고 있었다. 그런 와중에 신화와 문학 이야기를 고전적인 화법으로 그리는 것은 트렌드에 맞지 않는 일이었다. 그러나 이 화가들은 꿋꿋이 이야기가 있는 그림을 그려냈고, 그래서 20세기 초 모던아트 시대에 한동안 잊히다시피 했다가, 요즘은 그 서정성과 낭만성으로 다시 사랑을 받고 있다.

한편, 프로스페로는 배를 뒤집고 가라앉혀 거기 탄 사람들을 몰살시키는 단순 무식한 복수를 계획한 게 아니었다. 그의 계획은 자신과 딸의 지위 회복과 밀라노 귀환을 포함하고 있었다. 그는 배를 뒤흔들어 사람들이 모두 물에 빠지게 한다. 그리고 배는 잘 숨겨 놓고 물에 빠진 사람들을 그룹으로 나누어 모두 무사히 섬에 닿게 한다. 자신의 원수인 동생 안토니오와 나폴리 왕 알론조 및 그들의 신하들이 제1그룹, 알론조의 아들인 나폴리 왕자 페르디난드 혼자 제2그룹, 그밖에 프로스페로의 관심 밖인 기타 선원들이 제3그룹이다.

이 복잡한 일을 해내는 건 프로스페로가 부리는 공기의 요정 아리엘이다. 이 요정은 예전에 섬을 다스리던 마녀에 의해 나무줄기에 갇혔고 마녀가 죽

은 후에도 빠져나오지 못하고 있다가 프로스페로에 의해 구출됐다. 그래서 일정한 기간 동안 그의 부하가 되기로 한 것이었다. 사실 미란다보다도 아리엘이 문명 세계와 대비되는 이 섬의 속성을 더욱 잘 상징하는 캐릭터라고 할 수 있다.

미란다는 섬처럼 자연스럽고 순수하지만 아버지 프로스페로의 엄격한 문명 교육을 받았고 철저히 아버지의 영향력 아래에 있다. 말이 나와서 말인데, 미란다는 이 연극의 유일한 여성 캐릭터지만 그 중요성에 비해 참 무력하다. 아버지의 복수 계획에 아무런 주체적 역할을 하지 못하고, 아버지가 짜놓은 큰 판에서 아버지의 의도대로 나폴리 왕자와 사랑에 빠질 뿐이다. 딸을 사랑하지만 몹시 가부장적인 프로스페로가 미란다를 예쁘고 순진한 바보로, 즉, 당시 문명사회가 강요한 여성상으로 키웠기 때문이다.

반면에 아리엘은 야성적이고 강력하고 변덕스럽고 신비로운 섬의 속성을 대변한다. 동에 번쩍 서에 번쩍하며 프로스페로가 맡긴 일들을 척척 해내지만, 동시에 하루빨리 그의 구속에서 벗어나 완전한 자유를 찾고 싶어 한다. 스위스 출신 영국 화가 헨리 퓨셀리의 그림그림3이 그런 아리엘의 모습을 잘 구현하고 있다. 박쥐를 가볍게 밟고 서서 타고 다닐 정도로 날쌘 요정. 장난스러운 표정이 유쾌해 보이지만 쉽게 친구가 될 수 있을지, 선의를 품었는지, 악의를 품었는지 알 수 없는 불가사의한 모습이다. 그로테스크한 '악몽' 연작으로 유명한 낭만주의 화가 퓨셀리의 그림답다.

한편 섬에 살던 마녀는 아들을 하나 남겼는데, 앞서 언급한 칼리반이다. 프로스페로는 칼리반에게도 문명 교육을 시켜보지만, 야수 같은 성질을 버리지 못하고 미란다를 겁탈하려 한 이후부터 요정들의 감시 아래 그저 험한 일이나 시키고 있다. 아리엘이 문명 밖 세계의 두렵고도 매혹적인 면을 대변한다면, 칼리반은 그 어둡고 험악한 면을 대변한다고 할까.

　　이러한 섬의 세계를 프로스페로는 문명 세계의 규범과 문명 밖 세계의 마
법을 동시에 사용해 컨트롤하면서 복수와 복권을 위한 장으로 만든다. 그래
서 이 섬은 셰익스피어의 이전 로맨틱 코미디 작품 『뜻대로 하세요』나 『한여
름 밤의 꿈』의 배경인 숲 공간과 비슷하기도 하고 다르기도 하다. 캐나다의
문학평론가 노스럽 프라이Northrop Frye, 1912~1991가 "초록 땅Green Land"이라고
통칭하는 그런 숲 공간들은 『템페스트』의 섬처럼 현실 문명 세계의 대안인
자연적이고 마법적인 공간이다. 문명 세계에서의 갈등과 방해를 피해 도망
쳐간 연인들이 그곳에서 사랑을 이루고 문제도 해결하고 다시 문명 세계로
돌아온다. 『템페스트』의 섬에서도 미란다와 나폴리 왕자 페르디난드의 사랑
이 이루어지고, 문명 세계에서의 복수와 화해가 이루어진다. 하지만 그건 철
저히 프로스페로의 교묘한 계획에 의해서다.

　　그의 교묘함이 가장 돋보이는 부분은 페르디난드가 홀로 섬에 닿게 한 것

그림4 존 에버렛 밀레이, 〈아리엘에게 홀리는 페르디난드〉, 1850년, 캔버스에 유채, 65×51cm, 개인 소장

이다. 외아들이 죽은 줄로 착각한 나폴리 왕에게 극심한 고통을 주는 한편 왕자와 딸이 만나게 하는 두 마리 토끼를 한 번에 잡았다. 여기에서도 아리엘의 활약이 펼쳐진다. 라파엘전파 화가 존 에버렛 밀레이의 그림에 나오는 것처럼 기묘하고 신비로운 노래로 왕자를 이끌어 미란다가 있는 곳까지 오게 한다.그림4 젊고 아름다운 두 사람은 프로스페로의 의도대로 한눈에 서로 반하고, 프로스페로가 짐짓 왕자를 괴롭혀 사랑이 더 공고해진다. 프로스페로는 둘의 결혼을 허락한다.

그 사이에 아리엘은 프로스페로의 명령대로 안토니오와 나폴리 왕 일행을 괴롭힌다. 이를테면 배고픈 그들에게 먹음직스런 음식으로 가득한 식탁을 보여주고, 그들이 허겁지겁 식탁으로 달려들면 날개 달린 괴물 하피Harpy의 모습으로 나타나 음식을 뺏어 먹는 식으로 말이다. 그리고는 이 모든 불행이 예전에 프로스페로에게 저지른 죄의 대가라고 말해준다. 공중에서 이런 대사를 하면서. "알론조(나폴리 왕), 그 때문에 너는 아들을 잃었다. (…) 즉시 죽는 것보다도 더 가혹한 질질 끄는 파멸이 한 걸음 한 걸음 너희를 따라오리라."

나폴리 왕은 "천둥이 깊고 무시무시한 파이프오르간 소리로 프로스페로의 이름을 말하며 내 죄를 울렸구나. 그래, 내 아들은 바다 밑 진흙에 묻혀 있구나. 측량용 추도 닿지 못하는 깊은 바닷속으로 그 애를 찾아 들어가 나도 그 애와 같이 진흙에 묻히겠다……"라며 울부짖는다. 지친 육체에 정신적인 시달림이 더해지며 사람들은 반쯤 실성한다.

마지막에 프로스페로는 직접 나타나 그들의 정신을 회복시킨다. 그는 진심으로 참회하는 나폴리 왕을 용서하고 왕자가 미란다와 다정하게 있는 모습을 보여준다. 그런데 주목할 점은 안토니오는 끝끝내 제대로 반성하지 않는다는 것이다. 다만 그는 나폴리 왕의 동생에게 자신처럼 형을 배신하라고

꾀는 모습을 프로스페로에게 들켜 약점을 잡힌 것이었다.

동화였다면 악한 자가 파멸을 맞거나 진심으로 참회해서 새사람이 되었을 것이다. 그러나 이 희극에서 제대로 뉘우친 사람은 나폴리 왕뿐이다. 안토니오는 프로스페로에게 약점을 잡혀 굴복한 것뿐이고, 프로스페로는 그를 여전히 증오하지만 죽이지 않는다. 이것이 현실 세계에서의 화해와 타협이다. 요정과 괴물이 등장하고 해피엔딩으로 끝나는 이 희극은 한 편의 동화 같지만 어디까지나 어른을 위한 동화인 것이다.

미란다가 안토니오와 나폴리 왕 일행을 보고 순진무구하게 외치는 "인간은 참 아름다운 것이구나! 이런 사람들이 있다니, 아, 멋진 새로운 세계야!"라는 말은 씁쓸한 여운을 남긴다. 프로스페로는 서글픈 미소를 지으며 "네겐 새로울 것이다"라고 말한다.

미란다의 "멋진 신세계brave new world"라는 말은 반어적인 뜻으로 영국 작가 헉슬리Aldous Leonard Huxley, 1894~1963의 소설 제목으로 쓰이기도 했다. 인간이 인공수정으로 대량생산되고 유전자의 우열로 날 때부터 인생이 결성되는 디스토피아적인 미래를 그린 SF다. 미란다는 나폴리에 가서 페르디난드와 화려한 결혼식을 올리고 왕자빈이 되겠지만 그 새로운 세계와 인간이 결코 아름답지만은 않다는 것을 깨닫게 될 것이다.

이외에도 『템페스트』에는 말년의 셰익스피어가 인간세계와 삶과 예술을 씁쓸하게 돌아본 관조의 흔적이 곳곳에 스며 있다. 이를테면 이런 장면이 있다. 프로스페로가 미란다와 페르디난드를 기쁘게 해주기 위해 아리엘을 비롯한 요정들을 시켜 그리스 여신과 님프가 날아다니는 환상적이고 스펙터클한 연극을 보여주게 한다. 딕시와 워터하우스와 같은 빅토리아 화가였던 허버트 드레이퍼의 그림에 나오는 것처럼 말이다.그림5 페르디난드는 감탄하며 계속 보고 싶어 하지만, 요정 배우들은 어느 순간 갑자기 사라져 버리고 프로

그림5 허버트 제임스 드레이퍼, 〈신들과 님프들을 소환하는 프로스페로〉, 1903년, 천장 페인팅, 런던 : 드레이퍼스 홀

스페로는 쓸쓸히 말한다.

> "이 흔적도 없이 사라진 환영의 축제극처럼, 우리도 꿈과 같은 존재로, 우리
> 의 짧은 인생은 잠으로 돌아가게 되지."

또 극중에 칼리반이 섬에 떠밀려온 선원들에게 섬에 대해 설명하며 그답
지 않게 서정적인 대사를 하는 장면이 있다.

> "두려워 말아요. 이 섬은 소음으로 가득해요. 갖가지 소리와 감미로운 음악,
> 이들은 즐거움을 주지 해를 끼치진 않아요. 때로는 수천 가지 현악기가, 내
> 귓가에서 울리기도 하죠. 때로는 노랫소리가 들리는데, 설령 내가 긴 잠에서
> 깨어났다 해도 다시 잠들게 하죠. 그러면 꿈에서 구름이 열리고 보물이 내
> 위로 쏟아질 듯하죠. 잠에서 깨면 다시 꿈을 꾸고 싶어 울게 되죠."

바로 이것이 우리가 멋지고 환상적인 한 편의 연극이나 영화를 보다가 끝
났을 때 느끼는 마음 아닐까. 결국 『템페스트』의 섬은 프로스페로의 환상 극
장이었던 셈이다. 연극과 영화가 끝나면 모두 극장을 떠나 집으로 돌아가듯,
그렇게 프로스페로와 미란다도, 배를 타고 온 이들도, 모두 다시 문명 세계로
돌아간다. 그저 덧없는 환영에 불과했던 것은 아니다. 좋은 연극과 영화가 때
로 사람의 인생을 바꾸어놓듯, 평론가 프라이가 말한 대로 이 섬에 온 사람들
은 새로운 자신을 발견하고 변화된 모습으로 돌아간다.

그렇게 한낱 환상이지만 또한 삶의 일부이기도 한 연극에 셰익스피어는
한평생을 걸었고, 연극이 삶 자체였다. 결국 프로스페로는 셰익스피어 자신
이고 『템페스트』는 그의 인생의 알레고리인지도 모른다.

『템페스트』 영화들

『템페스트』는 셰익스피어의 다른 작품들처럼 여러 차례 영화화됐다. 이중 가장 파격적으로 변형된
작품이 SF영화 〈금단의 행성Forbidden Planet〉(1956)이다. 23세기에 한 무리의 과학자가 탄 우주선
이 지구에서 16광년 떨어진 '알타이르-4' 행성에 도착하는데, 이 외딴 행성에는 프로스페로에 해당
하는 모비우스 박사가 미란다에 해당하는 딸 알타이라와 아리엘에 해당하는 만능 로봇 로비와 함
께 살고 있다. 과학자들은 이곳에서 정체 모를 괴물의 습격을 받게 되는데, 이 괴물은 누군가의 잠재
의식이 빚어낸 것으로 밝혀진다. 그 프로이트적인 발상이 흥미롭다. 최근의 작품으로는 브로드웨이
뮤지컬 〈라이온 킹〉과 영화 〈프리다〉로 유명한 여성 감독 줄리 테이머의 영화 〈템페스트〉(2010)가
있다. 프로스페로가 여성 캐릭터 프로스페라(헬렌 미렌)로 바뀐 것이 이채롭다. 2010년 베니스 영
화제 폐막작이었다.

커피와 상관없는 스타벅,
그리고 광인과 고래의 숭고

허먼 멜빌의 『백경Moby Dick』(1851)

커피 체인의 대명사와도 같은 스타벅스. 그 이름은 미국 소설 『백경』에 등장하는 1등 항해사 스타벅Starbuck에서 유래했다고 한다. 미국과 한국의 어떤 매체들은 "소설 속 스타벅이 커피를 너무 좋아해서 그 이름을 따서 지었다"고 소개하곤 한다. 그런데 전자는 스타벅스 사社에서 직접 밝힌 사실이지만, 후자는 누가 시작했는지 알 수 없는, 틀린 설명이다. 『백경』 어디에도 스타벅이 커피광狂이라는 언급은커녕 그가 커피를 마시는 장면조차 없으니 말이다. 하지만 이 소설을 필독서로 학교에서 읽히는 미국에서조차 스타벅이 커피를 즐겼다고 믿는 사람이 많다. 왜 그런 것일까?

일단, 허먼 멜빌의 원작이 방대해서, 처음부터 끝까지 정독하기도 힘들고, 꼼꼼히 기억하기는 더 힘든 게 한 이유일 것이다. 그리고, 흰 고래 모비딕을 광적으로 추격하는 에이해브Ahab 선장이 술도 아닌 커피를 즐긴다고 하면 모두 의아해하겠지만, 에이해브에 맞서는 차분하고 이성적인 성격의 항해사 스타벅이 커피를 좋아한다고 하면 그럴 듯하게 들리는 것이다. 술은 도취와 광기의 음료, 커피는 각성과 평정의 음료라 각각 에이해브와 스타벅에게 어울리니까.

그림1 조지프 맬러드 윌리엄 터너, 〈고래잡이〉, 1845년, 캔버스에 유채, 91.8×122.6cm, 뉴욕 : 메트로폴리탄 박물관

『백경』은 방대하지만 줄거리가 복잡하지는 않다. 포경선 피쿼드호號의 선장 에이해브는 지난 항해에서 거대하고 새하얀 항유고래 모비딕에게 한쪽 다리를 잃었다. 에이해브는 그 신비롭고 무시무시한 고래를 찾아 잡겠다는 일념으로 대서양을 건너, 인도양을 건너, 태평양을 건너 항해를 계속한다. 스타벅이 "짐승을 상대로 복수를 하다니 미친 짓"이라고 만류하지만 그는 아랑곳하지 않는다.

에이해브의 광적인 열정에 이끌려 전진하던 피쿼드호 선원들은 마침내 모비딕을 발견하고 사투를 벌인다. 그러다 사흘째 되는 날, 에이해브는 모비딕의 눈에 드디어 작살을 꽂는다. 하지만 그는 고래와 함께 바다 속으로 빨려 들어가고 만다. 그 와중에 피쿼드호도 침몰하고 스타벅을 포함한 선원들도 함께 최후를 맞는다. 딱 한 선원이 살아남아, 스스로를 구약성서 속 버림받은 아이 '이슈마엘'이라고 불러달라고 하며, 이 이야기를 전할 뿐이다.

비교적 단순한 플롯임에도 불구하고 『백경』은 그리 쉽게 읽히지 않는다.

302

작품 전체가 상징적인 면이 강하고 그 상징이 복합적이기 때문이다. 누군가는 에이해브가 인간의 도전 정신과 불굴의 의지를 표상하는 비극적 영웅이며, 모비딕은 그것을 좌절시키는 냉혹한 세계, 또는 원천적인 악悪이라고 생각할 것이다. 반면에, 누군가는 그 하얀 고래가 신 혹은 자연의 섭리를 상징하며, 에이해브는 오만과 광포한 열정으로 그것에 도전해 자신뿐 아니라 모든 선원을 파멸로 이끌어가는 타락 천사 루시퍼Lucifer라고 생각할 것이다. 이 소설에는 엇갈린 견해들을 모두 뒷받침하는 시적인 대화와 독백이 가득하다.

또, 가장 중요한 두 인물인 에이해브와 스타벅의 관계도 단순하지 않다. 그들은 서로 대립하면서도 존경한다. 스타벅은 에이해브가 광인狂人이지만 자신의 "영혼 밑바닥을 찌르는 힘"이 있다고 생각하고, 에이해브는 스타벅이 진정으로 "신중한 용감성"을 지닌 자라고 평한다.

이런 점들로 인해 『백경』은 출간 당시 '해양 모험소설치고 따분한 소설'로 외면 받았다. 하지만 바로 그 점으로 인해 지금은 세계적 고전의 반열에 올라 있다. 그러나 아무리 중요한 고전이라도 지루하지 않다고는 차마 말하지 못하리라. 특히 줄거리와 상관없는 고래학, 포경 법규 등의 이야기가 중간중간 별도의 챕터로 튀어나오는 바람에, 많은 사람들이 책을 정독할 의지를 상실하고 스타벅 커피광설說의 진위를 확인할 엄두도 못 내게 되는 것이다.

그러나 이런 챕터 중에도 재미있는 것이 있다. 종래의 고래 그림들을 신랄하게 평가하는 55장과 56장 말이다. 여기에서 멜빌은 18세기 영국의 유명 화가 윌리엄 호가스William Hogarth, 1697~1764의 〈안드로메다를 구하러 내려오는 페르세우스〉그림2에 나오는 바다 괴물이 고래를 묘사한 것이라고 단정하고 그 어설픈 묘사를 마구 비웃는다.

반면에 거장으로 불리는 낭만주의 영국 풍경화가 J. M. W. 터너Joseph Mallord William Turner, 1775~1851의 〈고래잡이〉그림1는 멜빌에게 큰 감동과 영감을

그림2 윌리엄 호가스, 〈안드로메다를 구하러 내려오는 페르세우스〉, 1729년, 판화 일러스트레이션

주지 않았을까. 이 황량한 그림의 시커 먼 부분은 언뜻 무엇인지 알 수 없지만 불길하고 강력한 존재감을 발휘한다. 잘 보면 그것이 수면 위로 머리를 드러낸 향유고래라는 것을 알 수 있다. 멜빌이 "살아 있는 고래의 위풍당당하고 의미심 장한 모습은 오직 그 깊이를 알 수 없는 심해 속에서만 볼 수 있다. 떠올랐을 때 그 거대한 몸 대부분은 시야 밖에 있다" 고 말한 것처럼.

얼핏 단순한 검은 덩어리 같은 그 고 래는 육중한 무게와 무서운 역동성을 응 축하고 있다. 그 응축된 힘이 폭발하면서 검은 물보라와 높은 파도를 일으켜 작살잡이들의 보트가 거의 수직으로 솟아오르게 만드는 것이다. 터너는 이 모든 것들을 거칠고 속도감 있는 붓질과 추상에 가까운 간략하고 뭉그러진 형태로 표현했는데, 이것은 그의 후기 그림의 특징이며 나중에 프랑스 인상 주의 화가들에게 큰 영감을 주게 된다.

이 그림을 소장한 뉴욕 메트로폴리탄 박물관에 따르면, 멜빌은 터너의 '고 래잡이' 연작을 실제로 보았고 또 영향을 받았을 가능성이 크다고 한다. 왜냐 하면 멜빌은 『백경』을 탈고하기 1년 전에 런던을 방문했고, 터너가 그림을 그 릴 때 참고한 스코틀랜드 학자의 『향유고래의 자연사』라는 책을 구입했으며, 그 책 겉표지에 "터너의 고래잡이 그림들이 이 책에서 아이디어를 얻었다"라 고 직접 메모했기 때문이다. 그런데 그렇다면 어째서 『백경』의 고래 그림 관 련 챕터에서 멜빌은 이 그림을 언급하지 않았을까?

그것은 멜빌이 터너의 〈고래잡이〉를 모델로 한 그림을 이미 소설 서두에 등장시켰기 때문이 아닌가 싶다. 제3챕터를 보면 소설의 화자 이슈마엘이 피쿼드호를 타기 전에 묵은 여관에서 어떤 그림을 응시하는 장면이 있다. 그 그림은 낡은 데다가 연기에 온통 그을렸고, 원래도 형상이 뚜렷해 보이지 않는 데다가, 불빛마저 침침하고 어지럽게 흔들려서, 마치 거대한 카오스 같을 뿐 도저히 무엇을 묘사한 것인지 알아보기 힘들다. 그러나 이슈마엘은 그 그림에서 "뭐라 규정할 수 없는 (⋯) 상상할 수도 없는 숭고함"을 느끼고 계속 살펴본다. 그 결과 그림이 폭풍에 휘말린 배와 그 배를 향해 날뛰며 돌진하는 고래를 묘사했다는 것을 알게 된다. 메트로폴리탄 박물관에 따르면, 몇몇 전문가들은 바로 이 그림이 터너의 〈고래잡이〉를 바탕으로 했다고 본다는 것이다.

멜빌이 그 미지의 그림을 묘사하는 말은 실제로 터너의 후기 그림의 특징을 가리키는 말들과 비슷하다. 명확하지 않은 형태, 혼돈, 그러나 조잡한 어지러움과는 다른 어떤 것, 즉, 규정된 형태와 경계를 벗어나는 무한성에서 오는, 그리고 한눈에 들어오지 않는 거대함에서 오는 느낌…… 바로 숭고함이다. 18세기 독일 철학자 임마누엘 칸트는 그의 미학 이론에서 '아름다움'과 '숭고함'을 구분하면서 아름다움은 사물의 형태와 관련되어 경계와 한계성을 지니는 반면에 숭고는 경계가 없는 것, 무한한 것에서 나온다고 했다. 그래서 숭고함을 느낄 때는 아름다움을 느낄 때와 달리 경외감, 두려움, 심지어 그 대상이 낯설고 압도적인 데서 오는 일종의 불쾌감까지 느낀다고 했다.

바로 터너의 그림이 그렇고, 『백경』 자체가 그렇다. 어쩌면 멜빌이 터너의 그림을 따로 언급하지 않은 것은 『백경』 전체가 터너의 그림에 조응하는 한 편의 시이기 때문인지도 모른다. 에이해브의 가늠할 수 없는 분노와 광기, 그리고 결코 인간의 시야에 다 들어오지 않는 모비딕의 거대함과 광포한 힘, 그것이 불러일으키는 것은 숭고함이다.

미술에 대한 멜빌의 조예는 『백경』 여기저기에서 드러난다. 소설 중에 포경선 선원들이 배에 매단 고래 사체에 올라가 고기를 자르는 작업을 하면서 상어 떼의 위협을 받는 장면이 있다. 『백경』 연구가들에 따르면, 이 장면은 미국 화가 존 싱글턴 코플리John Singleton Copley, 1738~1815의 〈왓슨과 상어〉그림3 에서 영감받았다고 한다.

이 그림은 18세기 중엽 브룩 왓슨이라는 14세의 어린 선원이 바다에서 헤엄치다 상어의 습격을 받은 사건을 영화처럼 드라마틱하게 묘사하고 있다. 소년의 한쪽 다리는 이미 무릎 아래가 상어에게 물어 뜯겨 사라진 처참한 상태. 상어는 다시 그를 향해 돌진하고 있고 보트에 탄 동료 선원들이 그를 구하기 위해 밧줄을 던지고 손을 뻗으며 안간힘을 쓰고 있다. 과연 그들이 먼저 소년을 끌어올릴 것인가, 아니면 상어가 먼저 소년의 머리를 덥석 물 것인가? 아니면 동료 선원이 황급히 내리찍는 작살이 먼저 상어를 꿰뚫을 것인가? 이 다음 5초가 정말 궁금해지는 그림이다.

과연 소년은 어떻게 됐을까? 사실 이 그림을 주문한 것이 바로 왓슨이었다. 그는 결국 구출된 것이다. 의족을 달아야 했지만 건강도 되찾았고, 훗날 상인과 정치가로 성공했다고 한다.

이밖에 『백경』에는 고래 꼬리의 힘찬 아름다움을 르네상스 거장 미켈란젤로의 강건한 작품에 빗대는 등 고래와 바다의 묘사가 미학적인 것이 많다. 그래서 아무리 방대해도 한번 끝까지 정독해볼 만한 소설이다. 터너의 그림이 주는 숭고함이 어떻게 언어로 구현되었는지 보기 위해서도.

물론 스타벅 커피광설의 진위 여부를 직접 확인해보는 것도 좋다. 참고로 스타벅스 커피가 스타벅의 이름을 딴 진짜 이유는 초창기 창업주 중 『백경』의 팬이 있었고, 또 본거지인 시애틀의 항구도시로서의 성격, 이름이 주는 어감語感 등 여러 가지를 고려해서였다고 한다.

그림3 존 싱글턴 코플리, 〈왓슨과 상어〉, 1778년, 캔버스에 유채, 182.1×229.7cm, 워싱턴 D.C. : 국립미술관

허먼 멜빌
Herman Melville, 1819~1891

소설 『백경』이 고래잡이 과정과 포경선에서의 일상을 생생하고 정교하게 묘사한 것을 보면 작가가 포경선 경험을 했음을 짐작할 수 있다. 그는 20대 초반에 여러 포경선을 탔는데, 그 와중에 몇 달 간 남태평양 식인食人 원주민 마을에서 지내기도 했다. 『백경』에서 화자인 '나(이슈마엘)'와 우정을 나누는, 거칠지만 고결한 성품을 지닌 식인종 출신 작살잡이 퀴퀘그Queequeg는 이때의 경험에서 나온 캐릭터다. 멜빌은 훗날 군함에서 일했고 이 경험을 바탕으로 『하얀 재킷White Jacket』을 썼다. 이처럼 그의 작품은 구체적인 경험을 바탕으로 하고 있으면서도 상징적 구성과 시적인 대화 등으로 인간 보편의 철학적 문제를 다루는 것이 특징이다.

귀양 온 선녀 또는 옛 문학 한류 스타

허난설헌의 「망선요望仙謠」(16세기 후반)

문학 한류韓流의 선구자는 이미 4백여 년 전에 존재했었다. '비운의 천재' 허난설헌 말이다. 그녀가 요절한 후 『홍길동전』으로 알려진 동생 허균이 누나의 시詩를 모아 책으로 엮어 1606년 명明나라 사신에게 보여주었다. 감탄한 사신은 중국으로 돌아가 『난설헌집』을 출간했다. 이것이 큰 인기를 모아 허난설헌의 시가 중국의 여러 시선詩選에 실리게 됐다. 백여 년이 지난 1711년에는 일본에서도 『난설헌집』이 간행됐다.

허난설헌의 시가 중국에서 스테디셀러였다는 것은 실학자 홍대용의 기록에서도 알 수 있다. 그는 『난설헌집』이 처음 발간되고 150여 년이 흐른 뒤인 청淸나라 때 중국을 방문했다. 거기서 청의 학자 반정균이 홍대용에게 "그대 나라에 살던 '경번당'(허난설헌)이 시를 잘 지었다고 이름이 나서 우리나라의 선시집에도 실렸으니 이 어찌 대단한 일이 아닙니까?"라고 한 것이다. 그런데 그에 대한 홍대용의 대답이 씁쓸하다. "비록 그 부인의 시는 경지가 높지만 그 부인의 덕행은 시에 훨씬 미치지 못합니다."

왜 이런 비난를 했을까? 그녀의 자字 '경번'에 대한 오해 때문이었다. 자字

라는 것은, 태어날 때 부모가 지어주는 본명(허난설헌의 경우 '초희') 외에 성인이 되어서 갖는 이름이다. 글을 쓸 때 사용하는 '난설헌' 같은 호號와는 또 다른 것이다. 주로 친구나 후배를 존중해서 부를 때 본명보다 자字로 부른다.

바깥 활동을 못 하는 조선 사대부 여인들은 이런 자字를 가질 일이 없었다. 친정에서는 본명으로 불렸고 시집가서는 친정의 성에 따라 그저 박씨 부인, 김씨 부인 등으로 불리며 이름을 아예 상실했으니까. 간혹 글재주가 있는 여성들이 '사임당', '의유당' 등의 호를 사용해 역사에 남겼으나 자를 갖는 일은 드물었다. 그런데 허난설헌은 여성으로서 희귀하게 자를 지녔고 중국에까지 알린 것이다. 이것부터가 보수적인 조선 남성들에게는 눈살 찌푸릴 일이었다.

게다가 홍대용은 '경번'이 미남으로 유명했던 중국 당나라 때 시인 번천(두목지의 호)을 연모한다는 뜻으로 잘못 알고 있었다. 당시에 허난설헌이 지었다는 이런 시가 루머처럼 떠돌고 있었기 때문이다. "이승에서 김성립(남편)을 이별하고/ 지하에서 두목지를 따르리라."

허난설헌이 그녀의 재능에 부담을 느껴 밖으로만 나돌던 남편 때문에 마음 고생이 심했다는 것은 잘 알려진 사실이다. 하지만 이 시는 그녀가 지은 것이 아니라 그녀의 심정을 후대 사람들이 추측해서 지은 것이었다. '경번' 또한 사실 두목지가 아니라 중국의 옛 여선女仙인 번부인樊夫人 혹은 초나라 장왕莊王의 현명한 아내 번희樊姬를 우러른다는 뜻이라고 한다.

또 설령 허난설헌의 '두목지 연모설'이 사실이더라도, 두목지는 그녀보다 거의 천 년 전 사람이니 그게 무슨 논란거리가 될까 싶다. 하지만 여자는 죽으나 사나 일부종사一夫從事해야 한다고 여겼던 조선 사회에서는 그것도 문란한 일이었다. 서양 문물 수용과 신분 차별 철폐를 주장한 급진적 지식인 홍대용조차 그렇게 생각했던 것이다.

그는 반정균에게 말했다. "그 남편 김성립은 용모와 재주가 잘나지 못했지

만 부인으로서 이런 시를 짓다니 그 사람됨을 알 만하오." 그러자 반정균은 "아름다운 여인이 못난 남편과 맺어졌으니 어찌 원망이 없겠소?"라고 대꾸했다 한다.

진보적 실학자들조차 허난설헌을 작품으로 평가하지 않고 (당시 기준으로는) 선정적인 '두목지 연모설'을 들먹이며 품행을 트집 잡은 것을 보면 당대 분위기를 짐작할 수 있다. 그 속에서 허난설헌이 얼마나 답답하고 고독했을지도.

어쩌면 그녀를 재조명하는 현대에도 그녀의 작품 자체보다 남편·시모와의 갈등, 어린 자녀들의 잇단 죽음, 친정의 몰락 등 비극적 개인사에 지나치게 초점을 맞추고 있는지도 모른다. 물론 시인의 개인적 경험은 작품에 영향을 주는 법이고, 허난설헌도 자신의 불행과 관련해 한恨이 깃든 시를 여럿 남겼다. 하지만 그 시들이 전부가 아니어서, 그녀의 작품 세계는 신랄한 세태 풍자시부터 발랄한 연애시까지 다양하다.

특히 국제적으로 높이 평가 받고 인기를 끌었던 것은 「유선사遊仙詞」등 신선 세계를 노래한 시였다. 명나라 시인 오명제의 『조선시선』 서문을 보면 "내가 북경으로 돌아오자 문인들이 내가 돌아왔다는 소식을 듣고 모두 조선 시와 허난설헌의 신선시神仙詩를 구하고 싶어 했다"라고 되어 있다.

신선시 또한 현실도피 욕망을 반영했다는 점에서 불행한 개인사와 관련이 없지 않지만, 초탈과 여유의 정서를 담고 이상 세계를 멋들어지게 구현했기에 더 매력적이다. 그 대표작인 「망선요望仙謠」(신선 세계를 바라보며 노래하다)를 보자.

망선요

구슬 꽃 산들바람 속에 파랑새 날아오르니,

서왕모西王母가 기린 수레 타고 봉래섬 향하네.

난초 깃발, 꽃술 장막, 하얀 봉황 수레,

웃으며 간막이에 기대 아름다운 풀 뜯네.

하늘바람 불어와 푸른 무지개치마 날리고,

옥고리와 옥 노리개 부딪쳐 쟁그랑 소리 나네.

하얀 달나라 선녀素娥 짝을 지어 비파 뜯고,

일년에 세 번 꽃 피는 나무三花珠樹엔 봄 구름 향기롭네.

그림1 작자 미상(궁중 화원 추정), 〈요지연도〉, 19세기, 비단에 채색, 134.5×366cm, 경기도박물관

동틀 무렵 부용각 잔치 끝나니,

짙푸른 바다 푸른 옷 동자는 하얀 학에 올라타네.

자주색 피리 소리 고운 빛 아침놀 꿰뚫어 흩뜨리고,

이슬 젖은 은하 속으로 새벽별 떨어지네.

허난설헌의 시에는 신선들의 여왕이라 할 수 있는 서왕모가 자주 등장한다. 서왕모는 오랜 중국 신화에서는 기괴한 반인반수 신이었지만, 춘추전국·진·한 시대에 신선 사상이 퍼지면서 점차 아름답고 기품 있는 여선의 모습으로 변모하여 문학과 미술에 나타난다. 그녀는 서쪽 멀리 황하의 발원지에 있

그림2 〈요지연도〉 서왕모 부분 확대

다는 곤륜산崑崙山에 살며 장수 복숭아를 지니고 인간을 불로불사로 이끌어
준다고 한다.

　조선 후기에 그려진 〈요지연도瑤池宴圖〉그림1 그림2 병풍에서 서왕모의 모습을
볼 수 있다. 서왕모가 주나라 목왕을 위해 곤륜산의 아름다운 못 요지瑤池에
서 잔치를 베풀었다는 이야기를 묘사한 것이다. 그녀는 자신의 오른쪽(그림
왼쪽)에 목왕을 앉히고 중앙에서 잔치를 주재한다. 여선이 아니라 인간이었
다면 조선 시대 그림에서 결코 이런 식으로 나타날 수 없었으리라. 이처럼 서
왕모를 비롯한 여선들은 당당하고 독립적인 모습으로 묘사되곤 한다. 허난
설헌이 신선시를 많이 쓴 데에 이유로 작용했을 것이다.

그림3 김홍도, 〈군선도〉, 1776년, 종이에 수묵담채, 133×576cm, 서울 : 리움 미술관

〈요지연도〉는 짙고 호화로운 색채와 섬세한 선묘로 보아 궁중 화원의 작품으로 추정된다. 그림 가운데를 보면 서왕모와 목왕을 위해 선녀들이 악기를 연주하고 춤을 추는데 그들과 어울려 오색찬란한 봉황들도 춤을 춘다. 그 둘레로 3천 년에 한 번 열린다는 복숭아가 주렁주렁 달린 나무들이 있다. 또 오동나무, 소나무, 청록색 기암괴석과 붉은 꽃들이 있다. 그들 사이로 신비로운 구름이 흐른다. 왼쪽에는 곤륜산을 둘러싸고 흐른다는 약수弱水가 물결치고 있다. 잔치에 초대받은 신선들이 새의 깃털도 가라앉는다는 이 물을 가볍게 걸어서 건너오고 있다.

이 그림을 보면 「망선요」에 묘사된 서왕모의 잔치 장면을 한결 쉽게 그려볼 수 있다. 하지만 이 그림과 「망선요」의 이미지에는 결정적인 색채의 차이가 있다. 한국문학에서 신선들의 잔치 같은 화려한 장면을 묘사할 때 전통적으로 언급하는 색채는 붉은색과 녹색이다. 〈요지연도〉 역시 붉은색과 청록색이 강렬한 대조를 이루고 있다.

반면에 「망선요」에서 주조를 이루는 색채는 파란색과 흰색이다. 서왕모의 심부름꾼인 파랑새가 날자 하얀 봉황 수레가 뒤따르고, 서왕모의 푸른 무지개치마 위로 백옥 고리가 쟁그랑거린다. 또 "하얀 달나라 선녀들 짝을 지어 비파 뜯고" "짙푸른 바다 푸른 옷 동자는 하얀 학에" 올라탄다. 극도로 청아하고 영묘한 이미지다. 동양 회화의 전통보다는 오히려 19세기 말 유럽 상징주의 시와 그림이 연상되는 기이한 이미지다.

여기에 유일하게 다른 색조가 강조되는 구절, "자주색 피리 소리 고운 빛아침놀 꿰뚫어 흩뜨리고"는 이 파랗고 하얀 그림에 한 줄기 자주색 획을 긋고 진홍색과 금색으로 빛나는 점을 찍어 찬란한 그림을 완성한다. 이처럼 독특한 색채 이미지를 마음껏 펼쳐보일 수 있다는 점에서도 허난설헌은 신선시를 선호했을 것이다.

그림4 허난설헌으로 추정, 〈앙간비금도〉, 16세기, 종이에 채색, 22.2×12.0cm, 허엽의 12대 종손 소장

「망선요」에서 또 하나 주목할 것은 계속되는 비상飛上과 움직임의 이미지다. 이 시에서 파랑새도, 서왕모도, 푸른 옷 동자도 날아오른다. 그녀의 다른 시 「유선사」 87수를 보아도 신선들은 정적인 모습보다 용이나 봉황, 기린 수레를 타고 비상하는 모습으로 나오는 경우가 많다. 그들은 옷깃을 바람에 흩날리고 오색구름을 흩트리며 나아간다.

그 거침없고 시원스러운 모습은 단원 김홍도金弘道, 1745~1806?의 〈군선도群仙圖〉그림3에서 볼 수 있다. 신선들이 서왕모의 잔치에 참석하기 위해 성큼성큼 걸어가고 있는 장면을 호방하고 박력 있게 묘사한 걸작이다. 이 그림에서 두 여선, 즉 복숭아를 어깨에 진 하선고何仙姑와 호미에 약초 바구니를 꿰어 어깨에 맨 마고麻姑 역시 남자 신선들과 다를 바 없이 거침없이 걷는다. 이것이야말로 조선 사대부가에서 태어나 집안에 갇혀 지내야 했던 허난설헌의 이룰 수 없는 꿈이었을 것이다.

허난설헌의 비상에 대한 동경은 그녀가 어린 시절 그린 것으로 추정되는 〈앙간비금도仰看飛禽圖〉그림4에서도 드러난다. 붉은 저고리를 입은 소녀가 아버지인 듯한 남자의 손을 잡고 날아가는 새들을 바라보며 한 손을 그쪽으로 뻗고 있다. 창공의 새들을 바라보느라 고개를 한껏 뒤로 젖힌 소녀의 모습이 나이브하게 묘사된 것이 사랑스럽다. 아마도 어린 허난설헌 자신과 아버지 허엽의 다정한 한때를 나타낸 듯하다.

이때만 해도 허난설헌은 행복했다. 사대부의 딸이라 마음대로 돌아다닐 수는 없었지만, 아버지 허엽이 열린 생각을 가진 덕분에 오빠들과 마찬가지로 교육을 받았다. 아버지의 영향을 받아 자유로운 생각을 가진 오빠들도 그녀의 재주를 알아주고 격려했다. 특히 그녀에게 많은 영향을 미친 둘째 오빠 허봉은 자신의 친구이자 당대의 뛰어난 시인 이달에게 여동생의 시 교육을 부탁하기도 했다. 또 남동생 허균은 그녀의 시를 널리 알리려고 애썼다. 허균

은 이렇게 말하곤 했다. "누님의 시문은 모두 천성에서 나온 것, 맑고 깨끗한 시어詩語는 음식을 익혀 먹는 속인으로는 미칠 수가 없다."

조선 시대 여성이 이런 가족을 둔 것은 크나큰 복이라고 할 수 있다. 물론 그 때문에 시집을 가서 일반적인 여성의 현실을 접했을 때, 더 큰 괴리감과 절망감을 느끼기도 했지만 말이다. 그녀는 혼인을 통해 들어가게 된 우울하고 조잡한 상황에서 어린 시절 오라비들과 스승과 공유했던 탁 트인 신선 세계를 꿈꾸고 그에 대한 시를 썼다.

이런 신선시는 허난설헌 자신만의 위안을 위한 것이 아니었다. 신선계는 일단 도를 닦아 선화仙化하면 모두 평등하고 자유로운 존재가 된다. 그러니 여성뿐만 아니라, 그녀의 스승 이달처럼 서얼 출신이라 뛰어난 재주를 못 펼치는 남성 등 모든 부당한 사회적 굴레에 갇혀 있는 사람들에게 위안이 될 이상 세계다. 그녀는 그 자유롭고 거침없는 세계를 독특한 회화적 묘사와 운율로 직접 본 것처럼 생생하게 구체화했다. 그래서 명나라 사신 주지번은 『난설헌집』시문에서 그녀를 "이승에 귀양 온 선녀"라고 표현했던 것이다.

許蘭雪軒像

허난설헌
許蘭雪軒, 1563~1589

허난설헌에게 있어 불행했던 삶만큼 안타까운 것은 사후의 표절 시비다. 한시에서 옛 명구를 가져 다 새로운 맥락에서 쓰는 것은 흔한 일이라 함부로 표절을 말할 수 없기는 하다. 이를테면 송나라 때 대大시인 소동파의 유명한 시구 "공산무인 수류화개空山無人 水流花開"조차도 한 글자만 다른 똑같은 시구가 이미 당나라 때 있었다. 그러나 시 전체가 기존의 시와 거의 같다면 표절로 볼 수밖에 없고 허난설헌의 시 중에 그런 것이 여러 개 발견되었다. 이에 대해 『구운몽』으로 유명한 김만중은 허난 설헌이 으뜸가는 규수 시인이라고 실력을 인정하면서, 다만 그 동생 허균이 누나의 시집을 엮는 과 정에 명성을 더 높이려고 중국의 덜 알려진 명시들을 끼워 넣었다고 주장했다. 현대 학자들은 허균 도 고의가 아니었으며, 암기에 의존해 누나의 시집을 편찬하는 과정에서 실수로 다른 이의 작품도 넣었을 가능성이 큰 것으로 보고 있다.

名書讀書

일상의
아름다움과
휴머니즘을
찾아서

"보채지 않고 늠름하게, 여러 가지들이 빈틈없이 완전한 조화를 이룬 채 서 있는 나목,

그 옆을 지나는 춥디추운 김장철 여인들. 여인들의 눈앞엔 겨울이 있고,

나목에겐 아직 멀지만 봄에의 믿음이 있다."

_박완서, 『나목』

일상이 시가 될 때, 그 찰나의 아름다움과 아쉬움

에즈라 파운드의 「지하철역에서In a Station of Metro」(1913)

지하철역에서

군중 속 환영의 이 얼굴들.

젖은, 검은 나뭇가지의 꽃잎들.

The apparition of these faces in the crowd.

Petals on a wet, black bough.

　도심의 지하철역에서 아름다움을 느낄 수 있을까, 그것도 경보 대회라도 하듯 엄청난 속도로 걷는 엄청난 수의 사람들 속에서. 100년 전 어느 찰나에 미국 시인 에즈라 파운드는 아름다움을 느꼈다. 칙칙하고 어두운 지하철 객차에서 나오는 사람들의 희끄무레한 얼굴에 검은 가지에 달린 환한 꽃들이 겹쳐질 정도로. 시인 자신이 1914년 『포트나이틀리 리뷰』라는 잡지에 설명한 글을 보자.

"3년 전 파리 콩코르드 지하철역에서 하차했을 때, 갑자기 아름다운 얼굴을 보았습니다. 그리고 또 다른 얼굴을, 그리고 또 다른 얼굴을, 그리고 또 아름다운 어린아이의 얼굴을, 그리고 또 다른 아름다운 여자를 보았지요. 나는 하루 종일 이것이 나에게 준 의미를 표현할 단어를 찾아보려 했지만, 그에 합당한, 아니 그 갑작스러운 감정만큼 아름다움을 표현할 어떤 단어도 찾을 수 없었습니다. 그런데 그날 저녁 레이누아르가街를 따라 집으로 가며 애를 쓰다가 갑자기 표현을 찾아냈지요."

파운드가 「지하철역에서」를 발표한 것은 1913년, 그러니까 그 강렬한 찰나의 미적 경험을 한 뒤 2년이 지난 후였다. 그 동안 파운드는 이 시를 차근차근 30행에서 단 2행으로 압축해 나갔고, 그렇게 해서 그가 주창한 이미지즘Imagism의 이상을 실현했다. 이미지즘 시가 추구하는 것은 시인이 세상에서 보는 것—그저 눈의 망막으로만 보는 것이 아니라 그 순간 불러일으켜진 감정과 생각과 함께 보는 것—들을 '묘사'한다기보다 마치 그 '등가물'과도 같은 언어의 조합을 찾아내어 하나의 이미지로 제시하는 것이었다.

이때 그 언어는 뜬구름 잡는 듯한 추상적이고 모호한 언어가 아니라 구체적이고 정확하고 간결한 일상어여야 했다. 「지하철역에서」에 사용된 언어가 바로 그렇다. "주관적이든 객관적이든 '사물'을 직접 다룬다"와 "표현에 기여하지 못하는 말은 절대로 사용하지 않는다"는 파운드의 철칙에 잘 맞는다. 어떤 상투적 수식어도 없고, 전통적 운율도 없다. 동사조차 없으며 다 합쳐서 겨우 14개의 단어가 사용되었을 뿐이다.

그런 「지하철역에서」를 천천히 되뇌고 있으면, 17개의 음절로만 이루어진 '세상에서 가장 짧은 시' 하이쿠를 떠올리게 된다. 또 후기인상파 화가 빈센트 반 고흐Vincent van Gogh 1853~1890가 말한 대로 "수월하게 잘 고른 몇 개

의 선만으로 형태를 그려내는" 우키요에
浮世繪 목판화도.

실제로 파운드는 동아시아 문화에서
큰 영감을 받았다. 세계의 모든 것들, 심
지어 추상적인 것들까지, 간략한 이미지
로 표현해내는 중국의 상형 표의문자 한
자에서. 복잡다단한 이야기와 감정의 흐
름을 하나의 몸짓으로 함축하는 일본의
전통연극 '노能'에서. 그리고 물론 에도시
대1603~1863에 유행한 시와 그림 하이쿠와
우키요에에서도.

그림1 스즈키 하루노부, 〈밤 매화를 감상하는 여인〉,
1766년경, 목판화, 32.4×21cm,
뉴욕 : 메트로폴리탄 박물관

어떤 학자들은 파운드의 「지하철역에
서」가 다색 목판화의 선구자 스즈키 하루
노부鈴木春信 c.1725~1770의 〈밤 매화를 감상하는 여인〉그림1에서 직접직으로 영감
을 얻었을 것이라고 한다. 기모노 자락을 우아하게 늘어뜨린 여인이 캄캄한
밤에 하얗게 흐드러진 매화를 향해 등불을 들어올리며 바라보는 그림이다.

왜 낮이 아니라 밤에 군이 등불을 켜고 꽃구경을 하는 걸까. 밤에 가로등
에 비친 벚꽃이나 목련을 본 사람은 안다, 그 꽃들이 마치 내부에서 새어나
오는 듯한 그윽하고 신비로운 빛을 발산한다는 것을. 그리고 낮과는 또 다
르게 은은히 빛나는 꽃들이 어떤 감정을 불러일으키는지도. 스즈키는 그것
을 군더더기 없는 시적 간결함으로 그려냈다. 그리고 파운드는 어두컴컴한
지하철역에서 희끄무레하게 빛을 내는 사람들의 얼굴이 불러일으킨 심상
을 우키요에적 간결함으로 써냈다.

당시 파운드는 우키요에를 쉽게 접할 수 있었다. 당시 유럽을 휩쓴 일본

문화의 거대한 파도 자포니즘 속에서 인상주의 화가들을 비롯해 수많은 미술가와 문인들이 우키요에에 매혹되어 앞다투어 수집하고 있었으니까. 서양미술의 전통과는 다른 시점視點, 대담한 구도와 색조, 면 분할, 간략하고 명쾌한 선이 그들에게 신선한 충격을 주었다.

사실 우키요에가 에도에 처음 퍼진 17~18세기에는 일본인에게도 신선한 것이었다. 그전까지만 해도 그림의 주류는 오랜 수도 교토의 귀족이 즐기는 동아시아 전통 수묵화였다. 감각적이기보다 관념적이고, 그림에 깃든 철학을 이해해야 즐길 수 있고, 고상하지만 사실 좀 재미없는 그림들 말이다. 반면에 우키요에 목판화는 신도시 에도의 상공업자 계층을 위해 대량으로 찍어낸 파격적으로 세속적이고 감각적인 그림이었다. 이를테면, 게이샤나 유녀遊女를 모델로 한 관능적인 미인도, 서양화의 영향을 받은 드라마틱한 원근법의 명소 풍경화 같은 것들 말이다.

「지하철역에서」와 더욱 닮은 또 하나의 우키요에 〈가메이도의 매화 정원〉그림2을 보면 서양화의 원근법을 받아들이면서 한층 과장했음을 알 수 있다. 붉은 놀이 드리워진 하늘을 배경으로 바로 눈앞에 굵은 검은 나뭇가지가 하얀 매화를 달고 멋들어지게 뻗어 있다. 그 가지 사이로 바로 원경이 펼쳐져 매화를 즐기는 사람들이 조그맣게 보인다. 저들은 아름다운 매화나무의 엑스트라에 불과해 보이지만 사실 중요하다. 인간이 자연에 반응할 때 시의 서정이 대기 속으로 퍼지고, 봄날의 꽃구경 같은 평범한 일상은 순간의 시가 되고, 그것을 화가는 포착해서 시의 찰나를 영원으로 만든 것이니까. 이 작품 외에도 명소 풍경 연작으로 유명한 히로시게의 풍경에는 반드시 조그맣게 사람이 등장하는 것은 이 때문일 것이다.

그런 시적 함축성과 시적 간결성 때문에 반 고흐는 우키요에 작가들 중에서도 히로시게를 특히 좋아했다. 그에게 반한 나머지 〈가메이도의 매화 정

그림2 우타가와 히로시게,〈가메이도의 매화 정원—명소 에도 100경 중에서〉, 1857년, 목판화, 33.66×21.91cm

그림3 빈센트 반 고흐,〈꽃피는 매화나무—히로시게를 따라서〉, 1887년, 캔버스에 유채, 55×46cm, 암스테르담 : 반 고흐 미술관

위)을 유화로 모사模寫하기도 했다. 그 모사화그림3를 보면 히로시게의 판화 비례를 똑같이 따랐고 캔버스 양쪽 남은 공간에 한자까지 정성껏 그려(쓴 것이 아니라) 넣었다! 그는 동생 테오에게 보낸 편지에서 이렇게 말했다.

> "일본 작가들의 작품을 지배하는 그 극도의 명쾌함을 보면 그들이 부럽더구
> 나. (…) 그들은 마치 조끼 단추 채우는 것만큼이나 수월하게, 잘 고른 몇 개
> 의 선만으로 형태를 그려내지."

반 고흐가 이렇게 우키요에의 선과 여백을 연구한 끝에 그린 작품이 오늘날 많은 사랑을 받는 〈아몬드 꽃〉그림4이다. 짙푸른 하늘을 배경으로 힘차고 멋들어지게 뻗은 가지들과 하얗게 빛나는 꽃들만 있는 구도가 전통적인

서양화와는 전혀 다르다. 이것은 사랑하는 동생 테오의 아들, 즉 조카의 탄생을 축하하는 그림이었다. 1890년 1월 말, 테오가 아기를 낳아 반 고흐의 이름을 따서 빈센트라고 이름 지었다고 알려왔다. 2월 중순에 반 고흐는 어머니에게 이런 편지를 보냈다.

"그 애(조카)가 제 이름 대신 아버지 이름을 땄으면 더 좋았을 거예요. 요즘 들어 아버지 생각을 많이 하거든요. 하지만, 이미 제 이름을 땄다고 하니, 그 애를 위해 침실에 걸만한 그림을 그리기 시작했어요. 파란 하늘을 배경으로 하얀 아몬드 꽃이 핀 커다란 나뭇가지 그림이지요."

편지 날짜가 말해주듯 아몬드 꽃은 남부 프랑스에서도 가장 일찍 피는 봄꽃 중 하나라고 한다. 반 고흐의 그림 속에서 긴 겨울잠을 끝낸 아몬드 나무는 충만한 생명력을 푸른 하늘로 향해 하얀 꽃망울로 폭발시킨다. 물기를 머금어 통통한 연초록 가지가지에 하얀 아몬드 꽃들이 환희처럼 빛난다. 그리고…… 그해 7월 반 고흐는 세상을 떠났다. 한쪽에서 새 생명이 피어오를 때 다른 한쪽에서 생명은 사그라든다. 늘 그렇듯이.

반 고흐의 〈아몬드 꽃〉은 히로시게의 우키요에뿐만 아니라 동아시아 전통 매화도도 닮았다. 화면을 온통 꽃가지만으로 채우고 또 여백을 남겨놓은 것이. 또한 새봄의 전령이자 시련 속에 피어나는 희망의 상징이라는 점에서도 그렇다. 반 고흐가 동양 미술의 철학을 이해하는 단계까지 이르러 '뜻을 묘사하는' 사의寫意의 그림을 그렸다 하면 과장일까.

한편 파리 중심의 자포니즘을 영국에 앞장서 전파한 사람은 미국인으로 유럽에서 주로 활동한 화가 제임스 애벗 맥닐 휘슬러James Abbott McNeill Whistler, 1834~1903였다. 그는 막 자포니즘 열풍이 시작된 1860년대에 이미 기

그림4 빈센트 반 고흐, 〈아몬드 꽃〉, 1890년, 캔버스에 유채, 73.5×92cm, 암스테르담 : 반 고흐 미술관

모노를 입은 여인이 일본식 실내에 서 있는 장면그림5을 그렸다.

이 그림의 제목은 독특하게도 〈장미색과 은색〉이라는 색채 이름으로 시작한다. 휘슬러는 자신의 그림에서 어떤 이야기를 읽으려 하지 말고 마치 추상적인 음악의 화음과 리듬을 즐기듯이 색채와 형태의 조화를 보라고 주문했다. 그런 휘슬러에게 우키요에는 독특한 면 분할(서양 원근법을 따랐음에도 평면적으로 보이는)과 색채 대비, 그리고 일상의 섬세한 찰나에서 아름다움을 포착한다는 점에서 매혹적이었을 것이다.

그림5 제임스 애벗 맥닐 휘슬러, 〈장미색과 은색―도자기 나라에서 온 공주〉, 1864년, 캔버스에 유채, 201.5×116.1cm, 워싱턴 D.C. : 프리어 미술관

에즈라 파운드는 같은 미국 출신의 휘슬러를 칭찬하는 시를 쓰기도 했다. 그때까지만 해도 미국은 유럽의 문화적 식민지에 불과했기에 미국의 문화적 지위에 민감했던 파운드는 휘슬러의 그림과 자신의 모더니즘 시가 "여기 파리에서 조롱받지 않고 보여줄 수 있는 미국의 것들"이라고 했다.

하이쿠, 우키요에, 반 고흐와 휘슬러의 그림, 파운드의 시에는 은밀한 공통점이 있다. 일상의 찰나적 아름다움, 결코 영원하지 않고 덧없기도 한 아

름다움을 포착해 단단한 이미지의 시로, 또는 단단한 시적 이미지로 만든다
는 것이다.

파운드가 지하철에서 나오는 사람들의 얼굴을 "환영"이라 부르고, "검은
나뭇가지의 꽃잎들", 즉 연약하게 우아하고 언제라도 떨어질 수 있는 꽃잎
들에 비유한 것에 대해서, 어떤 학자들은 이것이 "메멘토 모리Memento Mori"
의 시라고 말하기도 한다. 서구의 전통적 명제이자 문학과 예술의 테마인
'메멘토 모리'는 라틴어로 '죽음을 기억하라'는 뜻이다. 즉 인간은 누구나
하루하루 늙어가고 빠르든 늦든 언젠가는 죽음에 당도하기에 파운드가 지
하철역에서 발견한 생기 넘치는 아름다운 얼굴들도 언젠가 시들고 스러질
것이라는 이야기다.

하지만 내가 「지하철역에서」에서 느끼는 것은 '메멘토 모리'적인 인간 생
명의 찰나성보다도 모든 평범한 일상에서 순간순간 솟아오를 수 있는 아름
다움의 서정과 그 아름다움의 아쉬운 찰나성이다. "밤에 핀 벚꽃, 오늘 또한
옛날이 되어버렸네"라고 고바야시 잇사小林一茶, 1763~1828가 그의 하이쿠에
서 탄식한 그 아름다움의 찰나성 말이다. 시인과 화가는 그 찰나를 붙잡아
영원으로 만든다. 파운드가, 히로시게가, 반 고흐가, 휘슬러가 존재했던 것
에 감사할 수밖에 없는 이유다.

에즈라 파운드
Ezra Loomis Pound, 1885~1972

에즈라 파운드는 이미지즘 운동으로 영미시에 새로운 기운을 불어넣었고, 일본과 중국 문학을 꾸준히 번역하고 깊이 있게 분석해 서구의 동아시아 문화 이해에 기여했다. 그는 또 제임스 조이스와 T. S. 엘리엇 등의 재능을 초창기에 알아보고 그들을 돕는 등, 여러 가지로 영미 문학에 지대한 영향을 끼쳤다. 그러나 정치적으로는 무솔리니의 파시즘을 지지해서 제2차 세계대전 때 이탈리아에서 미국을 비난하는 방송을 했다. 결국 1945년 미국군에 체포돼 반역죄로 재판을 받게 되었는데 정상이 아니라는 이유로 정신병원으로 보내져 그곳에서 12년을 보냈다. 그 안에서도 그는 한시를 번역하고 연작시 『칸토스The Cantos』를 썼다. 병원에서 풀려난 뒤 이탈리아로 가서 생을 마쳤다.

눈속임 그림이 한 생명을 구한 이야기

오 헨리의 「마지막 잎새The Last Leaf」(1905)

"긴 밤 내내 비가 후려치고 바람이 격렬하게 휘몰아쳤는데도 벽돌 벽에 담쟁이 잎 하나가 아직도 남아있었다. 덩굴에 붙어 있는 마지막 잎새였다. 잎자루 부분은 아직도 짙푸르지만 톱니 모양 가장자리는 사멸과 퇴락의 노란색을 띠고, 땅에서 20피트 높이 가지에 용감하게 매달려 있었다."

미국 작가 오 헨리의 단편소설에서 저 '마지막 잎새'는 진짜가 아니라 그림이었다. 젊은 화가 존시가 병에 지친 나머지, 창밖의 담쟁이 잎이 다 떨어지면 자신도 죽으리라는 망상에 사로잡히자, 이웃의 실패한 노老화가 베어먼이 그녀를 살리기 위해 밤새 비바람을 맞으며 벽에 그려놓은 그림이었다. 결국 존시는 삶의 의욕을 되찾았지만, 노쇠한 몸을 혹사한 베어먼은 세상을 떠났고 마지막 잎새 그림은 그의 처음이자 마지막 걸작이 된다.

그런데, 소설을 읽다 이런 의문이 떠오른 독자도 있을 것이다. 저렇게 진짜 같은 나뭇잎 그림을 그릴 수 있는 양반이 왜 그동안 성공을 못 한 거지?

베어먼이 존시를 위해 그린 담쟁이 잎새는 트롱프뢰유*라고 불리는 그

림 범주에 속한다. 미국의 트롱프뢰유 전문 화가 윌리엄 M. 하넷William Michael Harnett, 1848~1892의 작품그림1을 보면 왜 '눈속임 그림'이라고 부르는지 알 수 있다. 저 노란 편지 봉투의 튀어나온 끝을 잡아보려고 다가갔다가 놀란 관람자가 많지 않았을까? 화가 입장에서는 속이는 재미가 있고, 속는 관람자 입장에서도 불쾌하지만은 않은, 반전反轉의 즐거움이 있는 그림이다.

19세기 후반 미국에서는 하넷의 작품을 비롯한 눈속임 그림이 꽤 인기를 끌었다. 그러나 「마지막 잎새」의 배경인 20세기 초에는 한물간 장르로 취급받고 있었다.

좁은 의미의 트롱프뢰유는 하넷의 그림처럼 장난스러우면서 장식적인 정물화를 가리킨다. 하지만 넓은 의미에서는 정밀한 묘사와 정교한 명암법, 원근법 등으로 평면의 그림이 입체의 실물로 보이도록 착시를 일으키는 모든 테크닉을 가리킨다. 르네상스 시대부터 모던아트 이전까지 서구 화가들의 주요 과제 중 하나가 2차원 화폭에 3차원의 현실 세계를 최대한 '진짜처럼' 재현하는 것이었다. 그래서 많은 그림이 트롱프뢰유 기법과 직간접적인 관련을 가졌다.

심지어 전성기 이탈리아 르네상스의 거장 미켈란젤로의 시스티나 예배당 천장화에도 트롱프뢰유적인 부분이 있다.그림2 그 유명한 '아담의 창조' 프레스코화를 둘러싸고 있는 입체적인 대리석 부조와 프레임이 사실 평면의 그림인 것이다!

이런 식으로 미켈란젤로는 평면의 천장을 진짜 대리석 프레임처럼 보이는 그림으로 구획한 다음, 프레임 안에 구약성서 창세기의 장면을 하나씩 넣어서 균형과 조화의 아름다움을 달성했다. 이 천장화를 보고 있으면 미켈란젤

* Trompe-l'oeil, 프랑스어로 '눈을 속인다'는 뜻.

그림1 윌리엄 M. 하넷, 〈헐링 씨의 편지꽂이 그림〉, 1888년, 캔버스에 유채, 76.2×63.5cm, 개인 소장

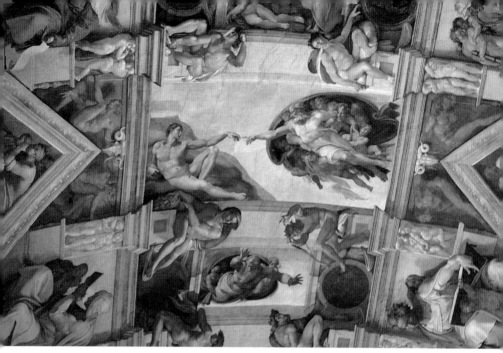

그림2 미켈란젤로, 〈시스티나 예배당 천장화〉의 '아담의 창조' 부분, 1508~1512년, 프레스코, 바티칸 : 시스티나 성당

로의 박력 넘치는 인물 묘사는 물론이고, 튀어나온 듯한 입체감을 표현한 그의 테크닉에 놀라게 된다. 이로써 미켈란젤로는 조각가일 뿐 회화적 스킬은 없을 것이라며 그를 반대하던 자들의 입을 다물게 했다.

한편 시스티나 성당 근처 바티칸 박물관의 한 복도 천장에는 우아한 파스텔 톤의 얇은 부조가 잔뜩 새겨져 있는데, 잘 보면 그것도 부조처럼 보이게 그린 평면의 그림이다! 아마도 적은 돈으로 천장을 장식하기 위해 눈속임 그림을 이용했을 것이다. 이처럼 트롱프뢰유는 실용적 목적으로 실내장식에 많이 쓰였다.

장식적 기능 외에도 관람자에게 반전의 묘미를 선사하는 기능을 강화한 트롱프뢰유 정물화는 17세기 후반에 네덜란드와 플랑드르 지방(현재 벨기에의 일부 지역)에서 본격적으로 발달했다. 당시 이 지역이 유럽 교역의 중심

그림3 코르넬리스 N. 헤이스브레흐트, 〈그림의 뒷면〉, 1670년, 캔버스에 유채, 66.6×86.5cm, 코펜하겐 : 덴마크 국립미술관

지로 떠오르면서 상업으로 성공한 신흥 부유층이 많이 생겼다 이들이 집을 장식할 그림을 찾으면서 그전까지 인물화의 배경에 불과했던 풍경화와 정물화가 집중적으로 발전했고, 트롱프뢰유 정물화도 함께 발전했다. 집에 초대한 손님에게 장난을 치고 싶은 상인들이 많았던 모양이다.

그중 가장 기발하고 유머러스한 작품은 플랑드르 화가 코르넬리스 N. 헤이스브레흐트Cornelis Norbertus Gysbrechts, 1630~1683의 〈그림의 뒷면〉그림3일 것이다. 사람들은 이 그림을 보면서 '왜 캔버스를 뒤집어놨지? 앞에는 무슨 그림이 있을까?'라고 생각하면서 손을 뻗다가 "헉" 하고 놀랐을 것이다. 캔버스의 뒷면으로 생각했던 것이 바로 그림이니까. 그 순간 화가는 신나게 웃었을 것이고.

그런데 깊은 공간을 나타낸 그림의 경우, 관람자가 조금이라도 비스듬히

그림4 코르넬리스 N. 헤이스브레흐트, 〈트롱프뢰유―편지꽂이와 악보가 있는 판자 칸막이〉, 1668년, 캔버스에 유채, 123,5 ×107cm, 코펜하겐 : 덴마크 국립미술관

그림을 보면 그 공간감이 무너지면서 진짜 같은 느낌도 사라져 버린다. 그래서 트롱프뢰유 정물화는 대개 편지, 돈 등 평면적인 물건을 등장시켜 원래부터 깊은 공간감이 없게끔 그린다. 헤이스브레흐트 역시 편지꽂이 그림을 많이 그렸고^{그림4} 이것이 후대의 하넷 같은 화가에게 영향을 미쳤다.

어느 장난기 많은 화가가 길바닥에 돈을 그려놓고 지나가는 사람들이 주우려고 몸을 굽혔다가 허탕치는 것을 즐겼다는 이야기도 전해온다. 믿거나 말거나, 그 화가는 숨어서 사람들을 지켜보며 숨을 죽이고 웃어대다 호흡곤란을 일으켰다고 한다.

미술사들은 유명한 고대 그리스의 그림 대결 이야기에서 파라시우스가 승리한 것도 평면적인 오브제를 그린 덕분이라고 말한다. 이 시합에서 파라시우스의 라이벌 제욱시스는 새들이 날아와 쪼아댈 정도로 실감나는 포도 그림을 내놓았다. 그러고는 파라시우스의 그림에 드리워진 커튼을 젖히려고 손을 뻗쳤다가 '앗' 하고 놀랐다. 커튼 자체가 바로 그림이었기 때문이다. 헤이스브레흐트의 〈트롱프뢰유-편지꽂이와 악보가 있는 판자 칸막이〉^{그림4}에서 편지꽂이에 드리워진 암록색 커튼 역시 그림인 것처럼 말이다.

제욱시스는 새를 속인 자신보다 사람인 자신을 속인 파라시우스의 솜씨가 한 수 위라며 깨끗이 패배를 인정했다. 하지만 파라시우스가 실력이 더 뛰어났다기보다는 그림 주제를 더 잘 고른 것이라고 할 수 있다. 커튼이 포도보다 훨씬 평면적이라 그만큼 착시효과가 뛰어나니까. 「마지막 잎새」의 담쟁이 잎도 평면적인 오브제라서 존시의 눈을 제대로 속일 수 있었을 것이다.

이렇게 트롱프뢰유는 교묘한 구성과 정밀한 묘사를 필요로 하지만, 수준 높은 예술로 평가 받지는 못했다. 과거 서구 회화에는 서열이 있었는데, 역사·신화·종교적 주제를 다룬 작품이 가장 높은 대접을 받았고, 그 다음은 초상화, 그 다음은 풍속화, 그 다음은 풍경화, 그리고 정물화는 꼴찌였다. 더구나

정물화 중에서도 장난이 목적인 트롱프뢰유는 경박한 손재주로 여겨졌던 것이다.

게다가 19세기에 사진술이 발달하면서 '진짜 같은 그림'은 더 진짜 같은 사진에 밀려 존재 가치를 점차 잃어갔다. 그런 상황에서 프랑스의 에두아르 마네Edouard Manet, 1832~1883 같은 화가들이 "그림은 현실 사물의 재현이 아니라 독립적인 색의 배열"이라고 선언하면서 전통적인 원근법과 명암법을 거부하기 시작했다. 인상주의 화가들은 빛에 따라 시시각각 변하는 자연의 '인상'을 나타내기 위해 빛을 담은 색채들을 입체감 없이 병치했다. 표현주의 화가들은 자기감정과 심리적 분위기를 '표현'하기 위해 나무를 빨간색으로 칠하는 등 색채를 자유롭게 사용했다. 이런 상황에서 '진짜 같은 그림'은 점점 더 의미가 없어졌다.

당시 미술의 변방에 불과했던 미국에도 이런 모던아트와 그것이 더 급진화된 아방가르드 미술의 기운이 감지되고 있었다. 그러나 "40년간 붓을 휘둘러 왔지만 예술의 여신의 치맛자락을 잡을 만큼 가까이 가보지 못한" 베어먼은 기껏해야 트롱프뢰유나 잘 그릴 수 있는 뒤처진 화가였을 것이다.

오 헨리는 베어먼을 이렇게 묘사한다.

"언제나 걸작을 그릴 기세였지만 결코 시작한 적이 없었다. 최근 몇 년간은 상업용이나 광고용의 시시한 그림을 간혹 그렸을 뿐이다. (…) 그는 진을 잔뜩 마시고 여전히 장차 그릴 걸작에 대해 얘기했다. 그밖에, 그는 불같은 성미의 몸집 작은 늙은이로서, 누구든지 유약한 면을 보이면 몹시 비웃었고, 스스로를 위층 아틀리에의 두 젊은 화가를 보호하는 경비견으로 여기고 있었다."

사실 그가 애정을 갖는 두 화가—존시와 그녀의 친구 '수'—도 젊다는 것외에는 베어먼보다 처지가 나을 게 없다. 그들은 가난하고, 당시 미술의 중심지인 파리가 아니라 워싱턴에 있으며, 마이너리티에 불과한 여성 화가들이었으니까. 아마 폐렴 외에도 이 모든 상황이 존시를 지치게 하고 살고 싶다는 의욕을 잃게 했을 것이다.

그러나 "예술의 실패자"일지는 몰라도 인생을 포기한 적은 없는 베어먼은 그가 할 수 있는 트롱프뢰유 그림으로 존시에게 삶을 사랑해야 함을 일깨워준다. 나중에 20세기 중반 포스트모던postmodern 시대가 도래하면서 트롱프뢰유 그림들은 사진과 다르게 사물의 속성을 관조하는 예술로 재평가받는다. 물론 베어먼이 그런 미학적 차원에서 담쟁이 잎새 트롱프뢰유를 그린 것은 아니었다. 그가 잎새를 그린 것은 단순하고도 절박한 이유, 존시를 살리기 위해서였다. 오직 그녀를 위해 늙은 몸으로 추위와 비바람과 싸우며 온 신경을 손끝에 모아 나뭇잎을 그렸다.

〈마지막 잎새〉는 관람자라고는 존시와 수 둘밖에 없는 일개 눈속임 그림이다. 하지만 수는 "이건 베어먼 할아버지의 걸작이야"라고 말한다. 한 생명을 대가로 다른 한 생명을 살린, 죽음과 삶이 응축된 그림이니까. 인간에 대한 단순하고도 깊은 애정이 담긴 그림이니까. 모든 의욕을 잃은 존시에게 가장 필요한 생명의 양식—희망—을 준 그림이니까. 때로는 대단한 미학이 담기지 않은, 미술사에 아무 획을 긋지 못한 그림도 누군가에겐 '걸작'이 될 수 있는 것이다. 그것이 진정으로 삶과 관련된 그림이라면.

오 헨리
O. Henry, 1862~1910

오 헨리(본명, 윌리엄 시드니 포터)는 수백 편에 달하는 단편소설에 자주 등장하는 직업들—약국 점원, 카우보이, 회사원, 은행원—을 실제로 모두 경험했다. 게다가 도망자나 죄수의 이야기에도 자신의 경험을 녹였다. 은행에서 횡령 혐의로 기소돼 남미로 도피했다가 아내가 위독하다는 소식에 돌아와 임종을 지킨 후 3년여간 감옥살이를 했던 것이다. 이때 딸의 부양비를 벌기 위해, 자신의 다사다난한 경험을 토대로 단편소설을 써서 신문과 잡지에 기고했다. 이것이 큰 인기를 얻으면서 출옥한 후부터 '오 헨리'라는 필명으로 본격적인 작가의 길을 걷게 됐다. 그의 단편은 유머와 허를 찌르는 반전이 특징이자 매력인데, 그런 요소에 지나치게 의존한 것이 약점이기도 해서 문학사적으로 높은 평가는 받지 못한다. 그러나 그 흥미진진한 면과 따스한 휴머니즘으로 인해 여전히 많은 팬들의 사랑을 받고 있다.

부모의 자격?
분필 동그라미에게 물어봐

베르톨트 브레히트의 『코카서스의 백묵원Der Kaukasische Kreidekreis』(1944)

친부모의 자녀 학대 사건이 종종 보도되는 가운데, 부모 자격 국가고시를 도입해서 합격자만 아이를 낳게 하자는 씁쓸한 농담까지 나오고 있다. 한편 한국의 아동복지법은 학대 부모의 친권 상실을 더 수월하게 하는 쪽으로, 입양특례법은 입양 조건을 더 까다롭게 하는 쪽으로 변하고 있다. 그러니까 친부모든 양부모든 자격을 더 엄격히 따져야 한다는 인식이 법적으로나 대중적으로나 확산되고 있는 것이다.

그렇다면 부모의 자격이란 무엇일까? 솔로몬왕의 재판 이야기, 명판관 포청천의 '석회 동그라미 재판' 이야기를 비틀어 새롭게 쓴 20세기 서사극『코카서스의 백묵원』은 이 질문에 대해 단순하면서도 깊이 있는 답을 알려준다.

먼저 17세기 프랑스의 최대 화가인 니콜라 푸생이 묘사한그림1 구약성서 『열왕기』의 솔로몬 재판 이야기를 보자. 그는 격정적인 바로크미술이 지배하던 시대에 예외적으로 차분하고 단정한 고전주의 스타일로 신화·역사 소재의 그림을 그렸다.

푸생은 솔로몬의 재판 장면을 법정의 권위와 법정 대결의 긴장감에 어울

그림1 니콜라 푸생, 〈솔로몬의 재판〉, 1649년, 캔버스에 유채, 101×150cm, 파리 : 루브르 박물관

리는 대칭 구도로 표현했다. 그림 한가운데 붉은 토가*를 걸친 솔로몬이 높
은 옥좌에 앉아 있다. 그의 앞에는 재판을 청한 두 여인이 있고 양 옆으로 신
하와 구경꾼이 늘어서 있다. 옥좌 양쪽 기둥의 수직적 형태와 벽면의 여백은
법정의 위압적이고 긴장감 서린 분위기를 한결 강하게 만든다.

　오른쪽 여인은 한 팔에 축 늘어진 죽은 아기를 안고 있다. 그녀가 데리고
자다가 실수로 짓눌러 죽인 자식이다. 죽은 지 시간이 어느 정도 흐른 듯 아
기의 피부는 이미 검푸른 기운을 띠고 있다. 하지만 그녀는 죽은 아기가 왼쪽
여인의 자식이고 왼쪽 여인의 살아 있는 아기가 자기 자식이라고 우겨댄다.
그들은 한집에 살며 비슷한 때 출산한 것이다. 이 두 여인만이 진실을 알 뿐

* toga. 고대 로마의 남성이 시민의 표적으로 입었던 긴 겉옷.

다른 증인은 없는 상황이다.

현대의 유전자 검사 같은 대책이 없는 상황에서 솔로몬은 끔찍한 판결을 내린다. 그냥 아이를 반으로 갈라서 두 여인에게 나눠주라는 것이다. 그림 왼쪽의 근육질 병사가 그 명령을 수행하기 위해 아기의 한 발을 잡고 칼을 뽑고 있다. 축 늘어진 죽은 아기와 시각적 대구를 이루듯 병사의 손에 거꾸로 매달린 아기. 이제 이 멀쩡히 산 아기까지 죽은 아기가 될 참이다. 보고 있던 사람들은 아연실색한다. 오른쪽의 여인들은 물론, 왼쪽 끝에 붉은 망토를 걸친 병사까지 차마 볼 수 없다는 듯 손으로 앞을 가리고 고개를 돌린다. 신하들은 기가 막힌다는 표정으로 왕을 바라본다.

그 와중에 오른쪽 여인은 광기 서린 사나운 얼굴로 뭐라고 외친다. 『열왕기』에 따르면 그녀가 외친 말은 "어차피 내 아이도 네 아이도 아니니 나누어 갖자"였다. 그러나 왼쪽 여인은 왕을 향해 울부짖는다. "왕이시여, 산 아이를 저 여자에게 주시고 아이를 죽이지만은 마십시오."

그러자 솔로몬은 말한다. "산 아이를 죽이지 말고 저 여자에게 내주어라. 그가 참 어머니다." 이것이 사실 솔로몬이 의도한 바였다. 진정한 모친이라면 자식에 대한 소유권보다 자식의 목숨과 행복을 우선시할 것을 알았던 것이다.

이 간결한 진리를 효과적으로 적용한 판결에 감명받아 푸생 외에도 수많은 화가들이 이 장면을 그렸다. 바로크미술의 대표자인 페터 파울 루벤스Peter Paul Rubens, 1577~1640의 작품그림2도 그중 하나다. 루벤스의 그림답게 빛이 흐르는 풍부한 색채와 생기 넘치는 인물로 화면이 꽉 차서 풍요롭다.

하지만 푸생의 그림에 나타난 법정 대결의 긴장감과 아이를 반으로 가르는 솔로몬의 명령에 충격받은 사람들의 반응은 찾아볼 수 없다. 아마도 이 그림은 이미 솔로몬이 "참 어머니"를 가려내고 그녀를 가리키며 아이를 주라고 말하는 시점을 묘사한 듯하다. 아기를 거꾸로 들고 칼을 뽑던 병사가 멈칫

그림2 페터 파울 루벤스, 〈솔로몬의 재판〉 1617년, 캔버스에 유채, 234×303cm, 코펜하겐 : 덴마크 국립미술관

하며 왕을 쳐다보고 있으니 말이다. 또, 진짜 어머니로 추정되는 은백색 드레스 여인의 크게 뜬 눈에 서서히 미소가 서리기 시작했다.

중국에도 이와 놀랍게 닮은 이야기가 있다. 원元나라 때 이행도李行道가 썼다는 희곡 「회란기灰闌記」 말이다. 서양에 명판관 솔로몬이 있다면, 동양에는 송나라 때 명판관으로 이름을 날린 포청천包青天, 999~1062이 있는데, 바로 그가 등장하는 희곡이다. 그 내용은 다음과 같다.

장해당이라는 여인이 집안이 몰락해 기녀로 살다가 마씨 집안의 첩妾으로 들어가 아들을 낳게 되었다. 그러자 이를 질투한 정실부인이 남편을 독살하고 해당에게 죄를 뒤집어 씌웠다. 또 남편의 재산을 상속받기 위해 해당의 아이가 자신의 아이라고 주장하며 동네 산파와 이웃을 매수해서 거짓 증언을 하게 했다. 해당은 옥에 갇혀 고문 끝에 거짓 자백을 하고 말았다. 처형 당하러 도성 개봉부로 압송된 해당은 마지막 희망으로 명판관 포청천에게 억울함을 호소한다.

포청천은 땅바닥에 석회로 동그라미를 하나 그린 다음 해당의 아이를 ㄱ 안에 세웠다. 명나라 때 원나라 희곡을 모은 『원곡선元曲选』 삽화에 이 장면이 나온다.그림3 그러고는 해당과 정실부인에게 각각 아이의 팔을 잡게 하고 원圓 밖으로 끌어내는 쪽이 친모라고 선언한다. 정실부인은 사력을 다해 아이를 잡아당겼으나 해당은 아이가 아파하는 것을 보고 아이를 놓아버렸다. 그러자 포청천은 해당이 진짜 어머니라는 판결을 내리고 이어서 모든 진실을 밝혀낸다.

그런데 솔로몬의 이야기나 포청천의 이야기나 "참 어머니"라는 말에 두 가지 의미가 담겨 있다. 자식을 사랑해서 그 안위를 최우선으로 두는 어머니다운 어머니라는 뜻인 동시에 생물학적인 친모라는 뜻이다. 이 고대와 중세의 이야기에서는 그 두 가지가 일치하는 것이 당연했다. 즉 생모는 당연히 자식

그림3 『원곡선』에 나오는 「회란기」 삽화

의 안위를 자기의 소유욕보다 앞세운다는 생각이다. 그러나 20세기 독일의 극작가 베르톨트 브레히트는 이에 반기를 든다.

그의 희곡 『코카서스의 백묵원』은 중국의 「회란기」를 중세 러시아의 코카서스(캅카스)로 옮겨온 것이다. 반란이 일어나 총독이 살해당하고 피란길을 떠나던 총독 부인은 와중에도 값비싼 옷을 챙기느라 그만 어린 아들을 놔둔 채 도망간다. 그 아이를 구한 젊은 하녀 그루쉐는 온갖 위험과 고생을 겪으며 피난길에 오른다. 이 과정에서 갖은 속물들, 추하고도 연약한 인간들을 만난다. 그 대사가 유머러스해서 지나치게 어둡지 않으면서도 날카롭고 쓸쓸한 여운이 남는다.

그루쉐도 처음에는 아이를 계속 돌볼 생각이 아니었지만 결국 호수의 찬물로 세례를 주고 아들로 삼는다. 그때 그녀는 이렇게 노래한다.

"아무도 너를 데려가려 하지 않기에 내가 너를 데려가게 되는구나. (…) 상처 난 발을 힘겹게 끌며 너를 데리고 다녀야 했기에, 우유가 너무 비쌌기에, 네가 더욱 사랑스럽구나."

반란이 진압된 뒤 총독 부인이 아이를 찾으러 온다. 아이가 있어야 총독의 재산을 상속받을 수 있기 때문이다. 그루쉐는 아이를 돌려줄 생각이 없기에 재판이 벌어진다. 총독 부인의 변호사들은 총독 부인이 생모임을 강조하며 온갖 미사여구를 동원해 감정에 호소한다. 그루쉐는 단지 자신이 아이를 부양하고 교육하는 의무를 다했음을 명확히 말한다.

특히 이렇게 말하는 것이 인상적이다.

"아이에게 누구에게나 친절하게 대하라고 가르치고 아주 어려서부터 그 애가 할 수 있는 일을 하게 했습니다"

짧고 평이한 말이지만, 이 한 문장에 그녀가 어린 아이에게 지식과 교양에 앞서 가르쳐야 한다고 생각하는 덕목이 함축돼 있다. 그것은 타인에 대한 존중, 평등한 대우, 그리고 자기 능력이 닿는 데까지의 노동이다. 이는 그루쉐 자신의 장점이기도 하며, 작가 브레히트가 생각하는, 인간이 기본적으로 갖추어야 할 덕목이기도 하다. 영어 조기 교육에만 열을 올리는 한국 부모에게 시사하는 바가 크다.

곧이어 「회란기」와 같은 백묵 동그라미 재판이 벌어진다.사진4 여기에서 아이의 손을 놓아버리는 쪽은 그루쉐다. 그녀는 절망해서 외친다. "내가 이 애를 키웠어요. 그런데 나보고 애가 찢어지도록 잡아당기라고요? 난 못합니다!" 그러자 재판관 아츠닥은 그루쉐가 "진짜 어머니"라고 선언한다. 생모가

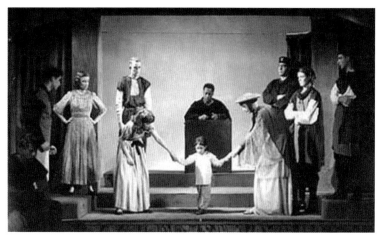

사진4 〈코카서스의 백묵원〉 세계 초연 장면. 1948년 미국 미네소타 칼튼 칼리지 대학생 극단에 의해 상연. 칼튼 카리지 아카이브.

아닌 양모의 손을 들어준 것이다.

생모가 아닌 이가 "진짜 어머니"로 판결났다. 『코카서스의 백묵원』은 솔로몬과 포청천의 재판 이야기와 결말이 다르다. 그러나 아이의 안위를 위해 아이를 포기한 쪽이 "진짜 어머니"라는 것은 앞서의 두 이야기와 같다. 즉, 아이를 길러야 하는 쪽이 생모여야 한다는 고정관념은 무너지지만, 어머니다운 어머니여야 한다는 점은 변함없는 것이다.

『코카서스의 백묵원』에서 그루쉐의 이야기는 극중극으로 펼쳐진다. 이 희곡의 시작은 나치 독일군이 코카서스 지방에서 패퇴한 후 그곳에 돌아온 두 집단농장이 한 골짜기를 놓고 논쟁을 벌이는 것이다. 그 골짜기에서 원래 염소를 방목했던 집단농장 사람들은 소유권이 자신들에게 있다고 생각한다. 하지만 과수 재배 집단농장 사람들은 자신들이 골짜기에 관개시설을 세워 더 잘 개발할 수 있다고 말한다. 논쟁을 해결하기 위한 방안으로 과수 집단농장 사람들이 한 가수를 데려와 연극을 보여주는데, 그것이 그루쉐와 백묵 동

그라미 재판 이야기다.

이처럼 극중극의 형태로 보기 때문에 관객은 그루쉐의 이야기에 감정적으로 몰입하기보다 어느 정도 거리를 두고 이성적으로 사고를 하며 보게 된다. 게다가 가수가 중간중간 해설을 해서, 관객이 극에 빠져드는 것을 막고 실제 상황이 아닌 극중 연기를 보고 있다는 것을 상기시킨다. 이것이 잘 알려진 브레히트의 '소외 효과Verfremdungseffekt'다. 가수는 재판이 끝나는 장면에서 이렇게 노래한다.

> "이 옛날이야기의 숨은 뜻을 생각해 보세요. 존재하는 것은 바람직한 것에
> 돌려져야 한다는 것을. 아이는 그가 활짝 피게 해줄 수 있는 어머니에게.
> (…) 골짜기는 그것이 기름지게 해줄 수 있는 마을에게."

토지 문제까지 이런 식으로 보다니 마르크스주의자였던 브레히트답다. 사유재산제 사회에서는 논란이 여지가 있겠다. 하지만 이 아이 문제의 경우는 이의를 제기하기 힘들다. 공산주의 사회든 자본주의 사회든, 아이는 태어나면서부터 자연권을 지닌 한 인간으로서 누구의 소유물―부모의 소유물도― 이 될 수 없으니까.

『코카서스의 백묵원』이 말하는 것처럼, 누가 그 아이에 대해 권리가 있는지를 따질 일이 아니라, 누가 그 아이를 진정으로 잘 키울 수 있는지를 따져야 한다. 아이를 진정으로 사랑하고 책임지고 양육할 수 있는 부모가 "진짜 부모"이며 그것이 꼭 생물학적 친부모여야 할 필요는 없는 것이다. 이것이 부모의 자격을 새삼 논하는 현대의 우리가 잊지 말아야 할 진리다.

베르톨트 브레히트
Bertolt Brecht, 1898~1956

베르톨트 브레히트는 〈코카서스의 백묵원〉을 포함한 자신의 연극을 '서사 극Episches Theater'이라고 불렀다. 서사 극은 관객이 극에 감정적으로 몰입하지 않고, 거리를 두고 보면서 이성적으로 판단하게 하는 연극이다. 그런 면에서 전통적인 서구 연극과는 반대에 선 극이라고 할 수 있다. 셰익스피어 등 종래의 극작가들은 관객이 최대한 연극에 빠져들게 만들어서, 적어도 연극이 상연되는 동안은 그것이 실제 상황처럼 느끼게 하려고 애썼다. 반면에 브레히트는 '소외 효과'를 이용해 현실이 아닌 연극임을 관객이 계속 인식하게 했다.

전쟁에 상처받은 마음을 어루만진 화가

박완서의 『나목』(1970)과 『그 산이 정말 거기 있었을까』(1995)

지금으로부터 60여 년 전, 서울대에 갓 입학한 여학생은 꿈과 자부심에 부풀어 있었다. 그러나 곧 한국전쟁이 터져 학업은 고사하고 전쟁 통에 죽은 오빠 대신 가족을 먹여 살려야 했다. 그녀는 간신히 미군 PX 초상화 가게에 취직했다. 지나가는 미군을 붙잡고 "돼먹지 않은 영어로" 가족이나 애인 초상화를 주문하라고 꾀는 일이었다. 그 일의 모멸감 때문에 그녀는 점점 성격이 황폐해져 가게 화가들에게 화풀이를 하곤 했다. 이때 순하고 과묵한 한 화가가 그녀의 마음을 어루만져주었다. 두 사람은 곧 친구가 됐지만, 서로가 뒷날 한국 문단과 화단의 큰 별이 될 줄은 몰랐을 것이다. 소설가 박완서1931~2011와 화가 박수근1914~1965의 이야기다.

2011년 타계한 박완서 작가는 자신의 PX 경험담을 바탕으로 데뷔작 『나목』을 썼다. 이 소설에 나오는 화가 옥희도는 박 화백을 모델로 한 것이다. 소설 마지막 부분에서 옥희도의 그림 〈나무와 여인〉이 등장하는데, 이것은 박 화백의 실제 작품그림1으로, 2010년에 열린 그의 45주기 회고전에 전시되기도 했다.

"보채지 않고 늠름하게, 여러 가지들이 빈틈없이 완전한 조화를 이룬 채 서
있는 나목, 그 옆을 지나는 춥디추운 김장철 여인들. 여인들의 눈앞엔 겨울
이 있고, 나목에겐 아직 멀지만 봄에의 믿음이 있다."

이렇게 그림 속 나무를 묘사하며, 박 작가는 옥희도가, 즉 박 화백이 나목
과 같다고 했다. 비참한 전쟁의 시대, 미군에게 싸구려 초상화를 팔아 연명하
면서도, 담담한 의연함을 잃지 않던 모습이.

그런데 박 작가의 PX 생활과 박 화백과의 만남은 소설 『나목』에서보다도
수필 「박수근」(1985)에서 한층 더 흥미롭게 묘사돼 있다. 허구가 가미되지
않은 사실이 지니는 날것 그대로의 생생함, 그리고 그것을 짧은 수필에 날렵

하고 감칠맛 나고 박력 있게 풀어낸 박 작가의 더욱 원숙해진 글솜씨 때문이 아닌가 싶다.

박 작가는 당시 PX 초상화 가게에 박 화백을 포함한 대여섯 명의 "궁기가 절절 흐르는 중년 남자들"이 있었다고 묘사한다. 모두 간판 그리던 사람들이라고 가게 주인이 말해 박 작가는 그런 줄만 알았다고 한다. 그녀는 여기서 초상화 주문 끌어오는 일을 했다. 처음에는 수줍고 꽁한 성격에 말문이 열리지 않았으나 주문이 끊긴다는 화가들의 아우성에 (이때도 박 화백은 아우성에 동조하지 않았다고 한다) 마침내 미군에게 "뻔뻔스럽게 수작을 거는" 수준에 이르게 됐다. 그래서 그림 주문이 늘어나자 이번에는 화가들에게 "싹수없이 못되게 굴었다".

> "서울대 학생인 내가 미군들에게 갖은 아양을 다 떨고, 간판쟁이들을 우리나라 일급의 예술가라고 터무니없는 거짓말까지 해 가며 저희들의 일거리를 대주고 있는데, 그만한 생색쯤 못 낼 게 뭔가 싶었다. 나는 그때 내가 더이상 전락할 수 없을 만큼 밑바닥까지 전락했다고 생각하고 있었고 그 불행감에 정신없이 열중하고 있었다."

혹자는 박 작가가 전쟁의 쓴맛을 덜 봐서 학벌 타령을 한다고 생각할지도 모르겠다. 그러나 그녀와 가족들은 전쟁이 발발했을 때 피난을 가지 못하고 인민군과 국군이 번갈아 점령한 서울에 남아 있으면서 죽을 위기를 이미 몇 차례 겪었다. 인간의 존엄성이 짓밟히는 전쟁의 현장에서도 스스로를 포기할 수 없었던 젊은 영혼은 순수한 긍지가 변질된 추한 우월감이라도 붙잡고 있어야 했으리라. 그 자괴감 섞인 우월감으로 더 불행해질망정……

불행에서 박 작가를 구해준 건 박 화백이었다. 그는 어느 날 자신의 화집

을 가져와 "망설이는 듯한 수줍은 미소"를 띠며 관전官展에서 입선한 그림을 그녀에게 보여주었다. 시골 여인이 절구질하는 그림이었는데, 박 화백은 전후에도 이 소재로 종종 그림을 그렸다.그림2 박 작가는 간판쟁이 중에 진짜 화가가 섞여 있는 것에 충격을 받았다. 그러나 박 화백은 그림을 왜 보여주는지 설명이 없었고 그 뒤로도 여전히 조용한 태도로 일관했다.

> "그가 신분을 밝힌 것은 내가 죽자꾸나 하고 열중한 불행감으로부터 헤어나게 하려는 그다운 방법이었을지도 모른다는 생각을 하게 된 것은 한참 후의 일이다. 내 불행에만 몰입했던 눈을 들어 남의 불행을 바라볼 수 있게 되고 (…) 그에 대한 연민이 그 불우한 시대를 함께 어렵게 사는 간판쟁이들, 동료 점원들에게까지 번지면서 메마를 대로 메말라 균열을 일으킨 내 심정을 축여오는 듯했다."

이 에피소드는 박 작가의 자전소설 『그 산이 정말 거기 있었을까』(1995)에도 나오는데 박 화백의 배려가 언 몸을 녹여주는 따뜻한 물 같다고 쓰여 있다. 화가의 성품이 자기 작품과 딴판인 경우도 많건만 박 화백은 자신의 그림을 그대로 닮았던 모양이다. 박 화백의 평소 성품에 대해 그의 아들인 박성남 화백이 기자들에게 해준 이야기가 있다.

> "아버지는 어머니와 장 보러 가시면 한 행상 아주머니에게 한꺼번에 사시지 않고 하나만 사시고, 다른 행상 아주머니에게서 또 하나 사시고 그러셨어요. 왜 그러시냐고 묻자, '한 아주머니한테서만 사면 다른 아주머니들이 섭섭해할 거야'라고 하셨어요. 당신께서도 가난하셨지만 길에서 장사하는 가난한 분들에게 늘 마음을 쓰셨어요."

그림2 박수근, 〈절구질하는 여인〉, 1954년, 캔버스에 유채, 130×97cm

그림3 박수근, 〈귀로〉 1965년, 하드보드에 유채, 20.5×36.5cm

그런 마음이 오롯이 담긴 그의 그림은 색채 톤이 과묵하고, 오래된 화강암의 표면 같은, 또는 갯벌의 흙 같은, 또는 늙은 어머니의 손등 같은 질감에 인고의 무게와 따스한 체온이 배어 있다.[그림3]

그에 대해서 미술사학자 김영나는 이렇게 말했다. "박수근은 우리나라에서 근대미술이 시작된 이래 서민들의 삶에 진지한 관심을 가지고 그린 첫 번째 화가라고 할 수 있다. 그의 그림에서는 여인들이 늘 무언가 일을 하고 있고 아이들도 등에 동생을 업고 놀고 있다. 한국인들이 겪은 가장 어려운 시대에 살았던 그의 그림에서는 각박한 현실의 느낌이 드러나면서도 그것을 감내하는 인내, 단순하면서도 정직한 삶의 모습이 그려져 있다."

그 후 박 작가가 결혼을 해 PX를 그만둘 때까지 박 작가와 박 화백은 1년가량 우정을 이어갔지만 소설 『나목』에서처럼 연애 감정으로 발전하지는 않았다. 수필 끝부분에서 박 작가는 그녀의 눈에는 살벌하게만 보이던 겨울나무가 박 화백의 눈에 "어찌 그리 늠름하고도 숨 쉬듯이 정겹게 비쳤을까" 신기하다고 했다. 그건 박 화백이 "너는 인간이 신함과 진실함을 그려야 한다는, 예술에 대한 대단히 평범한 견해를 가지고 있다"는 스스로의 말을 실천했기 때문이리라.

자신을 포함한 인간의 가장 추하고 악한 면을 적나라하게 맞닥뜨리는 전쟁, 그러나 그 안에서 한 줄기 희망과 위안을 주는 것도 역시 인간이라는 아이러니를 박 작가의 이야기와 박 화백의 그림은 오늘날에도 절절히 말해주고 있다.

박완서

朴婉緒, 1931~2011

한국전쟁은 박완서 작가가 데뷔작 『나목』(1970)부터 대표작 『엄마의 말뚝』(1980)까지 수많은 작품을 낳게 한 원동력이었다. 이중 논픽션에 가까운 자전적 소설 『그 산이 정말 거기 있었을까』(1995)는 한국전쟁의 미시사적 자료로도 손색이 없다. 이 작품을 보면 1·4후퇴 때 서울에 온 인민군은 사람들의 굶주림엔 아랑곳없이 선전 예술 공연과 우파 색출에만 골몰하고, 북으로 철수할 때 따라가길 원하는 노인들은 거부한 채 젊은 사람들을 강제로 끌고 간다. 박 작가는 이때 끌려가다 용케 탈출했다. 또 6·25 발발 때 국민을 버리고 도망친 남한 정부는, 돌아와서는 인민군에게 밥을 해줬다는 이유로 숙부를 빨갱이로 몰아 처형했다. 이때의 경험이 작가가 전후戰後에 어느 이념에도 쏠리지 않고 인간을 직시하는 시각을 갖게 해주었다. 이 작품은 작가의 좀 더 어린 시절을 다룬 『그 많던 싱아는 누가 다 먹었을까』와 짝을 이루는데, 대중적으로 더 사랑받은 것은 『그 많던 싱아는 누가 다 먹었을까』지만 작가가 더 공을 들인 것은 『그 산이 정말 거기 있었을까』였다고 작가가 직접 밝힌 바 있다.

참고문헌

단행본

* M.H. Abrams, *The Norton Anthology of English Literature*, W. W. Norton & Company, 1986.

* Hans Christian Andersen, *The Complete Fairy Tales ‒ Hans Christian Andersen*, Wordsworth Editions Ltd, 1998.

* Apollodorus, translated by James G. Frazer, *Apollodorus: The Library*, Harvard University Press:, 1921.

* Samuel Beckett, *Waiting for Godot: A Tragicomedy in Two Acts*, Grove Press, 1982.

* Ulrike Becks-Malorny, *Ensor*, Taschen, 2001.

* John Berger, *Ways of Seeing: Based on the BBC Television Series*, Penguin, 1990.

* Ulrich Bischoff, *Munch* (Taschen Basic Art Series), Taschen, 1994.

* William Blake, *William Blake: The Completed Illustrated Books*, Thames and Hudson Ltd,, 2001.

* Thomas Bulfinch, foreword by Palmer Bovie, *Bulfinch's Mythology: The Age of Fable*, Signet, 1962.

* Lewis Carroll, *Alice's Adventures in Wonderland & Through the Looking-Glass* (Reissue edition), Bantam Classics, 1984.

* Ronan Coghlan, *The Illustrated Encyclopedia of Arthurian Legends*, Vega Books, 2002.

* Barbara Deimling, *Botticelli* (Revised edition), Taschen, 2000.

* Dante Alighieri, translated Dante Gabriel Rosetti, *The New Life (or La Vita Nuova)*, New York Review Books Classics, 2002.

* Gustave Doré, *Doré's Illustrations for Don Quixote* (Dover Fine Art, History of Art), Dover Publications, 1982.

* Douglas W. Druick, *Odilon Redon: Prince of Dreams 1840-1916*, Art Institute of Chicago, 1994.

* Edmund Dulac, edited by Jeff A. Menges, *Dulac's Fairy Tale Illustrations in Full Color*, Dover Publications; Dover Ed edition, 2004.

* T. S. Eliot, edited by Michael North, *The Waste Land* (Norton Critical Editions), W. W. Norton & Company; 2000.

* Martin Esslin, *The Theatre of the Absurd*, Vintage, 2001.

* James George Frazer, *The Golden Bough: A Study in Magic and Religion* (1 Volume, Abridged Edition), Collier Books Publishing, 1985.

* Michael F. Gibson, *Symbolism*, Taschen, 1999.

* Johann Wolfgang von Goethe, translated and edited by Christopher Middleton, *Selected Poems* (Goethe: The Collected Works, Vol. 1), Princeton University Press, 1994.

* Charles Harrison & Paul J. Wood, *Art in Theory 1900 - 2000: An Anthology of Changing Ideas* (Second edition), Blackwell Publishing, 2002.

* Lucinda Hawksley, *Essential Pre-Raphaelites*, Dempsey Parr, 1999.

* O. Henry, edited by Bennett Cerf, *The Best Short Stories of O. Henry*,
Modern Library, 1994.

* Anne -Sofie Hjemdahl and others, *A Thing or Two about Ibsen*, andrimme,
2006.

* Anthony Hobson, *J. W. Waterhouse*, Phaidon Press, 1994.

* Alison Hokanson and others, *Turner's Whaling Pictures*, The Metropolitan
Museum of Art Bulletin, 2016.

* Max Hollein & Bettina Erche, *Courbet: A Dream of Modern Art*, Hatje Cantz,
2011.

* Robert Hughes, *The shock of the New* (Revised edition), Knopf, 1991.

* John Keats, edited by John Barnard, *John Keats: The Complete Poems*,
Penguin Classics, 1977.

* Michel Laclotte, *Treasures of the Louvre*, Abbeville Press, 1997.

* Ellen J. Lerberg and others, *Edvard Munch in the National Museum*, the
National Museum of Art, Architecture and Design, 2008.

* Edward Lucie-Smith, *Symbolist Art*, Thames and Hudson Ltd., 1984.

* Thomas Malory, preface by William Caxton, *Le Morte d'Arthur*, Digireads.
com, 2009.

* Herman Melville, edited by Hershel Parker and Harrison Hayford, *Moby-
Dick* (Norton Critical Editions), W. W. Norton & Company, 1999.

* Museo del Prado, *Museo del Prado: Catálogo de las pinturas*, Ministerio de
Educación y Cultura, Madrid, 1996.

* Martin Myrone, *Henry Fuseli*, Tate Gallery Publishing Ltd., 2001.

* Martin Myrone, Christopher Frayling, Marina Warner, *Gothic Nightmares:
Fuseli, Blake and the Gothic Imagination*, Tate Publishing, 2006.

* *The National Gallery Companion Guide: Revised and Expanded Edition*,
National Gallery London Publications, 2008.

* Richard Ormond and Elaine Kilmurray, *John Singer Sargent: Complete Paintings*, Yale University Press/Paul Mellon Centre, 1998.

* Ovid, translated by Charles Martin, *Metamorphoses: A New Translation*, W. W. Norton & Company, 2005.

* Edgar Allan Poe, *Edgar Allan Poe: Selected Works* (Unabridged edition), Gramercy, 1990.

* William L. Pressly, *A Catalogue of Paintings in the Folger Shakespeare Library: "As Imagination Bodies Forth"*, Yale University Press, 1993.

* Arthur Rackham, edited by Jeff A. Menges, *The Arthur Rackham Treasury: 86 Full-Color Illustrations*, Dover Publications; Dover Ed edition, 2005.

* Robert Radford, *Dali* (Art and Ideas), Phaidon Press, 1997.

* William Shakespeare, edited by Stephen Greenblatt and others, *The Norton Shakespeare: Comedies*, W. W. Norton & Company, 2000.

* William Shakespeare, edited by Stephen Greenblatt and others, *The Norton Shakespeare: Tragedies*, W. W. Norton & Company, 2000.

* William Shakespeare, edited by Jonathan Bate and Eric Rasmussen, *Hamlet* 2008th Edition, The Royal Shakespeare Company, 2008.

* William Shakespeare, edited by Cedric Watts, *Macbeth*, Wordsworth Editions, 2013.

* James Snyder, *Northern Renaissance Art*, Prentice Hall, Inc., and Harry N. Abrams, Inc., 1985.

* Joan Templeton, *Munch's Ibsen: A Painter's Visions of a Playwright*, Museum Tusculanum Press, 2008.

* Christof Thoenes, *Raphael: 1483-1520*, Taschen, 2005.

* Mary Wollstonecraft Shelley, edited by J. Paul Hunter, *Frankenstein* (Norton Critical Editions), W. W. Norton & Company, 1995.

* Ingo F. Walther, *Vincent Van Gogh, 1853-1890: Vision and Reality*, Taschen,

1999.

* Christopher Wood, *The Pre-Raphaelites*(Second edition), Seven Dials, 2001.

* Christopher Wood, *Burne-Jones*, Phoenix Illustrated, 1997.

* *Catholic Encyclopedia*, Robert Appleton Company, 1907.

* 강관식 외,『화원』, 삼성미술관 리움, 2011.

* 강선구,『블레이크 예술론』, 한남대학교 출판부, 2003.

* 고바야시 다다시,『우키요에의 미』, 이세경 옮김, 이다미디어, 2004.

* 고연희,『그림, 문학에 취하다』, 아트북스, 2011.

* 빈센트 반 고흐,『반 고흐 영혼의 편지』, 신성림 편역, 예담, 2005.

* E. H. 곰브리치,『서양미술사』, 백승길 외 옮김, 예경, 2002.

* 클레멘트 그린버그,『예술과 문화』, 조주연 옮김, 경성대학교 출판부, 2004.

* 김시습,『금오신화』, 을유문화사, 1990.

* 김영나 외,『박수근 1914-1965』, 마로니에북스, 2010.

* 김영민,『에즈라 파운드—포스트모던 오디세이아』, 건국대학교 출판부, 1998.

* 스티븐 네이페, 그레고리 화이트 스미스,『화가 반 고흐 이전의 판 호흐』, 최준영 옮김, 민음사, 2016.

* 단테 알리기에리,『신곡—지옥편, 연옥편, 천국편』, 박상진 옮김, 민음사, 2007.

* 표도르 도스토옙스키,『카라마조프가의 형제』, 구자운 옮김, 일신서적출판사, 1989.

* 표도르 도스토옙스키,『카라마조프 가의 형제들』, 김연경 옮김, 민음사, 2007.

* 토마스 만,『토니오 크뢰거·트리스탄·베니스에서의 죽음』, 안삼환 외 옮김, 민음사, 1998.

* 조르조 바사리,『르네상스 미술의 명장들(미술가 열전)』, 박일우 편역, 계명대학교 출판부, 2008.

* 박완서,『그 산이 정말 거기 있었을까』, 웅진지식하우스, 2005.

* 박완서,『나목·도둑맞은 가난』, 민음사, 2005.

* 안 베르텔로트, 『아서왕: 전설로 태어난 기사의 수호신』, 채계병 옮김, 시공사, 2003.

* 오스틴 B. 베일리 외, 『미국미술 300년』, 국립중앙박물관, 2013.

* 호르헤 루이스 보르헤스, 『보르헤스 전집 2: 픽션들』, 황병하 옮김, 민음사, 2001.

* 호르헤 루이스 보르헤스, 『픽션들』, 송병선 옮김, 민음사, 2011.

* 노르베르트 볼프, 『카스파 다비트 프리드리히』, 이영주 옮김, 마로니에북스, 2005.

* 베르톨트 브레히트, 『코카시아의 백묵원』, 이정길 옮김, 범우사, 1990.

* 미구엘 드 세르반테스, 『돈키호테』, 박철 옮김, 시공사, 2004.

* 아이스퀼로스, 『아이스퀼로스 비극』, 천병희 옮김, 단국대학교 출판부, 1999.

* 오주석 외, 『단원 김홍도 탄생 250주년 기념 특별전』, 삼성문화재단, 1995.

* 테네시 윌리엄스, 『유리동물원』, 신정옥 옮김, 범우사, 1992.

* 이가림, 『미술과 문학의 만남』, 월간미술, 2000.

* 이동국 외, 『조선 궁중화·민화 걸작—문자도·책거리』, 예술의전당, 2016.

* 헨리크 입센, 『인형의 집·유령』, 정소성 옮김, 세명출판사, 1992.

* 최정은, 『보이지 않는 것과 말할 수 없는 것: 바로크시대의 네덜란드 정물화』, 한길아트, 2000.

* 알베르 카뮈, 『시지프의 신화』, 이가림 옮김, 문예출판사, 1987.

* 알베르 카뮈, 『페스트』, 방곤 옮김, 글방문고, 1986.

* 루이스 캐럴 원작, 마틴 가드너 주석, 『이상한 나라의 앨리스·거울 나라의 앨리스』, 최인자 옮김, 북폴리오, 2005.

* 드 라 모트 푸케, 『물의 요정 운디네』, 차경아 옮김, 문예출판사, 2000.

* 귀스타브 플로베르, 『마담 보바리』, 김화영 옮김, 민음사, 2000.

* 아르놀트 하우저, 『문학과 예술의 사회사』, 백낙청 외 옮김, 창작과 비평사, 1999.

* 허난설헌, 『허난설헌 시집』, 허경진 옮김, 평민사, 1999.

* E.T.A. 호프만 외, 이탈로 칼비노 편집, 『세계의 환상 소설』, 이현경 옮김, 민음사,

2010.

* 『공동번역성서』, 대한성서공회, 1986.

학술 논문과 에세이

* Rebecca Beasley, "Ezra Pound's Whistler", American Literature 74(3), 2002, pp. 485–516.

* Sigmund Freud, translated by James Strachey, "The Uncanny", 1919, from the website of the University of Texas.

* Sunglim Kim, "From Studiolo to Chaekgeori, A Transcultural Journey", Archives of Asian Art, 2014, Volume 64, Number 1: 1–2.

* Ivan Turgenev, translated by Moshe Spiegel, "Hamlet and Don Quixote", Chicago Review, Vol. 17, No. 4 (1965), pp. 92–109.

* 김종환, 「1970년대 이후의 『햄릿』 비평」, 동서문학 제34집(2001), pp.91–112.

* 이영순, 「분열된 영웅, 햄릿: 개체화의 실패」, 『현대영어영문학』 제52권 2호 (2008), pp. 135–156.

* 최동규, 「뚜르게네프의 〈햄릿과 돈키호테〉에 나타난 인간관」, 『한국노어노문학회지』 제18권 제3호(2006), pp. 243–270.

명화독서

1판 1쇄 발행 2018년 1월 30일
1판 8쇄 발행 2023년 11월 8일

지은이 · 문소영
펴낸이 · 주연선

총괄이사 · 이진희
책임편집 · 최민유
편집 · 심하은 백다흠 강건모 이경란 윤이든 양석한
디자인 · 김서영 이지선 권예진
마케팅 · 장병수 최수현 김다은 이한솔
관리 · 김두만 유효정 신민영

(주)은행나무
04035 서울특별시 마포구 양화로11길 54
전화 · 02)3143-0651~3 | 팩스 · 02)3143-0654
신고번호 · 제 1997-000168호(1997. 12. 12)
www.ehbook.co.kr
ehbook@ehbook.co.kr

ISBN 979-11-88810-06-2 (03600)